NYC. WTC1/WTC2 09/11/2001 08:46

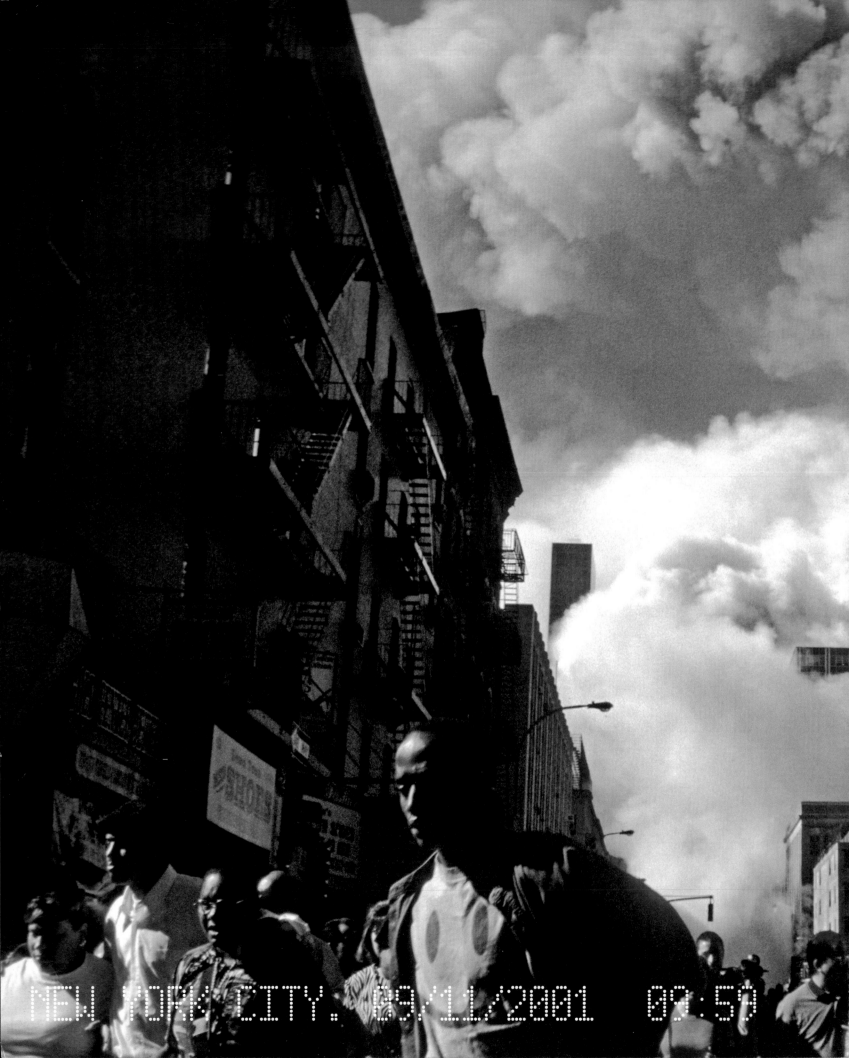

NEW YORK CITY. 09/11/2001 09:59

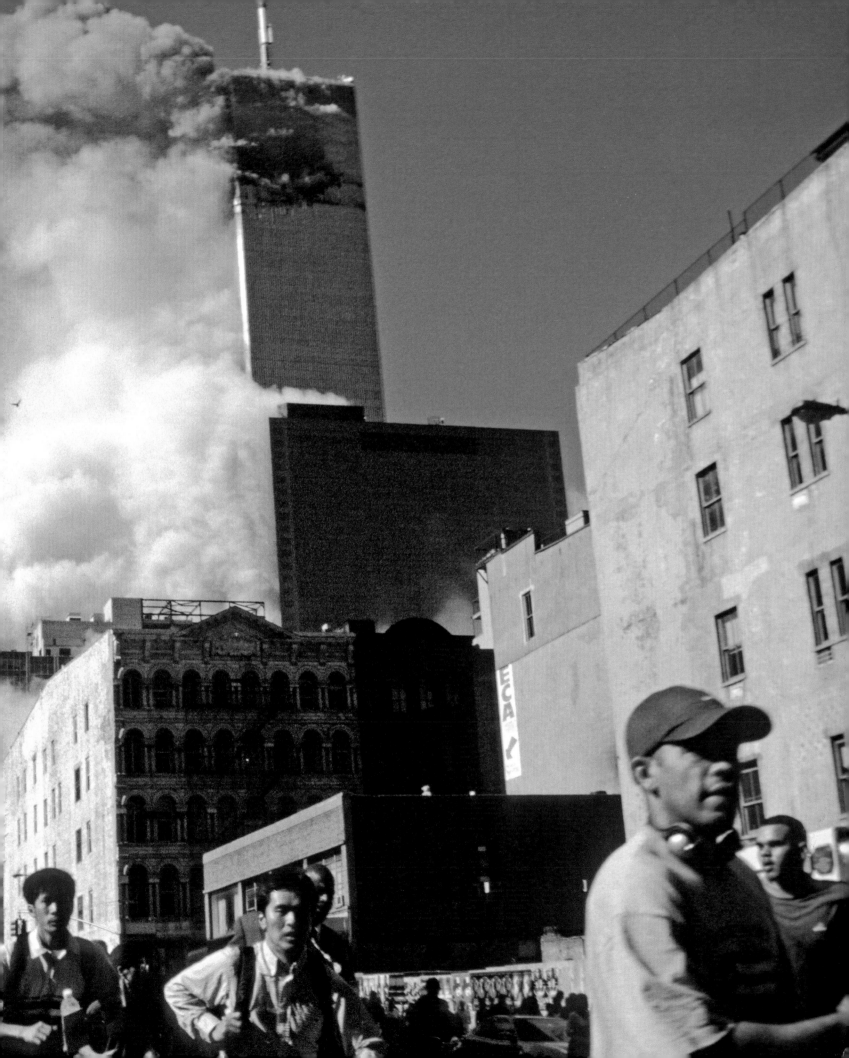

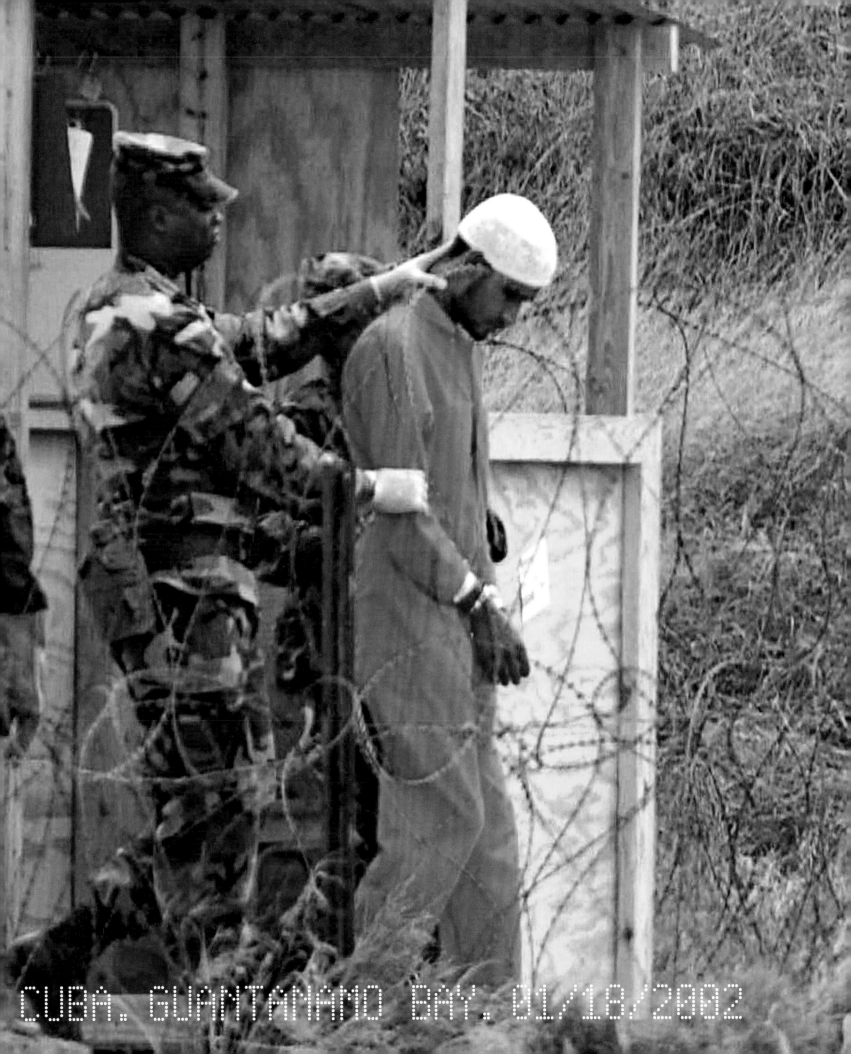

CUBA, GUANTANAMO BAY, 01/18/2002

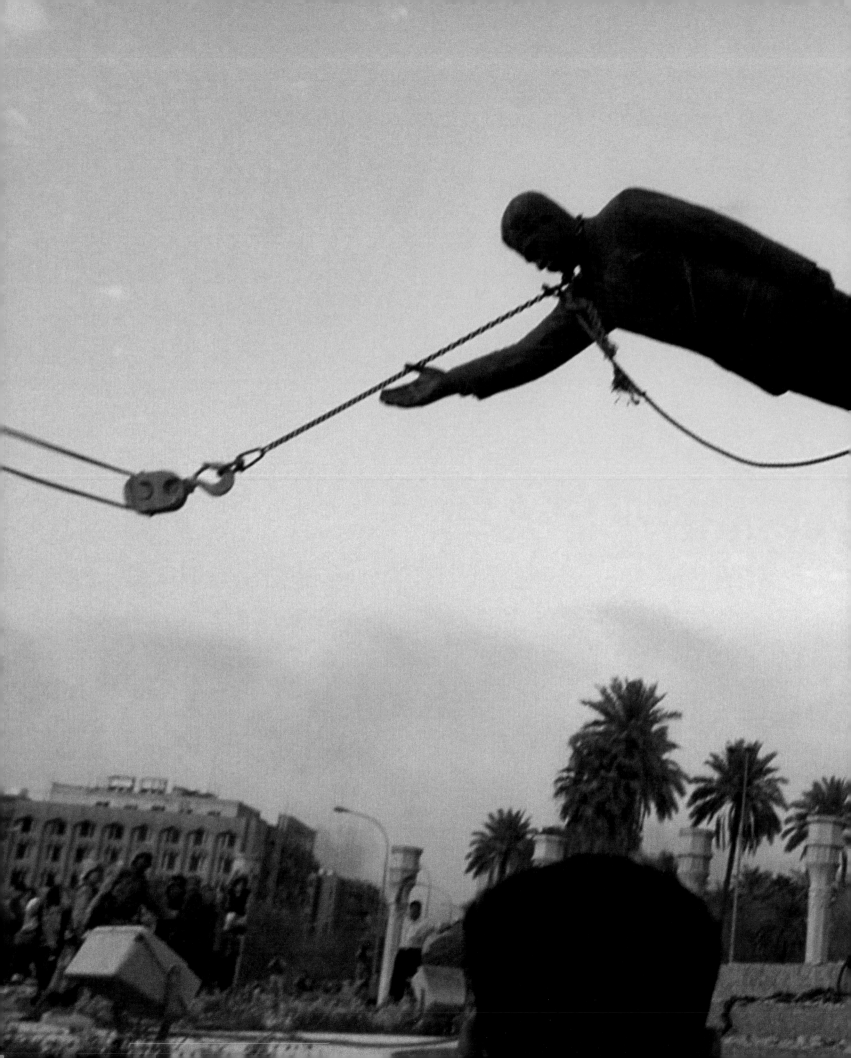

IRAQ. BAGHDAD. 04/09/2003 16:49

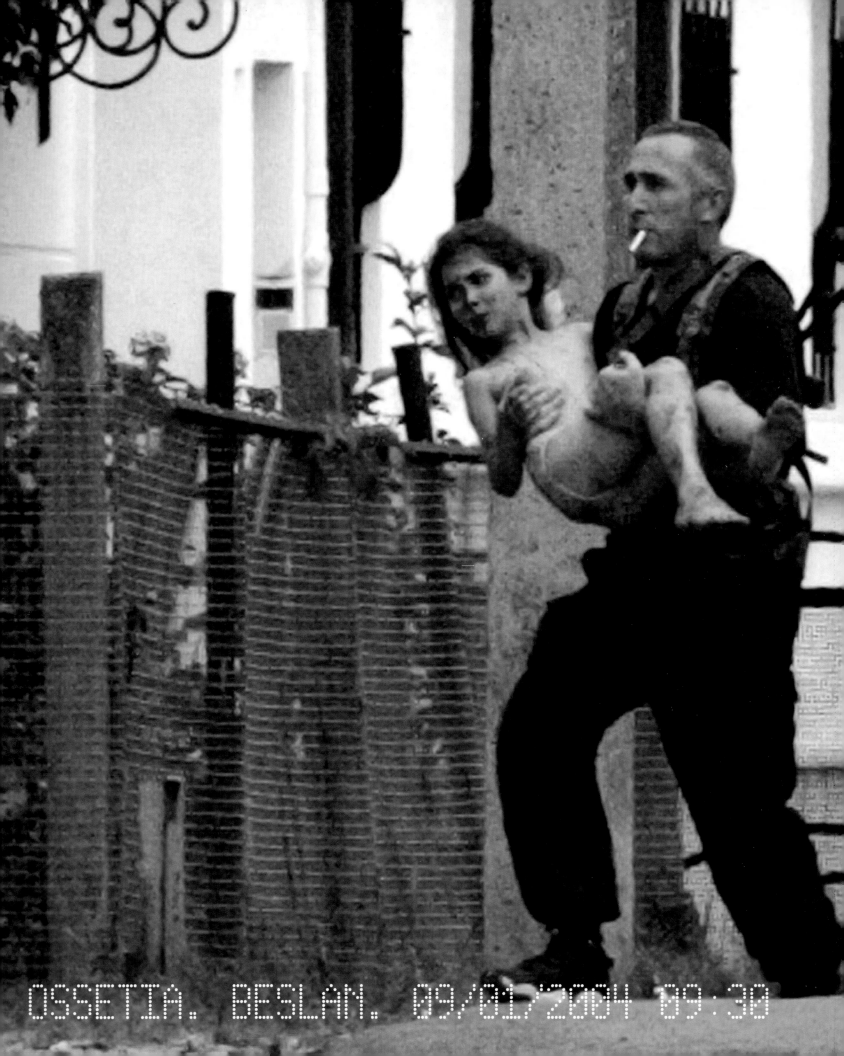

OSSETIA. BESLAN. 09/01/2004 09:30

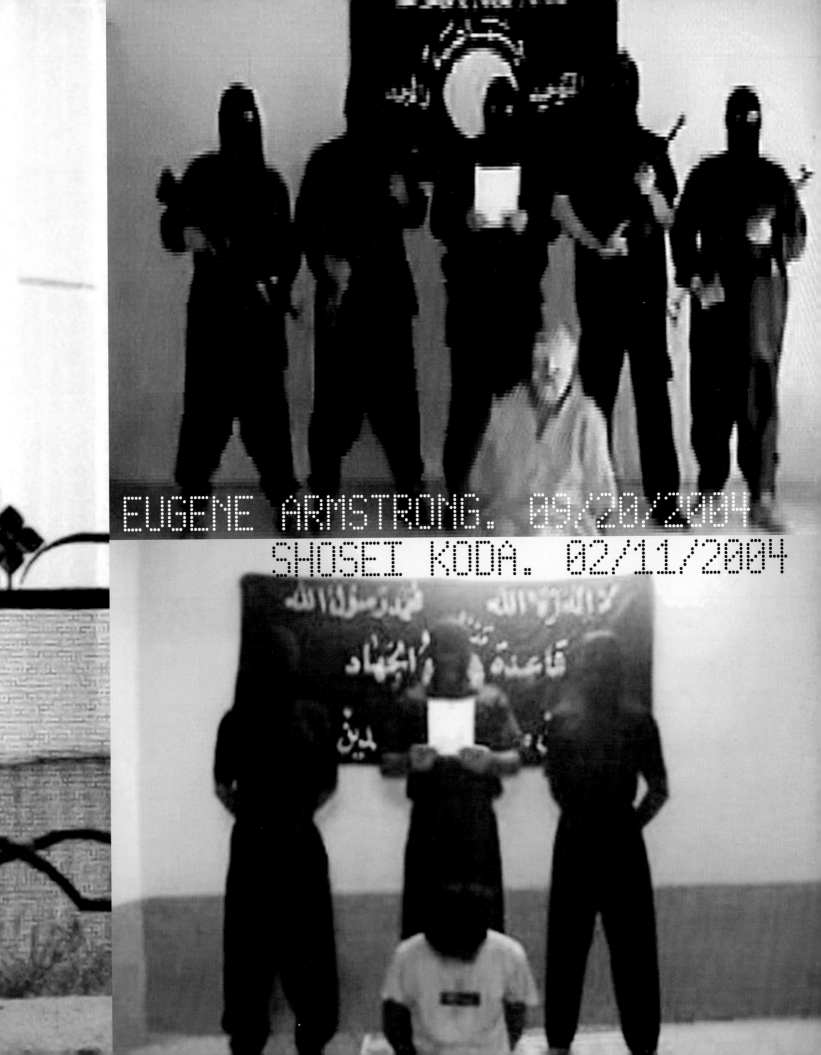

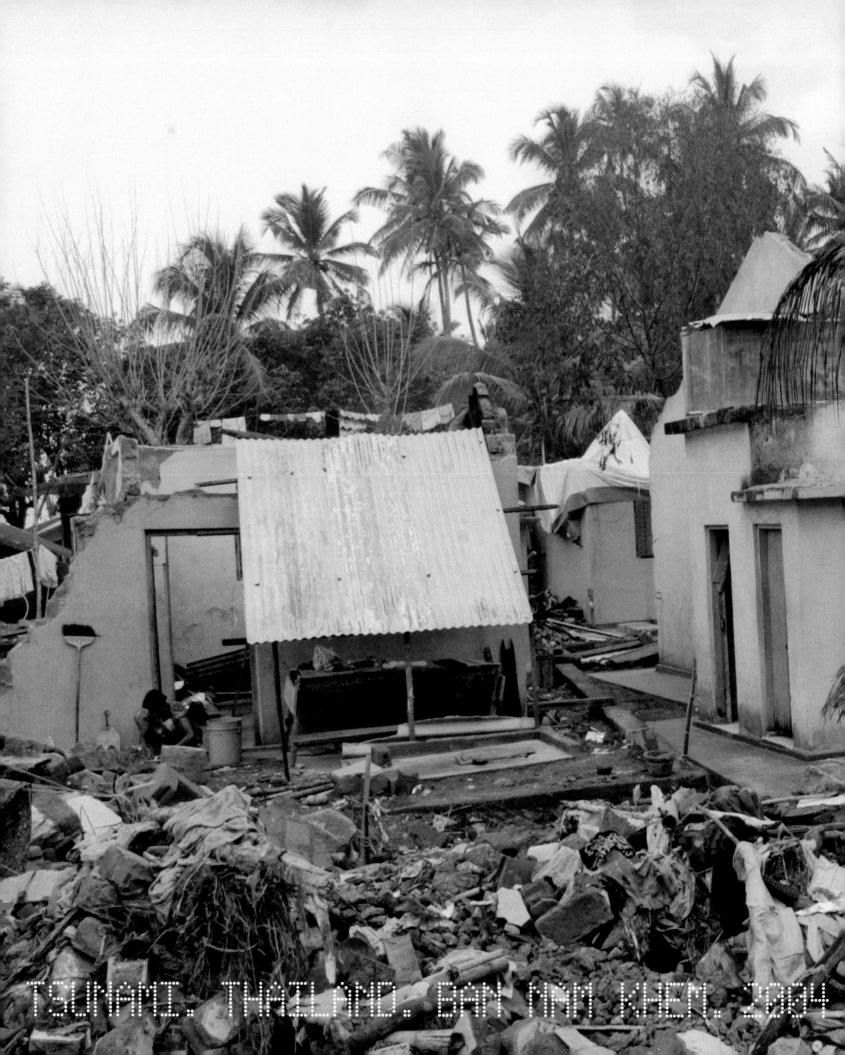

TSUNAMI. THAILAND. BAN NAM KHEM. 2004

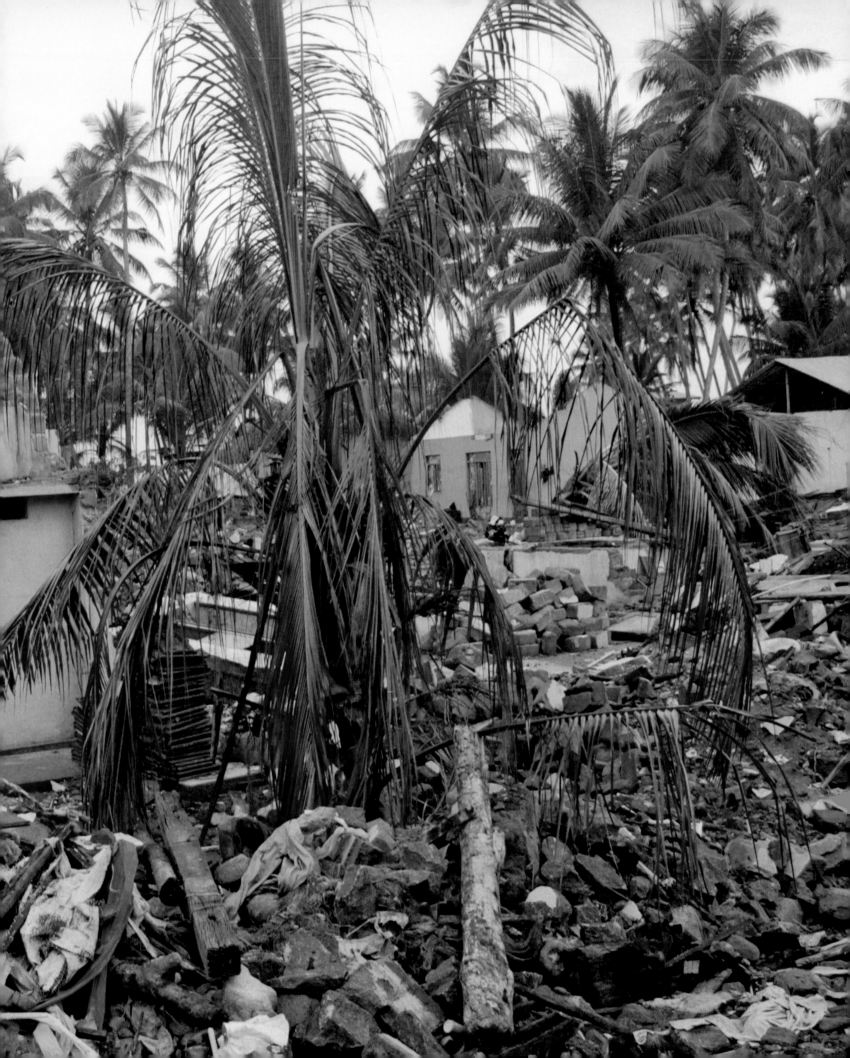

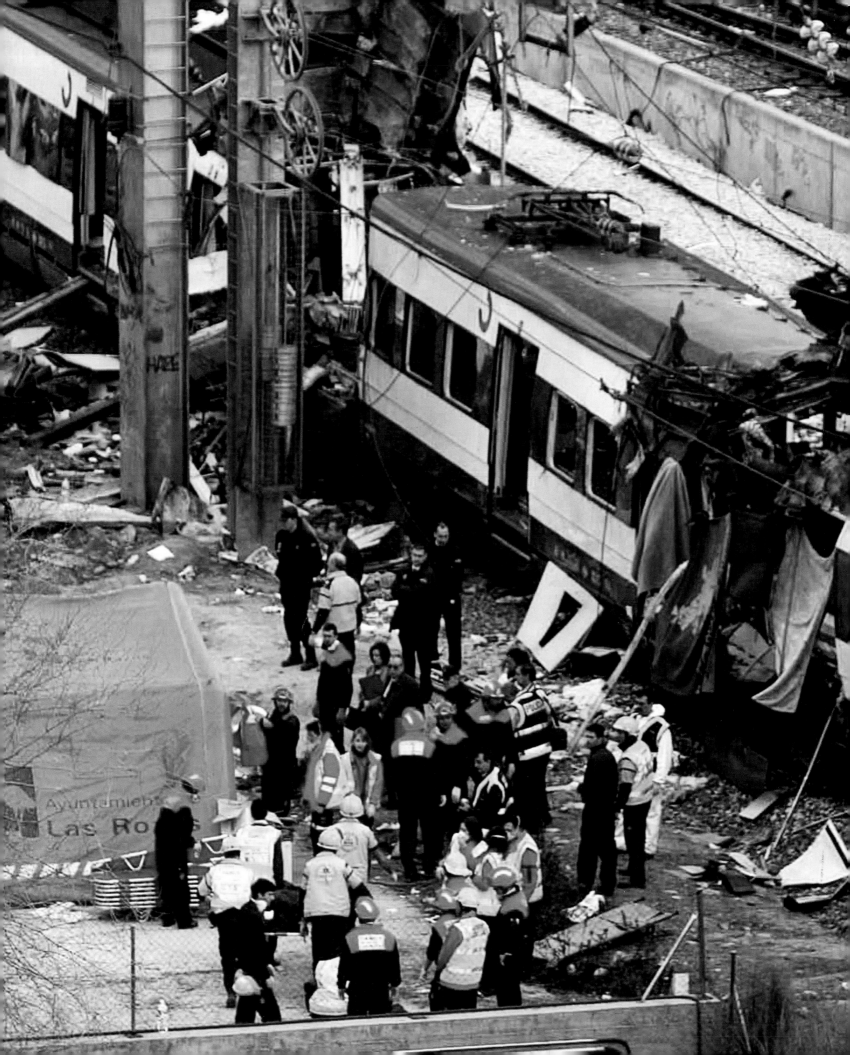

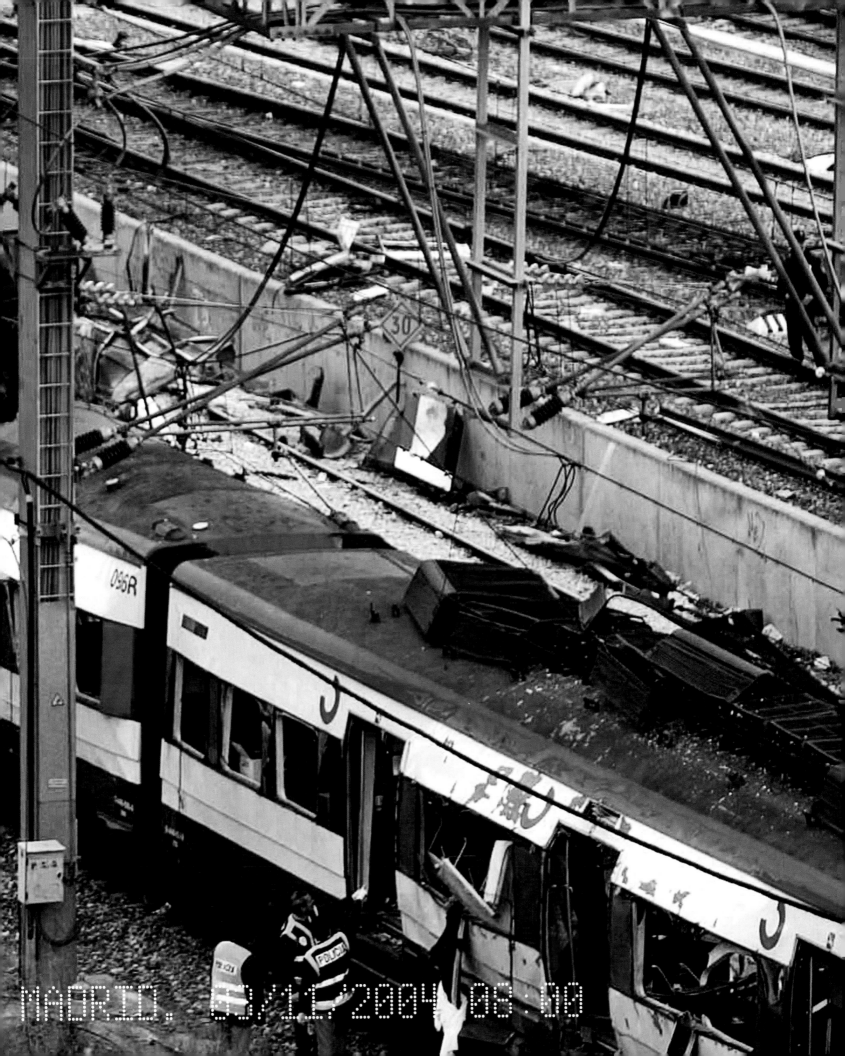

MADRID 03/11/2004 08:00

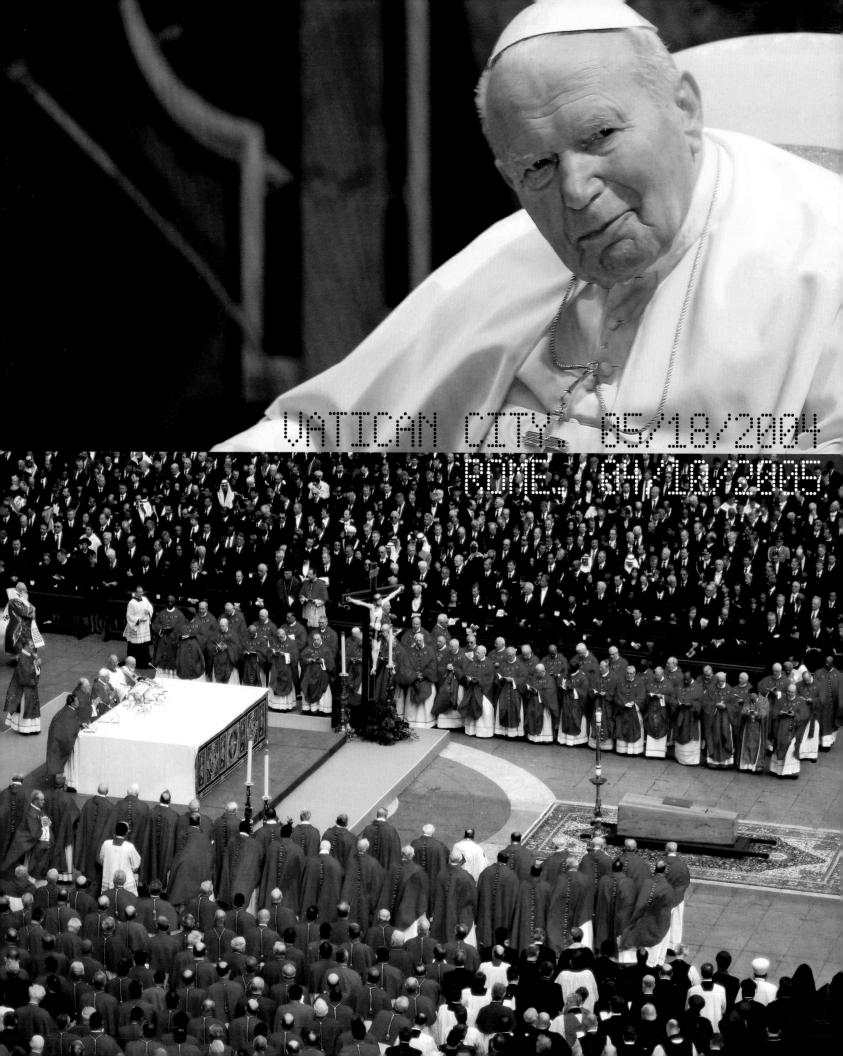

VATICAN CITY 05/18/2004

ROME, 04/18/2005

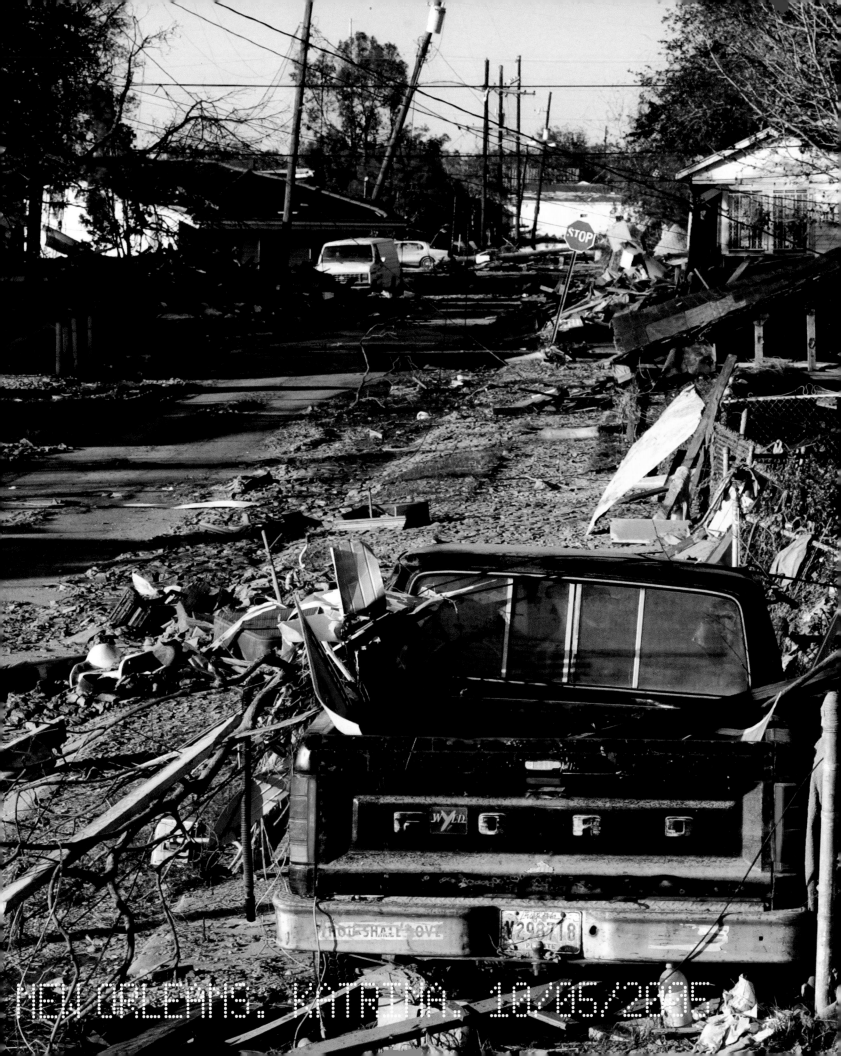
NEW ORLEANS. KATRINA. 10/05/2005

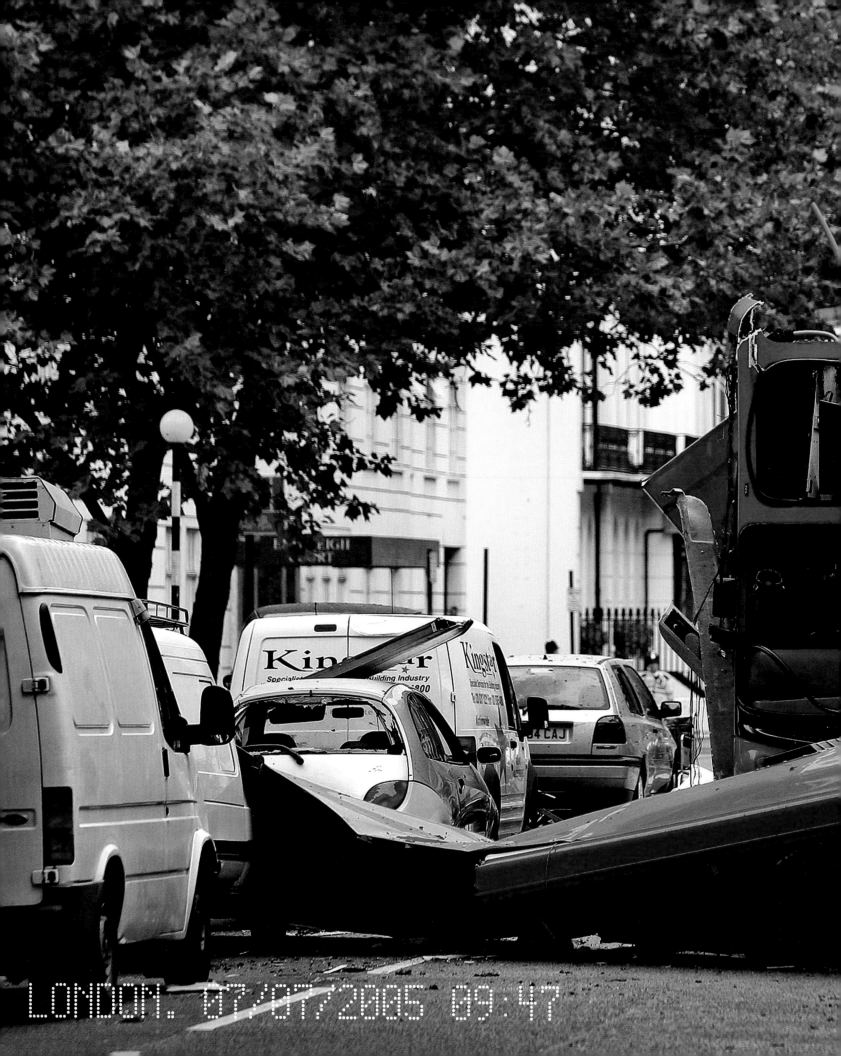

LONDON. 07/07/2005 09:47

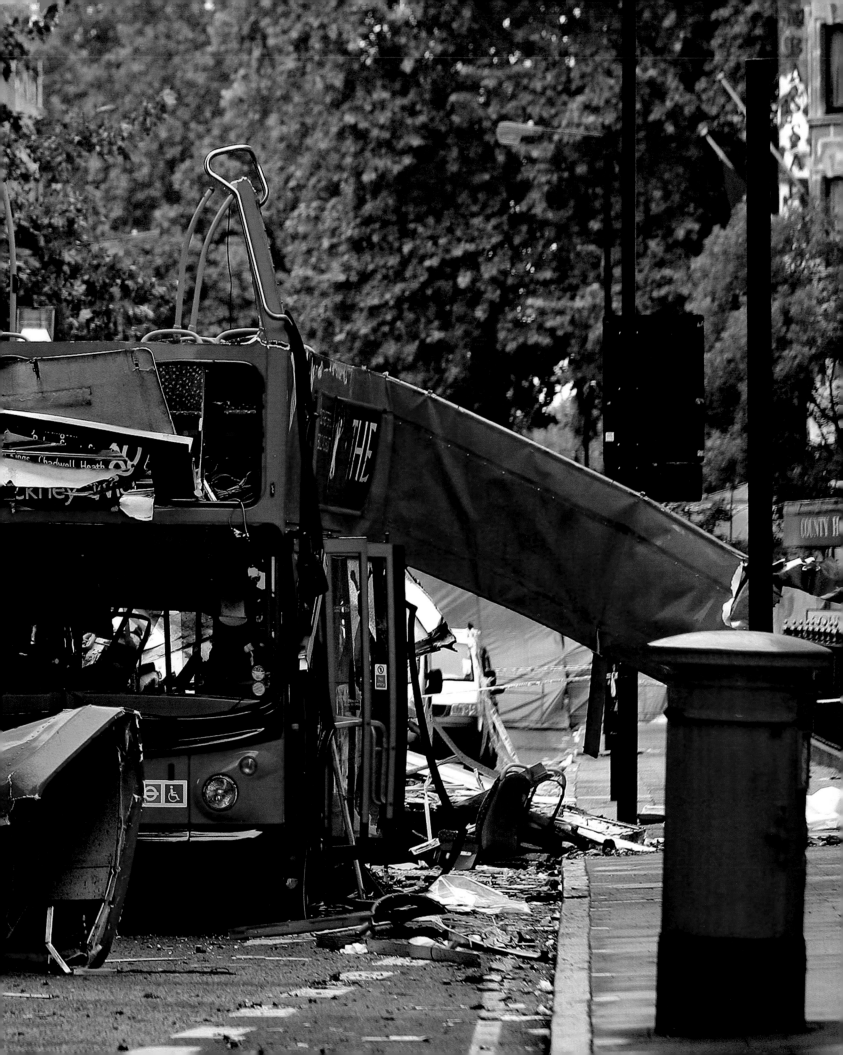

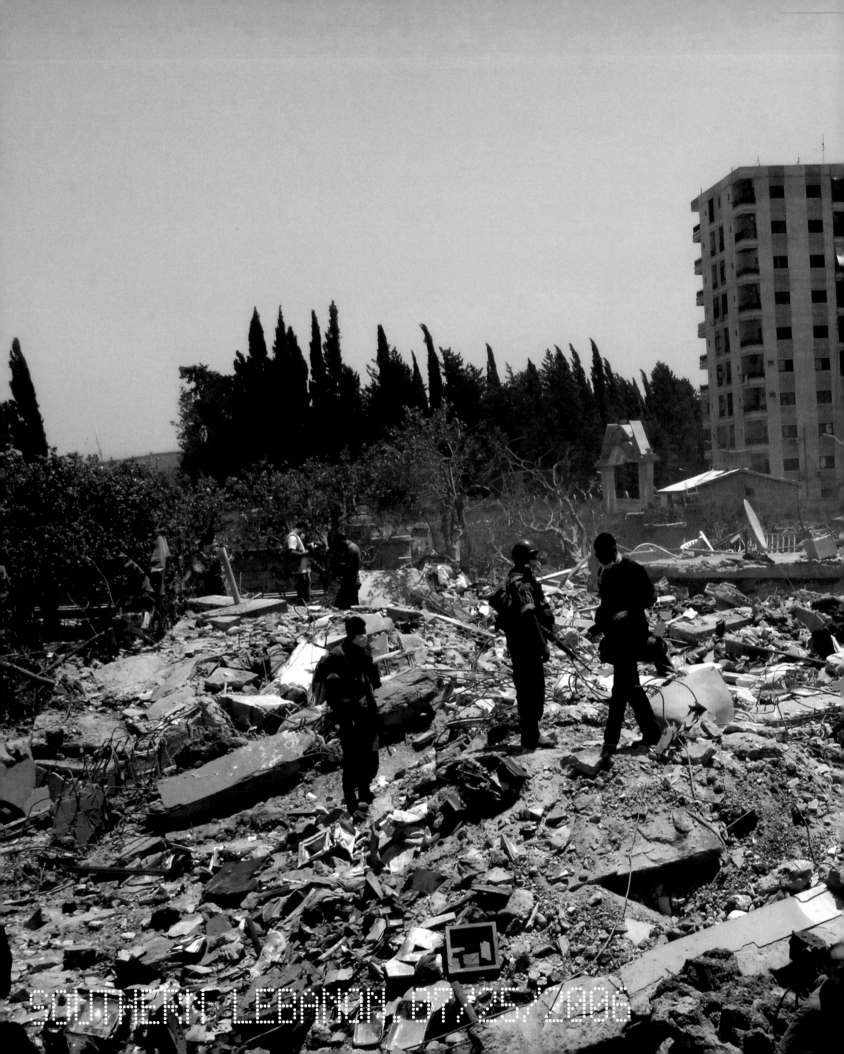

SOUTHERN LEBANON 07/25/2006

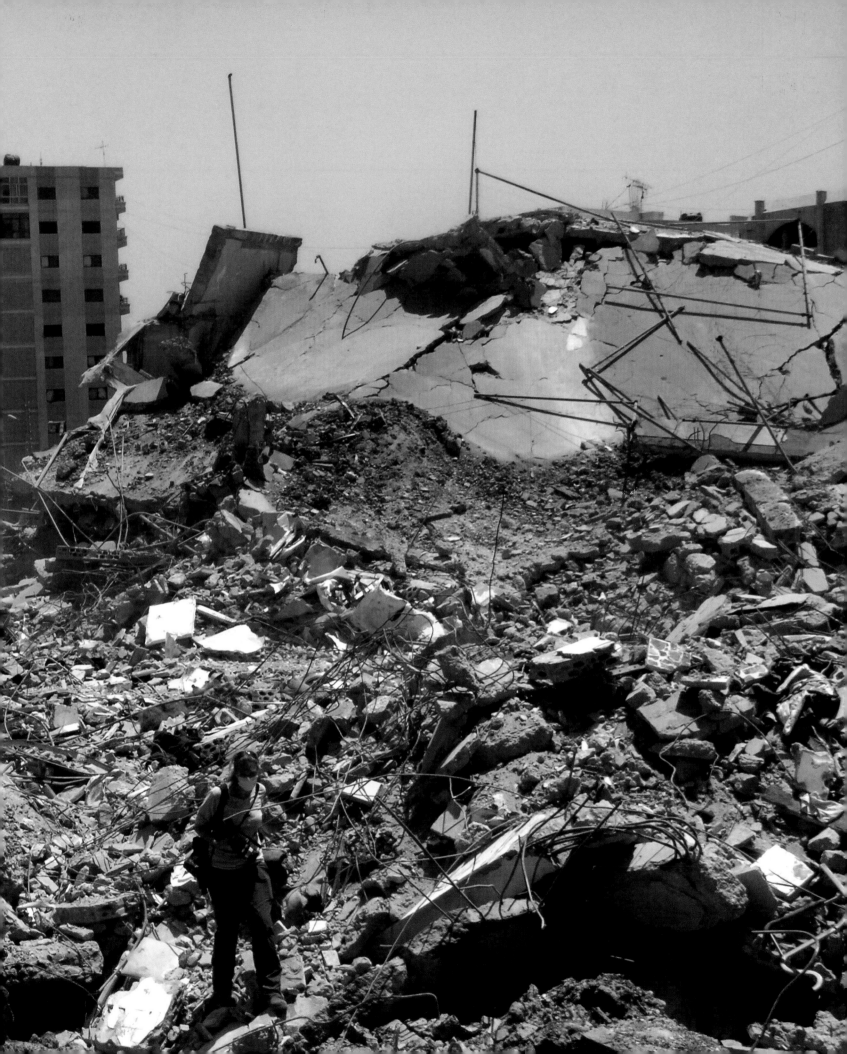

Anna Politkovskaïa

Journaliste russe assassinée à Moscou

Nous ne l'oublierons pas !

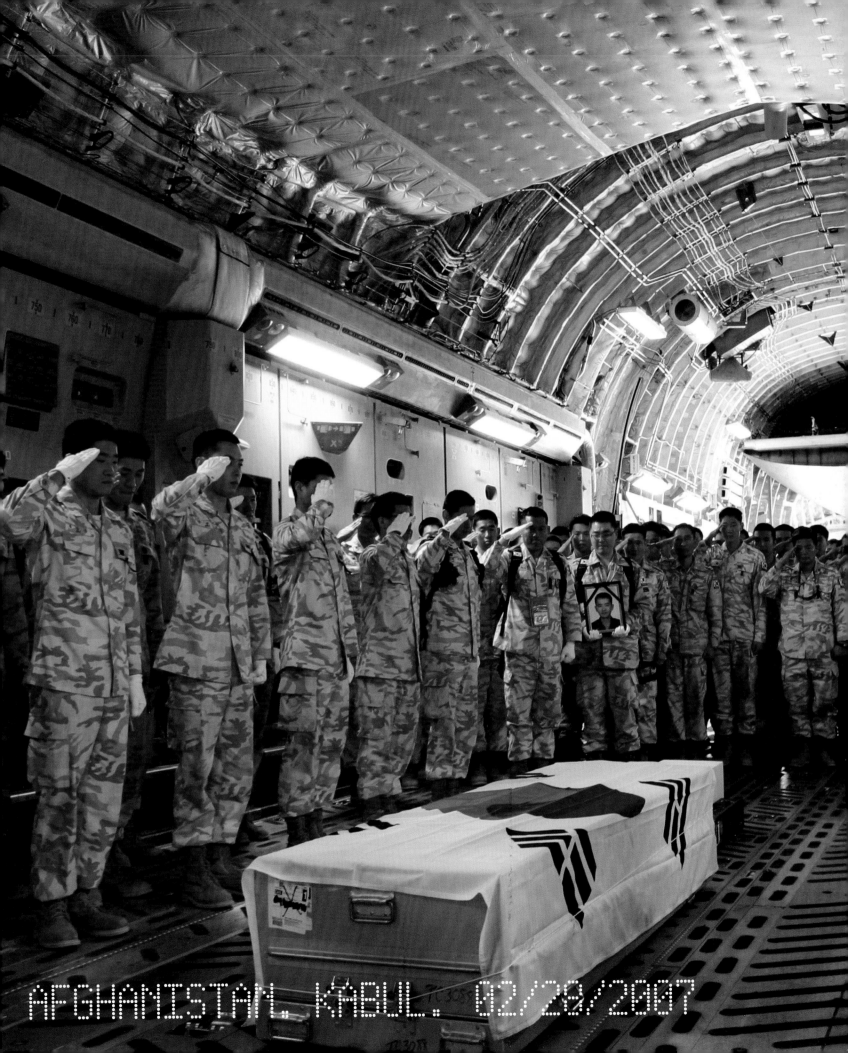

AFGHANISTAN, KABUL. 02/20/2007

Intimità/Intimacy

a cura di/edited by Gianni Mercurio e Demetrio Paparoni

In copertina/Cover
New York City. 11 Settembre 2001 / September 11, 2001.
Steve McCurry, Magnum / Contrasto,
Milano

Art Director
Marcello Francone

Copertina/Cover
Luigi Fiore

Progetto grafico/Design
Mauro Luccarini

Grafica pp. 1-21/Design pp. 1-21
Chiara Figone

Redazione/Editing
Michele Abate

Impaginazione/Layout
Mauro Luccarini

Traduzioni/Translations
Marina Marcello (dal francese, inglese e spagnolo in
italiano/French, English and Spanish to Italian), Christopher
Huw Evans (dall'italiano e francese in inglese/Italian and
French to English), Robert Burns (dall'italiano in inglese/Italian
to English) by Language Consulting Congressi S.r.l.,
Milano
Simon Turner (dall'italiano all'inglese,
testo di Demetrio Paparoni/Italian to English, Demetrio
Paparoni's text)

Ricerca iconografica pp. 1-21/
Iconographical Research pp. 1-21
Paola Lamanna

First published in Italy in 2007 by
Skira Editore S.p.A.
Palazzo Casati Stampa
via Torino 61
20123 Milano
Italy

Finito di stampare nel mese di marzo 2007
a cura di Skira, Ginevra-Milano
Printed in Italy

www.skira.net

Intimità/Intimacy

a cura di/edited by Gianni Mercurio e Demetrio Paparoni
30 marzo/March – 10 giugno/June 2007

Triennale Bovisa

Timer
Intimità/Intimacy
Triennale Bovisa

Produzione/Production
La Triennale di Milano
in collaborazione con/with the contribution of Alphaomega Art

Organizzazione generale/
General Organization
Laura Agnesi
Roberta Sommariva
Nick Bellora
Violante Spinelli Barrile

Segreteria scientifica e organizzativa/Scientific and
Organization Secretariat
Elena Paloscia, *Coordinamento/Coordinator*
Martina Gatto Ronchero
in collaborazione con/with the contribution of
Paola Grizia
Serena Mautone
Aria Spinelli
Collaborazione all'allestimento/Contribution to the setting up
Daniela Salerno

Ufficio stampa/Press Office
Sede di Roma
Sveva Fede
Assistente/Assistant
Federica Di Nocera
Sede di Milano
Antonella La Seta Catamancio
Damiano Gullì
Annamaria Acinapura

Marketing e comunicazione/Marketing and Communications
Laura Benelli
Valentina Barzaghi
Maria Chiara Piccioli
Olivia Ponzanelli

Conservazione/Condition Report
Renata Knes

Progetto del marchio/Logo
Studio Priori & C.

Progetto della campagna pubblicitaria/Ad campaign
Giuseppe Mastromatteo
e Luca Scotto Di Carlo

Triennale Bovisa è un progetto della Triennale di Milano

Crediti fotografici/Photo Credits

Christopher Anderson, Thomas Dworzak,
Martin Frank, Susan Meiselas, Ilkka Uimonen,
Alex Webb, Magnum / Contrasto, Milano
Archivio Scala, Firenze
Tucci Russo
Christopher Burke
Gamma / Contrasto, Milano
Antonello Idini
Lapresse
Roberto Marossi
Andrè Morin
Reuter / Contrasto, Milano
Volker in Zhang Huan studio
Stephen White
Jan Windzus

Collezionisti e prestatori/Collectors and Lenders

Galleria Alfonso Artiaco, Napoli
Douglas B. Andrews
Jennifer and Joseph Armetta
ausstellungsraum25, Zurich
Collection of Diana & Moisés Berezdevin
Collection Carlo e Tina Bilotti
Mary Boone Gallery, New York
Bortolami Dayan Gallery, New York
The Broad Art Foundation, Santa Monica
Louise Bourgeois
Galleria Cardi, Milano
Le Case D'Arte, Milano
Daniel Canogar
Galleria il Capricorno, Venezia
Galleria Continua San Gimignano- Beijing
Cosmic Galerie, Parigi
Will Cotton
Rex Cumming, Dallas
David Roberts Collection London
Collection Antoine De Galbert
Flash Art Museum, Milano
Galleria Emi Fontana, Milano
Galleria Manuel Garcia, Oaxaca
Camilla Grimaldi
Cristina Guerra Contemporary Art, Lisbon
Fondazione Davide Halevim, Milano
Giuseppe Iannaccone, Milano
Michael Joo Studio, New York
Klosterfelde Berlin
Justine Kurland
Yvonne Lambert, Paris
Galleria Lehman Maupin,
Libra Art Collection
Lindemann Collection, Miami Beach
Lisson Gallery, London
Giò Marconi, Milano
Marella Gallery Milano/Beijing
Mitchell Innes & Nash, New York
My private, Milano
Marco Noire Contemporary Art, Torino
Olbricht Collection
PaceWildenstein, New York
Galleria Pack, Milano
Galleria Pianissimo, Milano
Galleria Fernando Pradilla, Madrid
Project B Contemporary Art, Milano
PrometeoGallery di Ida Pisani, Milano
David Quadrini, Angstrom Gallery, Dallas
Marc Quinn Studio, London
Louis Reese, H.A.L. Collection, Dallas
Anthony Reynolds Gallery, London

Collection of Manuel Rios, Lisbon
Galleria Sonia Rosso, Torino
Perry Rubenstein Gallery, New York
Galleria S.A.L.E.S., Roma
Rosa e Gilberto Sandretto, Milano
Sikkema Jenkins Co. Gallery, New York
Stellan Holm Gallery, New York
Christian Stein
TIM NYE AND FOUNDATION 2021
Grazia Toderi
Galleria Tucci Russo, Torino
Galerie Volker Diehl, Berlino
Galerie Michael Werner, Cologne and New York
White Cube, London

E i prestatori che hanno preferito mantenere l'anonimato/And
lenders who have wished to remain anonymous

Ringraziamenti/Thanks

Marta María Pérez Conaculta
(Consejo Nacional para la cultura y las artes)

Instituto
Cervantes

Milàn

Un particolare ringraziamento
per la preziosa collaborazione a:
Special thanks for the precious
collaboration of:

Margareth Bilotti Schultz
Sergio Bertaccini
Stefania Bortolami
Mary Boone
Nicolò Cardi
Claudia Cargnel
Raffaella Cortese
Lucia Debrilli
Antón Castro Fernandez
Jay Gorney
Davide Halevim
Joanne Heyler
Stellan Holm
Manuela Klerkx
Nicholas Logsdail
Giò Marconi
Primo Marella
Jose Martos
David Maupin
Massimo Minimmi
Jenny Moore
Gerardo Mosquera
Mauro Nicoletti
Thaddeus Ropac
Sonia Rosso
Lisa e Antonio Tucci Russo
Tony Shafrazi
Diego Vetter

Ringraziamenti/Thanks

Amelia Abdullahsani
Olivier Belot
Cheim & Read, New York
Silvia Chiodi
Elisabetta Di Grazia
Caroline Dowling
Galerie Karsten Greve, Paris, Milano, Koln

Galerie Krinzinger, Wien
Edoardo Gnemmi
Karsten Greve
Michael Jenkins
Anton Kern, New York
Nicole Klagsburg Gallery, New York
Rachel Lehmann
Meg Malloy
Loreal Monroe
Morgan M. Morris
Hiroko Onoda
Risha Paterlini
Genevieve Pepin
Friedrich Petzel
Patrizia Pisani
Norberto Ruggeri
Sadie Coles Gallery, London
Glores Sandri
Davide Stroppa
Ron Warren
Wendy Williams

Si ringraziano inoltre
Thanks also to

Carlotta Arlango
Matteo Agrati
Teresa Anacleto
Isabelle Arvers
Alisa Baremboym
Angelica Bazzana
Erika Benincasa
Tom Bigelow
Irene Bradbury
Alexandra Bradley
Ellie Bronson
Caroline Burghardt
Carla Camacho
Manuela Card-James
Barbara Carneglia
Alessandra Cassone
Carol Cohen
Barbara Crespini
Elena Crippa
Adriana Crispo
Riccardo Croci
Laura Di Felice
Melissa Digby-Bell
Massimo Dalla Pola
Francesca Dall'Armi
Giulia Di Michele
Matthew Droege,
Jason Duvall
Mario Faiazza
Alice Fontanelli
Vicki Gambill
Norberto Gastaldi
Cinzia Gigli
Carolyn Glasse
Julieta Gonzalez
Sophie Greig
Heidi Grivas
Leta Grzan
Jeannine Guido
Silvia Hernando
Ellen J. Holdorf
Saskia Kluyfhout
Karolin Kober
Cecile Le Paire
Rachel Lieber

Ilaria Lorenzetti
Carlotta Loverini
Sara Macdonald
Meg Malloy
Jean-Marie Malot
Mariagrazia Mazzitelli
Mélanie Meffrer-Rondeau
Eva Möllecken
Gianna Morelli
Sheldon Mukamal
Lotte Møller
Francesco Molica
Zuzanna Niespor
Justyna Niewiara
John O'Hara
Emanuela Palazzo
Massimo Palmieri
Ginevra Paparoni
Danilo Pascalizi
Cristiano Perrazza
Verusca Piazzesi
Marco Rendina
Julia Ritterskamp
Benita Röver
Margarita Rukavina
Tim Saltarelli
Laurence Schmidlin
Francesca Simonetti
Luca Simonetti
Luigi Spagnol
Maria Stathi
Annkatrin Steffen
Zoë Stanson
Elizabeth Sullivan
Zoe Sullivan
Fabrizio Troiano
Anne-Sophie Villemin de Garder
Severine Waelchli
Eva Dominique Wenzel
Nicole Will

Allestimenti/Settings
Way
Marzoratimpianti

Trasporti/Shipping
Arterìa
Borghi International
ES Logistica
Open Care
Masterpiece, New York

Assicurazioni/Insurance
AXA Art Milano
Henderson Phillips Fine Arts Insurance
Arthur J.Gallagher & Co. of New York Inc.

Servizi tecnici/Technical services
Koiné

EuroMilano per Triennale Bovisa

Davide Rampello
Presidente Triennale di Milano/President of the Triennale di Milano

In apertura di questo catalogo sono raccolte immagini già pubblicate sui giornali di grande tiratura. Sono immagini note, riferite a eventi che hanno toccato le coscienze, colpito l'immaginario collettivo. Ci si chiede: perché raccogliere solo testimonianze fotografiche legate a momenti drammatici, a tragedie, a catastrofi, a momenti tutt'altro che felici della nostra storia recente? A sfogliare queste pagine sembra di assistere al finale tragico di un film. E la domanda ritorna: non esistono immagini altrettanto pregnanti capaci di esprimere momenti felici, positivi? Certamente ci sono, certamente il mondo non è in bianco e nero, eppure, curiosamente, sono queste immagini qui pubblicate che si sono fissate con più ostinazione nella nostra memoria.

Di contro, andando avanti tra le pagine di questo catalogo troviamo opere di artisti che esprimono condizioni esistenziali e sentimenti ben più variegati. L'arte cioè non è lo specchio dei drammi mostrati che hanno segnato questi ultimi anni. Non mancano opere di forte impatto emotivo, drammatico, eppure non si può che prendere atto che nella maggior parte di esse è la vita a trionfare, sia in senso materiale che spirituale e in alcuni casi religioso. Ma allora, l'arte e la vita camminano su piani differenti? Oppure sono i media che ci mostrano della vita soltanto momenti drammatici? Oppure ancora tra quanto i media ci mostrano sono solo i momenti drammatici a colpire il nostro immaginario?

"Timer" affronta queste e altre questioni rapportandosi in maniera diretta alla dimensione intima dell'artista. Il lavoro dei due curatori, Gianni Mercurio e Demetrio Paparoni, oltre ad offrire un ventaglio di opere di grande qualità e impatto visivo, fornisce forti elementi di riflessione.

"Timer" è il primo di tre appuntamenti, con cadenza annuale, che si propone di registrare, attraverso il lavoro degli artisti contemporanei, lo spirito del tempo. Certamente tra le mostre più importanti realizzate negli ultimi anni in Italia, "Timer" conferma che Milano è oggi come ieri città sempre sensibile all'arte e ai nuovi linguaggi.

In the opening pages of this catalogue we find images that have already been widely published in other venues. They are famous images referring to events that have touched our consciousness and impressed our collective imagery. One wonders: why collect only photographic testimony associated with dramatic moments, with tragedies, catastrophes, moments in our recent history that are anything but happy? Leafing through these pages it feels as if one were spectating the tragic end of a film. And the question returns: are there not equally pregnant images that can transmit happy, positive moments? Certainly there are; the world is not black and white, and yet, curiously the images we find published herein are those that have become most stubbornly lodged in our memory. But as we go on browsing through the pages of this catalogue we find the works of artists who express much more variegated sentiments and existential conditions. Art is not the mirror of the dramas shown here that have marked our recent history. There are certainly works of strong emotional and dramatic impact, and yet we cannot fail to acknowledge that in most of them it is life that prevails, both materially and spiritually, and in some cases religiously. So, do art and life inhabit different levels? Or is it the media that only show us dramatic moments of life? Or again, of what the media show us is it only the dramatic moments that strike our imagination? *Timer* addresses these and other issues via a direct relationship with the intimate dimension of the artist. In addition to offering us a range of works of great quality and visual impact, the work of the two exhibition curators, Gianni Mercurio and Demetrio Paparoni, provides us with strong food for thought.

Timer is the first of three yearly appointments that set out to register, through the work of contemporary artists, the spirit of the times. Certainly one of the most important recent exhibitions in Italy, *Timer* reaffirms Milan's role, both historical and current, as a city that has always been receptive to art and its new languages.

Massimo Zanello
Assessore alle Culture, Identità e Autonomie della Lombardia/
Alderman for Lombard Cultures, Identities, and Autonomy

Sullo sfondo della nuova Triennale Bovisa, il progetto d'arte contemporanea "Timer", curato con grande passione e competenza da Gianni Mercurio e Demetrio Paparoni, si configura come un evento artistico e culturale di grande rilievo, di cui questo catalogo è preziosa testimonianza. La scelta di identificare Milano quale sede dell'eccellenza ad ospitar tali progetti non è certamente casuale, ma è dettata dal grande valore simbolico della città, che rappresenta, in maniera paradigmatica, la vitalità orgogliosamente ambrosiana coniugata alla vocazione internazionale di cui è generosa interprete.

Nel corso di tre edizioni (2007-2008-2009), "Timer" si propone di presentare oltre duecentocinquanta artisti scelti tra i più rappresentativi sulla scena internazionale contribuendo ad affermare il ruolo di Milano come uno dei potenziali riferimenti europei dell'arte dei nostri giorni. Un percorso quindi articolato e complesso improntato sul tema dell'artista e della sua dimensione nel quadro sociale contemporaneo non privo di colori e tratti a volte sfumati, a volte più forti.

Non è quindi un caso che le opere presentate nella rassegna siano state tutte realizzate dopo l'abbattimento delle Torri Gemelle di New York. Le prime pagine del catalogo offrono infatti viva testimonianza del momento immediatamente successivo al crollo delle due Torri e quindi documentano, in modo assai emblematico, il drammatico momento di passaggio al nuovo millennio. Anche l'arte quindi, come mette in luce la rassegna "Timer", risente di questo passaggio e diventa anzi specchio fedele dei profondi cambiamenti che imperversano nella società odierna.

Nell'ambito di questa rassegna mi sembra particolarmente interessante il tema del rapporto con la tradizione e delle diverse forme di linguaggio provenienti da culture diverse che tuttavia si presentano, proprio nella realtà in cui viviamo, completamente amplificate.

In una società globalizzata, quindi, in cui la diffusione di Internet e dei sistemi satellitari rende veloce e immediata la comunicazione, "Timer" affronta il ruolo dell'individuo sotto diverse angolature che spaziano dal rapporto con il proprio "Io", a quello con gli altri e con la realtà che gli sta intorno.

Un evento quindi come quello proposto dalla Triennale non può passare inosservato proprio per le sue significative caratteristiche che rendono Milano il luogo, l'*onfalos*, il momento d'incontro con l'arte contemporanea internazionale, con il suo ricco apparato d'immagini, di temi, di soggetti, di forme e di colore. Con particolare piacere sottolineo, inoltre, la continuità di iniziative alla Triennale, riferimento certo e costante di quella milanesità radicata nella storia e nella tradizione tanto da garantire in futuro la continuità dei valori.

Against the backdrop of the new Bovisa Triennale, the contemporary art project *Timer*, curated with great passion and competence by Gianni Mercurio and Demetrio Paparoni, represents a major artistic and cultural event, to which this catalogue bears precious testimony. The choice of Milan as the excellent host of this project was certainly not casual. It was dictated by the city's immense symbolic value, representing the paradigm of the proudly Milanese vitality united with its generous role as interpreter of an international vocation.

In its three editions (2007, 2008, 2009), *Timer* will present over two hundred and fifty of the most representative artists on the international scene, affirming Milan's role as one of the potential European reference points for the art of our day. It unfolds a detailed and complex itinerary modelled on the theme of the artist and the artist's dimension in our contemporary social framework, which is not lacking in colour and exhibits features that are at times nuanced, and at times pronounced.

It is thus no coincidence that the works presented in this exhibition were all produced after the collapse of the World Trade Center in New York. The first pages of the catalogue offer living testimony to the moment immediately after the collapse of the Twin Towers and document, in a quite emblematic way, this dramatic moment at the dawn of the new millennium. And so art, as highlighted by *Timer*, records the impact of this passage and becomes the faithful mirror of the profound and sometimes disruptive changes that are underway in today's society.

I find particularly interesting in this exhibition the theme of the relationship with tradition and the different forms of language which, while deriving from different cultures, find amplification here in our present reality.

In a globalized society in which the spreading use of Internet and satellite systems make communication nearly instantaneous, *Timer* addresses the role of the individual from different angles ranging from the relationship with one's self to that with others and the reality around us.

This event, put on by the Triennale, is not one that will pass unobserved. Its deep significance marks Milan as the locus, the *omphalos*, the point of encounter with contemporary international art and its rich apparatus of images, themes, subjects, forms, and colours.

And I would also like to emphazise, with great pleasure, the continuity of the Triennale initiatives, which have long been a constant reference point for the Milanese character, whose deep roots in history and tradition will guarantee the continuing nourishment of its values into the future.

Carlo Sangalli
Presidente Camera di commercio di Milano/President of Chamber of Commerce of Milan

L'artista è come uno specchio della sensibilità sociale, la osserva, la metabolizza, la trasforma e la rende visibile, parte concreta della nostra cultura. Si tratta di un ruolo e di una funzione fondamentale nella società globale, che coinvolge anche gli aspetti economici di un territorio, facendosene espressione e valorizzatore. Perché il rapporto tra cultura e mercato, tra cultura ed economia, è un nuovo modo di concepire il ruolo attivo delle imprese nel tessuto sociale in cui operano, spesso a fianco delle istituzioni, di enti e di associazioni no profit.

Il patrimonio culturale e artistico italiano richiede nuove logiche che magari includano il termine di "redditività" in un'ottica sia economica che sociale. In questo senso la fruizione culturale va vista non solo come richiesta "individuale", ma come indicatore diffuso della qualità della vita.

Ed è questa una cultura che non può e non deve risolversi nella logica della "partita doppia", delle entrate e delle uscite, dell'avanzo di bilancio. La cultura è uno di quei settori, come il sistema sanitario ed infrastrutturale, il cui "costo" per le istituzioni si traduce in "dovere" a favore della collettività, come elemento decisivo per la qualità della vita di una città e di un territorio, ma anche per la competitività complessiva.

Milano è città dell'arte, ma c'è, in questo suo essere "nell'arte", un senso insieme più sottile e globale di quello che possiamo cogliere al primo sguardo.

Sottili sono le esperienze individuali: laboratori creativi, idee portate avanti con coraggio e determinazione; storie di vita delle persone, insomma, che poi sono quelle che costruiscono la città. Globali sono le interconnessioni tra queste storie, e i flussi da e verso l'esterno: Milano, nodo fondamentale nella società globalizzata, apre agli scambi. E proprio questi scambi sono la chiave: non si tratta, infatti, di scambi di merci – o non soltanto – quanto di scambi di idee, saperi, conoscenze.

E Milano è un punto di riferimento per la sua capacità di coniugare i fattori in un sistema economico unico nel suo genere. Ha unito la spinta creativa allo spirito imprenditoriale, da sempre cardine dell'area milanese e lombarda, dimostrandosi, anche con l'occasione di questa mostra d'arte contemporanea, la città che innova, la città che progetta, la città che crea.

Artists are a sort of mirror on a society's sensibilities. They observe them, metabolize them, transform them, and render them a visible and concrete part of our culture. They play a fundamental function and role in the global society, a role which also involves the more strictly economic aspects of their geographical area, giving expression and value to the territory. This is because the relationship between culture and the market, and between culture and the economy, has become a new approach to conceiving the active role played by enterprises in the social fabric in which they operate, often alongside institutions, organizations, and non-profit associations.

The Italian cultural and artistic heritage requires new approaches that may include the term "profitability" in both a social and an economic sense. Here cultural engagement must not be seen merely as an "individual" demand but as a broad-based indicator of quality of life. And this is a culture that can not and must not be consumed within the rationale of the "double game", of income and outlay, of budget surpluses and deficits. Culture is one of those areas, like the health care or infrastructural systems, whose "cost" for institutions translates into a "duty" to the community, into a decisive component of the quality of life of a city and its surrounding territory, but into a factor in overall competitivity. Milan is a "city of art", but this appellative contains a sense that is both more subtle and more global than what we might pick up at first glance. The experiences of individuals are subtle: creative workshops, ideas developed with courage and determination – in a word, life stories of people, which are what the city is made of. The interconnections between these stories and the interchange with the outside world are global: Milan, a fundamental node in the globalized society, is open to exchange. And these exchanges are precisely the key. We are not talking about exchanges of goods – or not only – but about exchanges of ideas, know-how, and knowledge.

Milan is a reference point for its capacity to bring together its components into an economic system unlike any other. It has united creative spirit with entrepreneurial drive, which has always been the linchpin of the Milanese area and of Lombardy as a whole, proving once again with this exhibition to be a city that innovates, a city that designs, a city that creates.

Sommario/Contents

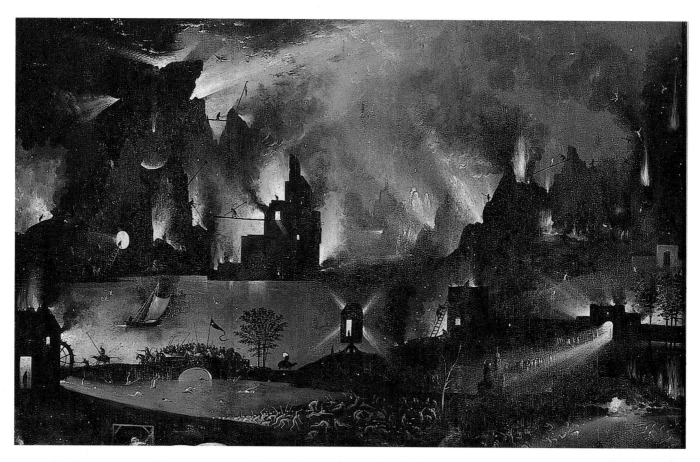

Hieronymus Bosch, *Il Giardino delle Delizie,* **1500,** olio su tavola, particolare
The Garden of Earthly Delight, **1500,** oil on panel, detail

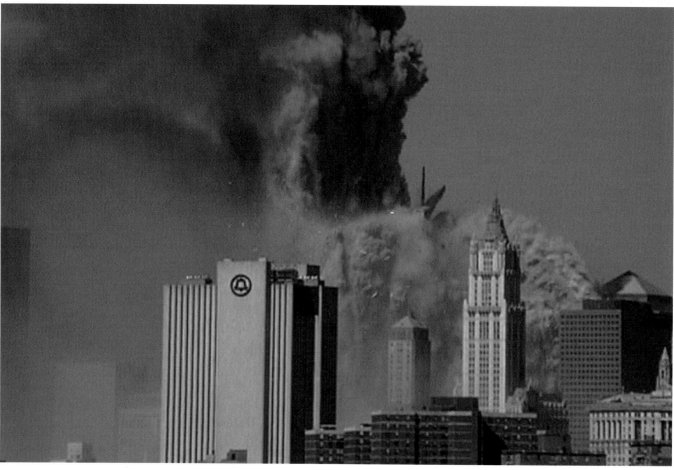

Tony Oursler, *Nine Eleven,* **2001,** fotogramma, 50,8 x 61 cm
still 20 x 24 inches

L'arte tra dimensione sociale e spirituale
The Art Between Social Dimension and Spiritual

Gianni Mercurio

Dopo l'undici settembre, l'Occidente si ritrova a guardarsi penosamente e a dibattere su questioni che la sua storia pensava di aver già superato e messo da parte.

Un tema su tutti, la religione. Con uno scarto all'indietro di secoli, improvvisamente una serie di intellettuali – "neocon", "teocon", "teodem" – ha imposto un'agenda pubblica ispirata all'idea che per combattere la presunta aggressività musulmana fosse necessario far leva sulla religione cristiana. Il mutamento di prospettiva si basa in realtà su un trucco ideologico: la religione non più vista solo come momento di fede, bensì come cemento dell'identità sociale della comunità nazionale.

Si tratta di un processo che a vari livelli ha trovato spazio e modo di esprimersi in varie parti del mondo: in India, come in Afghanistan, in parte delle masse povere palestinesi, ma anche nel Midwest evangelista statunitense.

Che questo processo sociale di identificazione tra credo e costruzione dell'identità sociale avvenga nelle zone più povere del pianeta forse ce lo potremmo anche aspettare, soprattutto se si considera l'assenza di forme d'aiuto assistenziali erogate dagli stati. Ben più difficile è invece accettare con occhio sereno che questo avvenga proprio nel cuore dell'Occidente, dove accanto a un welfare state ancora ben strutturato vi è una lunga tradizione storica, consolidata ormai da secoli, basata sui diritti individuali e sulla democrazia, e dove da tempo è ben distinto il ruolo dello stato da quello della religione, definito l'ambito della scienza, e il diritto dell'individuo al suo spazio e pensiero.

Following the 11th of September, the West is once again having to take a painful look at itself and to debate questions that it thought had already been outgrown and put aside.

One theme above all, religion. In a move that puts us back centuries, a series of intellectuals – "neocons", "theocons" – has suddenly imposed a public agenda inspired by the idea that the only way of combating the presumed aggressiveness of Islam is to appeal to the Christian religion. This change of perspective is based in reality on an ideological trick: religion no longer seen solely as a question of faith, but as cement for the social identity of a national community.

It is a process that to varying degrees has been taken up and found expression in several parts of the world: in India, in Afghanistan and among some of the poverty-stricken masses in Palestine, as well as in the evangelist Midwest of the United States.

That this process of identification between creed and construction of social identity should have taken root in the poorest parts of the planet was perhaps only to be expected, especially in view of the absence of state-run welfare programmes. Far harder to accept, on the other hand, is the fact that this is happening right in the heart of the West where, alongside a still well-structured welfare state, a historical tradition of individual rights and democracy has been in existence for centuries, and where for a long time the role of the state has been clearly distinguished from that of religion, the field of science defined and the right of the individual to his own space and thoughts acknowledged.

Ma forse tutto questo non importa, o meglio non importa più, se la prospettiva teorica in cui ci troviamo ad agire è quella del *clash of civilizations*, dello scontro di civiltà.

E quindi la domanda deve andare a rimbalzare sulle ragioni più profonde di questa crisi dei valori occidentali. Un interrogativo imprescindibile, anche in vista della sua declinazione rispetto al mondo dell'arte e al suo senso.

È necessario quindi cercare di costruire un catalogo ragionato delle paure profonde del *landscape* psichico del mondo occidentale, catalogo di paure che si può riscontrare anche nelle opere degli artisti contemporanei.

C'è un aspetto che balza subito agli occhi, ogni qualvolta si viaggia in qualche paese che non faccia parte del primo mondo. La gente. Sì, la gente: per le strade sorride, nei rapporti *vis-à-vis* vuole conoscere l'interlocutore, pretende di sapere la tua identità, si interessa alla tua famiglia, ti tocca (in ogni senso), si commuove e ti commuove. Insomma, può essere estrema, forse, ma mai indifferente. L'esatto contrario di quanto accade nelle grandi città del nord del mondo, a Londra, a New York, a Parigi. Negli sguardi degli abitanti del primo mondo si è distesa come una sorta di coltre, che rifrange con indifferenza ogni richiesta degli altri. Le metropolitane sono emblematiche: come enormi ascensori sotterranei, gli sguardi si scivolano addosso. Perché questo? Come è potuto accadere che l'uomo occidentale si rinchiudesse sempre più nel proprio guscio psichico, timoroso anche solo delle parole dell'altro? Molta arte di oggi si confronta con questi temi, in un certo senso l'artista occidentale è come chi vuole conoscere l'identità dell'altro per creare un punto di contatto: l'arte è ricerca di una lingua comune.

Si tratta di un tema che a ben vedere dovrebbe essere riposizionato fin nei primordi dell'esperienza della modernità, alla fine dell'Ottocento. Ma nella Parigi descritta da Benjamin, quando con acume questi pensava alla figura del *flaneur* borghese, o meglio ancora a Baudelaire, l'esperienza della modernità si dava ancora come scommessa, come apertura nel futuro, come nuovo campo di opportunità nel quale agire ed essere protagonisti.

Certo, già allora la modernità veniva percepita

But perhaps none of this matters, or rather matters any longer, if the theoretical framework in which we find ourselves acting is that of the clash of civilizations.

And so the question has to be focused on the underlying reasons for this crisis in Western values. An inescapable question, partly as a result of its impact on the world of art and its significance. So it becomes necessary for us to compile a descriptive catalogue of the deep fears embedded in the mental landscape of the Western world, a catalogue of fears that is also to be found in the works of contemporary artists.

There is one aspect that is immediately evident every time you travel to some country that is not part of the First World. The people. Yes, the people: they smile at you in the streets, when you meet them face to face they want to know all about you, to find out who you are, what family you come from. They touch you (in every sense), they are moved and they move you. In short, they can be intrusive, perhaps, but never indifferent. The exact opposite of what happens in the big cities of the North, in London, New York, Paris. A sort of blanket has been draped over the eyes of the inhabitants of the First World, which wards off any request from others with indifference. The tubes and subways are emblematic: they are like enormous underground lifts, in which gazes do not meet. Why is this? How can it have happened that Westerners have withdrawn more and more into their own mental shells, afraid even of other people's words? Much of today's art tackles these themes, and in one sense the Western artist can be described as someone who wants to know the identity of the other in order to create a point of contact: art is a quest for a common language.

This is a theme that on close examination can be traced back to the beginnings of the experience of modernity, to the end of the 19th century. But in the Paris described by Benjamin, at the time when he was shrewdly framing his thoughts about the figure of the bourgeois *flaneur*, or about Baudelaire, the experience of modernity was still taken for granted, as an openness in the future, as a new field of opportunity in which to act and play a leading role.

To be sure, even then modernity was viewed

con tratti ambivalenti. Nella folla Baudelaire poteva incontrare la donna della propria vita, ma bastava un attimo di titubanza e quella stessa donna veniva risucchiata per sempre dal moto inconsulto e incessante della folla e con essa la possibilità del contatto, come la *reverie* che sfuma alla luce del giorno.

Sono passati più di cento anni, forse sarebbe da dire "solo" cento anni, e la modernità, l'esperienza della modernità, così aperta ieri alla scommessa del futuro, ha perso forse definitivamente ogni ambivalenza. Oggi ha indossato i vestiti della durezza temporale che sancisce con meccanica precisione economica ogni istante della vita quotidiana. Apparentemente, la finestra spazio-temporale apertasi alla fine dell'Ottocento si è richiusa definitivamente. Dapprima il trauma generale della prima guerra mondiale – la prima esperienza psichica comune peraltro a tutte le popolazioni europee – e poi le traversie del dopoguerra, con l'esplosione imprevista di feroci neo-tradizionalismi, si sarebbero occupati di sigillare a doppia mandata ogni apertura collettiva sul futuro.

Era arrivata la stagione delle masse alla ribalta, delle Volkswagen, delle macchine Balilla, delle colonie per i figli dei dipendenti, dei sistemi pensionistici, dei grandi magazzini ma anche specularmente dei grandi universi concentrazionari.

La svolta impressa nel secondo dopoguerra dall'unificazione americana dei mercati non poteva che sfociare nell'invenzione ideologica del consumatore medio e dei sondaggi, che ne certificano i bisogni. In pochi decenni avrebbero conquistato il primo mondo.

I primi a segnalarne i guasti saranno gli studenti americani di Berkeley nel 1963, la prima vera e propria rivolta contro l'ideologia dell'opulenza. Poi i situazionisti tenteranno di formalizzare il tutto con la loro arcana critica dello spettacolo.

Insomma, il consumo, o meglio l'ideologia del consumo, con tutto ciò che ne consegue: l'estesa e inarrestabile reificazione dei rapporti sociali, lo scambiare la parte per il tutto, il crescere vorticoso del feticismo come abito psichico dell'uomo occidentale. In sintesi, come anticipato dal fortunato volume di allora scritto da Erich Fromm, l'uomo è ciò che ha.

with ambivalence. Baudelaire might meet the woman of his life in the crowd, but all it needed was a moment of indecision and that woman was sucked away forever by the hurried and unceasing movement of the crowd, taking with it any possibility of contact, like the dream that vanishes with the light of day.

More than a hundred years have gone by – perhaps we ought to say "only" a hundred years – and modernity, the experience of modernity, previously so open to the challenge of the future, may have lost all its ambivalence for good. Today it has donned the guise of the inflexibility of time that determines every instant of daily life with mechanical and economic precision. Apparently, the window on space and time that opened at the end of the 19th century has closed forever. First the widespread trauma of the First World War – the first psychic experience shared by all the peoples of Europe – and then the tribulations of the post-war period, with the unexpectedly fierce resurgence of traditionalism, combined to seal off any hope of a collective openness toward the future.

The time when the masses took centre stage had arrived, the time of Volkswagens, Balilla cars, holiday camps for the children of employees, retirement schemes and department stores, but also that of the great concentration camps.

The change brought about by the American unification of markets after the Second World War inevitably led to the ideological invention of the average consumer and of surveys to determine his needs. Within a few decades these were to conquer the First World.

The first to draw attention to the failures in the system were the students at Berkeley in 1963, who staged the first genuine revolt against the ideology of affluence. The Situationists then attempted to formalize everything with their arcane critique of the society of spectacle.

In short, consumption, or rather the ideology of consumption, with all that ensues from it: the extensive and unstoppable reification of social relations, the mistaking of the part for the whole, the dizzy growth of fetishism as a mental habit in the West. In a nutshell, as Erich Fromm put it in his bestselling book at the time, *To Have or to Be?*, man is what he owns.

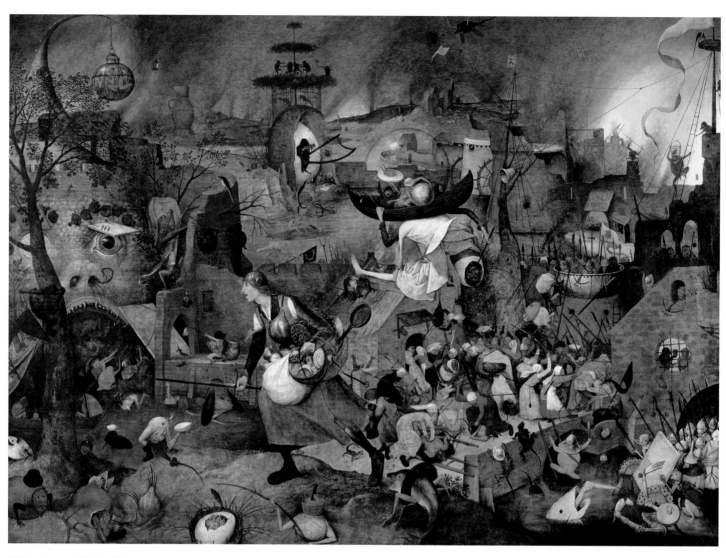

Pieter Brueghel the Elder,
Margherita la pazza, **1561**
olio su tavola, 115 x 161 cm
Mad Meg, **1561**
oil on panel, 45.3 x 63.4 inches

Questa corsa senza fine all'accumulazione, al possesso infinito di cose, molte delle quali senza evidente valore d'uso, qualche disagio psichico alla fine lo doveva pur produrre. Noi non sappiamo quali saranno le conseguenze più profonde del feticismo della merce sull'antropologia occidentale. Sappiamo per certa però una cosa. È stato innescato un meccanismo irreversibile di modifica dei comportamenti a un livello profondo della personalità, nel mentre si desertificavano, per ragioni tra loro diverse, i luoghi di costruzione della socialità e della produzione di senso.

Il passato prossimo di questa desertificazione del senso sociale, come i solchi dei vecchi dischi in vinile, è però ancora visibile.

All'inizio degli anni ottanta, dapprima in modo fugace poi come un veleno di cui era meglio neppure parlare, è comparso il terrore dell'Aids. Come è noto, l'Aids non ha colpito i soli omosessuali, ma anche eterosessuali e famiglie prudenti nei loro costumi sessuali. Fin da subito l'Aids toccò la sfera dei rapporti sociali di tutti. La grande rivoluzione degli anni sessanta, la liberazione dei corpi e delle menti, veniva sospinta in un angolo della memoria storica di un'epoca. Si aveva paura di fare l'amore, di convivere con gli altri le gioie dei corpi. E cosa ancora più perniciosamente sottile, l'Aids veniva vissuto sempre con un senso di colpa che isolava socialmente. Non a caso, dopo poco tempo, furono proprio le comunità omosessuali americane a lanciare forme di ricordo dei propri morti. Il fenomeno trovò un forte riscontro anche nelle opere d'arte, dando inizio (o confermando) un'estetica legata al *gender* sessuale e alle sue diversità. Soprattutto quest'arte ha affermato che la diversità non poteva e non doveva essere ridotta all'esperienza individuale, per integrarsi invece in un processo collettivo e sociale di elaborazione del proprio linguaggio. Dagli anni ottanta a oggi l'arte ha insistito e continua a insistere su questi temi.

Accanto all'incubo mortale e invisibile della peste contemporanea, gli anni ottanta vedono comparire all'orizzonte altri pericoli che marcheranno nel profondo l'animo occidentale. Il dispiegamento massiccio dei missili sovietici SS20 e dei Cruise americani su tutto il teatro europeo del-

This unending dash for accumulation, for the possession of an infinite number of things, many of them without any apparent useful value, was bound in the end to produce psychic problems. We do not know what the most profound consequences of the fetishism of merchandise on Western society will be. But there is one thing we know for certain. An irreversible mechanism of modification of patterns of behaviour at a deep level of the personality had been set in motion, and in the meantime the places of the construction of sociality and the production of meaning were being deserted, for a variety of different reasons.

The recent past of this process of desertification of social meaning is still visible, like the grooves of old vinyl records.

At the beginning of the eighties, at first in a transitory fashion and then as a scourge of which it was better to say nothing, the terror of AIDS appeared. As is well-known, AIDS struck not just homosexuals, but also heterosexuals and families prudent in their sexual behaviour. Right from the start AIDS affected the sphere of social relations of all of us. The great revolution of the sixties, the liberation of bodies and minds, was pushed into a corner of the historical memory of an era. People became afraid of making love, of sharing the joys of the body with others. And with an even more perniciously subtle effect, AIDS was always accompanied by a sense of guilt that isolated its victims socially. It is no coincidence that, after a short time, it was the American homosexual community that created ways of commemorating its dead. The phenomenon found a strong echo in works of art as well, giving rise to (or confirming) an aesthetics linked to gender and its diversities. Above all, this art has affirmed that diversity could not and should not be reduced to individual experience, but included instead in a collective and social process of development of its own language. From the eighties to the present, art has dwelled on and continues to dwell on these themes.

Alongside the deadly and invisible nightmare of the plague of our time, the eighties saw the appearance on the horizon of other dangers that were to leave a deep mark on the Western mind. The massive deployment of Soviet SS 20 and

la guerra fredda, e la di poco successiva catastrofe di Chernobyl, imporranno la convivenza forzata con il pericolo dell'olocausto nucleare. Non casualmente, proprio da quel sentimento diffuso il sociologo tedesco Ulrich Beck ne caverà la categoria del rischio. Per Beck le società postmoderne sono costrette a vario titolo a confrontarsi in modo chiaro con l'imminenza del pericolo incombente, tra cui anche la possibilità della catastrofe ecologica. Si tratta di una categoria, quella del rischio, che non solo muove il razionale comportamento della decisione politica, ma anche e soprattutto definisce l'orizzonte immaginativo e psicologico, sul piano più profondo, delle popolazioni delle democrazie occidentali. Catastrofe ecologica, rischio e rapporto con la democrazia occidentale sono temi che in maniera più o meno esplicita influenzano la scena dell'arte contemporanea.

A queste due grandi paure, l'Aids e il nucleare, si accompagnano le grandi trasformazioni relazionali nelle città del primo mondo. Sono anni in cui il processo di reificazione dei rapporti sociali completa la propria traiettoria. E nel libro della fine degli anni novanta *No logo* di Naomi Klein, questo processo di annullamento dei rapporti sociali attraverso l'esibizione della marca, e il conseguente trionfo dei diversi *brand* (persino dell'ambito scolastico), troverà per assurdo la sua consacrazione definitiva.

Anche sul piano delle idee si assiste a una sorta di *vacuum* e di indeterminatezza. Le teorie del postmoderno apparse alla fine degli anni settanta appaiono oggi per certi versi persino troppo generose. Si è assistito non solo alla fine delle grandi narrazioni e delle grandi ideologie che avevano mosso i cuori e le carni delle masse in tutto il Novecento. Ma addirittura si è arrivati a una situazione di liquidità delle opinioni, dove nulla è dato come certo e solido, ma sempre contaminato e incerto.

La conseguenza più grave di questa situazione di precarietà psichica diffusa si ricollega alla percezione della temporalità da parte degli artisti di oggi. In tal senso l'artista e l'uomo della strada sono accomunati dal considerarsi integrati da un sistema da cui non si sfugge. Tutti a inseguire tutto, a rincorrere le posizioni degli altri, con la paura di perdere presa sulla realtà, a

American Cruise missiles all over the European theatre of the Cold War, followed shortly afterwards by the catastrophe of Chernobyl, meant that we all had to live with the threat of nuclear holocaust. Not coincidentally, it was from just that widespread feeling that the German sociologist Ulrich Beck was to derive his theory of the "risk society". Beck argues that post-modern societies are obliged in various ways to face up clearly to the imminence of danger, including the possibility of environmental catastrophe. The perception of risk not only affects the rational conduct of the political decision-making process, but also and above all defines the imaginative and psychological horizon, at the deepest level, of the populations of Western democracies. Environmental catastrophe, risk and their relationship with Western democracy are themes that influence the contemporary art scene in a more or less explicit manner.

These two great fears, AIDS and the nuclear threat, were accompanied by the major relational changes in the cities of the First World. They were years in which the process of reification of social relations completed its course. And in Naomi Klein's book published at the end of the nineties, *No Logo*, this process of annulment of social relations through display of the trademark, and the consequent triumph of various brands (even in the educational sphere), would find its definitive consecration by *reductio ad absurdum*. Even on the plane of ideas there was a sort of vacuum and uncertainty in this period. In some ways the theories of the post-modern that emerged at the end of the seventies appear now to have been if anything too generous. Not only have we seen the end of the great narratives and ideologies that stirred the hearts and the desires of the masses in the earlier part of the 20th century, but we have even arrived at a situation of fluidity of opinion, where nothing is considered certain and solid and everything is always contaminated and unsure.

The most serious consequence of this situation of widespread psychological insecurity is connected with the perception of time on the part of today's artists. In this sense the artist and the man or woman in the street are united in considering themselves part of a system from whi-

intensificare i ritmi della decisione e del lavoro: un balzo a piedi uniti in questa nuova dimensione ipertemporale o si pavento il rischio di subire l'esclusione sociale.

Nonostante lo scenario sin qui delineato, l'arte è impegnata nello sforzo di rappresentare adeguatamente questa fase sociale e politica in cui l'uomo è desocializzato. Da qui il suo far leva sull'intimità, intesa come specchio di sé e della propria solitudine nel mondo. Specularmente al moto sociale, l'arte si trova ad agire disancorata anche rispetto alla propria tradizione novecentesca. Se per decenni essa ha parlato di senso, cercandolo peraltro nelle pieghe della produzione sociale, oggi disegna un movimento che tende a guardarsi dentro, nella propria interiorità, con un movimento intimista e in taluni casi persino spirituale. Ma una spiritualità diversa da quella che caratterizza l'esperienza religiosa, perché solo individuale, interiore, solipsistica.

Si percepisce un nuovo flusso e l'artista si trova di fronte solo a se stesso, non riconoscendo più l'altro, peraltro analogamente a quanto avviene in modo più diffuso nell'intera società. È il trionfo del feticismo: i rapporti sono letti attraverso codici ridotti di valore. Appaiono sì nuovi codici, di basso conio, e sempre più il corpo compare come tatuato, segmentato, tagliato, incapace di comunicare pienamente le proprie possibilità espressive.

Al passaggio del secolo il tempo dell'arte, dopo l'incessante divenire che ne ha caratterizzato il Novecento, sembra essersi fermato.

ch there is no escape. Everyone chasing after everyone else, trying to keep up with the next and, driven by the fear of losing grip on reality, accelerate the pace of decision-making and work: we feel we have to jump with both feet into this new hyper-temporal dimension or run the risk of social exclusion.

Despite the scenario I have just outlined, the art is engaged in an effort to represent in a fitting manner this social and political phase in which humanity has been de-socialized. Whence the resort to intimacy, seen as a mirror of the self and of its solitude in the world.

Mirroring the changes in society, art finds itself acting in a way that is no longer anchored in its own 20th-century tradition. While for decades it has spoken of meaning, but a meaning that it sought in the recesses of social production, it is now shaping a movement that tends to look inward, into its own inner life; a movement that is intimist and in some cases even spiritual. But a different kind of spirituality from the one that characterizes the religious experience, for it is only individual, inward-looking, solipsistic.

A new flow can be perceived and the artist is now faced only with him or herself, no longer recognizing the other, and in a way that is similar to what is going on in the whole of society. It is the triumph of fetishism: relationships are interpreted through codes that have been reduced in value. New codes, of a low level, are indeed coming into use, and the body is increasingly appearing tattooed, segmented and cropped, incapable of communicating its own possibilities of expression fully.

At the turn of the century time for art, after the incessant process of becoming that characterized the 20th century, seems to have come to a stop.

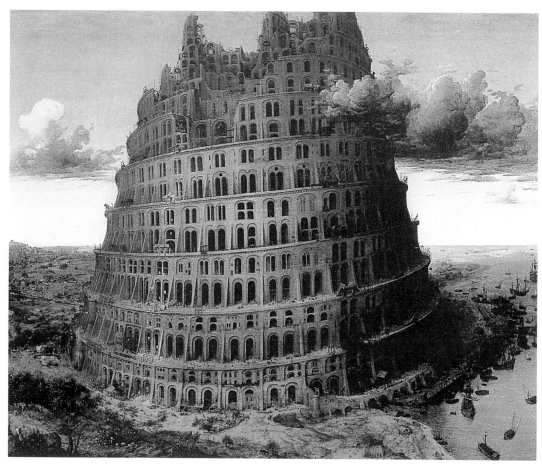

Pieter Brueghel the Elder,
La "piccola" torre di Babele, 1563,
olio su tavola, 60 x 74,5 cm
The "Little" Tower of Babel, 1563,
oil on panel, 23.6 x 29.3 inches

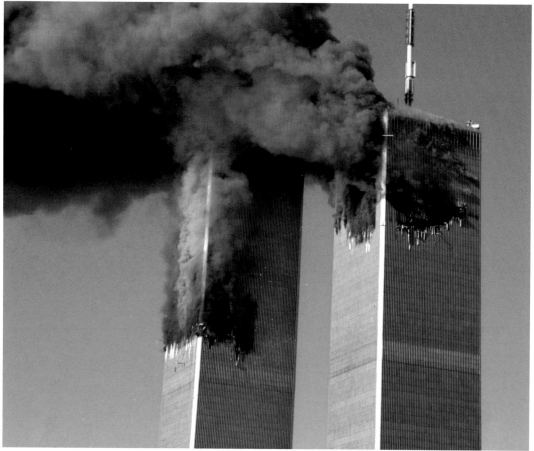

Nine Eleven, 2001

Intimacy. L'arte in cornice
Intimacy. Framed Art

Demetrio Paparoni

Nell'arte la cosa più importante è LA CORNICE. Nella pittura è letteralmente così, per le altre arti solo in senso figurato, perchè senza quell'umile oggetto non è possibile capire dove finisca l'Arte e dove inizi il Mondo Vero.

FRANK ZAPPA, 1989

"Dov'eri l'undici settembre?" La risposta è comune: "Davanti alla tv, a guardare le Torri Gemelle bruciare". Lungimirante Warhol. Negli anni sessanta aveva intuito che a oltre cinque secoli di distanza dal rinascimento il davanzale della finestra virtuale da cui ammirare i paesaggi più affascinanti e le scene più terrificanti, quelle che una volta solo l'artista sapeva trasformare in visioni collettive, non sarebbe più stato la cornice del quadro ma quella che circonda lo schermo della tv.

Richiamando scenari apocalittici, le due torri in fiamme colpite da uccelli meccanici fanno sintesi della iconografia delle case in fiamme di Bruegel e Bosch, dei disastri della guerra di Goya, fino alle più recenti rappresentazioni della crudeltà umana di Jake e Dinos Chapman. Innegabilmente le immagini di quell'undici settembre coinvolgono sul piano emotivo assai più di qualunque rappresentazione artistica ma, contrariamente a quanto avviene nell'opera d'arte, non hanno autore e non affrontano questioni formali e linguistiche: documentano quel che accade in maniera didascalica e, nonostante la loro innegabile forza, nonostante agiscano sull'immaginario collettivo, non hanno valore poetico.

Nell'arte del Novecento i quadri, le sculture, gli oggetti, i gesti, le foto o i film, anche nelle lo-

The most important thing in art is THE FRAME. For painting: literally; for other arts: figuratively – because, without this humble appliance, you can't know where The Art stops and The Real World begins.

FRANK ZAPPA, 1989

"Where were you on 9/11?" The answer is always the same: "in front of the TV, watching the Twin Towers burning". Visionary Warhol. In the sixties, he had sensed that five centuries on from the Renaissance, the windowsill from which we would admire the most fascinating landscapes and the most terrifying scenes – those that formerly only the artist was capable of transforming into collective images – would no longer be the frame around a painting but the one around a television screen.

Recalling apocalyptic scenarios, the two flaming towers struck by mechanical birds sum up the imagery of Brueghel's and Bosch's burning houses and Goya's war scenes, right through to the most recent representations of human cruelty by Jake and Dinos Chapman. The pictures of 9/11 undeniably have far greater emotional impact than any artistic representation but, contrary to what occurs in a work of art, they have no author and do not face up to formal or linguistic issues: they give us an objective, documentary view of what happened and, despite their undeniable intensity, and despite the way they act upon our imagination, they have no poetic value.

Even in its most radical expressions, 20th century art – paintings, sculptures, images, objects, gestures, photos and films – states its own iden-

ro espressioni più radicali, affermano la propria identità in funzione della cornice. Una cornice che spesso non si vede, ma che concettualmente è presente, in molti casi sostituita dallo spazio espositivo. Quale sarebbe, altrimenti, la differenza tra le immagini scattate per essere conservate nell'album dei ricordi e quelle di artisti come Nan Goldin o Jack Pierson, che registrano momenti di vita quotidiana propria e degli amici? Quale sarebbe la differenza tra le foto che l'artista mette in cornice e quelle di reportage giornalistico? La questione si ripropone identica rispetto all'opera di artisti che costruiscono la scena in un vero teatro di posa (Cindy Sherman o Gregory Crewdson) o mostrano immagini che sembrano rubate alla quotidianità, mentre in realtà sono frutto di una messa in scena (Sharon Lockhart, Regina José Galindo, Justine Kurland). Nelle foto ordinarie accade spesso che ci si metta in posa, come succede sempre più frequentemente che un'immagine venga manipolata in photoshop, cosa che ormai anche un ragazzino è in grado di fare: non è la messa in posa del soggetto o la manipolazione dell'immagine a fare di una foto un'opera.

La stessa problematica si pone con le installazioni che riprendono oggetti d'uso comune, frammenti di natura vivente, manichini costruiti dagli stessi tecnici che lavorano nei musei delle cere o ai carri allegorici: oggi come ieri il luogo e il modo in cui l'oggetto è presentato determina la sua identità artistica.

La questione riguarda le forme espressive tutte, comprese la pittura e la scultura figurative. Il ritenere che i codici linguistici della pittura e della scultura figurativa siano già stati esplorati in tutte le loro possibili sfaccettature è un equivoco dovuto all'idea che l'avvento della fotografia abbia soppiantato la funzione ritrattistica dell'opera d'arte. Ma non è così, come dimostrano i tanti ritratti realizzati da artisti come John Currin, Richard Phillips, Elizabeth Peyton o Karen Kilimnik, regolarmente esposti nei musei. Per altro verso vengono ancora oggi eseguiti dipinti che non sono considerati opere d'arte, perché nati per essere illustrazioni o surrogati della fotografia (si pensi ai disegnatori che illustrano scene dei processi nei tribunali per i quotidiani o i settimanali nordamericani). L'esistenza di questo tipo di figurazione dimostra che per il pittore esi-

tity as a function of the frame. A frame that often cannot be seen, but which is there conceptually, and which in many cases is replaced by the exhibition space. Otherwise, what would the difference be between snapshots taken for the family album and those of artists like Nan Goldin or Jack Pierson, who record everyday moments in their own and their friends' lives? What would the difference be between the photos the artist puts in a frame and those of a photo reporter? The issue returns in just the same way in the case of artists who create a complete scene in a photographic studio (Cindy Sherman or Gregory Crewdson) or who show pictures that appear to be lifted out of everyday life, even though they are actually the result of careful staging (Sharon Lockhart, Regina José Galindo, or Justine Kurland). We often strike a pose for ordinary snapshots, and increasingly frequently pictures are manipulated with Photoshop – something even a child can do these days: what turns a photo into a work of art is not simply manipulating the image or getting the subject to pose.

The same issues arise in installations that capture everyday objects – fragments of living nature, manikins made using the same techniques employed in waxworks museums or allegorical floats: today as in the past, where and how the object is presented defines its artistic identity.

This is a matter that affects all forms of expression, including figurative painting and sculpture. To assume that the linguistic codes of figurative painting and sculpture have already been explored in all their possible facets is a misunderstanding that originates from the idea that photography has replaced the documentary function of the work of art. But this is not the case, as can be seen in the many portraits – regularly put on show in museums – made by artists like John Currin, Richard Phillips, Elizabeth Peyton or Karen Kilimnik. On the other hand, paintings that are not considered as works of art are still being made today. This is because they are created as illustrations or as surrogates for photographs (one need only think of those who illustrate the scenes in court cases for North American dailies and weeklies). The existence of this type of representation shows how the painter runs the risk of sliding into illustration and, it

ste il rischio di cadere nell'illustrazione, come rischia del resto di essere didascalico e illustrativo l'artista che opera con la fotografia o con il video. L'arte contemporanea si confronta dunque concettualmente con la cornice a prescindere dal linguaggio o dai mezzi che utilizza.

Il ruolo teorico della cornice è talmente radicato nella cultura occidentale da estendersi a tutte le arti. Nella sua autobiografia il musicista rock Frank Zappa arriva a dire (nel 1989) che la cornice aiuta a capire dove finisce l'*arte* e dove inizia il *mondo vero*[1]. Scrive Zappa: "Se John Cage per esempio dicesse: 'ora metto un microfono a contatto sulla gola, poi berrò succo di carota e questa sarà la mia COMPOSIZIONE,' ecco che i suoi gargarismi verrebbero qualificati come una SUA COMPOSIZIONE, perché ha applicato una cornice, dichiarandola come tale"[2]. La questione, con modalità diverse (cioè con riferimento al ruolo dello spazio che ospita l'oggetto d'arte) è stata ampiamente affrontata negli anni sessanta, soprattutto in riferimento alle Brillo Boxes di Warhol, ma si era posta con il ready-made di Duchamp. Afferma Arthur C. Danto che l'opera di Duchamp iniziò a essere compresa solo a partire dagli anni sessanta, e che prima di allora non si riuscisse neanche a intuire a che cosa mirasse. È grazie a Warhol, e successivamente a Beuys, se oggi si comprende il lavoro di artisti contemporanei come Hirst, Barney e Carrin, le cui opere, seppure nella loro diversità, insistono sugli stessi ordini di domande sulla natura dell'arte e sulla sua storia già suscitate da Duchamp prima, da Warhol e Beuys dopo. È dunque la cornice a indicare che l'opera è frutto di una costruzione formale e di una strategia concettuale che si inscrive nel solco delle esperienze delle prime avanguardie storiche.

La linea di continuità che dalle prime avanguardie conduce a molte esperienze attuali ha più volte generato un ulteriore equivoco, e cioè che la pittura e la scultura figurativa fossero espressioni nostalgiche. Paradossalmente, proprio perché considerata superata dalle esperienze più radicali del modernismo, negli ultimi decenni la

should be said, how the artist who works with photography or video risks becoming documentary and illustrative. So contemporary art has to deal with the frame in conceptual terms, quite apart from the language or medium it uses.

The theoretical role of the frame is so much a part of Western culture that it has been extended to all the arts. In his autobiography, rock musician Frank Zappa goes so far as to say (in 1989) that the frame helps understand where *art* ends and where the *real world* begins.[1] Zappa writes: "If John Cage, for instance, says, 'I'm putting a contact microphone on my throat, and I'm going to drink carrot juice, and that's my COMPOSITION,' then his gurgling qualifies as HIS COMPOSITION because he put a frame around it and said so"[2]. In different ways (in other words, by referring to the role of the space that contains the art object) the matter was amply dealt with in the sixties. This is especially true of Warhol's Brillo boxes, but it had also come up with Duchamp's ready-mades.

Arthur C. Danto states that Duchamp's work only began to be understood in the sixties – before that time it could not even be imagined what he was aiming to achieve. It is thanks to Warhol, and later to Beuys, that we are now able to understand the works of contemporary artists like Hirst, Barney and Carrin, for even in their diversity they put the emphasis on the sort of questions about the nature of art and its history that had first been brought up by Duchamp and later by Warhol and Beuys. It is thus the frame that shows that the work is the result of a formal construction and of a conceptual strategy that takes up the heritage of the first historic avant-garde movements.

The guiding thread that leads from the early avant-gardes through to many present-day experiences has at times led to yet another misunderstanding: that figurative painting and sculpture are nostalgic forms of expression. Paradoxically, it is precisely because it is considered to have been overtaken by the most radical forms of modernism that in recent decades represen-

[1] Frank Zappa (con Peter Occhiogrosso), *The Real Frank Zappa Book*, 1989. Trad. it. *Frank Zappa L'autobiografia*, Arcana Editore, Roma 2003, p. 111.
[2] *Ibid.*

[1] Frank Zappa (with Peter Occhiogrosso), *The Real Frank Zappa Book*, 1989.
[2] *Ibid.*

Tony Oursler, *Nine Eleven*, **2001**, fotogrammi, ciascuno 50,8 x 61 cm
stills, 20 x 24 inches each

pittura d'immagine si è trovata in una posizione privilegiata per affrontare l'arte da un punto di vista diverso da quello di chi utilizzava linguaggi quasi unanimamente accettati come innovativi. L'impresa è riuscita a pochi pittori, ma è stata sufficiente a far sì che, dalla fine degli anni settanta, da quando l'avanguardia ha tradito la sua natura diventando di massa, venisse meno ogni idea di supremazia di un linguaggio sull'altro. Da allora l'artista ha avuto una libertà di scelta senza pari nella storia dell'arte. Tuttavia questa conquista, che doveva essere un punto di forza, si è trasformata in una debolezza per l'intera società, in quanto non c'è stata conquista nell'arte che non si sia trasferita nel sociale. Una società in cui l'artista non ha libertà da rivendicare è una società anestetizzata, in quanto non è credibile che non vi siano più barriere da abbattere. La rinuncia dell'artista ci coinvolge tutti.

Per le avanguardie, da quelle storiche fino a quelle degli anni settanta, la libertà dell'artista era un traguardo da conquistare con la forza dell'inventiva e dell'intelletto, ma anche con gesti e azioni trasgressivi. L'enorme libertà sul piano linguistico e contenutistico di cui l'artista gode oggi, le incontestabili condizioni di privilegio, hanno eliminato una delle componenti una volta decisiva nel dargli energia: la componente rivoluzionaria, il sapere di essere capiti da pochi perché *avanguardia*. Nonostante la diffusa inquietudine interiore dell'artista, molte opere attuali registrano più il narcisismo dell'autore che la volontà di mettere in gioco nuove forze d'azione. La conseguenza è che l'arte ha assunto una forma giuridica, si muove all'interno di un sistema che legittima incondizionatamente le sue libertà. In altre termini l'arte non ha più libertà da conquistare. Ne consegue la perdita del senso di colpa: sentirsi emancipati da ogni obbligo e costrizione implica considerarsi affrancati da ogni responsabilità per tutto ciò che di negativo accade attorno a noi, equivale a considerarsi innocenti. Ma l'artista non è il bambino di cui scrive Lyotard, "esitante sugli oggetti di suo interesse, inadatto al calcolo del proprio vantaggio, insensibile alla ragione comune"[3], e che rappresenta l'umanità "poiché la sua destrezza annuncia e promette ciò che è possibile."[4] Tutt'altro che esitante e inadatto al calcolo, egli aderisce alla realtà

tational painting has found itself ideally placed to approach art from a point of view. A point of view that is very different from the one of those who used languages which are almost universally accepted as having been innovative. Few painters have succeeded in the undertaking but – ever since the late seventies, when the avant-garde betrayed its own nature by becoming a mass product – there have been enough of them to ensure the demise of the idea that one language might have supremacy over another. Since then, artists have had a freedom of movement which is unparalleled in the history of art. However, this breakthrough – which was supposed to be a strong point – has turned into a weakness for everyone, for there has never been any conquest in art that has not then been transferred to society. A society in which artists have no freedom to lay claim to is an anaesthetized society, for it is impossible to believe there are no more barriers to be broken down. The artist's climb-down affects us all.

For the avant-gardes – from the historic movements to those of the sixties – an artist's freedom was a goal to be won by inventive and intellect, but also by exploits and actions that were often those of rebellion. The undeniable privileges and the enormous freedom that artists enjoy today in terms of language and content have eliminated one of the most decisive factors that gave them their energy: a revolutionary component, and the knowledge they would be understood only by a few, since they were indeed the *avant-garde*. Despite the inner anxiety common to many artists, several present-day works tell us more about the author's narcissism than about any desire to bring new forces to bear. The result is that art has acquired legal status, moving within a system that unconditionally legitimizes its freedoms. In other words, art no longer has any freedom to fight for. And this leads to a loss of sense of guilt: feeling oneself freed from any obligation and compulsion makes one feel redeemed from any responsibility for everything negative that goes on in the world. It means considering oneself innocent. But the artist is not the child that Lyotard writes about: "hesitating about the objects he is interested in, unfit to work out his own advantage, insensitive to nor-

in cui vive. Ma non è questo il punto. Il punto è che la destrezza che ci si aspetta dall'artista è un linguaggio innovativo, perché nulla più di un linguaggio nuovo indicherebbe la svolta che tutti aspettiamo. In assenza di questa si persevera nell'idea di stile e di *appropriazionismo*, termine non a caso ricorrente per definire molte espressioni artistiche degli ultimi venticinque anni.

In una società di massa come la nostra, in cui anche le opere degli artisti più innovativi finiscono sulle magliette, che diventano pertanto anch'esse cornice, l'avanguardia ha perso la sua natura specifica. L'arte non ha rinunciato ad avere il carattere *disturbante* delle avanguardie (dal primo Novecento agli anni settanta), tuttavia la fetta di società pronta ad accettare i nuovi linguaggi è talmente ampia da vanificare il suo aspetto sovversivo: l'avanguardia è sempre più di massa.

A determinare il linguaggio dell'arte sono la costruzione formale e la strategia concettuale. Come è stato più volte ribadito, nella modernità e nella contemporaneità il linguaggio dell'arte ha rifiutato di esprimersi attraverso simboli e metafore. Oppure, a essere più precisi, mentre si esprime per simboli e metafore contestualmente nega di farlo.

Piuttosto che trovare la propria giustificazione interna nella narrazione e nelle descrizioni, l'arte ha preferito indagare sulle modalità con cui le forme mutano attraverso piccole variazioni di significato. Basta osservare le riproduzioni di alcune opere di ieri e di oggi, accostate criticamente sui cataloghi d'arte: variano dimensioni e motivazioni, anche perché riferite a periodi storici diversi. Sul piano formale ci sono spostamenti minimi. Tra gli oggetti in bacheca di Duchamp, gli aspirapolvere in bacheca di Koons e le medicine di Hirst lo spostamento formale è, infatti, minimo.

Ricerca della bellezza, aspirazione al sublime, perdita dell'innocenza e riscatto morale sono i quattro sostegni che reggono il tavolo al quale da sempre l'artista siede per giocare la sua partita. Nelle immagini delle torri in fiamme convive la bellezza del paesaggio metropolitano e

mal reasoning"[3], and representing humanity "since his dexterity proclaims and promises what is possible"[4]. Anything but hesitant and unfit to calculate, he conforms to the reality he lives in. But that is not the point. The point is that the adroitness one expects from an artist is an innovative language, because nothing could possibly indicate the breakthrough we are waiting for better than a new language. Lacking such a language, artists insist on the idea of style and *appropriationism*, a term which, not surprisingly, has often recurred in the description of many artistic expressions over the past twenty-five years. In a society like ours, in which even the works of the most innovative artists end up on T-shirts – which thus themselves become frames – the avant-garde has lost its own specific nature. Art has not abandoned the *disturbing* nature of the avant-garde movements (from the early 20th century through to the sixties), and yet the part of society that is willing to accept new languages is so vast that it undoes their subversive aspect. The avant-garde is increasingly a mass phenomenon.

It is formal construction and conceptual strategy that shape the language of art. As has been repeated many times, the language of art has refused to express itself in the modern and contemporary world through symbols and metaphors. Or rather, to be more precise, just as it expresses itself through symbols and metaphors, it also denies it is doing so.

Rather than finding its own inner justification in narrative and description, art has preferred to investigate the ways in which forms mutate through the slightest variations of meaning. One need only look at reproductions of works from yesterday and today, compared critically in art catalogues: the dimensions and motives vary, partly because they refer to different periods of history. In formal terms, the shifts are minimal. From Duchamp's showcase objects to Koons's showcase vacuum cleaners and Hirst's medicines, the shift is indeed almost negligible.

The quest for beauty, the search for the sublime,

[3] Jean François Lyotard, *L'inhumain. Causeries sur le temps*, Galilée, Paris 1988. Trad. it. *L'inumano: divagazioni sul tempo*, Lanfranchi, Milano 2001, p. 20.
[4] *Ibid.*

[3] Jean François Lyotard, *L'Inhumain. Causeries sur le temps*, Galilée, Paris 1988, p. 20.

[4] *Ibid.*

l'orrore della tragedia, c'è dunque insita un'idea di sublime. Espressione di una violenza dell'uomo sull'uomo, esse confermano che non c'è innocenza nel genere umano, alimentando in chi le guarda un desiderio di riscatto morale. Perché allora, nonostante ritroviamo in esse *anche* componenti presenti nell'opera d'arte, nessun artista vi fa riferimento in maniera esplicita? Ed ancora, perché queste immagini non hanno inciso sul piano dei contenuti nelle opere degli artisti di oggi? Quindi l'artista è sempre più sganciato dal sociale?

Come il cane che si morde la coda, le risposte a queste domande riportano la questione al punto di partenza: l'arte moderna e contemporanea indaga questioni inerenti al linguaggio e al modo in cui la forma si manifesta in relazione al proprio tempo, senza il minimo interesse per la rappresentazione didascalica e per la narrazione. Ciò che interessa all'artista è individuare negli accadimenti un'occasione per esplorare i meccanismi e le modalità attraverso cui un linguaggio si manifesta o struttura.

Un esempio di quanto sia radicata quest'attitudine negli artisti contemporanei è *Nine-Eleven* di Tony Oursler, una sequenza di foto scattate l'undici settembre e nei giorni successivi. Racconta lo stesso Oursler: "Ho continuato a girare video per tutte le settimane e mesi seguenti, documentando i momenti spontanei della città traumatizzata, i resti contorti alla Bosch delle torri e la strana trasformazione del mio quartiere e della mia città. [...] Ho continuato a scattare foto e a girare video perché non c'era molto altro che potessi fare, tutto si era fermato a Ground Zero. [...] Tutti hanno provato sentimenti molto forti riguardo a ciò che è successo, sia politici sia personali. La mia reazione è stata quella di contrappormi al materiale filtrato dai mass media e documentare quello che mi succedeva attorno. [...] Ho girato video delle macerie, in vari stadi della loro demolizione. Ma ad affascinarmi era soprattutto la vita di strada intorno a Ground Zero, che si stava trasformando in un luogo turistico e in un monumento popolato da visitatori di ogni parte del mondo. [...] Ma quasi tutti coloro che compivano quel macabro pellegrinaggio volevano fare una cosa: scattare una foto con la propria macchina. Ho iniziato a fotografare la gente che fo-

the lack of innocence and the loss of moral redemption are the four supports for the table at which the artist has always sat down to play his game. In the pictures of the burning towers we find the beauty of the metropolitan landscape alongside the horror of the tragedy – and this means they contain an idea of the sublime. An expression of the violence of man against man, they show how there is no innocence in humankind, and those who see them are filled with a desire for moral redemption. So, even though they *also* contain elements that we find in works of art, why does no artist make explicit reference to them? And one might also wonder why these images have not affected the works of present-day artists in terms of content. Does this mean the artist is increasingly detached from social issues?

Like a dog biting its own tail, the answers to these questions bring us back to the initial question: modern and contemporary art investigate matters concerning language and the way in which form reveals itself in relation to its own time, without the slightest interest for documentary representation and narrative. When faced with these events, what the artist is interested in is finding an opportunity to explore the mechanisms and ways in which a language is revealed or takes shape.

One example of how deeply rooted this attitude is in contemporary artists can be seen in Tony Oursler's *Nine-Eleven*, a sequence of photos taken on 9/11 and on the following days. Oursler himself explains: "I kept shooting video for the next weeks and months, documenting the traumatized city's spontaneous memorials, the Bosch-like remains of the tower and the strange transformation of my neighborhood and city. [...] I kept shooting photos and video because there was little else for me to do, everything stopped here at Ground Zero. [...] Everyone has deep feelings about what happened, political and personal. My reaction was to counter the material which was being filtered by the major media and document what was happening around me. [...] I shot a number of ambient videos of the pit in various stages of demolition. But the street life near Ground Zero was what really fascinated me as it transformed into an instant tourist site and me-

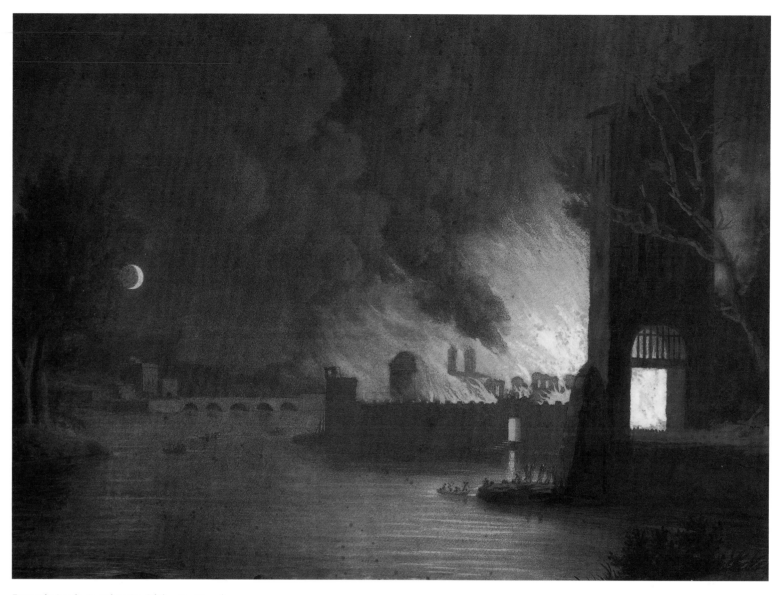

François Louis Antoine Du Périer Du Mouriez,
Incendie derrière une tour au bord de l'eau, Monaco

tografava Ground Zero, a studiare il modo in cui si relazionava con i propri apparecchi, i propri schemi"[5].

Produrre immagini che nascono dalla volontà di contrapporsi a quelle proposte dai mass media e documentare quello che gli succedeva attorno, come Oursler dice chiaramente di aver fatto, è un esempio di cosa significa porre il linguaggio a vero soggetto dell'opera. Fotografare persone intente a fotografare Ground Zero, zummare sui display delle macchine digitali, sulle mani che scattano foto per studiare il modo in cui la gente accorsa nel luogo del disastro si relaziona alla tragedia conferma che l'interesse degli artisti, oggi come nel secolo scorso, è rivolta più alle regole grammaticali che costruiscono le frasi che al significato della frase stessa. Ma riportare ogni cosa al linguaggio e alla sua grammatica non esclude l'attenzione alla spiritualità, né testimonia indifferenza verso l'universo altrui.

L'artista si è sempre riferito al proprio mondo interiore: proteggere l'intimità del proprio vissuto e l'*unicità* della propria *lingua* è una forma di difesa dalle aggressioni esterne che mirano a forzare, modificandolo, il suo modo di rapportarsi agli altri e, di conseguenza, anche il suo linguaggio. In quanto uomo collettivo, al pari di ogni intellettuale, egli difende in questo modo la libertà di tutti. In quest'ottica, l'intimità non è la torre d'avorio, né il paradiso incantato di chi vive il privilegio di poter fare a meno degli altri.

Se gli effetti dell'attentato alle due torri avessero messo l'artista nell'impossibilità di proseguire nel suo lavoro, condizionandone il linguaggio e le scelte, quella sì sarebbe stata la sconfitta più grande, perché avrebbe indicato che la realtà può essere forzata al punto da impedire alla dimensione intima di manifestarsi.

"Dopo l'undici settembre," ha detto lo scultore Tom Friedman, "mi è stato molto difficile pensare all'arte e fare arte, un mese dopo, o forse due, qualcosa è successo [...] Credo che l'undici settembre mi abbia trasportato in una zona dalla quale le cose si vedono in bianco e nero, non un territorio dove potevo pensare che l'arte esistesse ancora. Ne sono venuto fuori capendo che quel-

morial populated by visitors from all over the world. [...] But almost everyone who made the gruesome pilgrimage wanted to do one thing: take a picture with their camera. I started shooting the people shooting Ground Zero, studying the way they related to their cameras, their screens"[5].

Making pictures that come from a desire to counter those put out by the media and document what was going on around him, as Oursler clearly states he did, is an example of what it means to make the language the real subject of a work. Shooting people shooting Ground Zero, zooming in on the displays of digital cameras and on the hands of those taking snapshots, in order to study how the people who flocked to the disaster area related to the tragedy. It shows how the interest of artists – now as in the last century – focuses more on the grammatical rules that build up the sentence than on the meaning of the sentence itself. But referring everything back to language and its grammar does not mean that attention is not paid to spirituality, nor does it indicate an indifference to the world of others.

The artist has always referred to his own inner world; protecting the intimacy of his own experience, and the *uniqueness* of his own *language* is a form of defence against external aggression that aims to put pressure on and modify his relationships and, consequently, his language. Like any intellectual, he is a member of a collective society and he thus defends the liberty of all. From this point of view, intimacy is no ivory tower, nor the enchanted paradise of those who have the privilege of being able to do without others.

If the effects of the attack on the Twin Towers had made it impossible for the artist to continue with his work, influencing his language and his decisions, that would indeed have been the greatest defeat, because it would have shown that reality can be pushed so far as to prevent the dimension of intimacy from emerging.

"After September 11th", said sculptor Tom Friedman, "it was very difficult for me to think about art and to make art, but then maybe a month or two later, something happened [...] I think Sep-

[5] Tony Oursler, *Pop Dead Pictures*, trad. it., *Le immagini defunte del pop*, catalogo della mostra al Macro di Roma, Mondadori Electa, Milano 2002, p. 160.

[5] Tony Oursler, *Pop Dead Pictures* – Station: Sep 21, Dec 15 2002, Catalogue Editor: Nina Eklöf, Richard Julin, Magasin 3 Stockholm Konsthall.

lo che fa l'arte è sfidare il luogo bianco e nero della certezza."[6] Questo spiega perché dopo quella data gli artisti hanno continuato a fare esattamente le stesse cose che stavano facendo prima di quello sciagurato evento.

Il motivo per cui oggi come ieri un artista non avrebbe problemi a riferirsi a immagini e figure mitiche o religiose, come la Torre di Babele o San Sebastiano, risiede principalmente nel fatto che quelle *immagini* e *figure* esistono in forza della nostra capacità di immaginarle. E un'*immagine immaginata* può affiorare in maniera sempre diversa, con forme sempre diverse, e parlare lingue sempre diverse. Si presta cioè a essere oggetto di sperimentazione linguistica.

Ci sono momenti storici che hanno una forte incidenza sul modo di percepire e concepire l'esistenza, che spezzano il tempo, dividendolo in un "prima" e un "dopo". L'undici settembre è uno di questi. Le sue conseguenze sul piano sociale e politico aprono a problematiche che ci fanno regredire di secoli, lo dimostrano le tesi di chi torna a teorizzare la supremazia di un modello culturale sull'altro e la volontà di alcuni di inquadrare la religione come cemento dell'identità nazionale. Siamo in molti a sentire che il passato ci sta davanti e il futuro ci assale alle spalle. Da tutto questo l'artista si difende nella consapevolezza che la minaccia non viene solo da culture a noi estranee, ma anche dalle nostre reazioni di paura.

La sensazione che nulla sia mutato nell'arte dopo l'undici settembre è errata, perché non c'è evento che generi una svolta politica che nel contempo non generi anche una svolta culturale.

La caduta del muro di Berlino coincide con la fine della guerra fredda. Fino ad allora agli artisti del blocco sovietico non era consentita libertà di espressione, dunque di linguaggio. Con la fine delle ideologie e la conquistata libertà degli artisti dell'Est, l'arte occidentale ha smesso di considerare un privilegio la mancanza di vincoli. In questo clima, che investe l'intera società, l'artista, non più impegnato a forzare nuove frontiere, ha depotenziato il carattere provo-

tember 11th took me to a place of seeing things in black and white, and it was not a place where I think that art exists. I came out realising that what art does is to fight that black and white place of security."[6] This explains why after that date artists carried on doing exactly what they had been doing before the terrible event.

Today as in the past, the reason why an artist would not have problems referring to mythical or religious images and figures – such as the Tower of Babel or Saint Sebastian – is mainly because these *images* and *figures* exist in so far as we are able to imagine them. And an *imagined image* can always crop up in a different way, with everchanging shapes, always expressing itself in different languages. In other words, it lends itself to becoming an object of linguistic experimentation. There are historic moments that have had a powerful effect on the way we perceive and understand existence. They break up time, dividing it into a "before" and an "after". 9/11 is one of these. Its consequences in social and political terms reveal issues that push us back centuries, and this can be seen in the theories that once again introduce the concept of the supremacy of one cultural model over another, and the wish of some people to make religion the binding force of national identity. There are many of us who feel that the past is in front of us while the future is taking us from behind. The artist defends himself against all this in the full awareness that the threat comes not just from cultures that are alien to our own, but also from our own reaction of fear. The sensation that nothing has changed in art since 9/11 is incorrect, because no event leads to a political crossroads without at the same time generating a shift in culture.

The fall of the Berlin Wall coincided with the end of the Cold War. Until that time artists in the Soviet bloc had not been allowed freedom of expression, and thus of language. With the end of the ideologies and the newly won freedom for artists in the East, Western art stopped considering its lack of constraints as a privilege. In this new climate, which swept across all of society, the

[6] Tom Friedman, *Waving not drowning*, conversazione con Sarah Kent. Catalogo della mostra alla South London Gallery, Londra, pp. 5-6.

[6] Tom Friedman, *Waving not Drowning* – conversation with Sarah Kent. Catalogue of the exhibition at the South London Gallery, London, pp. 5-6.

catorio della sua opera. È a partire da allora che si è accelerato il processo di glorificazione dei maestri giovani e meno giovani dell'*avanguardia* attuale. È da quando la società smette di credere che le ideologie possano essere la risposta ai problemi politici che l'arte prende atto dell'impossibilità di creare linguaggi nuovi. L'attentato alle torri ha generato una nuova svolta. Come reazione a una cultura che mette in discussione i nostri valori e, soprattutto, le nostre conquiste, l'artista occidentale ha reagito più o meno inconsciamente assumendo una posizione conservatrice nei confronti della propria arte. È questo il motivo per cui, guardando l'arte prima e dopo l'undici settembre, si ha la sensazione che nulla sia cambiato. Nulla è cambiato perché nulla deve cambiare.

artist – who was no longer involved in opening up new frontiers – weakened the provocative nature of his work. That was when the process of the glorification of the young and not-so-young masters of today's avant-gardes started picking up speed. It is since society stopped believing that ideologies might be the answer to the problems of politics that art has become aware of the impossibility of creating new languages. The attack on the Towers brought about a new turning point. Reacting to a culture that brings our values and, especially, our conquests into doubt, Western artists have reacted more or less unconsciously by adopting a conservative stance towards their own art. This is why, when we look at art before and after 9/11, we have the feeling that nothing has changed. Nothing has changed because nothing must change.

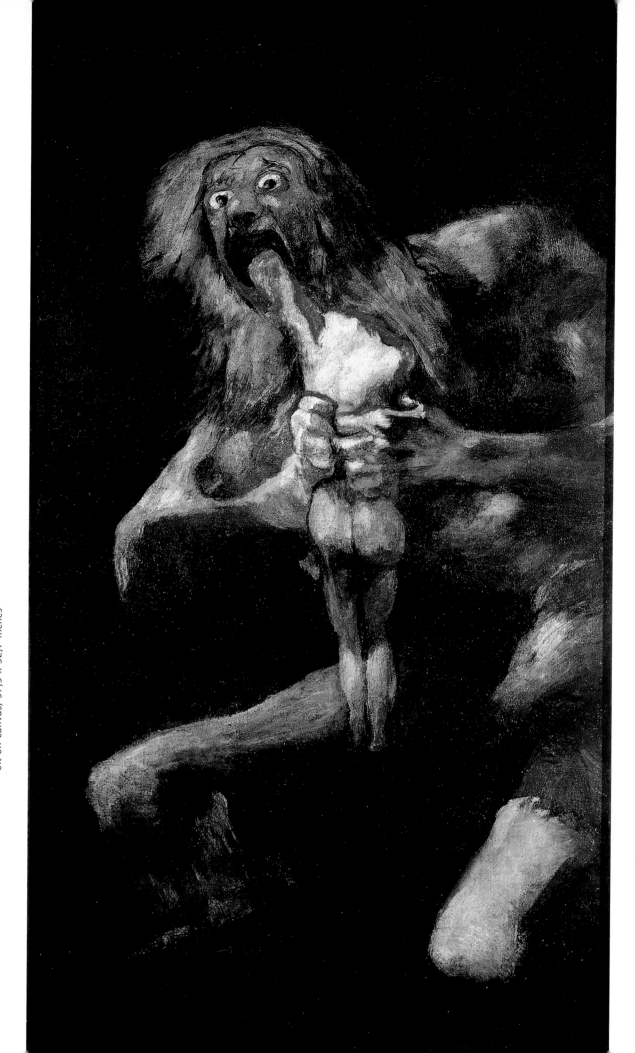

Francisco Goya, *Saturno*, 1821-1823, olio su tela, 146 x 83 cm
oil on canvas, 57,5 x 32,7 inches

Appunti per una storia sociale dell'intimità
Notes for a Social History of Intimacy

*Davide Rampello**

È forse vero che i sentimenti sono sempre eternamente uguali a se stessi? Che non hanno una loro storia, che non conoscono evoluzione, quasi fossero idee pure sospese nel cielo stellato della metafisica?

Certo, ci piacerebbe che le cose fossero così relativamente semplici e decrittabili: l'amore è amore, l'odio è odio e così di seguito. Eppure esistono dei "ma" che contribuiscono a mettere in dubbio questa consolidata e popolare immagine. Soprattutto se ci prendiamo la briga di guardare alla storia della filosofia con un occhio di sbieco. Non più quindi ai sentimenti in quanto tali, alle idee pure di platonica memoria, bensì alle tecniche con cui sono affrontati i problemi in ogni singola epoca.

Giustamente, proprio Susanne Langer, filosofa ed estetologa, sosteneva che nella storia della filosofia ogni epoca "ha le sue cure" e che "è il modo in cui vengono affrontati i problemi", la tecnica, a renderli attribuibili a un'epoca. Anche le analisi condotte da Foucault sulla cura di sé nel mondo classico ci rimandano alla medesima conclusione. Per non parlare poi del disagio che ogni studioso si trova ad affrontare ogni qualvolta si cimenta con il pensiero di un secolo per lui nuovo o poco studiato. Entrare nel linguaggio di un'epoca significa tentare di penetrare nel concetto *in fieri*, nel divenire di un nuovo orizzonte di pensiero che cerca di risolvere una serie di problemi che si pongono storicamente in modo inedito. Almeno, è così che ce la raccontano Deleuze e Guattari in *Che cos'è la filosofia*.

Is it perhaps true that sentiments always remain the same, that they have no historical development, that they do not evolve, almost as if they were ideas suspended in the starry sky of metaphysics?

We would certainly like it if things were so simple and describable: love is love, hate is hate, et cetera, et cetera. And yet there are "buts" and "howevers" that cast doubt on this well established popular image. We can see this if we make the effort to look at the history of philosophy from a different angle, if we stop looking at sentiments as sentiments, at the pure ideas of Platonic memory, and instead shift our gaze to the techniques used to deal with them in different historical periods.

Susanne Langer, philosopher and aesthetician, stated that in the history of philosophy every age had its own cures and that what makes them attributable to a specific era is the way, the technique, by which they are addressed. Foucault's analyses of personal care in the Classic world leads to the same conclusion. And then there are the difficulties faced by a scholar attempting to penetrate the thought of an unknown or little studied century. Getting inside the language of an epoch means trying to penetrate a dynamic concept that was continually evolving, to penetrate the process of becoming of a new horizon of thought that sought to resolve a series of problems that are posed in a historically unique manner. At least that is what Deleuze and Guattari tell us in *What is Philosophy?*.

* Presidente Triennale di Milano

* President of the Milan Triennale

A mo' di esempio la complessità del lessico idealistico tedesco forse stava nel fatto che in quel momento stavano nascendo nuovi costrutti concettuali: l'io, il ruolo della negazione nella formazione dell'identità, la modernità, lo stato etico ecc.

Poi come è noto è arrivata la cartografia freudiana della sfera psichica. Alla stregua dei grandi geografi del Cinquecento, con mano ferma e visionaria sono stati tracciati i grandi continenti dell'es, dell'io e del super-io e con essi valichi, istmi, guadi, lapsus linguistici e motti di spirito. Incidentalmente, potremmo suggerire che quella di Freud è solo una delle visioni possibili del mondo dell'inconscio e delle emozioni. Ma tant'è. A tutt'oggi nessuno si è cimentato veramente nel disegnare un'altra "radicale" carta geografica. Eppure ci sarebbe proprio bisogno di un nuovo Mercatore.

Anche la sociologia classica del primo Novecento si cimenterà con ritratti psicologici per spiegare il movimento del secolo verso l'economia. Certo, non siamo in presenza di una teoria strutturata e definita delle emozioni, però l'ansia, il senso di colpa, la competizione, l'indifferenza vi compaiono a buon diritto. Qui le emozioni non vengono intese in senso letterale, ma come energie interne che spingono a compiere determinati atti.

Da queste nuove premesse disciplinari, la sociologia e soprattutto la nascente psicoanalisi, il secolo si è andato orientando progressivamente verso la costruzione di una cultura emotiva specializzata. Mano a mano ci si è concentrati su tecniche, molto spesso di ascolto ma anche ermeneutiche, focalizzate sull'io e la sua dimensione identitaria, in particolare nelle sue relazioni con gli altri.

In questo processo di affermazione del tema dell'io hanno giocato un ruolo cruciale nuovi attori sociali e mediatici. In questo senso leggiamo l'utilizzo della psicologia di stampo comportamentista nel gestire i soldati dell'esercito americano nel corso della Prima guerra mondiale. Ma anche pensiamo alla vasta diffusione della manualistica popolare rivolta a un pubblico prevalentemente femminile, che a partire dagli anni trenta giocherà sempre più un ruolo cruciale nella definizione sociale dei sentimenti. E sempre negli an-

As an example, the complexity of the German idealistic lexicon lay in the fact that in that historical moment new conceptual constructs were emerging: the self, the role of denial in the formation of identity, modernity, the ethical state, etc. Then along came Freud's mapping of the psychic sphere. Like the great geographers of the 16th century, with a firm and visionary hand the great continents of the id, the ego, and the super-ego were charted along with their passes, isthmi, fords, slips of the tongue, and jokes. Incidentally, we might suggest that Freud's vision is only one of many possible visions of the emotional and the subconscious realms. But a vision it is. So far, no one else has seriously embarked on the task of drawing another "radical" map. And yet we really need a new Mercator.

Classic sociology of the early 20th century would delve into psychological portraiture to explain the century's shift towards economic organization. We certainly do not find here a structured and definite theory of emotions, however anxiety, guilt, competition, and indifference rightfully make their appearance. In that period, emotions are not understood in the literal sense, but as inner energies that push us to perform certain acts. From these new disciplinary premises (sociology and especially nascent psychoanalysis), the century continued with a progressive orientation toward the construction of a specialized emotional culture. Slowly but surely the field acquired its techniques. They were often listening techniques but also hermeneutic ones, focusing on the ego and the dimension of self-identity, especially as relates to the individual's relations with others.

In this process of affirmation of the concept of the self, a crucial role was played by new players in the social and media realms. This may guide our reading of the use of behavioural psychology to manage American soldiers during the First World War. And we might also think about the great popularity of manuals addressed mainly to a female audience. Starting in the thirties, these manuals would play an increasingly crucial role in the social definition of sentiments and emotions. And an increasing weight was also assumed in that same period by the use of psychological listening techniques in the Ford plants as

ni trenta sempre più peso assumerà l'utilizzo nelle aziende fordiste dell'ascolto psicologico come forma morbida di risoluzione dei conflitti sociali.

In quegli anni si consolida quindi una cesura che aveva appena mosso i primi passi da pochi decenni, in chiara antitesi con la consolidata tradizione che aveva permeato fino ad allora la cultura europea. Se nella concezione psicoanalitica, il nucleo della famiglia rappresentava il vero luogo di origine del sé, diversamente nell'Ottocento il discorso verteva su un'idea dell'individualità che faceva leva su virtù etiche e sociali come per esempio la tempra morale del soggetto. Accanto al lato pubblico, vi era poi un posto riservato all'interiorità dei sentimenti, che non dovevano trovare mai modo di esprimersi. Anzi, la segretezza del proprio cuore doveva essere serbata in modo geloso, in modo tale da non permettere l'entrata dei demoni: il Sacro cuore di Gesù. Tutto il mondo antico, su su fino ai giorni nostri, ha fatto del teatro dei nostri sentimenti più profondi lo spazio in cui combattere le lotte più aspre e terribili, insegnando attraverso le tecniche più disparate il modo di vincerli: recitando il rosario, fischiando, scrollando il capo, camminando fino allo sfinimento. Tutti modi per impedire alle fantasticherie più ribalde di prendere possesso dei propri sogni e desideri, minando quindi nel profondo la volontà dei soggetti. *Vigilia est phantasmatum fuga*. Ma prima ancora sant'Agostino, nella sua interpretazione della Caduta legge il serpente tentatore come l'immaginazione che si presenta a Eva (la concupiscenza o sensibilità), la quale corrompe Adamo (la volontà). Si tratta di un'interpretazione per certi versi archetipica che fiorirà non solo in tutta la storia del cristianesimo, ma anche nelle sfere più allargate della cultura europea.

Ma si tratta di una tradizione che evapora come neve al sole. Un po' il positivismo che ispira le classi colte di fine Ottocento, certamente la psicoanalisi e forse i nuovi media, tra cui cinema, giornali e radio, all'inizio del Novecento di quell'antico retaggio basato sulla lotta quotidiana ai propri demoni non resta proprio più nulla. È forse Joyce, così geniale peraltro nelle sue invenzioni linguistiche e anche nella sua lettura della modernità, a scomporre ogni forma letteraria pre-

a "soft" approach to resolving social conflicts. In those years the schism that had barely begun a few decades earlier had become entrenched, in clear antithesis to the consolidated tradition that had permeated European culture up to then. While in the psychoanalytic conception the family nucleus represented the true place of origin of the self, in the 19th century the question rested on an idea of individuality associated with social and ethical virtues, such as the moral temper of the individual. Alongside the public aspect, there was a place reserved for inner sentiments, which were never to find a means of expression. The secrecy of one's inner heart had to be jealously guarded to prevent the entry of demons. The model was the sacred heart of Jesus. Throughout European history, our innermost sentiments have been the arena where the harshest and most terrible battles are fought, and we have been taught an infinite variety of techniques for winning them: reciting the rosary, whistling, shaking one's head, walking until one drops. These were all methods for preventing the most ribald fantasies from taking possession of one's dreams and desires and thus profoundly undermining the will of the individual. *Vigilia est phantasmatum fuga*. But even earlier, Saint Augustine, in his interpretation of the Fall, saw the serpent-tempter as the image presented to Eve (concupiscence or sensitivity), who corrupts Adam (the will). This was in certain ways an archetypical interpretation that would resurface not only throughout the history of Christianity, but also in the larger sphere of European culture.

But it was a tradition that would evaporate like snow in the sun. A bit because of the positivism that inspired the cultured classes at the end of the 19th century, certainly because of psychoanalysis and probably because of the new media, including cinema, newspapers, and radio, at the beginning of the 20th century nothing more remained of the old heritage based on the daily struggle with one's inner demons. And perhaps it was also Joyce, with his clever linguistic inventions and his insightful reading of the modern era, undoing all previous literary form with Molly Bloom's monologue, that direct, unremitting, punctuationless stream of consciousness. It was an affront to the previous psychological tradi-

cedente con il suo monologo di Molly Bloom. Il flusso di coscienza in diretta, senza freni e punteggiatura. Un affronto per la tradizione psicologica precedente. La modernità gettava le proprie budella psicologiche sul piatto della storia. Negli anni quaranta è il turno della famiglia, dei rapporti relazionali e di coppia a diventare il nuovo terreno di applicazione della psicologia. Il rapporto Kinsey sulle abitudini sessuali degli americani, così pieno di dati su omosessualità, feticismo e sadomasochismo proietta ogni ragionamento sull'interiorità su un nuovo piano. Vengono applicate le tecniche più sofisticate elaborate dalle discipline statistiche alla famiglia, facendola diventare il nuovo terreno di conquista. E accanto alla lavatrice, all'auto Mustang, agli aspirapolvere che tanto riempiono i sogni delle *desperate housewives* americane compaiono sempre più gli psicologi della famiglia, occupando il centro delle trasmissioni televisive e diventando i garanti psichici dell'ideologia del benessere.

Masters e Johnson, i due sessuologi celebri nei primi anni settanta, teorizzeranno in seguito la necessità che i propri pensieri e sentimenti siano visti come primi passi verso l'intimità di coppia. Compare finalmente in modo chiaro ed esplicito la parola "intimità", ma con una vocazione comunque assolutamente originale. Essere consapevoli dei propri sentimenti è difatti solo il primo passo necessario per poter comunicare con il proprio partner, superando le proprie paure. Ma questa comunicazione di intimità avviene in una sfera di eguaglianza che pone il rapporto tra i partner in una dimensione totalmente inedita.

Anche il femminismo contribuisce con forza a porre la comunicazione "intima" al centro dell'interesse. Si forgia così un nuovo paradigma relazionale fatto di uguaglianza, abolizione dei ruoli, comunicazione emotiva, centralità dell'espressione verbale dei contenuti inconsci. Siamo in presenza quindi di una forma di razionalizzazione dei desideri alla base della propria intimità. Il tutto attraverso pratiche di comunicazione, che diventano la tecnica principale per raggiungere l'obiettivo dell'intimità tra i partner, condizione necessaria e imprescindibile per un rapporto felice ed equilibrato.

Queste tecniche di "riequilibrio" della coppia, affinatesi nel corso degli anni settanta, di fatto

tion. The modern era spilled its psychological guts on the plate of history.

In the fourties it was the family, and relationships with others and between couples that became the new terrain of applied psychology. The Kinsey Reports on the sexual habits of Americans, full of data on homosexuality, fetishism, and sadomasochism projected any thinking about the inner self onto a new level. The most sophisticated techniques supported by statistics were applied to the family, making it into the new realm to be conquered. And alongside the washing machines, Ford Mustangs, and vacuum cleaners that fill the dreams of the desperate American housewives we behold more and more the family psychologist as the pivot point of the television programmes and the psychic guarantor of the ideology of well-being.

Masters and Johnson, the sexologists so well known in the early seventies, theorized the need for one's thoughts and emotions to be seen as the first steps towards a couple's intimacy. The word "intimacy" finally appears in a clear and explicit way, but with an absolutely original vocation. Being aware of one's emotions and overcoming one's fears is the first step to truly communicate with one's partner. But this intimate communication occurs in a sphere of equality that places the relationship between partners in an entirely new dimension.

Feminism contributed forcefully to placing "intimate" communication at the centre of interest. A new relational paradigm is thus forged based on equality, abolition of roles, emotional communication, and centrality of the verbal expression of subconscious elements. Here we find a form of rationalization of the desires that inform one's inner self. And all of this comes about via communication practices that become the main technique for achieving the goal of intimacy between partners, the necessary and indispensable condition for a happy and balanced relationship. These techniques for "rebalancing" the couple that were refined during the seventies, complete the historical process of socialization of relational intimacy: the psychic and emotional realm is to be expressed, partners are compelled to talk about their emotions in a sort of objective, self-detached manner.

completano il processo storico imperniato sulla socializzazione relazionale dell'intimità: il mondo psichico delle emozioni è da esternare, obbligando i partner a farsi parola e tendenzialmente a porsi in modo oggettivo rispetto alle proprie emozioni.

Se la parola "intimità" viene sdoganata in modo definitivo, tanto da divenire il concetto chiave nella costruzione delle "nuove relazioni" tra i sessi, con l'età di Internet essa subisce quasi inevitabilmente un'ulteriore torsione. Dalla narrazione si passa direttamente, soprattutto nella blogsfera e nei più recenti foaf, all'esposizione non mediata di sé. Con modalità inedite, soggetti di tutto il mondo si espongono alla curiosità quasi "pornografica" degli internauti.

Assistiamo così a un doppio processo. Da una parte, un soggetto che espone i propri pensieri e le emozioni più intime sul media ma senza mediazioni. Dall'altra, dalla parte del navigatore, entra in azione un meccanismo di identificazione e rispecchiamento. L'io si trasforma così in fatto pubblico e il sé individuale in costrutto sociale. Siamo di fronte a un'intimità discussa socialmente, un dato inedito in tutta la storia sociale del Novecento.

Peraltro, questa trasformazione dell'intimità in costrutto sociale richiama necessariamente la precedente stagione della tv del dolore, che aveva attraversato come un tornado gonfio di tempesta i primi anni novanta. Talk-show e tv verità avevano in buona sostanza dato ragione alle intuizioni del sempre pungente Robert Hughes (*La cultura del piagnisteo*) quando parlava di "democrazia del dolore". Il dolore esposto non sembra essere molto distante da un'intimità esposta. È semplicemente l'altra faccia della medaglia. E così ci troviamo di fronte a un meccanismo di organizzazione sociale della fantasia, a una sua declinazione mercantile, che coinvolge pienamente e acriticamente proprio la Mtv generation.

È su questo rumore psichico di fondo che si vengono a intessere, quasi fossero delle nervature profonde di senso, alcune grandi e per certi versi inedite tendenze del mondo contemporaneo. Da una parte il senso acuto della catastrofe che sembra animare i comportamenti di molti cittadini del Primo mondo e non solo. Dall'altra l'accentuarsi dei fenomeni di migrazione: di genti,

While the word "intimacy" becomes firmly established to the point that it is the key concept in the construction of "new relations" between the sexes, in the age of Internet it almost inevitably underwent a further twist. There was a direct shift from narration, especially in the blogsphere and in the more recent FOAF, to the non-media-mediated publication of self. In completely novel ways, people all over the world bare themselves before the almost "pornographic" curiosity of webnauts.

We are thus witnessing a dual process. On the one hand, there is a person who publishes his or her thoughts and most intimate emotions via a medium, the Internet, but without intermediation. On the other, on the web surfer's side, an identification and mirroring mechanism comes into play. The self is thus transformed into a public matter and the individual into a social construct. We find before us a socially discussed intimacy, something completely unheard of in all of 20th-century history.

Additionally, this transformation of intimacy into a social construct necessarily recalls the previous season of the tabloid talk show, which ripped through the early nineties like a storm-gorged tornado. Talk-shows and reality-shows substantially validated the intuitions of the ever-pungent Robert Hughes (*The Culture of Complaint*) when he spoke of the "democracy of pain". Publicly declared pain is not so far off from publicly declared intimacy; it is simply the other side of the same coin. And so we find before us a mechanism of social organization of imagination, a mercantile interpretation of imagination, which fully and non-critically involves the MTV generation.

It is against this psychic background noise that certain broad and in some ways novel contemporary trends weave themselves, almost as if they were the deep nervous system of sense. On the one hand there is an acute sense of catastrophe that appears to animate the behaviours of many citizens of the first world, and citizens of other worlds as well. On the other there are accentuated migration phenomena of people, ideas, and money. Actually these represent social dynamics that have always been historically present, but they have become accentuated in recent decades.

di idee, di danaro. In realtà si tratta di dinamiche da sempre presenti nello sviluppo storico ma esse, come è noto, si sono accentuate proprio negli ultimi decenni. Le contraddizioni di questo processo sono sotto gli occhi di tutti. Mentre è facilmente esportabile una merce, sono contingentate in modo severo e spesse volte crudele le migrazioni dei popoli, e più nello specifico il lavoro. La paura dell'altro, o per meglio definire le cose per come esse sono, la paura del povero, innescano fenomeni di chiusura delle frontiere o sorprendenti dinamiche di autorecinzione. Quando il povero riesce a valicare le frontiere del Río Bravo o l'autostrada di cemento rappresentata dal mar Mediterraneo, i ceti affluenti tendono a rinchiudersi in zone invalicabili per "l'altro". A Los Angeles come nei quartieri per ricchi della Cina costiera, per non parlare poi della Cannes vagheggiata dai romanzi di Ballard, i ricchi si rinserrano in *enclaves* monitorate e sorvegliate a doppia mandata. È un aspetto non secondario della modernità che si sta configurando in questi anni, così come non è secondario l'altro fenomeno relativo all'impossibilità di poter viaggiare liberamente nel mondo. Ormai esistono sempre più "no west zones", zone proibite agli occidentali.

L'ideologia del meticciamento, della celebrazione dell'incrocio delle diversità, deve essere quindi stemperata dalla realtà di un mondo che è diventato meno attraversabile di prima. È vero che l'industria del turismo è cresciuta enormemente rispetto al più recente passato. Ma siamo di fronte anche qui all'esportazione di *enclaves* occidentali in scenari "esotici". Siamo di fronte a cartoline da Second Life, da mondi virtuali, con avatar fisici al posto di quelli digitali.

Ma se l'avventura, così essenziale per la conoscenza dell'altro, per una serie di ragioni economiche e politiche, è sfumata nell'albo dei ricordi e della letteratura di viaggio, questo vuol anche dire che diventa sempre più difficile formarsi l'idea della diversità. Il mondo è piatto, come dicono gli economisti.

Quindi siamo sì di fronte a nervature di senso ma con curvature di significato estremamente duplici, perché viene a mancare il contatto reale con l'altro, il suo odore, l'ascolto del suo vissuto, il suo racconto, la trasmissione orale delle esperienze. E drammaticamente, e in modo inedito, sono

The contradictions of this process are already there for everyone to see. While it is easy to export a product, the migration of persons is severely and often cruelly regulated, especially regarding work. The fear of the other – or to tell it more like it is, the fear of the poor – creates the phenomena of closed borders and the surprising dynamics of fencing oneself in. When the poor succeed in getting across the borderline marked by the Rio Bravo, or the cement highway represented by the Mediterranean sea, the affluent tend to close themselves into zones that are impenetrable to the "other". In Los Angeles as in the wealthy neighbourhoods of coastal China, not to mention the Cannes praised in Ballard's novels, the rich close themselves into guarded and double-locked enclaves. This is a non-secondary aspect of modern times that is taking shape in these years. And another non-secondary phenomenon is the impossibility of travelling freely in the world. The "no Westerners zones" are growing day by day.

The ideology of intermixing, the celebration of interbreeding and diversity, has to be tempered by the reality of a world that allows less mobility than before. It is true that the tourism industry has grown tremendously in recent years. But we have the same enclave phenomenon here too, with enclaves of Westerners being exported to "exotic" climes. We are confronted by "Second Life" postcards, virtual worlds, with physical instead of digital avatars.

But if a series of economic and political reasons has relegated the sense of adventure, which is so essential in getting to know the other, to the picture book of memories or to travelogues, this also means that it becomes increasingly difficult to form an idea of diversity. As the economists say, the world is flat.

So yes, we are confronted by a nervous system of sense but one showing extreme duality of meaning, because real contact with the other is missing, his odour, her story, their tale, the oral transmission of experience. And dramatically, and in a completely novel way, these are the real conditions in which today's creativity must express itself.

And so what sense can we attribute to the various artistic languages in this mobile and media-

queste le condizioni reali in cui oggi si dà la creatività.

Che senso quindi possiamo dare ai vari linguaggi artistici, in questo fluire mobile e mediato dei linguaggi e delle esperienze? Se prima l'arte si poteva definire, perché fruiva di una comprensione che traeva significato da una condivisione generale di senso, che si inscriveva all'interno di un comune orizzonte di vita, oggi invece siamo di fronte a una profonda rottura iconologica e di codici. Una cesura che ha origini lontane nel tempo, ma che nell'età del postmoderno trova la sua espressione conclamata.

Il mestiere di artista è diventato una professione di massa: basti pensare rispetto alla fotografia il ruolo esercitato da un sito di massa come Flick.com. Siamo in presenza quindi di una sorta di movimento di diffrazione degli artisti: l'opera non è più in grado di trascendere l'autore. Oggi sono l'artista e il suo corpo a essere diventati opera d'arte. In passato, l'artista aveva un ruolo sociale e una visione-funzione per certi versi analoga a quella del poeta. Era un vate, come Omero. Era l'espressione del senso sociale dell'epoca, ne era il cantore divino.

Oggi viceversa l'artista produce una rappresentazione del sé assolutamente personale: gli artisti sono tutti e tutti sono artisti.

E allora perché tutti oggi sentono di avere bisogno di arte contemporanea, nonostante questo molecolare processo di diffrazione artistica? E perché tutte le grandi metropoli del mondo avvertono il bisogno di ospitare un importante museo di arte contemporanea?

Di un luogo quindi dove porre le opere, che sia pre/testo per l'aggregazione di gente.

La gente ha bisogno di un luogo del genere per produrre senso sociale, per aggregarsi, per ridare senso unitario alla complessità divergente della modernità. I musei stanno assumendo sempre più la funzione ipermoderna di chiese laiche, un luogo dove la gente possa reinventarsi, descriversi, riconoscersi e dove sia data la possibilità del libero approccio alla lettura e quindi all'interpretazione.

Ed è proprio la costruzione di questo luogo comune, di una dimensione spaziale che agevoli la produzione di senso sociale, a essere la vera scommessa del nostro futuro.

mediated flow of cultural dialects and experiences? While previously we could give a definition to art because we agreed about the general sense of things that gave basis to its meaning within a common vital horizon, today instead we are faced with a profound iconological rupture and breakdown of social codes. It is a schism that has distant temporal origins, but one that finds its affirmed expression in the post-modern age.

The artist's profession has become a mass occupation: suffice it to think of the influence of a mass website such as Flick.com on photography. We are thus spectators to a sort of process of dispersion of artists: the artwork is no longer able to transcend its creator. Now it is the artist and his or her body that have become the work of art. In the past, the artist had a social role and a vision and function that in some people's eyes were analogous to those of a poet. The artist was a divinely inspired poet, like Homer in some ways. The artist was the expression of the social sense of the epoch, its divine bard.

Today on the other hand the artist produces an absolutely personal representation of herself or himself: artists are everyone and everyone is an artist. So why does everybody now feel the need for contemporary art in spite of this molecular process of artistic dispersion? And why do all the world's great metropolises feel the need to host an important museum of contemporary art, of a place to keep artworks that can provide the pretext for the gathering of people?

People need a place of this type to produce a social sense, to gather, to recreate a unitary sense for the divergent complexity of the modern world. Museums are assuming more and more the hypermodern function of laic churches, a place where people can reinvent themselves, describe themselves, and recognize themselves, and where a free approach to interpretation is possible. And it is precisely on the construction of this shared place, of a spatial dimension that facilitates the production of a social sense, that our future is truly staked.

Catalogo/Catalogue

Charles Avery

Nato a/Born in Isle of Mull, Scotland (UK), 1973
Vive a/Lives in London (UK)

La ricerca di Charles Avery si concentra sulla "vista", su quella particolare facoltà dell'artista di vedere ciò che gli altri non sanno vedere. Sin dai primi passi Avery ha impresso alla propria arte un carattere di rivelazione. Negli scritti – che sarebbe riduttivo classificare come annotazioni e che invece s'impongono come un'interessante propaggine letteraria del lavoro – il suo manifesto poetico prende la forma di uno *storytelling*, di resoconti di viaggi in dimensioni sconosciute. Avery si muove come uno sciamano nel mondo delle ombre e dei fantasmi, il suo fine è "imbrigliare l'oscurità". Secondo le parole di Avery, l'artista è solo, è un viaggiatore in mondi a cui la maggioranza delle persone guarda con scetticismo, ed è un "cacciatore di *noumeni*", ossia un ricercatore dell'essenza delle cose.

Avery scolpisce e disegna figure simboliche inquietanti che affiorano dall'inconscio e che proprio per questo possono risultare familiari, viste chissà dove e chissà quando. Come nel caso dei due cani acefali intrappolati l'uno nell'altro e sul punto di lacerarsi, o anche della processione di personaggi fuoriusciti da un mondo vittoriano, chierici in abito talare, uomini di piccola statura che protestano, donne sdegnate con gli occhialini.

Le figure sono abbozzate ma volto, mani e piedi sono disegnati con un tratto vivido e artisticamente colto. Linee e parallelepipedi avvolgono i personaggi, come se le loro azioni seguissero traiettorie prestabilite di attrazione e repulsione. Il mondo parallelo viene reso visibile, tangibile, reificato. Una delle particolarità stilistiche dei disegni di Avery è di confondere i piani, ossia di assortire immagini bidimensionali e tridimensionali, e di non stabilire la priorità di lettura dei piani in una prospettiva corretta. Tutto si incrocia, tutto è correlato, tutto accade senza distinzioni fra prima e dopo...

Stessa impalcatura metafisica la ritroviamo nelle installazioni che utilizzano sculture, in cui la disposizione delle forme segue una griglia di linee magiche o di associazioni numerologiche.

Nel suo lavoro recente ricorre una postazione da laboratorio in cui si svolge il tema della simmetria: serpenti che si guardano allo specchio, la figura di un due che dialoga con il proprio doppio rovesciato (l'ironia non è involontaria)... Siamo nel mondo degli archetipi, dove non solo i diamanti sono per sempre.

Charles Avery's art concentrates on "sight", on the artist's special faculty to see what others cannot. From the beginning, Avery gave his art a character of revelation. In his writings – it would be reductive to classify them as notes; rather they are an interesting literary offshoot of his work – his poetic manifesto takes the form of storytelling, travelogues of journeys into uncharted dimensions. Avery moves like a shaman through the world of shadows and ghosts. His purpose is to bridle the darkness. In Avery's words, the artist is alone, he is a traveller through worlds that most people view with scepticism, he is a hunter of noumena, a seeker of the essence of things.

Avery sculpts and draws disturbing symbolic figures dredged up from the subconscious and thus imbued with a familiar air. Things that we feel we might have seen sometime, somewhere, like the two headless dogs trapped like Siamese twins in one another and about to rip themselves apart, the procession of people out of a Victorian world, cassocked clerics, short protesting men, or disdainful bespectacled women. The bodies are sketchily drawn but the faces, hands, and feet are executed with a vivid and artistically accomplished flair. Lines and parallelepipeds frame the characters as if their actions followed predefined trajectories of attraction and repulsion. He makes a parallel world visible, tangible, and reified. One of the stylistic traits of Avery's drawings is to confound the different visual planes, to mix together two- and three-dimensional images without establishing any correct priority-assigning perspective. Everything merges, everything is correlated, everything happens without distinctions between before and after...

We find the same metaphysical substructure in his sculptural installations, where the arrangement of the forms adheres to a gridwork of magical lines or numerological associations. His recent work is characterized by a recurring laboratory setup exploring the theme of symmetry: serpents looking at themselves in the mirror, the figure of a two that dialogues with its upsidedown double (the irony is not involuntary)... We are in the world of archetypes, where diamonds aren't the only things that are forever.

Testo di/Text by
Eugenio Alberti Schatz

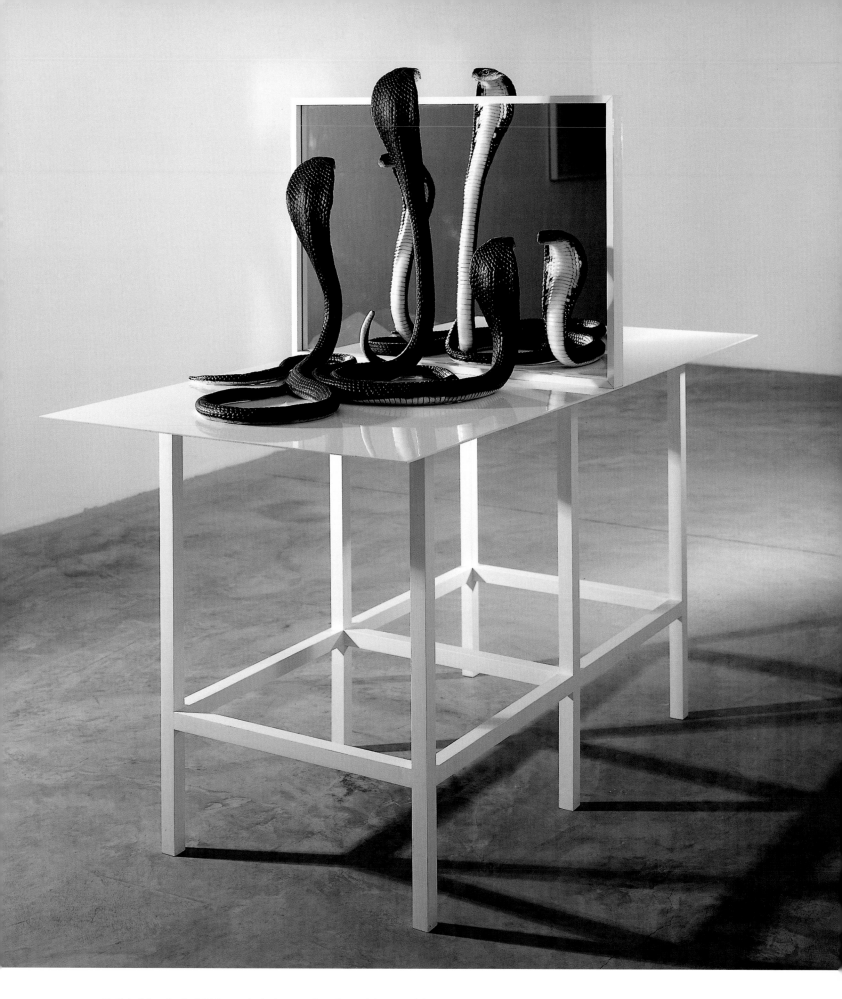

Untitled [snakes], **2005,** tavolo in legno, piano in acciaio, specchio, sei serpenti di gesmonite dipinta e vetro, 85 x 169,5 x 155 cm
wooden table, steel top, mirror, six painted, jesmonite snakes and glass, 33.5 x 66.7 x 61 inches

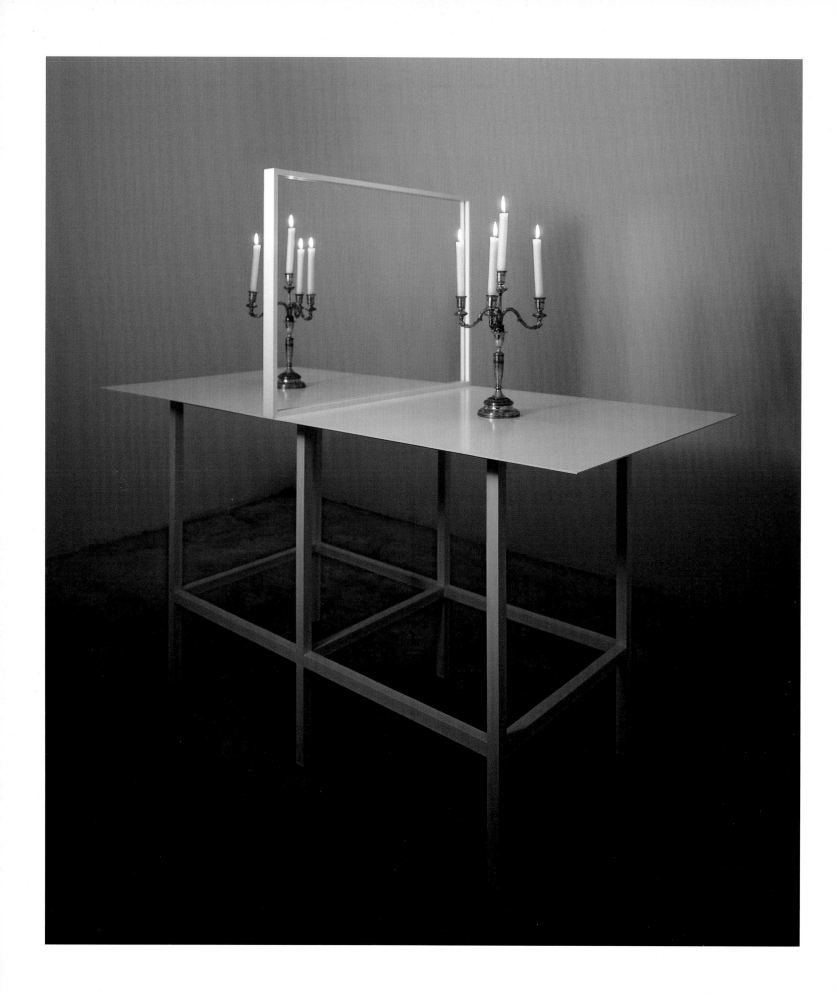

Untitled [candlelabra], 2005, tavolo in legno, piano in acciaio, specchio, candelieri e candele bianche, 100 x 200 x 174,5 cm
wooden table, steel top, mirror, candelabra and white candles, 39.4 x 78.7 x 68.7 inches

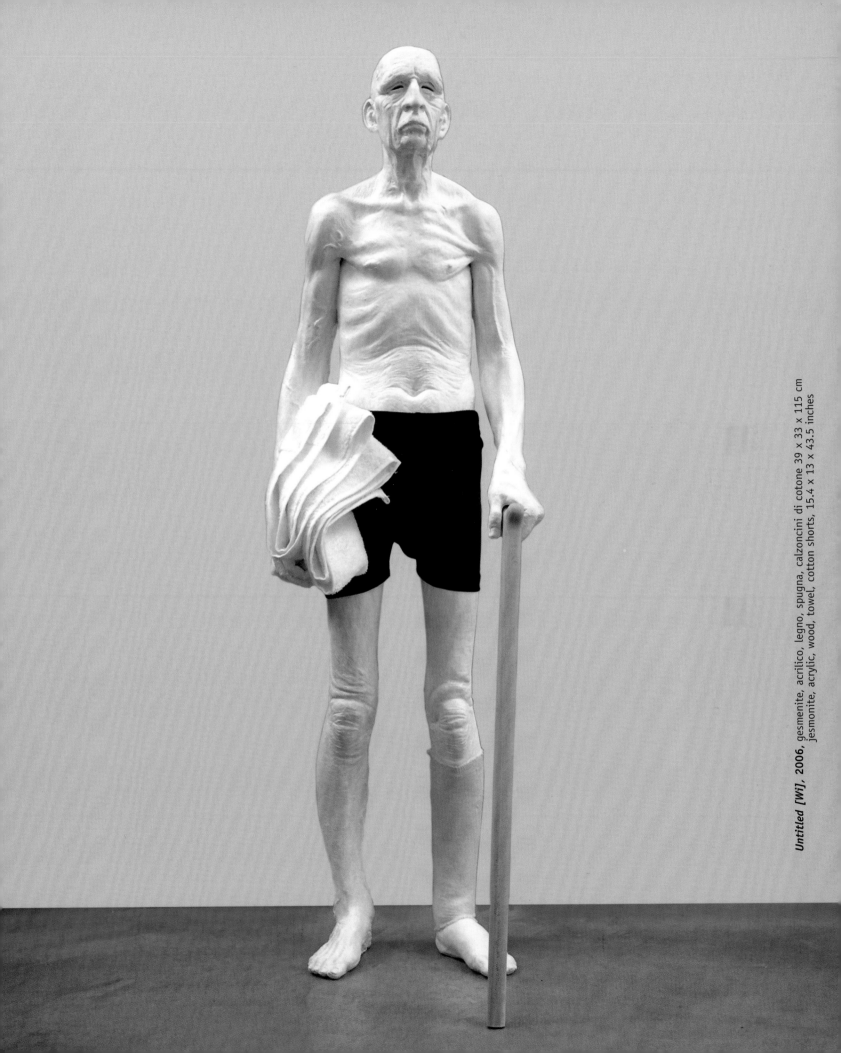

Untitled [Wij], **2006**, gesmenite, acrilico, legno, spugna, calzoncini di cotone 39 x 33 x 115 cm
jesmonite, acrylic, wood, towel, cotton shorts, 15.4 x 13 x 43.5 inches

Hernan Bas

Nato a/Born in Miami, FL (US), 1978
Vive a/Lives in Florida (US)

Testo di/Text by
Rischa Paterlini

Hernan Bas racconta un mondo nascosto fatto di desideri, romanzi e follia. Rispetto alle prime opere, caratterizzate da nostalgiche tonalità di colore, il bianco e il nero o il seppia, oggi le sue tele, che affondano nella mitologia e nelle storie infantili, hanno i colori sgargianti di romantici bouquet di fiori.

Conquistato dal simbolista francese Gustave Moreau e dai testi di Wilde e Huysmans, Bas dipinge spesso funerali e cimiteri, interpretando figure di *dandy* vittoriani con allusioni alla morte e alla fragilità della vita. Tutto prende spunto dal romanzo classico o da quello popolare. Scene mai esplicite rappresentano spesso i suoi continui cambiamenti emozionali.

Realizza opere su piccoli pannelli di legno, fragili, e volutamente sensuali, legati, come dice lui stesso, al suo passato a qualcosa di molto importante dal quale non riesce a separarsi. I colori acidi e pixellati riflettono il mondo della televisione e delle immagini virtuali, mentre il suo "guardare all'antico" rispecchia i suoi sentimenti più profondi. Quando crea oggetti pratici piuttosto che quando dipinge illusioni, l'artista genera una sua personale dimensione caratterizzata da opulente fantasie. In alcuni lavori, Bas ha dato vita al suo "inferno", un regno dove le tenebre e la luce non necessariamente si scontrano e dove essere "buoni" o "cattivi" non fa differenza.

Hernan Bas assomiglia ai personaggi dei suoi quadri: uomini snelli, con un corpo da fanciullo e capelli castani. I suoi dipinti sono popolati da giovani androgeni, efebici e neoromantici (colti in atteggiamenti composti e pose ricercate), che nascondono la fragilità di vite incerte tra adolescenza e maturità. La malinconia dei loro sguardi si contrappone alla gioia dei colori che fanno da sfondo.

Le figure si muovono accarezzate da rami in scenari fantastici e cupi e la sensualità dei loro movimenti seduce anche il fruitore più distratto.

Bas, influenzato dal paranormale, trova nella soap opera *Passions* la sua fonte di ispirazione: una commedia kitsch e paesana animata da zombi e spiriti vari. Questo fa riflettere l'artista su quanto lontano può andare la sua ricerca del romanticismo. Fino al punto di considerare il vero amore come qualcosa di passeggero e lontano dal mondo reale.

Hernan Bas speaks to us of a hidden world made up of desire, romance and madness. Today, unlike his early works, which were characterized by nostalgic tones of colour, black and white or sepia, his pictures, which draw on mythology and children's stories, have the gaudy colours of romantic bouquets of flowers.

Influenced by the French Symbolist Gustave Moreau and the writings of Wilde and Huysmans, Bas often paints funerals and cemeteries, or figures of Victorian dandies alluding to death and the fragility of life. Everything takes its inspiration from classical or popular romance. His continual shifts in emotion are often represented in scenes that are never explicit.

He paints his pictures on small wooden panels: fragile and intentionally sensual, they are linked, as he says himself, to his past, to something of great importance from which he is unable to break away. The acid and pixellated colours reflect the world of television and virtual images, while his "looking to the past" reflects his deepest feelings. When creating practical objects rather than painting illusions, the artist generates a personal dimension characterized by opulent fantasies. In some works, Bas has created a "hell" of his own, a realm where darkness and light do not necessarily clash and where being "good" or "bad" makes no difference.

Hernan Bas resembles the figures in his pictures: slim men, with boyish bodies and chestnut hair. His paintings are peopled by androgynous, ephebic and neo-romantic youths (presented in decorous attitudes and elegant poses), who conceal the fragility of lives poised between adolescence and maturity. The sadness of their expressions contrasts with the joyful colours in the background.

The figures are caressed by branches in fantastic and gloomy settings and the sensuality of their movements seduces even the most inattentive observer.

Intrigued by the paranormal, Bas finds a source of inspiration in the soap opera *Passions*, a kitsch small-town comedy filled with zombies and various spirits. This makes the artist reflect on how far his research into Romanticism can go. To the point of considering true love something fleeting and remote from the real world.

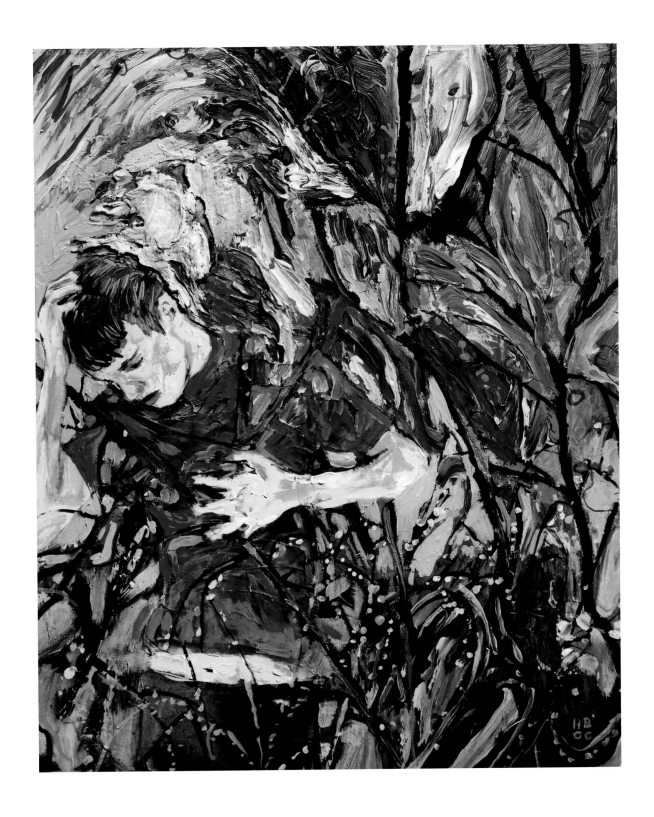

The Overthinker in a Thicket, 2006, olio e tecnica mista su tavola, 30,5 x 25,4 cm
oil and mixed media on panel, 12 x 10 inches

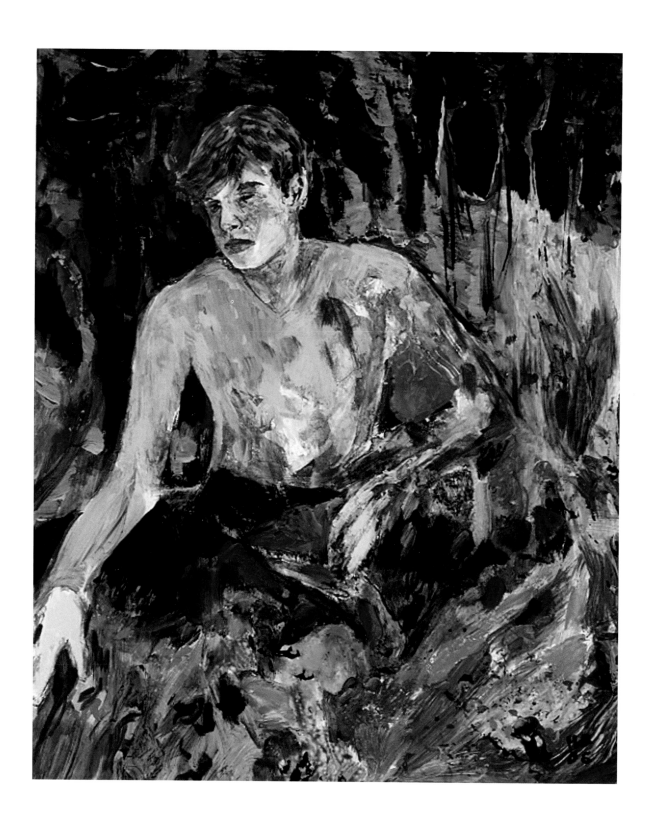

He'll Go Far, 2006, olio e tecnica mista su tavola, 30,5 x 25,4 cm
oil and mixed media on panel, 12 x 10 inches

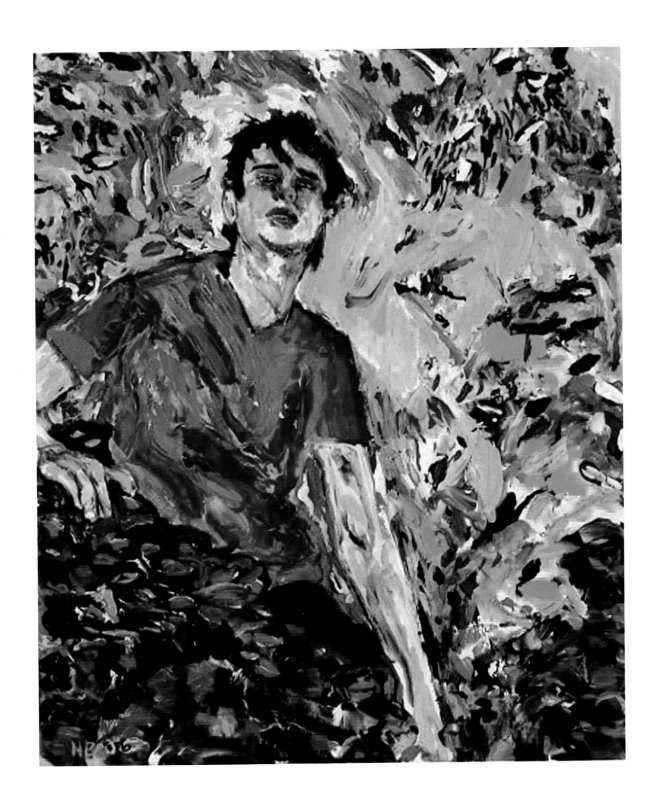

***Lipstick Stone,* 2006**, olio e tecnica mista su tavola, 30,5 x 25,4 cm
oil and mixed media on panel, 12 x 10 inches

Ross Bleckner

Nato a/Born in New York, NY (US), 1949
Vive a/Lives in New York, NY (US)

Testo di/Text by
Marco Meneguzzo

I più recenti dipinti di Ross Bleckner non guardano alla natura, ma alla natura dipinta: fiori e foglie persi in un sottobosco di pittura, stormi di uccelli in un blu altrettanto pittorico. Non è il giardino che circonda la sua casa a suggerirgliela, ma semmai – come egli stesso afferma – la riproduzione del quadro di Emil Nolde che tiene sulla parete. Come a dire che il mondo deve essere affrontato attraverso il filtro del linguaggio, e non in presa diretta.

"Ho sempre avuto interesse – affermava ancora a questo proposito l'artista – per le cose nascoste [...] credo, che la realtà si costituisca attraverso le tensioni esplosive esistenti sotto la superficie". In questa frase si nasconde tutta la poetica di Ross Bleckner, dai suoi esordi attorno alla seconda metà degli anni settanta a oggi. Le "tensioni esplosive sotto la superficie" sono quelle che impercettibilmente trasformano una cellula normale in una cellula "impazzita" (un suo lungo ciclo di lavori, a prima vista astratti, riguarda proprio questo enigma, derivato dall'osservazione della malattia nelle persone più care), ma sono anche quelle più "spirituali" per cui ricordiamo qualcosa invece di qualcos'altro o, ancora, viviamo il rapporto apparentemente ovvio, risolto e quotidiano del nostro essere in mezzo ad altri, e a nostra volta in mezzo al mondo.

Tutto questo l'artista lo affronta appunto attraverso la pittura, avendo trovato quell'interstizio espressivo che si incunea tra la figurazione e l'astrazione. In tal senso, Bleckner appartiene a quella schiera, non troppo numerosa, di artisti che vivono e agiscono sul confine tra la rappresentazione e la metafora, elementi che definiscono meglio di "figurazione" e "astrazione" la sua particolarissima capacità evocativa. Di fatto, l'evocazione è un attributo della memoria, quindi è proprio la memoria il motore dell'intera opera di Bleckner, con una forza paragonabile a quella con cui Henry James, lo scrittore (cui Bleckner idealmente assomiglia...), a cavallo tra Otto e Novecento indagava quella zona in penombra dove abitano, confusi tra loro, "spirito", ricordo e sensazioni. E tuttavia, proprio il ricorso al medium pittorico, trattato non descrittivamente, e a volte, addirittura, filtrato da una sottile vena citazionista – i notturni romantici e gli interni quasi simbolisti degli anni ottanta, la dissoluzione impressionista della forma nelle opere più nuove, ma anche l'astrazione iterativa degli anni novanta... – impedisce che l'opera si risolva in racconto, in letteratura, tutti elementi che rimangono indistinti sullo sfondo del dipinto. Un ricordo nascosto, appunto.

Ross Bleckner's most recent pictures do not look at nature, but at painted nature: flowers and leaves lost in an undergrowth of paint, flocks of birds in an equally pictorial blue. It is not the garden that surrounds his house which has prompted him to paint them, but if anything – as he says himself – the reproduction of Emil Nolde's picture which hangs on the wall. As if to say that the world must be approached through the filter of language, and not in the flesh.

"I've always been interested", the artist has said, "in hidden things [...] I believe that reality is formed through the explosive tensions at work under the surface." This statement encapsulates the poetics of Ross Bleckner, from his debut in the second half of the seventies to the present day. The "explosive tensions under the surface" are the ones that imperceptibly turn a normal cell into a cell "gone haywire" (one long series of his works, at first sight abstract, is focused on just this enigma, and stems from his observation of cancer in the people closest to him), but they are also the more "spiritual" ones, which remind us of something else instead, or which call our attention to the apparently obvious, settled and everyday question of our being in the midst of others, and the relationship we have with the world.

All this the artist tackles through painting, having found an expressive crack that opens up between figuration and abstraction. In this sense, Bleckner belongs to that not very large number of artists who live and act on the borderline between representation and metaphor, concepts that define his highly distinctive capacity for evocation better than "figuration" and "abstraction". In fact, evocation is an attribute of memory, and thus memory is the driving force behind the whole of Bleckner's work, a force that can be compared to the one with which the writer Henry James (whom Bleckner resembles in some ways...) at the turn of the 19th century investigated the shadowy zone inhabited by "spirit", memory and sensations, all mixed up together. And yet it is precisely his use of the medium of painting, handled not in a descriptive way, and at times even filtered by a subtle vein of citation (the Romantic nocturnes and almost Symbolist interiors of the eighties, the Impressionist dissolution of form in his most recent works, as well as the repetitive abstraction of the nineties), that prevents the work turning into narrative, into literature, all elements that remain blurred in the background of the picture. A hidden memory, indeed.

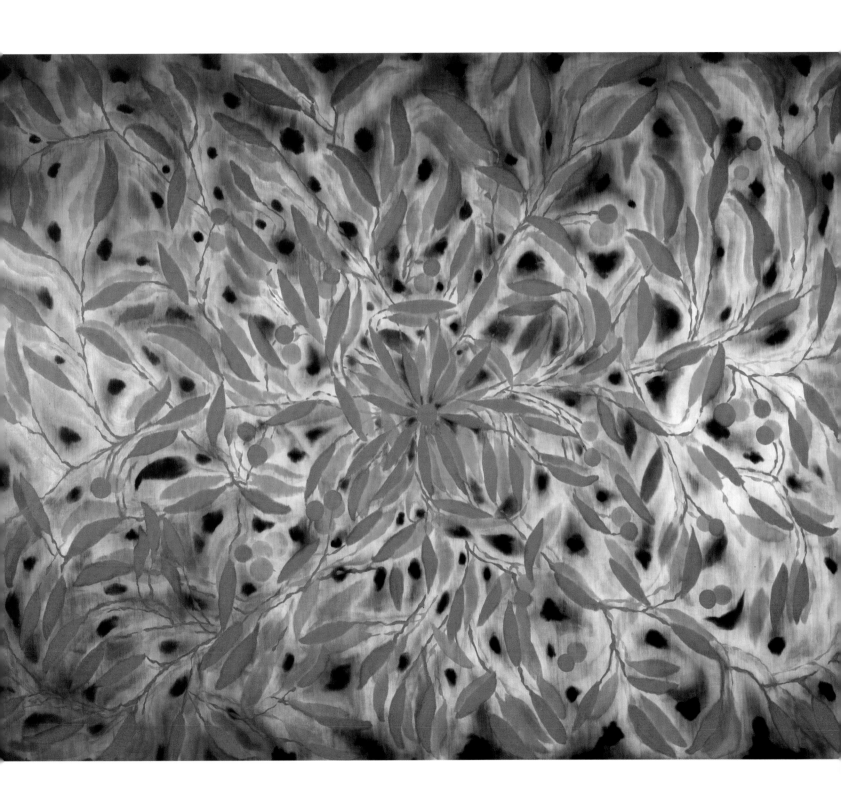

Meditation, 2006, olio su lino, 244 x 305 cm
oil on linen, 96 x 120 inches

John Bock

Nato a/Born in Gribbohm, SH (DE), 1965
Vive a/Lives in Berlin (DE)

Dandy, **2006,** video, durata/duration 59'
Photography: Jan Windszus
Co-produced by Foundation EDF
and Printemps de Septembre

Testo di/Text by
Andreas Schlaegel

Il Dandy di John Bock

L'artista ha le convulsioni, si contorce furiosamente a terra e si vede il Dandy che si accascia, decadente fino alla putrefazione. Inizia così. In perfetto costume ottocentesco, completo di panciotto, ghette, guanti e con il cilindro di circostanza, il personaggio interpretato dall'artista tedesco John Bock vive nello splendido Château de Bosc, dove il giovane Henri de Toulouse Lautrec passava l'estate. Si direbbe che il Dandy sia uscito da uno dei dipinti postimpressionisti raffiguranti i nottambuli clienti del sottobosco di Montmartre. Lo salva alla fine la cameriera, che fa anche da assistente per gli esperimenti complessi e stravaganti su cui lavora nella quiete del suo ritiro rurale. Louise, cameriera bionda, giovane e voluttuosa, è la perfetta antagonista del decadente, opprimente e irritabile *monsieur*, che tra le convulsioni e la passione per gli esperimenti più irrazionali, sembra sempre sull'orlo dell'esaurimento.

Nonostante intraprenda il suo lavoro di sperimentazione con un certo buon senso, a ostacolarlo intervengono sempre le cattive condizioni di salute del Dandy. Sofisticati e assurdi, gli esperimenti portano a sculture diagrammatiche tridimensionali e macchinari dalle insolite funzioni, come per esempio l'invenzione degli odori. Creare la fragranza perfetta ha conseguenze quasi devastanti. Solo incanalando le flatulenze di Louise attraverso il macchinario di sua invenzione, l'esperimento riesce a manifestare i poteri superumani del Dandy. Dopo questa esperienza positiva la cameriera riceve una promozione e diventa parte integrante di una struttura di cavi ritorti che l'artista le costruisce attorno, dopodiché le toglie le scarpe infilandole un piede in un eccentrico calzettone e l'altro in una grande scultura a forma di scarpa. È come se inscrivendola all'interno dei suoi diagrammi la rendesse fisicamente accessibile. Essi si esibiscono in una giocosa danza erotica, ma poi arriva un cugino vestito di nero – e si profila la tragedia...

La crescente importanza che John Bock attribuisce ai propri video, gli ha permesso di riunire gli elementi che colpiscono maggiormente nelle sue performance, nei più recenti pezzi di genere. Inserendo la narrativa all'interno di una rete di convenzioni, il suo saggiarne i confini diventa meno esistenziale ma permette alla narrazione di fondere gli elementi più disparati in un chiaro, sebbene poliedrico, specchio di commenti che riguardano le condizioni sociali, estetiche e politiche della società occidentale contemporanea.

John Bock's Dandy

The artist has a fit – writhing violently on the floor, we see the Dandy collapsing, decadent to point of decay. That's how it starts off. Clad in a highly 19th century suit, complete with vest, gaiters, gloves, and the occasional top hat, the character played by German artist John Bock is resident at the beautiful Château de Bosc, where a young Henri de Toulouse-Lautrec spent his summers. And the Dandy appears to have stepped out of one of the post-Impressionist's paintings of the nightlife clientele of the Montmartre *demi-monde*. He is finally saved by the maid, who is also his assistant for the complex and idiosyncratic experiments he elaborates in the quiet of his country retreat. Louise, the blond, young and voluptuous maid, is a perfect antagonist to the decadent, brooding, nervous "monsieur", who with his fits and a passion for absurd experiments, appears to constantly be on the verge of breakdown.

While his experimental efforts are always undertaken with some sense of direction, they only are hampered by the Dandy's poor health. Refined and absurd, the experiments feature three-dimensional diagram sculptures, and machines with odd functionalities, like concocting odours. Creating the perfect fragrance nearly results in devastation. Only by channelling Louise's flatulence through the machine does the experiment succeed in producing the Dandy's epiphany.

After this positive experience the maid is promoted, she becomes an integral part of a structure of bent wires that the artist builds around her, taking off her shoes he pulls a funky sock over one and a large shoe sculpture over her other foot. As if by inscribing her into one of his diagrams he makes her physically accessible. They perform a playful erotic dance. But then the cousin arrives, dressed in black – tragedy looms...

The growing significance John Bock has attributed to his videos, has allowed him to condense the most striking elements of his performances in his latest genre-oriented pieces. By placing his narratives inside the network of conventions, his testing the boundaries has become less existential, but allows his narratives to fuse the most disparate elements to a clear, if multi-facetted, crystal of commentary drawing on social, aesthetic and political conditions of current western society.

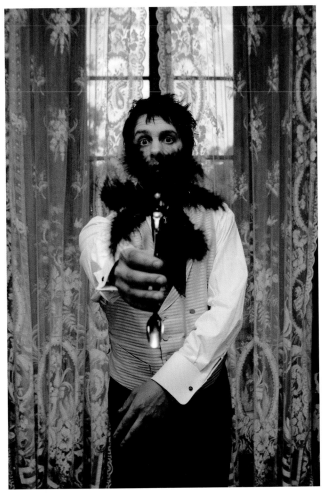

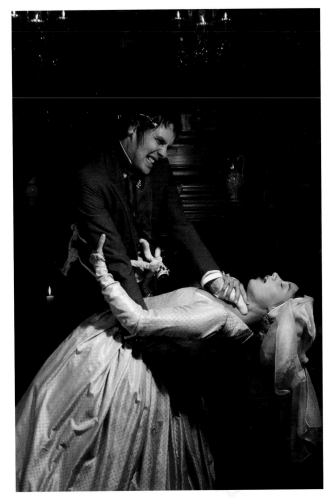

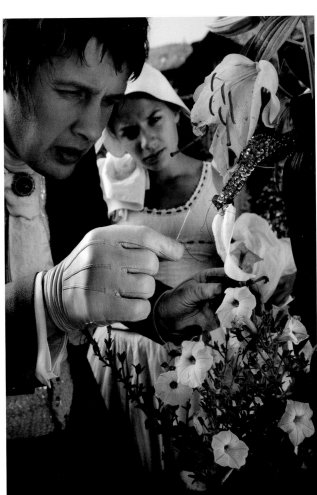

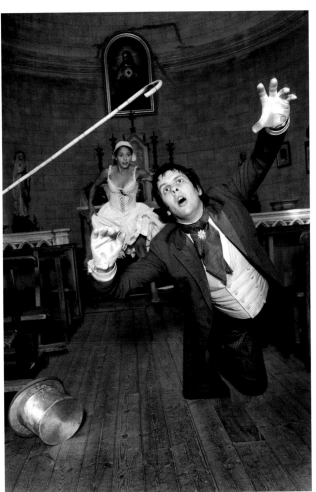

Monica Bonvicini

Nata a/Born in Venezia (IT), 1965
Vive a/Lives in Berlin (DE) e/and Los Angeles, CA (US)

Monica Bonvicini affrontando di petto la virilità dell'architettura mette in primo piano la contraddizione che vive sotto il tetto progettato dall'uomo. Crea una stanza con pareti sbrecciate, sulle quali disegna citazioni e vignette oscene, che svelano la connessione tra potere e immaginario erotico maschile. In un video una mano femminile distrugge un muro con un martello. Ricopre il pavimento della galleria di lastroni di cartongesso che si spezzano sotto i passi del pubblico, e mettono in dubbio la stabilità dell'ambiente. Attacca, così, sia lo stereotipo della durata, di cui l'architettura è simbolo, sia la società patriarcale, e prospetta un sistema di ri-costruzione cosciente della realtà sessuata di chi abita e progetta.

È come se la Bonvicini rappresentasse visivamente la parola latina *textum*, che significa sia "testo", sia "intreccio/tessitura", e nella variante *tectum* diventa "tetto". Tramanda, dunque, un legame archetipico tra scrivere, tessere e costruire. Con la nascita della filosofia presocratica il termine "gli uomini/i mortali" definisce una declinazione neutra che occulta il genere femminile e, da allora, l'attività del costruire in senso lato diventa prerogativa degli uomini, e il tessere delle donne.

Monica Bonvicini inizia a lavorare nel 1990, quando è forte l'eco delle riletture di genere della scienza, della filosofia e delle arti, e nella sua scelta di abbinare alle installazioni, ai disegni, alle fotografie, parole taglienti che vanificano i buoni sentimenti, possiamo leggere a ritroso la revisione femminil-femminista del patriarcato. Il guizzo corrosivo dei testi impedisce l'interpretazione neutra delle sue architetture frantumate, irriverenti. Su una parete scrive la frase di Bernard Tschumi: "L'architettura è il supremo atto erotico, portalo all'eccesso" (*Architecture is the ultimate erotic act, carry it to excess*); la domanda, "Perché hai scelto questo lavoro?" (*Why did you choose this work?*), attraversa, invece, i pannelli fotografici dove operai nudi con l'elmetto in testa fanno sesso. Nelle sculture di trapani giganti, rivestiti di pelle e conservati in bacheche, il feticismo per l'oggetto fallico è assimilato al prodotto di lusso e al reperto archeologico.

Il testo nelle sue opere è un intreccio semantico che ricorda l'etimologia di *textum*. Tant'è che il neologismo, *Eternmale* – formato da *Eternit* (materiale edilizio, risultato nocivo), e *male* (maschio) – rappresenta sia il desiderio d'eternità sia la nocività che porta con sé, e tutto questo si intreccia a mobili di design, da lei rivestiti in pelle che occulta l'*Eternit* originario.

Tackling the virility of architecture head on, Monica Bonvicini draws attention to the contradiction that lives under roofs designed by man. She has created a room with broken walls, which she covered with graffiti and obscene drawings that reveal the connection between power and male erotic imagery. A video monitor shows a female hand destroying a wall. The floor of the gallery is covered with plaster slabs that shatter under the feet of the visitors, that bring the stability of the setting into question. In this way she attacks both the stereotype of duration, of which architecture is a symbol, and patriarchal society, and proposes a system of conscious re-construction of the highly-sexed reality of those who live in these buildings and design them.

It is as if Bonvicini were visually representing the Latin word *textum*, which means text, i.e. weaving/texture, and in its variant *tectum* signifies roof. Thus she is pointing out the archetypal link between writing, weaving and building. With the birth of pre-Socratic philosophy, the term "men/mortals" defined a neutral declination that excluded the female gender. Since that time, the activity of constructing in the broad sense has become the prerogative of men, and that of weaving the prerogative of women.

Bonvicini made her debut in 1990, when the echo of the reinterpretations of gender in science, philosophy and the arts was still strong, and in her choice of combining installations, drawings and photographs with biting words that undermine noble sentiments we can see the influence of the female-feminist revision of the patriarchate. On one wall she wrote the sentence of Bernard Tschumi "Architecture is the ultimate erotic act, carry it to excess", while the question "Why did you choose this work?" is inscribed on photographic panels showing construction workers wearing nothing but helmets having sex with each other. In her sculptures of gigantic drills, covered with leather and displayed in showcases, the fetish of the phallic object is assimilated to the luxury article and the archaeological find.

In her works the text is a semantic weave that recalls the etymology of *textum*. In *Eternmale*, the neologism she coined as the title (formed from the building material "Eternit", now discovered to have been injurious to health, and "male"), represents both the desire for eternity and the harmfulness it brings with it. All this is juxtaposed with designer furniture, which she has covered with leather to conceal the Eternit out of which it is made.

Testo di/Text by
Francesca Pasini

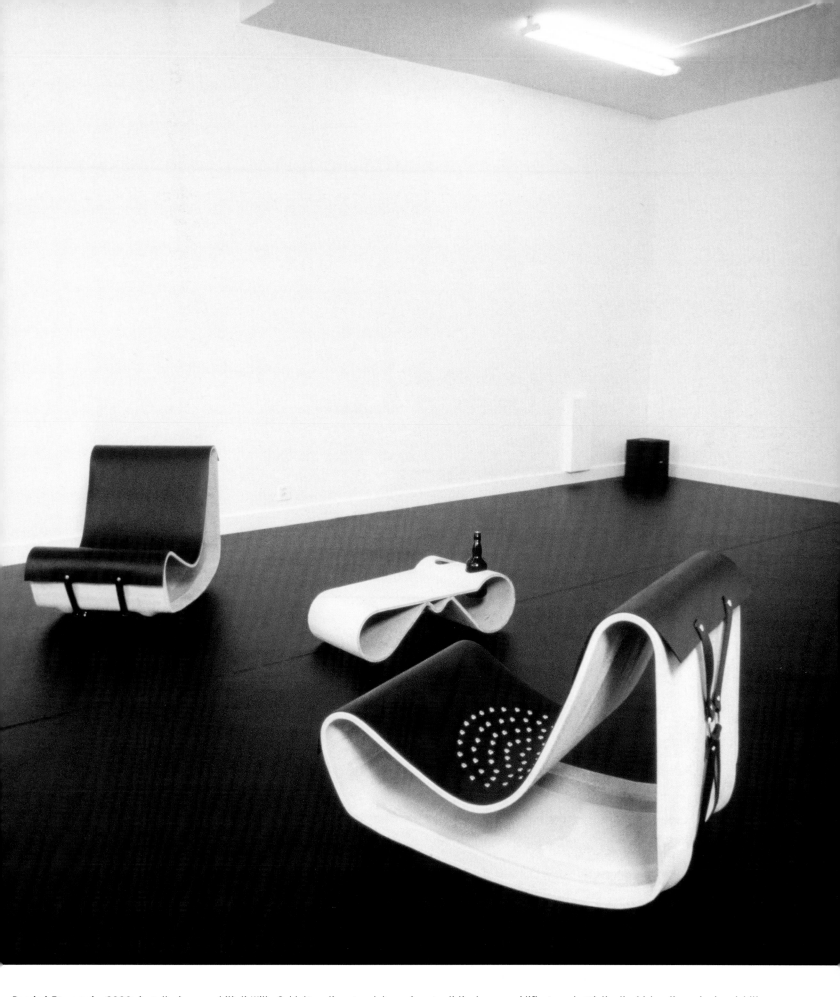

Bonded Eternmale, 2002, installazione, mobili di Willy Guhl (2 sedie e tavolo), pavimento di linoleum, umidificatore, bottiglia di whisky, dimensioni variabili
installation, Willy Guhl's furniture (2 chairs and table), linoleum floor, air-moisturizer, Whiskey bottle, variable dimensions

Leatherhammer 1, 2, 3, 4, 5, 2004-2006, martelli ricoperti di pelle, 30 x 10 cm circa ciascuno
leather-covered hammers, each approx 11.8 x 3.9 inches

Michaël Borremans

Nato a/Born in Geraardsbergen (BE), 1963
Vive a/Lives in Gent (BE)

Testo di/Text by
Edoardo Gnemmi

Pittore di ineffabili utopie e impenetrabili stati psichici, Borremans narra sottovoce di imprecisate attività lavorative e di rituali domestici; il suo è un mondo di immagini familiari, di momenti di ordinaria intimità, abitato da gente comune come dottori, cacciatori, pescatori o lavoratori in generale, ma anche di casalinghe o adolescenti. I suoi ritratti colgono l'individuo in uno stato di alienante introspezione e solipsismo.

Il talento di Borremans risiede nel potenziale evocativo ed emozionale delle sue opere, fuori da qualsiasi catalogazione, equamente lontanissime e vicinissime alla realtà.

L'artista sembra voler tradire la fugacità degli scenari dipinti imprimendo un'aura di interminabile staticità: semplici ritratti paiono così soliloqui infiniti; piccoli gesti ordinari si tramutano in momenti eterni. Il tempo sembra non trascorrere, cancellato sotto il peso di un'introspezione esaltata e acuita oltre ogni limite.

Attingendo da fotografie di quotidiani e riviste (in particolar modo degli anni trenta e quaranta) e lavorando sulla forza evocativa di determinati *cliché*, Borremans crea dipinti a prima vista estremamente realistici. Un'analisi più diligente e ravvicinata evidenzia però come le pennellate sulle tele risultino a volte solo abbozzate in favore di una sensibile astrazione. Ne emerge una pittura parimenti sintetica e analitica, con una maggiore attenzione nei confronti di certi dettagli che a noi potrebbero sembrare marginali e viceversa.

Gli indumenti indossati, i toni scuri e la predilezione per tinte come il rosso e il marrone contribuiscono a evocare un'atmosfera retrò, forse affine a un dopoguerra nel quale l'uomo è maggiormente propenso alla ricerca di una pragmatica ordinarietà e dove effimero e certi canoni di bellezza passano in secondo piano. Ciononostante le coordinate spazio/tempo sono deficitarie e un ubiquo surrealismo pervade ogni dipinto; la realtà collassa e le proporzioni cadono in favore di una poetica visionaria collocabile fra raffigurazione e fantasia. L'evidente teatralità dei suoi lavori (esplicitata a volte da immagini di set e palcoscenici) denota la capacità dell'artista belga di orchestrare i personaggi come un sapiente scenografo. I protagonisti, più che esseri viventi, sono dipinti come manichini simili a uomini.

I lavori di Borremans sono ambigue illusioni e disturbanti allusioni che esemplificano un disagio umano nella società. Un'aura sinistra aleggia; qualcosa viene insinuato, ma niente è assodato.

A painter of utopias and impenetrable states of mind, Borremans speaks to us softly of unspecified working activities and household rituals; his is a world of familiar images, of moments of intimacy, inhabited by ordinary people like doctors, hunters, fishermen or workers in general, as well as housewives or teenagers. His portraits capture the individual in a state of stultifying introspection and solipsism. Borremans' talent resides in the evocative and emotional power of his works, which are impossible to classify, being the same time remote and very close to reality.

The artist seems to want to counteract the fleeting character of the scenes he paints by bestowing on them an interminably static quality: thus simple portraits look like endless soliloquies; small, everyday gestures are transmuted into moments of eternity. Time seems to have come to a stop, erased under the weight of an introspection heightened and intensified beyond all limits.

Drawing on photographs from newspapers and magazines (dating from the thirties and fourties in particular) and working on the evocative force of certain clichés, Borremans creates paintings that look extremely realistic at first sight. On more careful and closer examination it becomes evident that the brushstrokes on his canvases are sometimes merely sketched, resulting in a considerable degree of abstraction. What emerges is a style synthetic and analytical, with greater attention being paid to details that we might regard as marginal and vice versa.

The clothing worn by his subjects, the dark tones and the predilection for shades like red and brown help to conjure up a dated atmosphere, perhaps akin to that of the post-war period in which people were inclined to seek a pragmatic normality, and ephemeral canons of beauty were pushed into the background. Nonetheless the space/time coordinates are scanty and an ubiquitous surrealism pervades every picture; reality collapses and the proportions break down, giving way to a visionary poetics located between representation and fantasy. The obvious theatricality of his works (made explicit at times by images of scenery and stages) denotes the artist's capacity to orchestrate his figures like a set designer. Rather than looking alive, his subjects are painted as if they were mannequins. Borremans' works are ambiguous illusions and disturbing allusions that illustrate a sense of unease in society. There is a sinister feeling in the air; something is being insinuated, but nothing is established.

A2, **2004,** olio su tela, 40 x 35 cm
oil on canvas, 15.7 x 13.8 inches

The Resemblance, **2006,** olio su tela, dittico, 2 x (36 x 42 cm)
oil on canvas, diptych, 2 x (14.2 x 16.5 inches)

Louise Bourgeois

Nata a/Born in Paris (FR), 1911
Vive a/Lives in New York, NY (US)

Il desiderio e la paura, il senso di perdita e di mutilazione, la solitudine e l'aggressività: sono i temi indagati dal lavoro di Louise Bourgeois in una grande varietà di forme e di materiali – latex, stoffe, acciaio, vetro ma anche tecniche più tradizionali come bronzo, marmo e disegno – che individuano nel corpo, nelle sue parti frammentarie e in metamorfosi, il nucleo di una identità minacciata, inquieta e conflittuale.

L'inversione tra interno ed esterno, la fluidità osmotica e spesso oscura degli spazi percorribili delle installazioni o, all'opposto, il sentimento irrigidito di segregazione e separazione, teatralizzano così traumi e ricordi infantili ma anche pulsioni riconducibili a quella ricerca sul *gender* di cui le opere della Bourgeois costituiscono insieme sfondo e coagulo. Quelli che in termine psicanalitico vengono definiti come "oggetti parziali" e che costituiscono uno degli elementi ricorrenti del suo lavoro – arti, teste, organi, di volta in volta deposti, sospesi, incastrati l'uno con l'altro o recisi – innescano così lo scambio simbolico tra attrazione e repulsione, piacere e insidia, seduzione e trappola. La spazialità claustrofobica e regressiva delle sculture abitabili in cui lo spettatore si addentra materializza l'ambiguità dell'esperienza del reale, della memoria e del sogno riconducendola alle metafore vitali del cibo, del sesso e della morte. In questo senso, la problematica dolente che caratterizza gran parte della sua produzione, l'insistenza su figure e simboli di mutamento – liquidi e ampolle, la consistenza tattile delle gomme, l'ingannevole morbidezza delle stoffe – e la stessa reiterazione ossessiva di un paesaggio onirico in trasmutazione interrogano in modo eversivo i grandi archetipi della civiltà dell'Occidente: i nutrimenti femminili e materni, l'esercizio del principio d'autorità, la dinamica circolare tra istanze sessuali e senso di colpa, il timore dell'abbandono, il lutto.

Attraverso l'opposizione tra leggerezza e resistenza, opacità e trasparenza, violenza e fragilità la Bourgeois mette a nudo l'intreccio indissolubile tra i moti della psiche individuale e la grammatica del potere.

Desire and fear, a sense of loss and mutilation, loneliness and aggressivity – Louise Bourgeois explores her themes via a great variety of forms and materials, which include latex, fabric, steel, and glass along with more traditional techniques such as bronze, marble, and drawing.

With her forms and materials she identifies the nucleus of a threatened, unsettled, and conflictual identity in the body and its fragmentary and metamorphosing parts. The reversal of external and internal, the osmotic and often obscure fluidity of the paths through her installations, and, at the opposite pole, a stiffened sentiment of segregation and separation theatricalize childhood traumas and memories and also the quest for gender identity, for which Bourgeois's work constitutes both backdrop and coalescence.

Elements which in psychoanalytical terms are defined "partial objects" and recur frequently in her work – bodily limbs, heads, and organs that are deposited, suspended, meshed together or amputated – enact a symbolic exchange between attraction and repulsion, pleasure and deception, seduction and entrapment. The claustrophobic and regressive spatiality of her inhabitable sculptures gives material form to the ambiguity of the beholder's experience of the real, of memory, and of dreams, linking back to vital metaphors of food, sex, and death. In this sense, the painfulness that characterizes much of her work, her focus on figures and symbols of mutilation – liquids and vials, the tactile consistency of rubber, the deceptive softness of fabrics – and the obsessive reiteration of a transmuting dreamscape subversively challenge the grand archetypes of Western civilization: feminine and maternal nutriment, the exercise of the principle of authority, the circular dynamics of sexual acts and feelings of guilt, the fear of abandonment, grief.

Through the opposition of lightness and resistance, opacity and transparency, violence and fragility, Bourgeois strips bare the indissoluble interweave between the impulses of an individual psyche and the grammar of power.

Testo di/Text by
Sergio Troisi

***Femme,* 2005,** bronzo, patina di nitrato d'argento, 13,9 x 43,1 x 20,3 cm
bronze, silver nitrate patina, 5.5 x 17 x 8 inches

Jason Brooks

Nato a/Born in Rotherham (UK), 1968
Vive a/Lives in London (UK)

Testo di/Text by
Amelia Abdullahsani

Jason Brooks interpreta in modo personale il concetto di pittura. Viste da lontano, le sue opere possono essere interpretate come fotografie. Brooks è noto per i dipinti iperrealistici, che vengono visti come una cruda esibizione del genere umano. Elabora le interpretazioni visive del soggetto basandosi sulle fotografie e mette insieme gruppi di personaggi dal carattere piuttosto aggressivo e provocatore – persone con pesanti decorazioni fatte di tatuaggi e piercing e soggetti che hanno a che fare con attività scatologiche – e coinvolge lo spettatore in un'esposizione completa ed estremamente dettagliata del soggetto.

Brooks non fa ritratti su commissione in cui il soggetto in posa viene riprodotto al meglio sulla tela; i dipinti minuziosi di Brooks sono fatti per essere realistici e non si sforza di rendere il ritratto più lusinghiero. Ritrae le persone così come sono, esprimendo appieno il concetto di ritratto dal vivo. È la mancanza di espressione sui volti dei soggetti che permette all'artista di approfondire un aspetto molto più importante per lui, ossia le ambiguità del realismo, una riflessione approfondita sulle diverse stratificazioni del mondo attuale.

I ritratti a soggetti tatuati sono essenzialmente dipinti di dipinti. Partendo dal concetto che il tatuaggio è un dipinto sulla pelle umana, le sue raffigurazioni mettono in discussione il concetto stesso di pittura. Brooks analizza diversi stili di tatuaggio e diversi generi di pittura. Le opere d'arte considerate come un bene di lusso assumono un nuovo significato quando il soggetto del dipinto è un corpo tatuato; i tatuaggi sul corpo umano contestano l'idea della pittura come bene di lusso.

L'impassibilità dei ritratti di Brooks invita anche lo spettatore a riflettere su come le persone tatuate sono viste dalla società. Le sue raffigurazioni sono austere, apparentemente inquietanti, danno di sé un'immagine di riservatezza quasi eccessiva, e tuttavia la familiarità con i ritratti e i personaggi sulla tela, con il tempo, produce una nuova visione del corpo umano.

La rappresentazione della realtà così come la dipinge Brooks impone un'osservazione ravvicinata. Un'analisi più approfondita svela la resa meticolosa dei dettagli. Se l'osservazione si approfondisce fino a un livello più intimo, si nota come i dipinti di Brooks intendano immobilizzare dei valori e, in conclusione, prendere un impegno morale nei confronti della verità.

Jason Brooks seeks to redefine the concept of painting. From a distance, his work may be mistaken for a photograph. Indeed, at first glance, it is difficult to distinguish painting from photograph. Brooks is known for his hyper-realistic paintings, which are seen as a stark display of humanism. While following his usual practice of generating visual renderings directly from his photographs, Brooks concentrates on a rather intimidating or confrontational assemblage of personalities – persons heavily adorned with tattoos and piercings, and individuals partaking in scatological activities – he engages the viewer in a complete exposure of extremely focused detail on the subject.

Brooks works are not commissioned portraits whose sitters have been favourably recreated on canvas; Brooks' detailed paintings are rendered to be as realistic, and he makes little attempt to portray his subjects in a more complimenting manner. He portrays these people as they are, thereby expressing the true definition of portraiture from life. It is his subjects' deadpan expressions that allows Brooks to examine a much more important facet to him, that is, the ambiguities of realism, an experience of thoughtful discourse on layers of actuality.

Brooks' portraits of tattooed persons are essentially paintings of paintings. Taking the idea of tattoos as a painting on human skin, his paintings question the object of painting itself. Brooks examines different styles of tattoos and different genres of painting. Artwork as a luxury good is given a new meaning when the subject of the painting is of a tattooed body; tattoos on a human body question the idea of painting as a luxury commodity.

The stoic portraits of Brooks' subjects also encourage the viewer to consider society's perception of persons with tattoos. The solemn portraits may be seemingly daunting, conjuring an image of inapproachability, yet familiarity with the paintings and the individuals on the canvas in time gives newfound appreciation for the human body. Brooks' depictions of reality require closer inspection. A deeper level of examination reveals painstakingly rendered details. At an intimate level of scrutiny Brooks' paintings become a fixation of value and ultimately a moral resolution of truth.

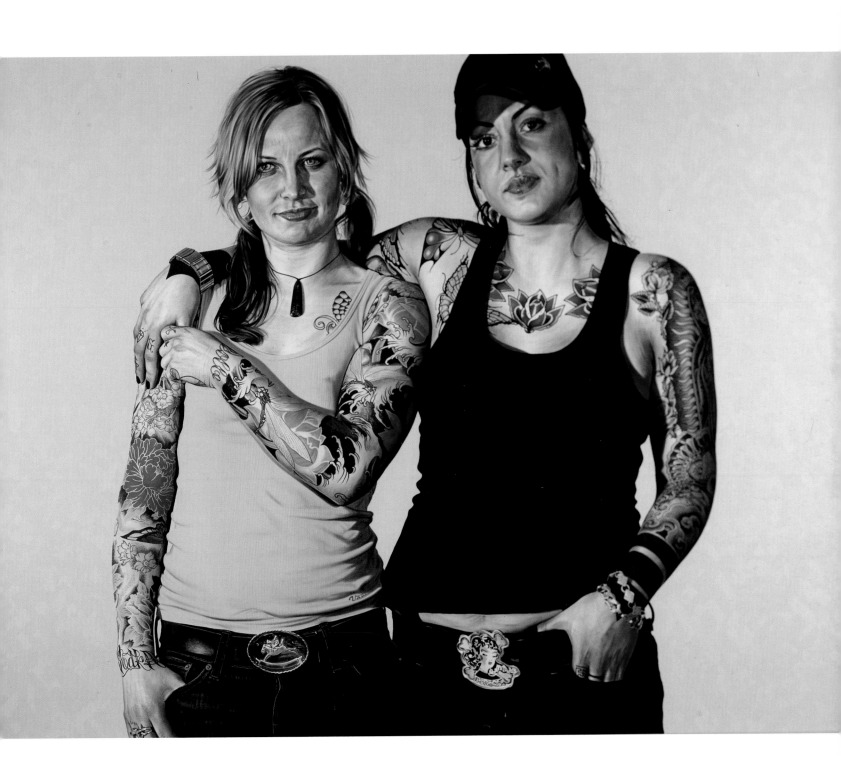

***Mik and Nicole,* 2006,** olio su tela, 255 x 361 cm
oil on canvas, 100 x 142 inches

Don Brown

Nato a/Born in UK, 1962
Vive a/Lives in London (UK)

Yoko XIV, 2006
composto di acrilico e pittura in acrilico, 118 x 32 x 27 cm
acrylic composite and acrylic paint, 46.5 x 12.6 x 10.6 inches

Testo di/Text by
Rischa Paterlini

La modella privilegiata di Don Brown è Yoko, sua moglie. Le sue sculture in materiale acrilico bianchissimo o in bronzo sono realizzate in scala (metà o tre quarti) sulle reali dimensioni del soggetto. Le dimensioni alterate tendono a generare disorientamento. La scelta di utilizzare il monocromo fa interagire le opere con la luce in modo inusuale, rendendole più preziose e vive.

Come nelle sculture dell'antica Grecia, anche in quelle di Brown ritroviamo un equilibrio tra bellezza esteriore del soggetto e bellezza interiore, psicologica ed emotiva. Per lui non c'è un'idea, un'immagine da presentare, ma un istante a cui dare corpo. Nonostante l'utilizzo di materiali poco ricercati, il risultato ottenuto è lo stesso che si potrebbe ottenere con un materiale pregiato e vivo come il marmo. Anche il ripetersi del soggetto non compromette l'originalità delle opere, assicurata dal rinnovamento di espressione e dalle pose. Le figure celebrano la storia della scultura, includendo stilemi che vanno dal gotico al classicismo, fino al pop.

Contraddicendo i riferimenti alla scuola classica con la scelta insolita della postura, le caratteristiche orientaleggianti della figura o dettagli come scarpe o taglio di capelli, Brown mostra figure che, nonostante l'apparente rimando all'arte del passato, appartengono al tempo presente.

In alcune versioni, appoggiando le sue mani delicate ai fianchi, Yoko è molto provocatoria; in altre, completamente coperta da un velo, è assolutamente innocua. Rappresentandola in diversi momenti di vita quotidiana (vestita, seminuda, dormiente, seduta) l'artista fotografa l'istante poetico della realtà.

Nelle sculture più recenti Brown ritrae Yoko abbracciata alla sua gemella immaginaria. Mostrarla due volte come se fosse riflessa allo specchio, regalandole un doppio che non nega l'originale, equivale a sottrarla alla solitudine. Lei appoggia le mani ai suoi fianchi e lo sguardo abbassato svela un velato imbarazzo. Come nelle opere concettuali, giocate sulla capacità di porre interrogativi sul linguaggio e sulla sua grammatica, lo spettatore si chiede se è Brown a creare Yoko o se è Yoko a creare Brown.

Don Brown's favourite model is his wife Yoko. His sculptures in pure white acrylic material or bronze are on a reduced scale (half or three-quarters the actual size of the subject). The altered dimensions tend to provoke confusion in the observer. In addition, the choice of monochrome makes the works interact with the light in an unusual way, rendering them more precious and alive. As in the sculptures of ancient Greece, we find in Brown's figures a balance between the outward beauty of the subject and its inner, psychological and emotional beauty. For Brown there is not an idea, an image to present, but an instant to which form must be given. Despite his frequent use of not very refined materials, the result achieved by Brown is the same as might be obtained with a precious material like marble. Even the repetition of the subject does not compromise the originality of the works, which is assured by the ever-changing expressions and poses. His figures celebrate the history of sculpture, including stylistic features that range from the Gothic to classicism and all the way up to Pop. Contradicting the references to the classical school by the unusual choice of posture, the Orientalizing characteristics of the figure or details like the shoes or hairstyle, Brown creates figures that, despite the apparent allusion to the art of the past, belong to the present.

In some versions, resting her delicate hands on her hips, Yoko is highly provocative; in others, covered entirely by a veil, she is absolutely innocuous. By representing her at different moments of her daily life (dressed, half-naked, sleeping, seated) the artist is photographing the poetic instant of reality.

In his most recent sculptures Brown portrays Yoko embracing her imaginary twin. Showing her twice as if she were reflected in a mirror, giving her a double that does not negate the original, amounts to taking her out of her solitude. She sets her hands on her hips and her lowered gaze conveys a veiled embarrassment. As in conceptual works founded on the capacity to raise questions about language and its grammar, we are induced to wonder whether it is Brown who creates Yoko or Yoko who creates Brown.

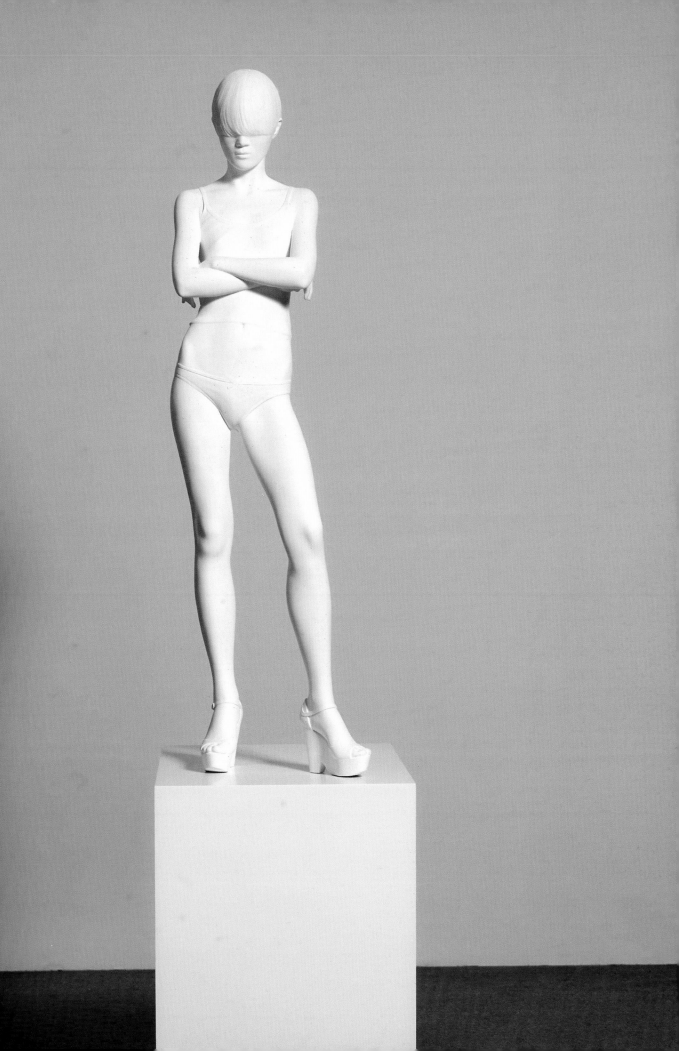

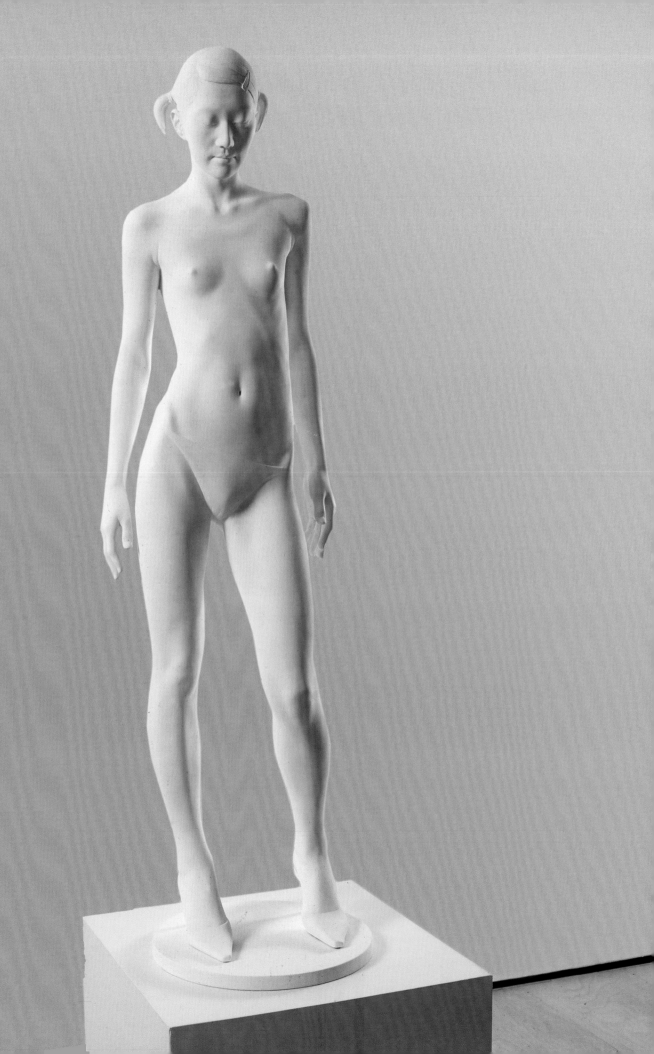

Yoko VII, **2002**, scultura, composto di acrilico e pittura acrilica, 115 x 33 x 29,5 cm
sculpture, acrylic composite, acrylic paint, 43.5 x 13 x 11.6 inches

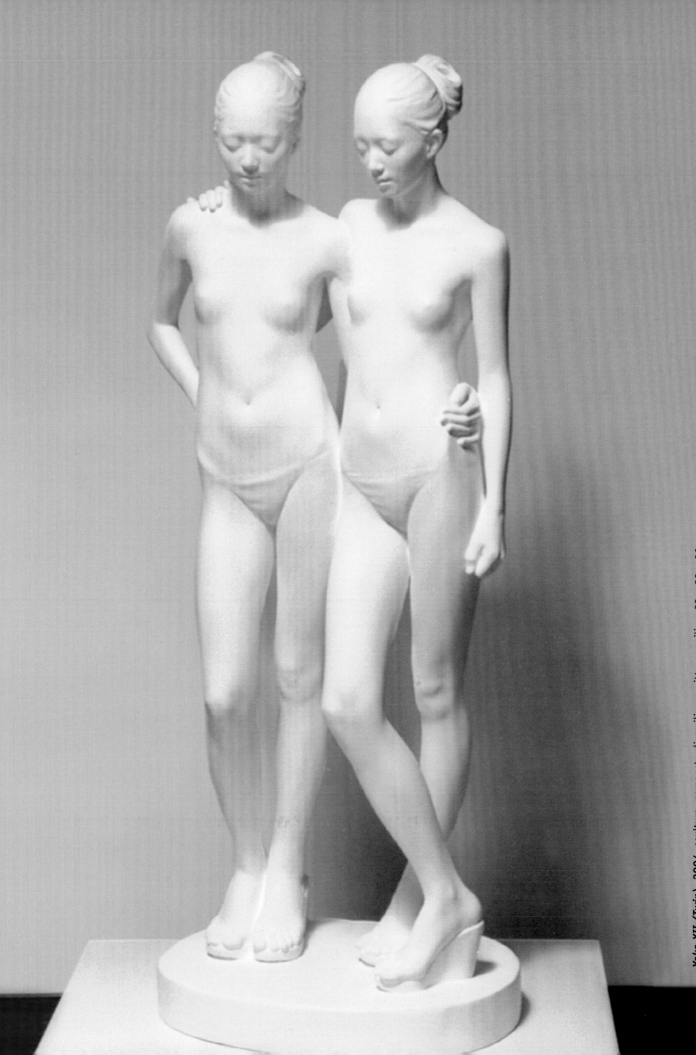

Yoko XII (Twin), 2004, scultura, composto di acrilico e pittura acrilica, 93 x 39 x 26 cm
sculpture, acrylic composite, acrylic paint, 36.6 x 15.4 x 10.2 inches

Glenn Brown

Nato a/Born in Hexham, Northumberland (UK), 1966
Vive a/Lives in London (UK)

Glenn Brown si appropria di immagini del passato e le ridipinge deformandole, mutandone i colori e la tecnica pittorica. "Sono un po' come il dottor Frankenstein" dice di se stesso. "Costruisco quadri a partire dai residui o dalle parti morte delle opere di altri artisti". Ne scaturiscono quadri dal violento impatto emotivo, talmente violento da risultare quasi espressionista se non addirittura narrativo: fin dal primo sguardo parlano di decadenza, putrefazione, disfacimento di carni. Solo in un secondo momento saltano agli occhi la forte componente ironica, i colori psichedelici, che ricordano scherzi di carnevale o i coloranti alimentari da pasticceria di second'ordine, così come la loro materia si aggruma in rivoli che paiono di panna montata artificiale.

È evidente dunque che l'opera di Brown si concentra sul contenuto, in un modo che parrebbe supremamente anti-moderno e potrebbe evocare per esempio i lavori di Francis Bacon sul ritratto di Innocenzo X di Velázquez. Tuttavia Bacon, per trasmettere il proprio messaggio esistenziale e politico, ha dovuto intervenire pesantemente sulla forma dell'originale di Velázquez, ingabbiando il papa in una struttura di sbarre arancione e spalancandone la bocca in un feroce ghigno scimmiesco.

Brown invece opera esclusivamente sul linguaggio: a dimostrazione di come la forma, nella valanga di immagini che quotidianamente ci travolge, sia diventata del tutto indifferente, Brown può usare forme altrui e assolutamente disparate (da Rembrandt a Fragonard, da Dalí agli illustratori dei libri di fantascienza); il contenuto e il messaggio risiedono ormai soltanto nel linguaggio.

A ulteriore riprova, uno sguardo più ravvicinato alle tele di Glenn Brown ci mostrerà come la stessa materia dei suoi quadri, all'apparenza spessa e contorta in pennellate "espressioniste" degne di Soutine o di Van Gogh, non è altro che un'estrema finzione: la superficie dei dipinti è, infatti, perfettamente liscia, le pennellate un *trompe l'œil*; il linguaggio, di cui abbiamo sin qui parlato, è imitazione, registrazione, copia e finalmente inganno.

La creatura di Brown, a differenza di quella del dottor Frankenstein, è mostruosa solo nell'apparenza, ma non per questo lo è di meno, anzi: nel contrasto tra una forma classica e codificata e un finto linguaggio a essa incoerente e spesso irridente trova una mostruosità che si erge, supremamente moderna, a sintomo di una malattia dell'anima.

Glenn Brown appropriates images from the past and repaints them, deforms them, changes their colours and pictorial technique. "I'm rather like Dr. Frankenstein", he says, "constructing paintings out of the residue or dead parts of other artists' work." What emerges are paintings with a violent emotional impact, so violent in fact that they seem almost expressionist or even narrative. At first glance they communicate decadence, putrefaction, mortification of the flesh. It is only when we take a second look that we see their strong ironic component, or the psychedelic colours that remind us of carnival pranks or second rate pastry colourings coagulating in rivulets that look like artificial whipped cream.

Brown's work has a clear focus on content in a way that would appear supremely anti-Modern and might evoke the work of Francis Bacon with Velázquez's portrait of Pope Innocent X. In transmitting his political and existential message, however, Bacon heavily reworked Velázquez's original, caging the pope in a structure of yellowish bars and opening his mouth in a ferocious apelike snarl. Brown instead works exclusively on the linguistic level. To demonstrate how form has become completely irrelevant in the onrush of images inundating us on a daily basis, Brown uses completely disparate images created by others (from Rembrandt to Fragonard, and from Dalí to science fiction illustrators). The content, the message, now resides exclusively in the language.

As further proof, a closer look at Brown's canvases reveals that the very material of his paintings, which appears thick and worked up in "Expressionist" brushstrokes worthy of Soutine or van Gogh, is itself an illusion: the surface of his paintings is actually completely smooth, his brushstrokes a *trompe l'œil*. The language we have been talking about is imitation, recording, copying, and ultimately deception.

Unlike that of Dr. Frankenstein, Brown's creature is only monstrous in appearance. But this does not make it any less monstrous, quite the opposite: in the contrast between a classic and codified form and a fake language that is not incoherent with it and often mocks it, we find a supremely modern monstrousness standing as a symptom of a sickness of the soul.

Testo di/Text by
Luigi Spagnol

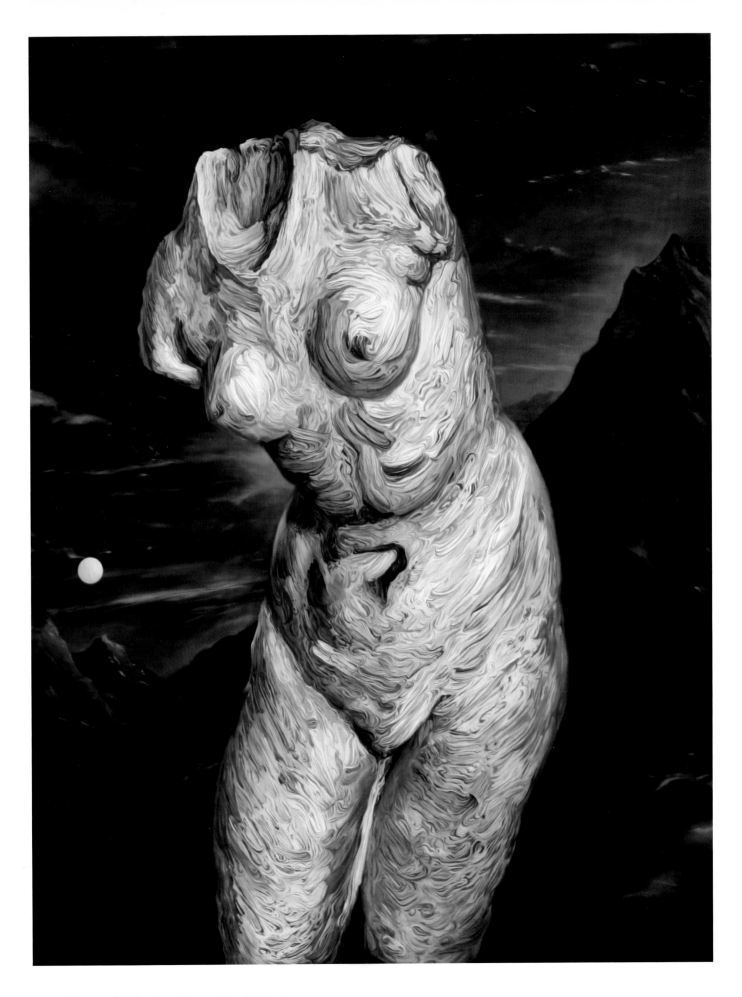

Misogyny, **2006,** olio su legno, 159 x 122,5 cm
oil on wood, 62.6 x 48.2 inches

André Butzer

Nato a/Born in Stuttgart (DE), 1973
Vive a/Lives in Rangsdorf/Berlin (DE)

Testo di/Text by
Rischa Paterlini

Butzer si considera un pittore astratto. Muovendo dai primi dipinti monocromi grigi la sua pittura è approdata a uno stile di figurazione molto colorato in cui le forme, seppur riconoscibili, si disperdono nell'impasto materico, nei colori aggressivi e, invece di tendere al realismo, regrediscono in un tratto infantile. I suoi personaggi sono una rappresentazione allegorica dell'uomo-vergogna. Prendono a volte a soggetto figure storiche realmente vissute, che si sono distinte per la drammaticità delle loro gesta, e le decontestualizzano ridicolizzandole sia sul piano formale sia sul piano contenutistico. Traendo spunto dal suo unico vero grande idolo (Walt Disney), Butzer fa indossare, per esempio, al medico nazista Aribert Heim guanti simili a quelli di Topolino, mentre Adolf Eichmann è ritratto nei panni di un fabbricante di pudding. In queste satire l'artista evidenzia quanto marcati siano i fallimenti di questi personaggi, sia dal punto di vista storico sia esistenziale.

L'arte di Butzer è provocatoria, di opposizione alle regole e al sistema, e si collega da un lato a una poetica espressionista, per l'energia e l'incisività del linguaggio pittorico, dall'altro al surrealismo psichico, per certi toni di sognante irrazionalità.

I colori sgargianti grondanti dalle tele si mischiano gli uni negli altri e spesso si può distinguere una forma da un'altra solo per lo stacco cromatico. A dispetto dell'apparente anarchia compositiva e della disomogeneità tecnica, le immagini sono tuttavia riconducibili a un preciso vocabolario pittorico.

A dimostrazione di quanto difficili siano certe categorizzazioni, la sua figurazione pone l'accento su aspetti oscuri e luminosi della storia tedesca e di quella americana, sovrapponendoli e proiettandoli in un mondo immaginario irrisolto. Il tratto infantile delle opere di Butzer pone l'accento sull'ingenuità di giudizio che spesso ha determinato scelte politiche infelici, al tempo stesso allude ai processi a ritroso della memoria.

Sotto questa luce vanno letti anche i suoi disegni, che rimandano esplicitamente ai tratti esitanti che si ritrovano nei quaderni di un bambino. Così come sulle tele, le figure, grottesche e misere, sono rappresentate senza un preciso ordine spaziale e tra esse si distinguono scritte di multinazionali americane e tedesche, come la Coca-Cola, la Siemens o la Sony.

Il mondo da *cartoon* di Butzer è il risultato di una sperimentazione rappresentativa legata al gioco, dove elementi e figure bizzarre evocano sentimenti drammatici.

Butzer regards himself as an abstract painter. From his early pictures in grey monochrome he has moved on to a sort of brightly coloured figuration in which the forms, while recognizable, almost get lost in the impasto, in the aggressive colours, and instead of tending to realism regress into childish lines. His figures are an allegorical representation of the shameful nature of man. They often portray real historical personages who have distinguished themselves by the heinous character of their deeds, and take them out of their context, ridiculing them on the formal plane as well as that of content. Taking his inspiration from his one true idol (Walt Disney), Butzer has the Nazi doctor Aribert Heim, for example, wear gloves that look like Mickey Mouse's, while Adolf Eichmann is portrayed in the guise of a pudding maker. In these satires the artist shows just how great was the havoc wreaked by these people, from the historical as well as existential viewpoint.

Butzer's art is provocative, challenging the rules and the system, and is linked on the one hand to an Expressionist poetics by the energy and incisiveness of the pictorial language, and on the other to psychic Surrealism by certain tones of dreamy irrationality.

The gaudy colours that drip from the canvases blend one into the other, and often it is only possible to distinguish one form from the next by the difference in shade. Despite the apparent anarchy of composition and lack of homogeneity in the technique adopted, the images all belong to a precise pictorial vocabulary.

In demonstration of how difficult it is to make certain categorizations, his painting draws attention to areas of darkness and light in German and American history, superimposing them and projecting them into an unresolved imaginary world. The childish character of Butzer's works underlines the naivety of judgement that has often led to unfortunate political choices, but at the same time it alludes to the backward-looking processes of memory.

Just as in his canvases, in his drawings the grotesque and despicable figures are represented without any particular spatial order and among them we can make out the names of American, German and Japanese multinationals, such as Coca-Cola, Siemens or Sony.

Butzer's cartoon world is the product of an experimentation with the linking of representation to play, in which bizarre elements and figures evoke dramatic feelings.

Auf der kleine Wiesen, **2005,** olio su tela, 210 x 351 cm
oil on canvas, 82.7 x 138.2 inches

Daniel Canogar

Nato a/Born in Madrid (ES), 1964
Vive a/Lives in Madrid (ES)

Leap of Faith II, 2004
32 cavi a fibre ottiche, 2 proiettori,
32 zoom, 32 diapositive,
100 x 100 x 300 cm circa
32 optical fibre cables, 2 projectors,
32 zoom attachments, 32 slides,
approximate dimensions 39.4 x 39.4 x 118.1 inches

Ho sempre cercato di cambiare i formati tradizionali della fotografia. Con le installazioni fotografiche ho provato a eliminare la cornice, immergendo lo spettatore all'interno dell'immagine. Queste installazioni trattano del modo in cui l'identità viene alterata dallo spazio della rappresentazione.

Alla fine degli anni novanta, ho realizzato un impianto con diversi proiettori usando le fibre ottiche. Con questa tecnologia ho prodotto varie installazioni, come *Alien Memory*, *Sentience* e *Leap of Faith*. Volevo rendere omaggio alla *Phantasmagoria* creata da Robertson, scienziato belga appassionato di illusioni ottiche. Nel 1798 Robertson incominciò usando le lanterne magiche per proiettare spettrali immagini di corpi, uno spettacolo della preistoria del cinema che mandò in visibilio il pubblico europeo. Nella mia attività di artista, sostituisco le lanterne magiche con la fibra ottica, aggiornando il concetto di fantasma tecnologico. Chi guarda non è più uno spettatore passivo ma interagisce con l'installazione coprendo e scoprendo le immagini mentre si muove all'interno dello spazio espositivo. Lo spettatore quindi non solo diventa egli stesso schermo mobile ma scopre anche la sua ombra quando il suo corpo si frappone nella proiezione.

La tecnologia digitale e il modo in cui ha cambiato la percezione della realtà è un altro tema fondamentale della mia ricerca artistica. La sovrabbondanza di informazioni visive, il barocco elettronico e la difficoltà che incontrano gli esseri umani nell'elaborare tali eccessi, sono tutti concetti espressi nelle opere *Horror Vacui*, *Digital Hide* e nella serie *Other Geologies*. In esse l'immagine si moltiplica come i virus e invade lo spazio della rappresentazione.

L'archeologia dei nuovi media rappresenta da sempre per me un'importante fonte di ispirazione. Nelle origini dell'immagine tecnologica troviamo, allo stato embrionale, le forze che muovono la nostra cultura mediatica. In *Ciudades Efímeras; Exposiciones Universales: Espectáculo y Tecnología* (*Città Effimere; Esposizioni Universali: Spettacolo e Tecnologia*, Julio Ollero Editor, 1992), pubblicato in spagnolo, ho analizzato come le Esposizioni Universali influenzano lo sguardo dello spettatore. Nel 2002 ho pubblicato *Ingrávidos* (Telefónica Foundation, Madrid), in cui confrontavo le esperienze di incorporeità sulla terra con l'assenza di peso dell'astronauta. Lo scopo di entrambi i libri è quello di dimostrare le complesse dinamiche visive che la società dello spettacolo impone sul soggetto contemporaneo.

Testo di/Text by
Daniel Canogar

I have always looked for ways to alter traditional photographic formats. Through photo-installations I have tried to eliminate the photographic frame, submerging the spectator into the image. These installations investigate how identity is altered by the space of the spectacle.

In the late nineties I developed a multi-projection system using optical fibre cables. By means of this technology I produced various installations, including *Alien Memory*, *Sentience* and *Leap of Faith*. These were done in homage to the *Phantasmagoria* created by Robertson, a Belgian scientist fascinated by optical illusions. In 1798 Robertson started using magic lanterns to project spectral images of bodies, a proto-cinematographic spectacle that captivated European audiences. In my work I substitute optical fibre cables for magic lanterns, updating the notion of the technological phantom. Instead of being a passive spectator, the viewer activates the installation by covering and uncovering images while walking through the exhibition. The spectator not only becomes a moving screen but also discovers his/her shadow when his/her body interrupts the projections.

Digital technology and how it has changed the perception of reality is another theme central to my artistic exploration. The overabundance of visual information, the electronic baroque and the difficulty that humans have in processing these excesses are concepts present in such works as *Horror Vacui*, *Digital Hide* ant the *Other Geologies* series. In all of these, the virus-like image multiplies itself and invades the space of representation.

The archeology of new media has always been an important source of inspiration for me. In the origins of the technological image we find, in an embryological state, the driving forces of our media culture. In *Ciudades Efímeras; Exposiciones Universales: Espectáculo y Tecnología* (Ephemeral Cities; Universal Expositions: Spectacle and Technology, published in Spanish by Julio Ollero Editor, 1992) I investigated how Universal Expositions shaped the spectator's gaze. In 2002 I published *Ingrávidos* (Telefónica Foundation, Madrid), in which I compare terrestrial experiences of disembodiment with the weightlessness of the astronaut. Both books aim to describe the complex visual dynamics that the society of the spectacle imposes on the contemporary subject.

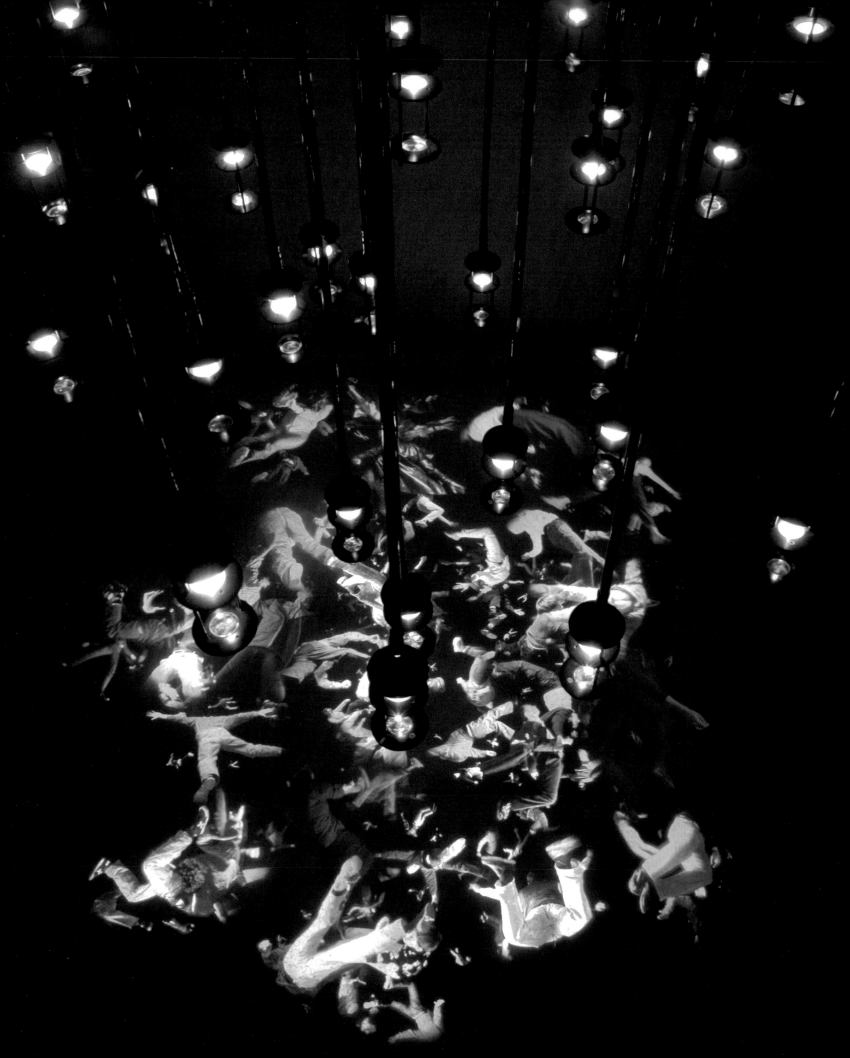

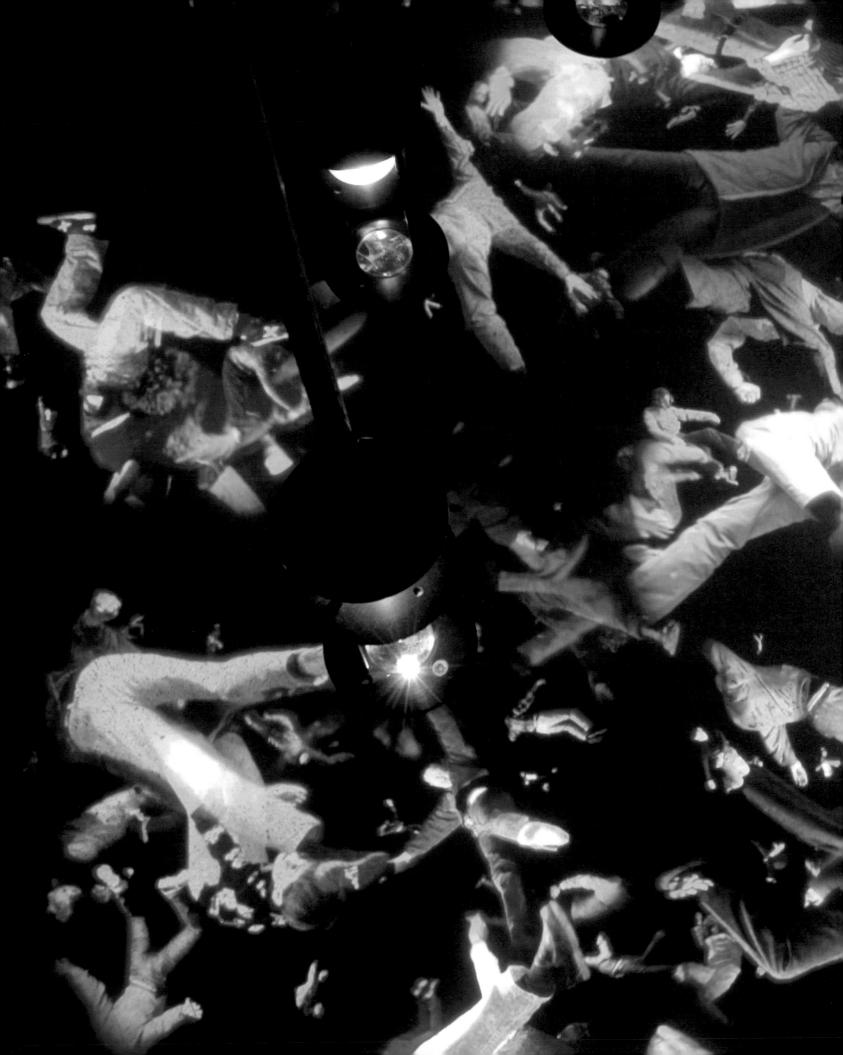

Nina Ricci Ran In, **2006,** olio su acciaio inox, 60 x 52,6 cm
oil on stainless steel, 23.6 x 20.7 inches

Delia Failed, **2006,** olio su acciaio inox, 60 x 52,6 cm
oil on stainless steel, 23.6 x 20.7 inches

Valerio Carrubba

Nato a/Born in Siracusa (IT), 1975
Vive a/Lives in Milano (IT)

Il processo pittorico di Valerio Carrubba consiste nel dipingere ogni quadro due volte: dopo aver dipinto, secondo i canoni della pittura classica, con realismo e vigoria pittorica, un'immagine scelta innanzitutto per l'intrico di forme e materie e dunque di pennellate che presenta, vi sovrappone una seconda versione della stessa immagine, replicando in maniera quasi automatica e distaccata la sua stessa precedente azione artistica. Così facendo, crea un fantasma.

L'ambiguità nel lavoro di Carrubba sta nel decidere quale delle due stesure sia il fantasma. Perché quella che non vediamo non è una bozza, non è uno schizzo, non è una preparazione, ma una versione più pittorica, più finita: quello che uno spettatore ingenuo, o "borghese", o comunque abituato alla pittura classica potrebbe definire, se mai lo vedesse, il "quadro vero". Ed è proprio la morte del "quadro vero", ovvero sommamente, irrimediabilmente, ritualmente falso che Carrubba celebra; dipingendolo e poi, nella quiete del suo studio, uccidendolo e mostrandocene l'ectoplasma.

Naturalmente, questa produzione di "pitture, le quali contraddicessero la propria verità e non ponessero più alcuna questione riguardo all'aspetto finale", questa "urgenza di contestare il visivo", questa poetica del "niente da vedere" (sono tutte parole di Carrubba) genera una massa indistricabile di altre ambiguità, di contraddizioni e addirittura di fraintendimenti (benché il celebrare l'impotenza del linguaggio dovrebbe svuotare di significato l'idea stessa del fraintendimento). La più clamorosa di tali contraddizioni mi sembra il romanticismo insito in questa disgregazione di una concezione romantica dell'arte.

Carrubba non si sottrae a queste contraddizioni e non le combatte. Le cavalca e le spinge all'estremo, portandole a una proliferazione quasi caotica che ne induce l'esplosione. E dunque, nel "denunciare l'impossibilità del linguaggio", dipinge immagini melodrammatiche e quasi narrative; nel decretare l'inutilità della tecnica, si dedica ad alti virtuosismi pittorici. Soprattutto, nel rappresentare il "deserto della visione" (attività già di per sé contraddittoria), ricorre a un gioco di rimandi metaforici: le sue figure, impossibili cadaveri viventi, mostrano ciò che sta dentro di loro, laddove la superficie dell'opera cela ciò che vi sta dietro; il *pathos* sui loro volti è quello dei santini, dei Sacro Cuore o delle figure anatomiche della Specola, ma è anche quello dell'artista che simula e disgrega se stesso.

The method adopted by Valerio Carrubba is to paint each picture twice: after painting an image that he has chosen primarily for the intricacy of its forms and materials, and therefore the complexity of brushwork that it requires, according to the canons of classical art, with pictorial realism and vigour, he overlays it with a second version of the same image, replicating what he had done before in an almost automatic and detached manner. In so doing, he creates a phantom.

The ambiguity in Carrubba's work lies in the difficulty of deciding which of the two versions is the phantom. For what we do not see is not a first draft, is not a sketch, is not a preparation, but a more painterly, more finished version: the one that a naïve, or "bourgeois" observer, or at least someone accustomed to traditional painting, might describe, if he ever saw it, as the "real picture". And it is precisely the death of the "real", in other words the extremely, irremediably, ritually false picture that Carrubba celebrates; by first painting it and then, in the peace and quiet of his studio, killing it and showing us its ectoplasm.

Naturally, this production of "paintings, which are intended to contradict their own truth and no longer raise any question about the final appearance", this "urgent need to contest the visual", this poetics of the "nothing to see" (these are all Carrubba's own words) generate an inextricable tangle of other ambiguities, contradictions and even misinterpretations. The most glaring of these contradictions seems to me the romanticism inherent in this disruption of a romantic conception of art. Carrubba does not evade these contradictions and does not fight them. On the contrary, he bestrides them and takes them to the extreme, leading to an almost chaotic proliferation that results in their explosion. And so, in "denouncing the impossibility of language", he paints melodramatic and almost narrative images; in decreeing the futility of technique, he devotes himself to virtuoso displays of painting. Above all, in representing the "desert of vision" (an activity that is already contradictory in itself), he resorts to a series of metaphorical allusions: his figures, impossible living corpses, reveal what is inside them, whereas the surface of the work conceals what lies behind it; the pathos on their faces is that of holy pictures of saints, Sacred Hearts or the anatomical figures of the Specula, but it is also that of the artist who simulates and disintegrates himself.

Testo di/Text by
Luigi Spagnol

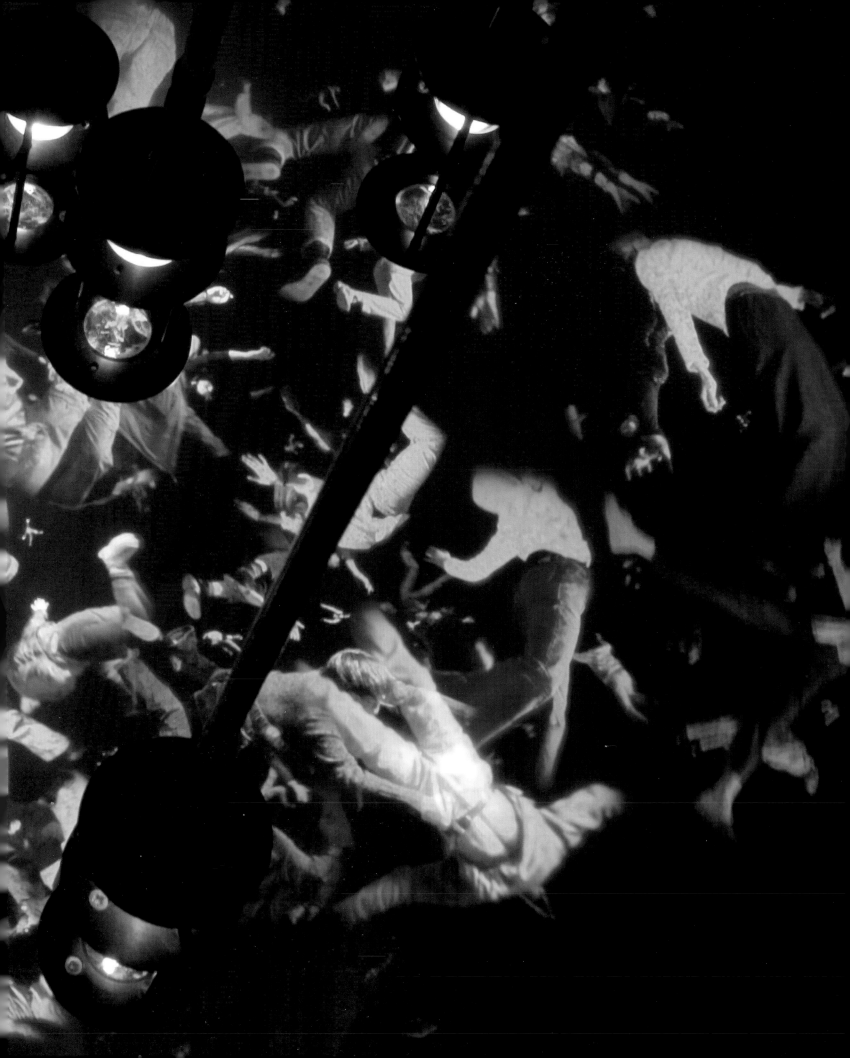

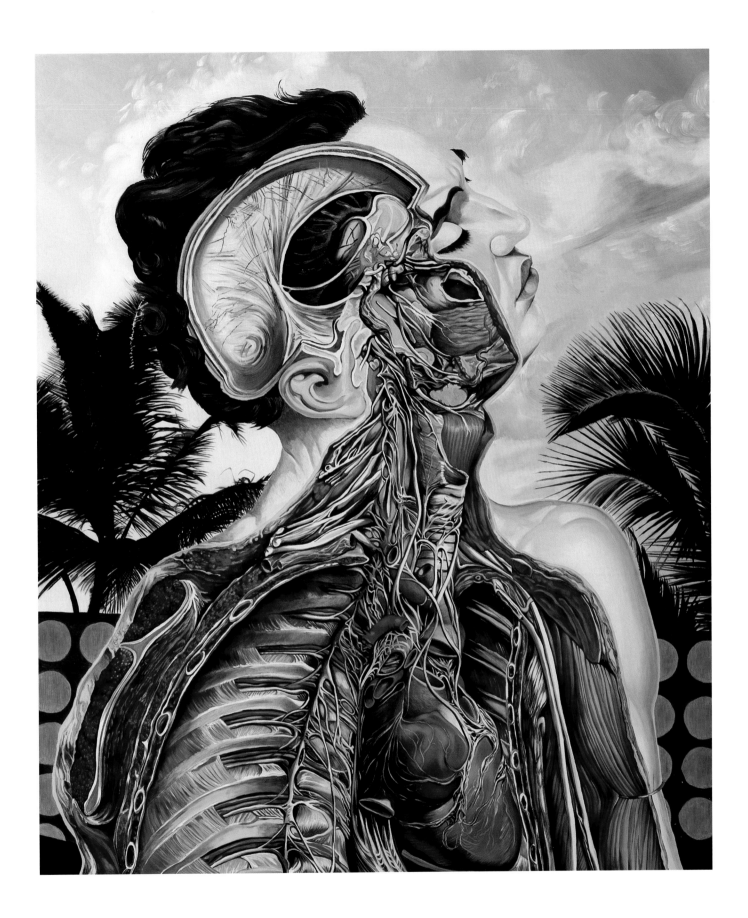

***So Many Dynamos,* 2006,** olio su acciaio inox, 70 x 60 cm
oil on stainless steel, 27.6 x 23.6 inches

107

Loris Cecchini

Nato a/Born in Milano (IT), 1969
Vive a/Lives in Milano (IT)

L'opera di Loris Cecchini indaga il modo di abitare lo spazio e i modelli convenzionali che fondano il nostro rapporto con il reale. È un "esercizio di architettura" – come lo stesso artista ama definirlo – che muove da una progettazione fredda, per riconfigurare plasticamente gli oggetti della nostra quotidianità mediante la loro distorsione volumetrica. Le sue sculture, realizzate con materiali duttili, quali la gomma uretanica, le resine o il silicone, riproducono in scala reale porte, sedie, termosifoni, biciclette, elementi familiari che subiscono un'inquietante alterazione della loro morfologia, afflosciandosi. In alcuni casi Cecchini realizza interi ambienti, riformulandoli in ordine eccentrico: lo spazio di una stanza, ad esempio, viene reso più funzionale al paradosso che alle pratiche d'uso. Le superfici si trasformano, infatti, in corpi molli, copie destrutturate di un mondo che si flette come per un improvviso collasso della materia. Perduta la funzionalità, cose e ambienti tendono al recupero della loro pura oggettualità, ulteriormente accentuata dal grigio uniforme o dal bianco puro. Questi non-colori concorrono a snaturare in chiave astratta il carattere realistico dell'oggetto, riducendolo a prototipo, a qualcosa di simile al "modello base" con cui i software per la grafica in 3D definiscono i volumi prima del *rendering* finale.

I progetti di Cecchini si sviluppano attraverso un percorso metodologico che passa dall'ambiente virtuale a quello fisico, dall'elaborazione informatica alla sperimentazione su materiali e tecniche. Un approccio, questo, che avvicina il suo modo operativo al campo del design e alle più recenti esperienze dell'architettura biomorfa. L'associazione risulta evidente nei *Monologue Patterns*, piccoli spazi praticabili, costruzioni concepite come abitacoli-rifugio o cellule protettive dove raccogliersi in isolamento. Declinando in varie tipologie il concetto di involucro, questi volumi sono plasmati sul modello di strutture organiche, in un ibrido di tecnologico e naturale. Anche le sue *Roulottes* – come le *Carchitectures*, calchi di interni automobilistici simili a fossili artificiali – sono nuclei d'intimità, per il singolo o la famiglia, riconducibili all'idea di archetipo abitativo in movimento. Installate all'aperto, dotate di dispositivi e *gadgets* per i visitatori, oppure accessoriate in modo surreale, sono metafora di uno spazio emotivo e abbinano all'idea di *privacy* un ricco immaginario legato al viaggio e al nomadismo.

The work of Loris Cecchini investigates the way we inhabit space and the conventional models that underpin our relationship with reality. It is an "architectural exercise" – as the artist likes to define it – that starts out from a detached act of design and goes on to plastically reconfigure the objects of our daily lives through distortion of their volumes. His sculptures, made out of ductile materials like urethane foam, resin or silicone, are full-scale reproductions of doors, chairs, radiators and bicycles, familiar elements that undergo a disquieting alteration of their morphology, their forms sagging. In some cases Cecchini creates whole settings, reformulating them in eccentric fashion: the space of a room, for example, is made more suitable for paradox than for practical use. In fact the surfaces are transformed into soft bodies, destructured copies of a world that yields as if matter has undergone a sudden collapse. Losing their functionality, things and settings tend to return to their pure objectuality, further accentuated by a uniform grey or sheer white. These non-colours help to turn the realism of the object into abstraction, reducing it to a prototype, to something similar to the "base model" with which software for 3D graphics defines volumes before their final rendering.

Cecchini's projects follow a methodological course of development that moves from the virtual environment to the physical one, from processing on the computer to experimentation with materials and techniques. An approach that brings his mode of operation close to the field of design and the most recent experiences of biomorphic architecture. The connection is evident in his *Monologue Patterns*, small but accessible spaces, constructions conceived as shelters or protective cells in which to take refuge in isolation. Ringing the changes on the concept of envelope, these volumes are modelled on organic structures, in a hybrid of the technological and the natural. His *Roulottes* – like his *Carchitectures*, casts of automobile interiors resembling artificial fossils – are nuclei of privacy, for the individual or the family, harking back to the idea of the mobile housing archetype. Installed in the open air, fitted with devices and gadgets for visitors, or supplied with surreal accessories, they are metaphors for an emotional space and couple the idea of privacy with a rich imagery linked to travel and nomadism.

Testo di/Text by
Ida Parlavecchio

***Morphic Resonances (sonnific flux II)*, 2007**
resina poliestere, poliuretano, legno, pittura, materasso in cotone bianco, 135 x 280 x 95 cm
polyester resin, polyurethane, wood, paint, white cotton mattress, 53.1 x 110.2 x 37.4 inches

Jake and Dinos Chapman

Jake Chapman
Nato a/Born in Cheltenham (UK), 1966
Dinos Chapman
Nato a/Born in London (UK), 1962
Vivono a/Live in London (UK)

All Good Things Come to an End, 2006
tecnica mista, 256 x 148 x 144 cm
mixed media, 100.8 x 58.3 x 56.7 inches

Testo di/Text by
Roberta Tenconi

Nelle loro irriverenti sculture e installazioni i fratelli Jake e Dinos Chapman affrontano temi controversi come la morte, la violenza e le barbarie umane, l'interrelazione tra *eros* e *thanatos* e la manipolazione del corpo, attraverso un linguaggio esagerato che si basa su un'estetica dell'orrore e del disgusto. Le opere sono realizzate manualmente in modo meticoloso secondo tecniche tradizionali, come l'incisione, la stampa, la scultura in legno, bronzo e plastica. In esse confluiscono molteplici influenze: la filosofia contraria ai principi dell'Illuminismo di Nietzsche, la psicoanalisi freudiana, fino alla cultura popolare e alla storia dell'arte. In particolare la fascinazione per Francisco Goya e per la sua famosa serie di incisioni *I disastri della guerra* (1810-20) ha ispirato e originato vari lavori, come la trasposizione scultorea con manichini a grandezza umana di una delle scene incise, o l'intervento e le aggiunte di soggetti contemporanei come volti di clown o di Mickey Mouse, disegnate direttamente dai fratelli Chapman su un portfolio originale dell'artista spagnolo, intensificandone ed estendendone l'impatto.

Conturbanti e parimenti disperati sono i manichini-sculture che ritraggono bambini, spesso fusi insieme a creare un unico ibrido mostruoso, i cui corpi nudi svelano i genitali collocati al posto dei tratti del volto, che evocano temi attuali come la manipolazione genetica e la clonazione, ma al contempo si riferiscono al pensiero freudiano del dominio dell'istinto, del desiderio e della libido, così come alla presunta asessualità dell'infanzia.

L'installazione *Hell*, come altri lavori analoghi, è la desolata ricostruzione di una scena apocalittica di morte e distruzione composta da oltre cinquemila figurine di circa 5 cm di altezza, tutte modellate e dipinte a mano. Distrutta da un incendio nel 2004 e rifatta in una nuova versione ancor più grandiosa, l'opera costituisce un'istantanea sulla crudeltà del XX secolo. Disposte in modo da formare una svastica, le centinaia di miniature ritraggono con dovizia di dettagli e particolari realistici scene di tortura e violenza, in cui vittime e carnefici, soldati spesso con indosso uniformi naziste, sono attorniati da brandelli di corpi, cadaveri, scheletri e teschi. Un paesaggio di dolore sviluppato attorno a un vulcano in eruzione, che denuncia l'eccesso di immagini di violenza a cui siamo sottoposti quotidianamente e che forza il giudizio dello spettatore mettendolo in una posizione a cavallo tra fascinazione e repulsione.

In their irreverent sculptures and installations, the brothers Jake and Dinos Chapman address controversial themes such as human death, violence, and barbarism, the interaction between *eros* and *thanatos*, and the manipulation of the body by means of an exaggerated language based on an aesthetic of horror and disgust. Their works are crafted meticulously by hand using traditional techniques such as engraving, printing, and wood, bronze, and plastic sculpture. Multiple influences come together in them: Nietzsche's philosophy countering the principles of Enlightenment, Freudian psychoanalysis, popular culture, and the history of art. They were greatly fascinated by Francisco Goya, and his famous series of etchings *Disasters of War* (1810-1820) was the source of inspiration for a number of their works, such as the sculptural transposition into life-size mannequins of one of the etched scenes, or the brothers' direct addition of contemporary subjects such as the faces of clowns or Mickey Mouse to a set of Goya's etchings they had purchased, intensifying and extending their impact.

Deeply disturbing and equally desperate are their mannequin-sculptures that portray children, often joined together into monstrous hybrids, whose naked bodies have genitalia in place of facial features, evoking current themes such as genetic manipulation and clonation as well as Freudian thought on the domain of instinct, desire, libido, and the presumed asexuality of childhood.

Their installation *Hell*, like other analogous works, is a desolate reconstruction of an apocalyptic scene of death and destruction composed of over five thousand figurines about 2 in. tall, all sculpted and painted by hand. It was destroyed in a fire in 2004 and recreated in a new and even more grandiose version. It constitutes a snapshot of the cruelty of the 20th century. Arranged into a swastika and with a wealth of realistic detail, the tiny figures portray scenes of torture and violence in which victims and torturers, soldiers many of whom wear Nazi uniforms, are immersed in body parts, corpses, skeletons, and skulls. It is a landscape of pain laid out around an erupting volcano, a work that denounces the excess of violent images to which we are subjected every day and that forces spectators into a position halfway between fascination and repulsion and obliges them to pass judgment.

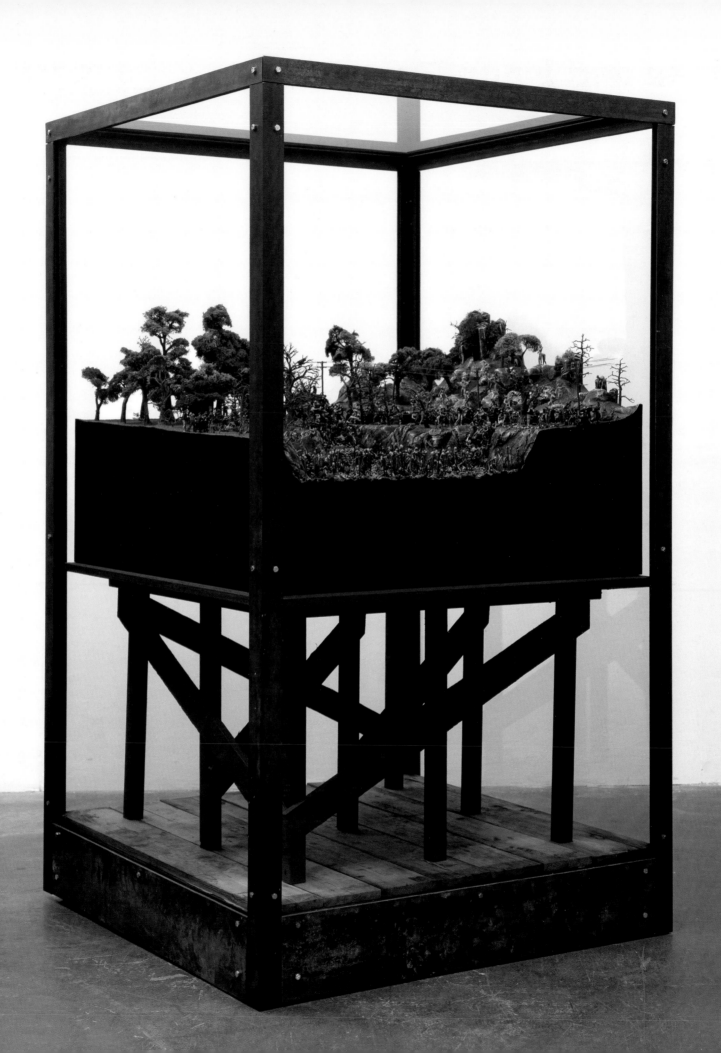

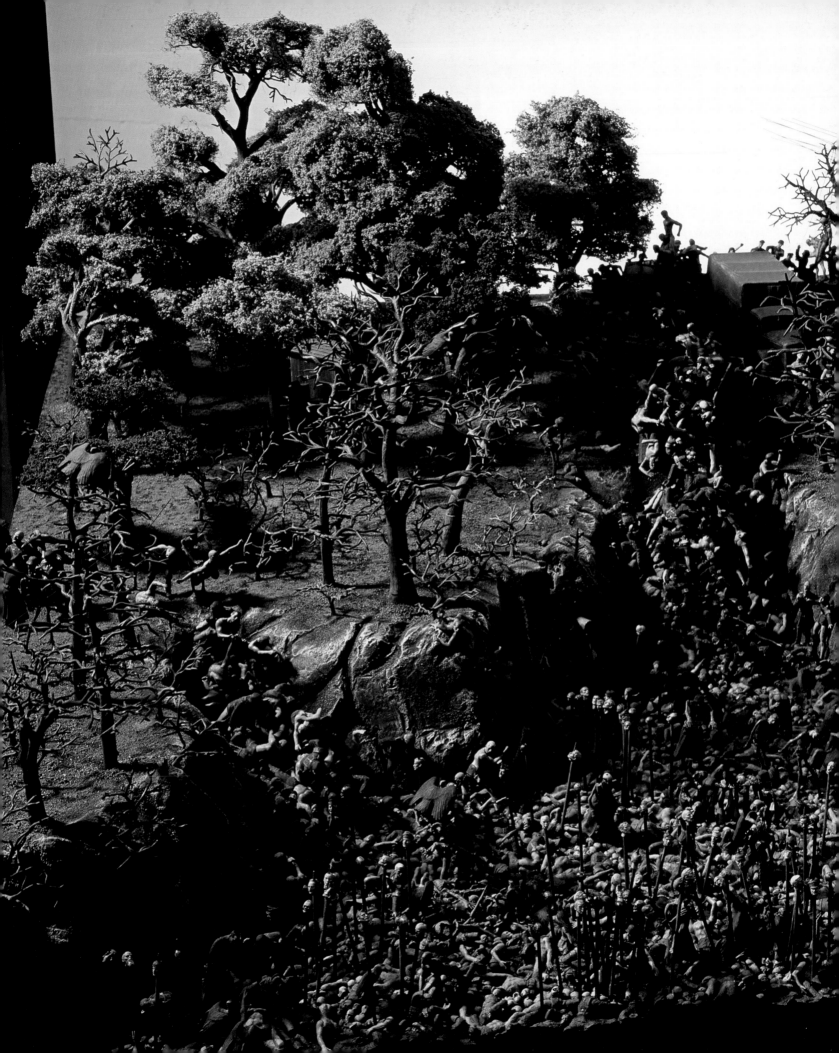

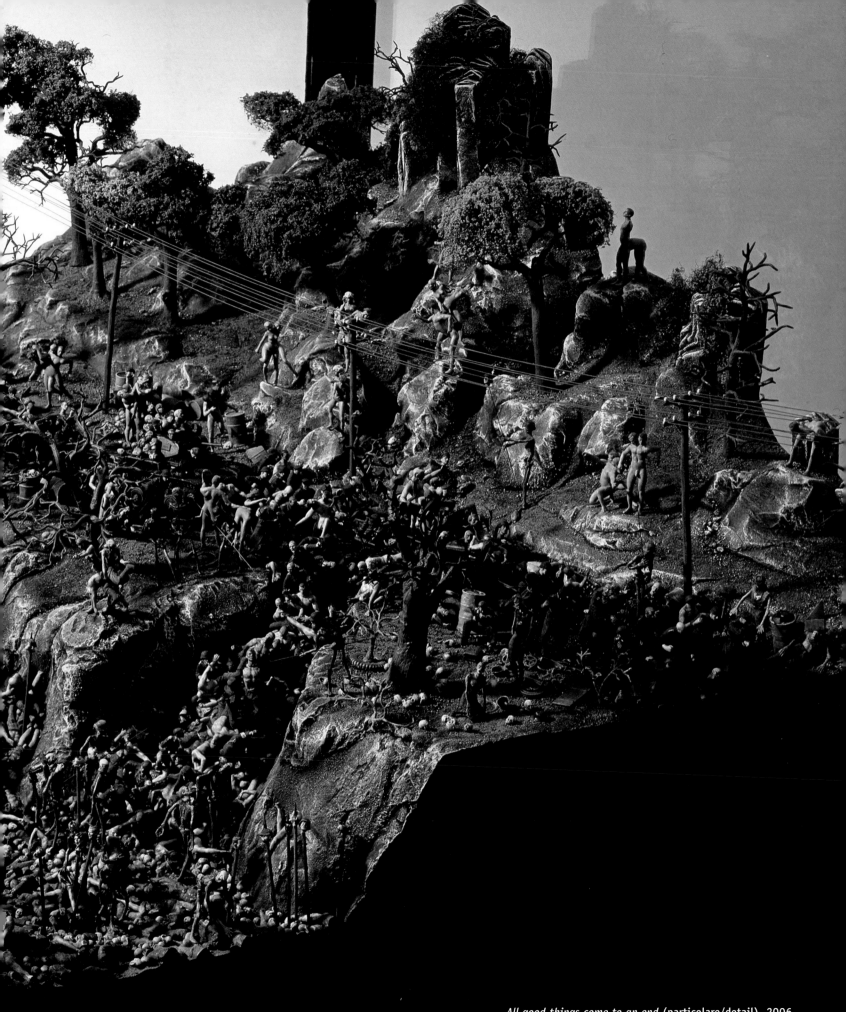

All good things come to an end (particolare/detail), 2006

Will Cotton

Nato a/Born in Melrose, MA (US), 1965
Vive a/Lives in New York, NY (US)

Testo di/Text by
Marco Meneguzzo

Will Cotton utilizza dolci, canditi, biscotti, zucchero filato, fiumi di cioccolata, spumoni, e ogni genere di manufatto dolciario per creare uno scenario – che diventa tuttavia un vero e proprio paesaggio – per le sue opere pittoriche: "il primo agglomerato – racconta – alla fine era alto quasi due metri, con alla cima una casetta in pan di zenzero". Una volta costruita fisicamente la scena, l'artista la riprende da varie angolature – fotograficamente, di solito – e poi la dipinge, popolandola ultimamente di giovani e bellissime donne. Il turgore dei dolci, le loro forme morbide, soffici, esattamente come i corpi femminili che abitano questo mondo, diventano un'unità inscindibile di un mondo fiabesco e terribile, il cui "cemento" concettuale e visivo è dato dalla pittura, dall'uso di questo linguaggio/strumento che può e sa fondere elementi diversi come un corpo e un cioccolatino in un'unica materia espressiva. Non è un caso, infatti, che l'artista nelle interviste rilasciate sul suo lavoro insista sulla capacità espressiva della pittura, pur filtrata attraverso la pratica della costruzione reale del "set" da pasticciere, e l'artificio fotografico: la pittura unifica il mondo, questo mondo, perché, nonostante tutto, trattiene e al contempo rilascia il segno, la pennellata, cioè, alla fine, la volontà continuamente ripetuta dell'artista.

Così, la pittura rende possibile una realtà diversa, che lo spettatore identifica come "mondo". In questo mondo, per il solo fatto di accostare soggetti come il corpo umano e un paesaggio integralmente commestibile, si innescano dinamiche narrative imprecisate, ma sicuramente presenti. Nulla ci dice cosa facciano esattamente quei personaggi in quella scena, ma una narrazione è in atto: prima fra tutte, quella che rende ogni fiaba una prova di iniziazione psicologica, e che comincia sempre con la trasformazione di un orizzonte conosciuto in qualcosa di terribile, di terribilmente diverso da ciò che ci aspettiamo. Come può accadere, infatti, che la casetta di zenzero o il fiume di cioccolato diventino qualcosa di inquietante e di pericoloso? Sicuramente questi "Hansel e Gretel" (più Gretel, per la verità...) americani che abitano nelle torte – e che tanto assomigliano a delle *pin-up* –, ancora non lo sanno, ma lo intuiscono.

Will Cotton uses cakes, candied fruit, biscuits, candy floss, rivers of chocolate, whipped cream and all kinds of confectionery to create a setting – which then turns into a genuine landscape – for his paintings: "In 1996", he says, "I built a mountain of cakes in my studio. In the end, it was over six feet tall with a big gingerbread house on top". Once the scene has been physically constructed, the artist portrays it from various angles – usually with a camera – and then paints it, finally peopling it with young and beautiful women. The turgidity of the cakes, their soft and yielding forms, exactly like the female bodies that inhabit this scene, become an inseparable part of a fantastic and terrible world, whose conceptual and visual "cement" is provided by the painting, by the use of this language/tool that can and does fuse elements as different as a body and a chocolate into a single expressive material. It is significant, in fact, that in the interviews he has given on his work the artist insists on the expressive capacities of painting, even though filtered through the practice of the actual construction of the confectioner's "set", and the medium of photography: painting unifies the world, this world, since, in spite of everything, it holds and at the same time releases the line, the brushstroke: that is, in the end, the continually repeated expression of the artist's will. Thus painting makes possible a different reality, which the observer identifies as a "world". In this world, simply as a result of the combination of subjects like the human body and a completely edible landscape, narrative dynamics are set in motion that are undefined, but certainly present. Nothing tells us exactly what those figures are up to in that scene, but a narration is taking place: first of all, the one that makes every fable a trial of psychological initiation, and that always begins with the transformation of a familiar setting into something terrible, something terribly different from what we are expecting. How does it happen, in fact, that the gingerbread house or the chocolate river turns into something disturbing and dangerous? These American "Hansels and Gretels" (more Gretels, to tell the truth...) that live in the cakes – and that look so much like pin-ups – certainly don't know it yet, but they sense it.

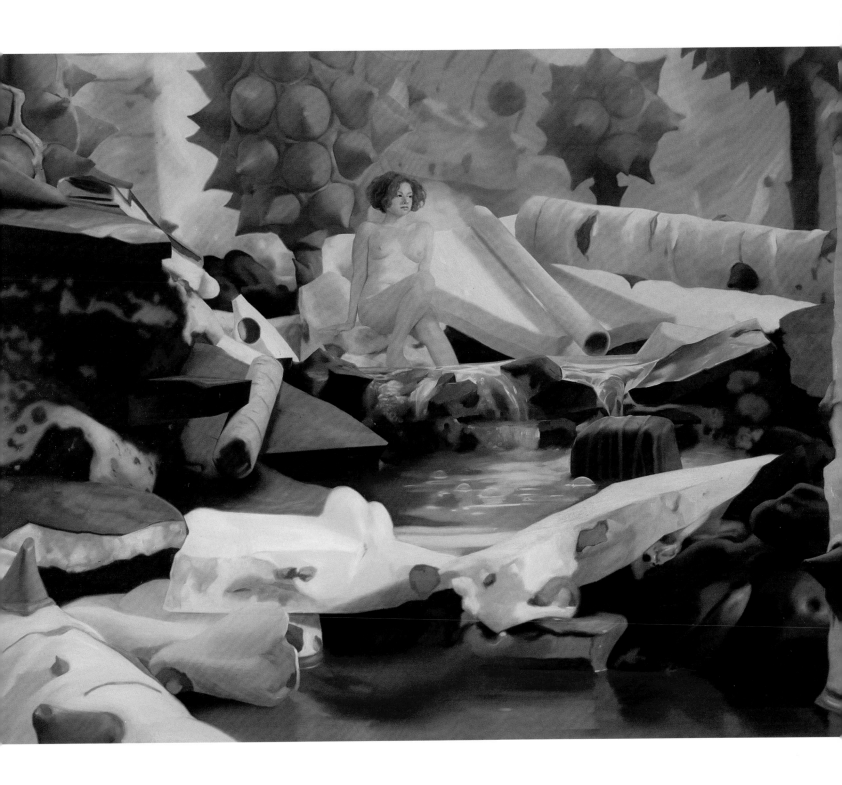

***Kisses,* 2004,** olio su lino, 190,5 x 254 cm
oil on linen, 75 x 100 inches

Gregory Crewdson

Nato a/Born in New York, NY (US), 1962
Vive a/Lives in New York, NY (US)

Testo di/Text by
Gabi Scardi

Gregory Crewdson indaga il limite tra realtà e finzione attraverso messe in scena di situazioni artificiali che richiamano scene di vita quotidiana nei sobborghi americani di periferia. Attraverso luci e colori saturi, le sue scene evocano atmosfere interiori, misteriose, metafisiche perché immerse in una dimensione di sospensione atemporale. Si tratta di interni artificiali e claustrofobici, di villette suburbane con giardinetti ed esterni disseminati di elementi kitsch, ma anche di paesaggi sconfinati, desolati nella loro inquietante fissità. Su questi sfondi le figure appaiono enigmatiche, isolate, come congelate all'interno di narrazioni irrisolte.

Gli elementi fantastici e misteriosi che appaiono in ognuna delle sue composizioni rispondono a una proiezione di fantasmi individuali o collettivi: Crewdson intende la natura e il paesaggio urbano della periferia americana come metafora di stati d'animo di ansia, di paura, di desiderio. Le sue immagini esprimono così paure, idiosincrasie, nevrosi di una società alle prese con se stessa. Teatralmente illuminate, fatte di penombre tese e sovraccariche di dettagli, accese nei toni coloristici, le sue complesse scenografie, spesso notturne, talvolta apparentemente banali e quotidiane – un ragazzo che sta per entrare nella doccia, una donna nuda in giardino – talaltra ridondanti e surreali – una stanza inondata di sangue, o di foglie – risultano tanto poetiche quanto inquietanti; con il loro tono introspettivo equivalgono a vere e proprie incursioni nella psiche umana e restituiscono uno sguardo allucinato e carico di angoscia, capace di fondere i riferimenti a un'ordinaria quotidianità e un senso di estremo straniamento.

Le opere di Crewdson fanno riferimento alla fotografia documentaria e alla storia del cinema, rievocando le vedute urbane di Edward Hopper e la disperazione, la solitudine dei personaggi dei film di Terrence Malick, Douglas Sirk, David Lynch. Crewdson le realizza procedendo per serie. Il suo ultimo ciclo, *Beneath the Roses*, 2003-05, lo vede ormai attivo più come regista che come fotografo, richiede, infatti, la mobilitazione di folte *troupe* e l'organizzazione di set. *Beneath the Roses* è anche la prima serie in cui Crewdson utilizza ampiamente le tecnologie digitali.

Gregory Crewdson investigates the borderline between reality and fiction by staging artificial situations that are nevertheless reminiscent of scenes of everyday life in the American suburbs. Through their saturated light and colours, his scenes conjure up atmospheres that are inward, mysterious and metaphysical because they are immersed in a dimension of timeless suspension. They are photographs of artificial and claustrophobic interiors, of suburban villas with little gardens, and exteriors strewn with kitsch elements, but also of boundless landscapes, desolate in their disquieting fixity. Against these backdrops the figures look enigmatic and isolated, as if frozen within unresolved narratives.

The fantastic and mysterious elements that appear in each of his compositions correspond to a projection of individual or collective phantoms: Crewdson sees the nature and urban landscape of the American suburbs as a metaphor for moods of anxiety, fear, desire. Thus his images are expressions of the fears, idiosyncrasies and neuroses of a society locked in a struggle with itself. Theatrically lit, pervaded by tense shadows, crammed with details and brilliant in their tones of colour, his elaborately staged scenes, often nocturnal and sometimes apparently banal and everyday (a boy about to enter the shower, a naked woman in the garden), at others bombastic and surreal (a room flooded with blood, or filled with leaves), are as poetic as they are disturbing. With their introspective tone, they amount to genuine forays into the human psyche and present a hallucinatory vision, laden with anguish and capable of combining allusions to daily life with a sense of extreme alienation.

Crewdson's works make reference to documentary photography and the history of the cinema, evoking the urban views of Edward Hopper and the desperation and loneliness of the characters in the films of Terrence Malick, Douglas Sirk and David Lynch. Crewdson produces his scenes in series. In the most recent, *Beneath the Roses*, 2003-05, his role is more that of a director than a photographer. In fact they required the mobilization of large troupes of actors and the organization of complicated sets. *Beneath the Roses* is also the first series of photographs in which Crewdson makes extensive use of digital technology.

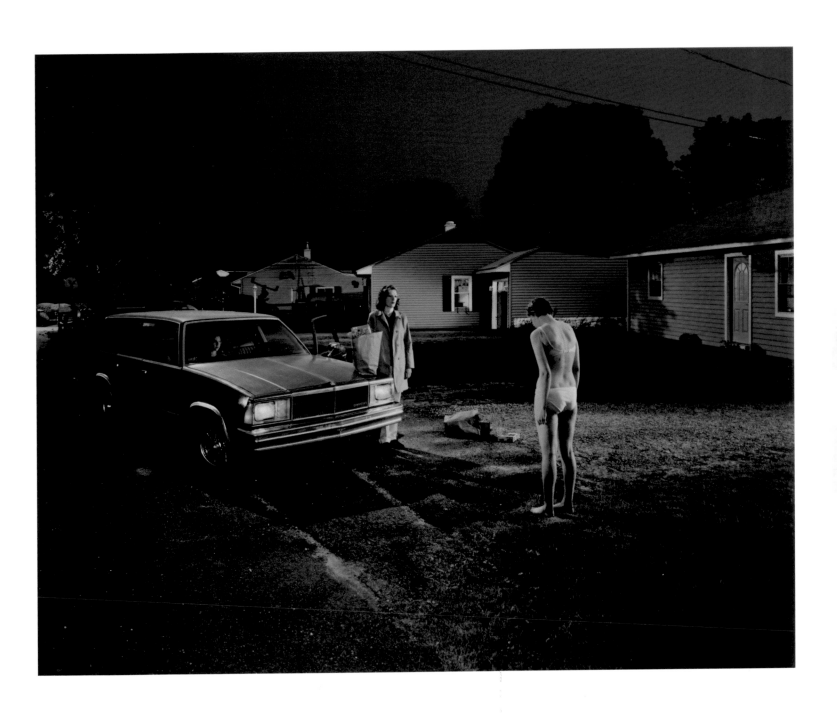

Untitled (The penitent girl), **2001-2002,** C-print, 121,92 x 152,4 cm
C-print, 48 x 60 inches

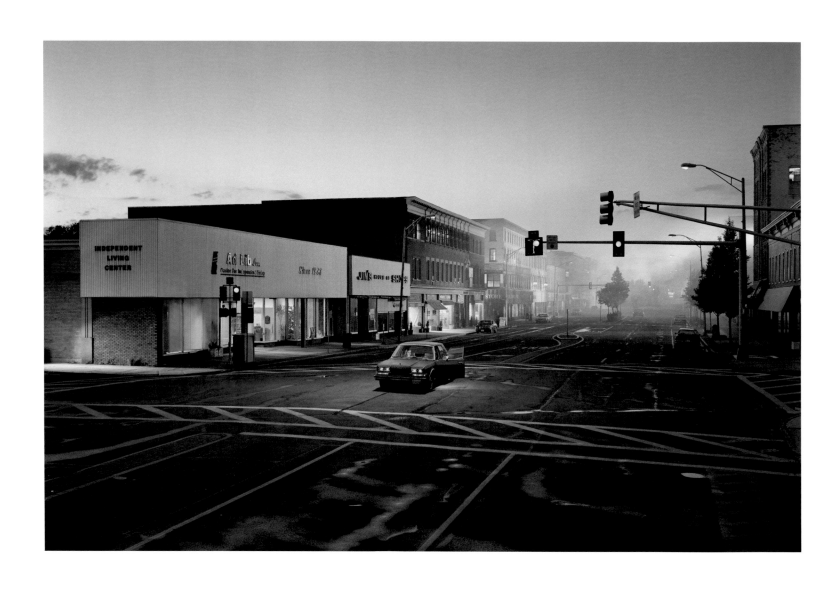

Untitled, **Summer, 2004,** C-print, 163,2 x 239,4 cm
C-print, 64.3 x 94.3 inches

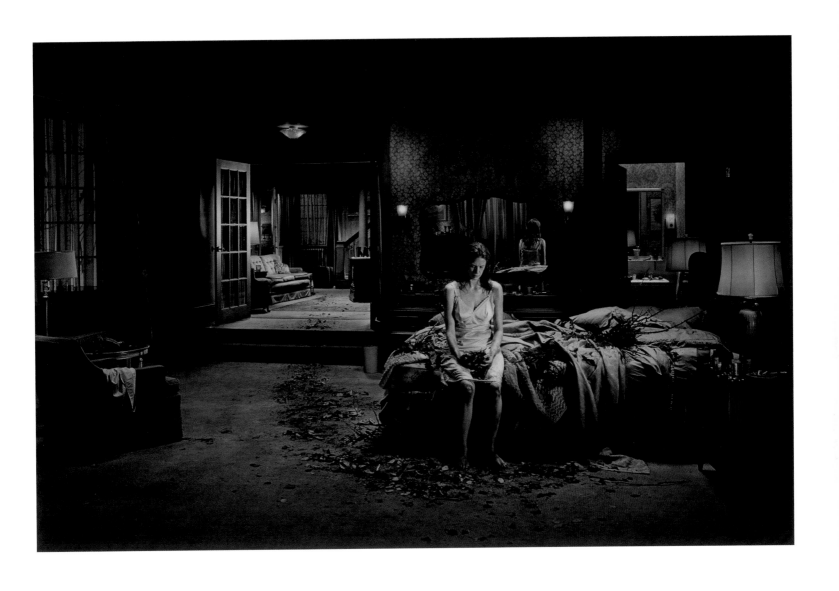

***Untitled,* Winter, 2005,** C-print, 163,2 x 239,4 cm
C-print, 64.3 x 94.3 inches

John Currin

Nato a/Born in Boulder, CO (US), 1962
Vive a/Lives in New York, NY (US)

Patch and Pearl, 2006
olio su tela, 190,5 x 254 x 5 cm
oil on canvas, 75 x 100 x 2 inches
The Broad Art Foundation,
Santa Monica

I dipinti di John Currin sembrano appartenere a un contesto tradizionale, quello della grande pittura di genere, che fa riferimento al periodo tardo rinascimentale e al manierismo europei. Le figure longilinee e dalle pose artificiose, i colli allungati, le teste piccole e l'incarnato chiaro, si stagliano contro fondali in ombra, tra interni domestici o paesaggi rurali, tuttavia sono parte di uno scenario assolutamente attuale.

Donne ritratte secondo stilemi classici indossano eleganti indumenti alla moda e vistosi occhiali da sole; nudi che sembrano incarnare allegorie delle virtù – e ammiccare a inconfessabili vizi – celano, nelle fattezze, i lineamenti di modelle pubblicitarie, di attrici di teatro, o di soap-opera televisive, ma anche i tratti fisionomici dello stesso artista, e assai spesso quelli della moglie Rachel. Ambienti casalinghi, caratterizzati da un descrittivismo minuzioso, degno della migliore tradizione fiamminga, ci mostrano, ad esempio, i preparativi per un lauto pranzo, con la concitazione delle figure intorno al tavolo e, in primo piano, un grosso tacchino spennato e pronto per essere farcito: nient'altro che un frammento di vita odierna rubato a una delle consuetudini più sentite dall'America WASP, il Giorno del Ringraziamento, una pratica ordinaria che assume il senso e la forma di una ritualità mitologica, che Currin condensa nel realismo enfatico di quell'animale sacrificato. La mitologia, per Currin, è nella quotidianità, nella routine più banale.

Sin dai primi anni novanta egli ha fatto del barocco un concetto che va ben oltre la citazione storica o la pura adesione a uno stile; del manierismo la metafora di un *modus vivendi*, più che un modello formale; dell'artificio compositivo uno strumento tecnico ed espressivo cui affidare la sua personale descrizione di un mondo – la *middle-class* americana – coi suoi cliché borghesi e il loro lato grottesco, le lusinghe del lusso, il gusto per le apparenze, le *pruderie* erotiche.

Currin dimostra che il manierismo non risiede tra gli stilemi di questo o quel periodo, ma abbraccia tutta la storia delle arti. Per lui non c'è differenza tra arte e storia dell'arte. In questo modo si pone, a dispetto delle apparenze, come una delle figure più provocatorie della sua generazione. "Credo che la cifra politica del mio lavoro risieda *nell'atmosfera*", afferma, "l'inafferrabilità della mia pittura nel suo modo di apparire convenzionale".

Testo di/Text by
Ida Parlavecchio

John Currin's pictures seem to belong to a great tradition, that of genre painting, which dates back to the period of the late Renaissance and the European currents of Mannerism. His long-limbed figures in contrived poses, with elongated necks, small heads and pale skin, stand out against shadowy backdrops, in domestic interiors or rural landscapes, and yet they are part of an absolutely modern world.

Women portrayed in a classical style wear elegant and fashionable garments and showy sunglasses; nudes that seem to incarnate allegories of the virtues – as well as hint at unmentionable vices – conceal, in their features, the lineaments of models, actresses in the theatre, or in TV soap operas, or even the physiognomic traits of the artist himself, and very often those of his wife Rachel. Domestic settings, characterized by a minutely descriptive style worth of the finest Flemish tradition, provide the background, for example, for the preparations for a lavish meal, with excited figures gathered around the table and, in the foreground, a large plucked turkey, ready for stuffing: nothing but a scene from ordinary life, of one of the customs dearest to WASP America, Thanksgiving Day; a common practice that takes on the meaning and form of a mythological ritual, which Currin condenses in the emphatic realism of that sacrificed animal. Mythology, for Currin, lies in the everyday, in the most banal routine.

Since the early nineties he has made *baroque* a concept that goes well beyond citation of the past or mere adhesion to a style; mannerism the metaphor for a *modus vivendi,* rather than a formal model; compositional artifice a tool of technique and expression that he can use to convey his personal vision of a world – that of middle-class America – with its bourgeois clichés and their grotesque side, the allurements of luxury, the taste for appearances, the erotic pruderies.

Currin shows that *mannerism* does not reside in the stylistic features of this or that period, but embraces the entire history of the arts. For him there is no difference between art and art history. In this way he constitutes, despite appearances, one of the most provocative figures of his generation. "I think, in a funny way, I adopted the idea that I should always be political because of the atmosphere", he has said. "I realize more and more that for me, it's about the style. [The] mystery [of my paintings] lies, I hope, in how conventional they are."

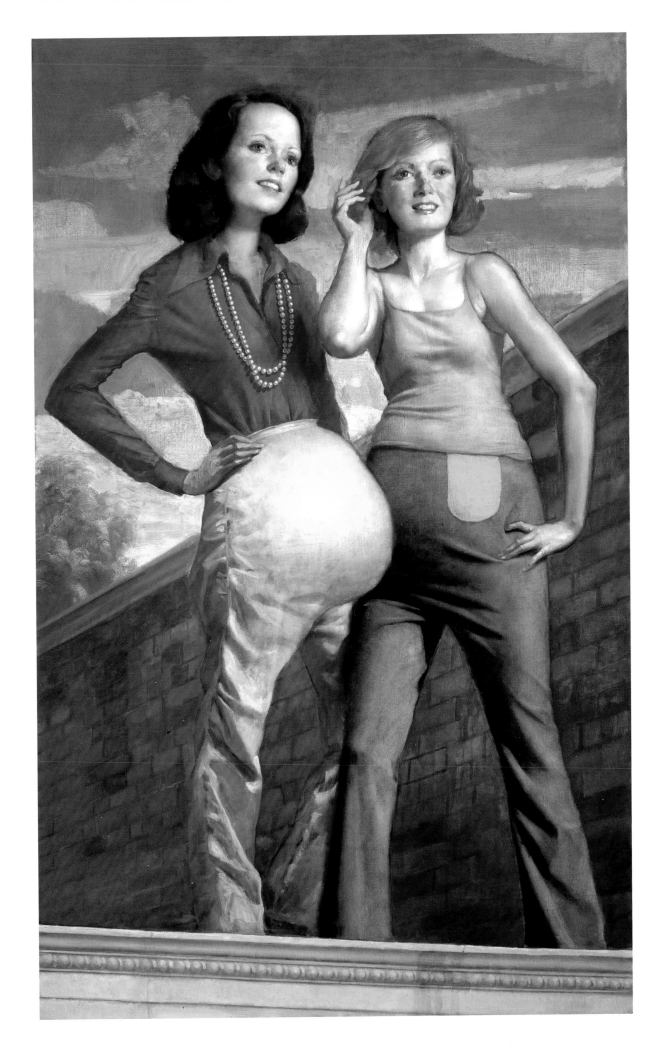

Berlinde de Bruyckere

Nata a/Born in Gent (BE), 1964
Vive a/Lives in Gent (BE)

Testo di/Text by
Sergio Troisi

Il tema del dolore e della violenza, una violenza fisica e non soltanto metaforica esercitata sui corpi di uomini e animali, attraversa per intero il lavoro di Berlinde de Bruyckere. Le sue figure a grandezza naturale realizzate in legno, poliuretano, resine epossidiche e pelli sono spesso caratterizzate da posture innaturalmente distorte, mutile della testa, con il volto coperto o comunque difficilmente visibile, a volte appollaiate su mensole in alto sulle pareti.

Una sorta di anamorfosi tridimensionale costringe lo spettatore a un esercizio di riconoscimento a cui i piani in metallo, i cavalletti in legno o le teche che fungono in alcuni casi da supporto e contenitore suggeriscono l'analogia con i tavoli di dissezione e le vetrine di reperti anatomici. Questa associazione semantica sottolinea la posizione di vittime dei personaggi e la loro condizione indifesa di fronte alla violenza del potere e della storia: per alcune opere, De Bruyckere ha tratto spunto da fotografie d'epoca che mostravano i massacri dei campi di battaglia. Lo spazio della messa in scena diventa così una componente fondamentale dell'opera, costringendo il visitatore ad aggirarsi tra le figure sottoponendole all'indagine dello sguardo per ricomporre la fisionomia da prospettive spesso scorciate dall'alto o dal basso. La resa naturalistica delle superfici e dei singoli dettagli che giunge a utilizzare capelli veri e veri crini di cavallo – un realismo tipico del resto della tradizione artistica fiamminga – accentua sino al parossismo il contrasto tra la distanza apparentemente neutrale della rappresentazione e la costrizione a cui quei personaggi sono stati sottoposti dalla pena o da una ferocia impersonale. La memoria va ad alcune acqueforti dei *Disastri della guerra* di Goya o al racconto *Nella colonia penale* di Kafka. Scomparso il carnefice, sconosciute l'accusa e la colpa, rimane l'umiliazione fisica e spirituale e, in risposta, il moto di pietà per le figure femminili inermi ripiegate su loro stesse, quasi interamente nascoste dal velo della propria capigliatura o da una coperta, per i cavalli abbattuti con le zampe contorte e irrigidite verso il cielo. L'opera di De Bruyckere suscita così un sentimento di amore sgomento che in alcune sculture accomuna la fragilità dolente di uomini e cavalli uniti insieme in un ibrido metamorfico.

The theme of pain and violence, a physical and not just metaphorical violence inflicted on the bodies of men and animals, pervades the whole of Berlinde de Bruyckere's work. Her life-size figures made out of wood, polyurethane, epoxy resins and hides are often characterized by unnaturally distorted, mutilated positions of the head, with the face covered or at least only partly visible, and are sometimes perched on supports high up on the walls.

A sort of three-dimensional anamorphosis obliges the observer to carry out an exercise of recognition in which the metal shelves, the wooden easels or the showcases that in some cases act as supports and containers suggest a parallel with dissection tables and displays of anatomical exhibits. This semantic association underlines the figures' position as victims and their state of defenselessness before the violence of power and history: for some works, de Bruyckere has taken old photographs of massacres on battlefields as her starting point. In this way the space of the setting becomes a fundamental component of the work, obliging visitors to the exhibition to wander around the figures, scrutinizing them with their gaze in order to re-create their physiognomy out of views that are often foreshortened from above or from below. The naturalistic representation of the surfaces and the individual details, for which she goes so far as to use real human hair and horsehair (a realism typical of the Flemish artistic tradition), painfully accentuates the contrast between the apparently neutral distance of the representation and the duress to which those people have been subjected by punishment or by an impersonal cruelty. They are reminiscent of some of Goya's etchings of the *Disasters of War* or Kafka's story *In the Penal Colony*. With the torturer out of sight, the accusation and the guilt unknown, what is left is the physical and spiritual humiliation and, in response, a feeling of pity for the helpless, huddled female figures, almost entirely concealed by the veil of their own hair or by a blanket, in the case of the felled horses with their stiff and contorted legs pointing towards the sky. Thus de Bruyckere's work stirs feelings of love and dismay, which in some of her sculptures associates the painful frailty of people and horses, bound together in a metamorphic hybrid.

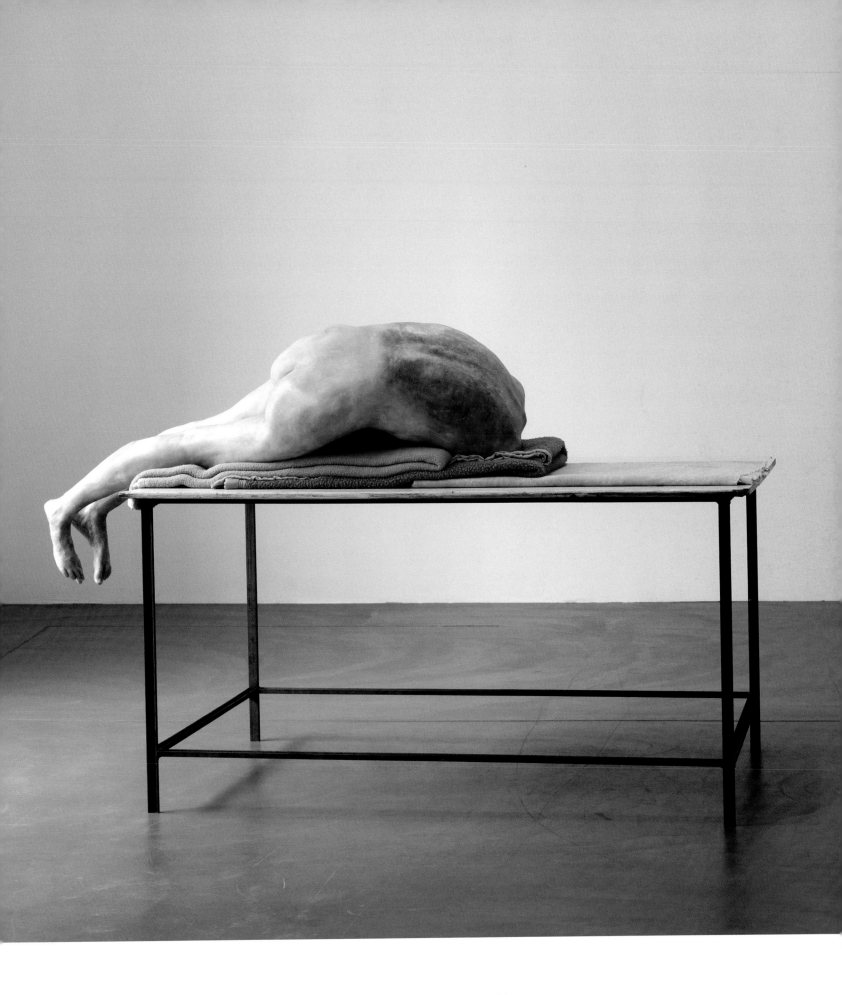

Aanééén, **2003-2004,** cera, resina epossidica, legno, ferro, coperte, 132 x 205 x 124 cm
wax, epoxy, wood, iron, blankets, 52 x 80.7 x 48.8 inches

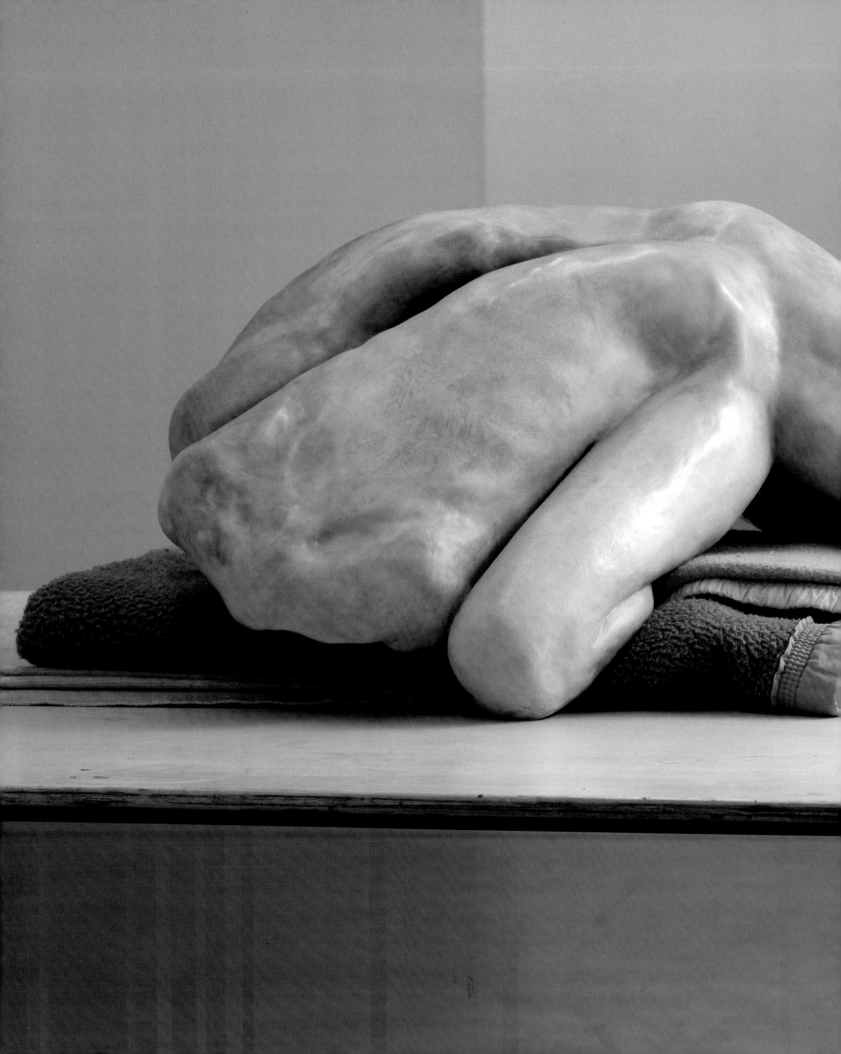

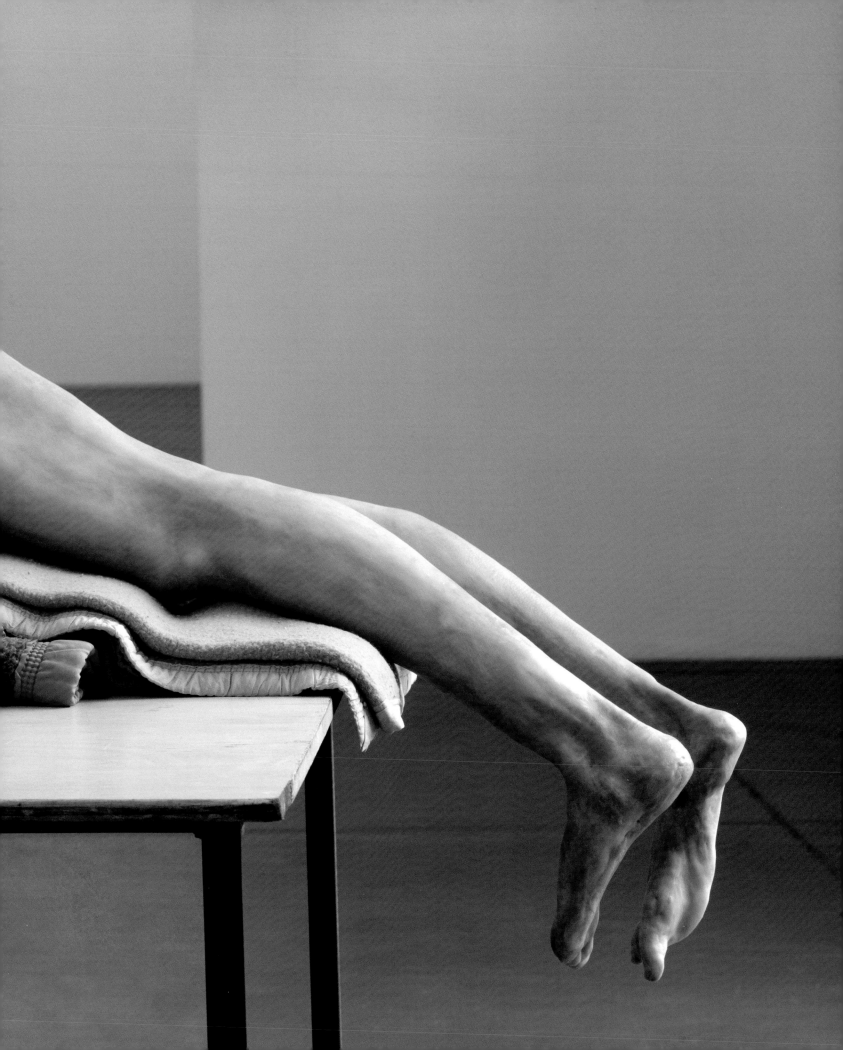

Marta Dell'Angelo

Nata a/Born in Pavia (IT), 1970
Vive a/Lives in Brescia e/and Milano (IT)

Marta Dell'Angelo inizia il processo creativo incontrando gente, con brevi testi, filmati corti come appunti, registrando voci e scattando fotografie che poi digitalizza e rielabora al computer fino a ottenere esattamente la composizione che intende dipingere. Da questo momento in poi dipinge partendo dall'immagine prodotta al computer. Quindi non copia mai direttamente il corpo da una fotografia ma dall'assemblaggio di diverse fotografie dello stesso corpo, seguendo un metodo di lavoro che rispecchia il suo interesse per il corpo come contenitore della psiche umana e non solo di elementi fisici e neurologici.

Il suo interesse per il corpo umano riaffiora nel dipinto *La conversazione* del 2006: una "sosta pipì" durante un lungo viaggio in automobile, due ragazze accovacciate con le mutande all'altezza delle ginocchia. Le opere di Marta Dell'Angelo si basano sullo studio dell'interiorità del corpo e del viso. Partendo dalle fotografie, che in genere sono più personali e intime rispetto ai suoi dipinti, dipinge delle descrizioni del corpo da cui sembra quasi prendere le distanze. Il corpo è denudato da ogni elemento narrativo o personale e non rappresenta null'altro che la sua corporeità e il suo stato esistenziale. Lo sfondo, neutro e bianco, concentra ulteriormente l'attenzione sulla forma del corpo. L'artista parla di figure in una sorta di "apnea" di respiro trattenuto; le figure sono sommerse dentro se stesse o nel loro ambiente. Avendo lavorato come modella presso l'accademia era ossessionata dalla postura.

Nella serie di lavori dal titolo *Faccia a Faccia*, iniziata nel 2006, vediamo ripetutamente due persone che si assomigliano e che si guardano fissamente in viso. È un gioco innocente: perde chi ride per primo. L'artista è affascinata dal fenomeno chiamato "neuroni a specchio". Quando si legge un'emozione nell'espressione del viso altrui, viene inconsciamente da imitarla. Si direbbe che le smorfie degli altri siano contagiose. Fa la registrazione dell'evolversi dell'espressione, dalla concentrazione intensa dei visi di entrambi fino allo scoppio di risa, in una serie sempre più numerosa di doppi ritratti su DVD.

Dal semplice particolare di un dito alle diverse emozioni del cervello, per la loro complessità, tutto è importante per dimostrare il mistero del corpo umano.

Marta Dell'Angelo begins her working process by meeting people, short texts, short movies as notes, recording voices, taking pictures, which she then digitises and reworks in the computer until she arrives at the composition she wishes to paint. From this point on she paints from the computer-generated images. Thus she never copies the body directly from the photograph but from an assemblage of different photographs of the same body, a working method that reflects her interest in the body as a container of not only physical and neurological characteristics but also those of the human psyche. Her interest in the human body resurfaces in her painting *La conversazione* from 2006: a "pee stop" during a long car journey, two girls squatting with their knickers round their knees. Dell'Angelo's works are based upon research into the body and the face. Starting with photographs, which are usually more personal and intimate than her paintings, she produces depictions of the body that have an almost distanced quality. The body is stripped of all narrative or personal elements and represents nothing more than its corporeality and its existential state. The neutral white background intensifies the focus on the body's form. The artist herself speaks of figures in a state of "apnea" (suspended breathing); the figures are submerged within themselves or their environment. Since she was working as a living model in art school she was obsessed by the posture.

In Marta's series of works entitled *Faccia a Faccia*, which she began in 2006, we repeatedly see two similar-looking people staring each other out. It is an innocent game: whoever laughs first has lost. The artist is fascinated with the phenomenon of the so-called "neuroni a specchio". When someone reads an emotion in another's facial expression, he or she unconsciously mimics it. Other people's grimaces appear to be infectious. Recording the process, from the intense concentration on both faces to the release of laughter, results in a growing series of double portraits on DVD.

From a sample detail of a finger to the various emotions of the brain, all are, for their complexity, important at the same time to show the mystery of the human body.

Testo di/Text by
Patricia Pulles

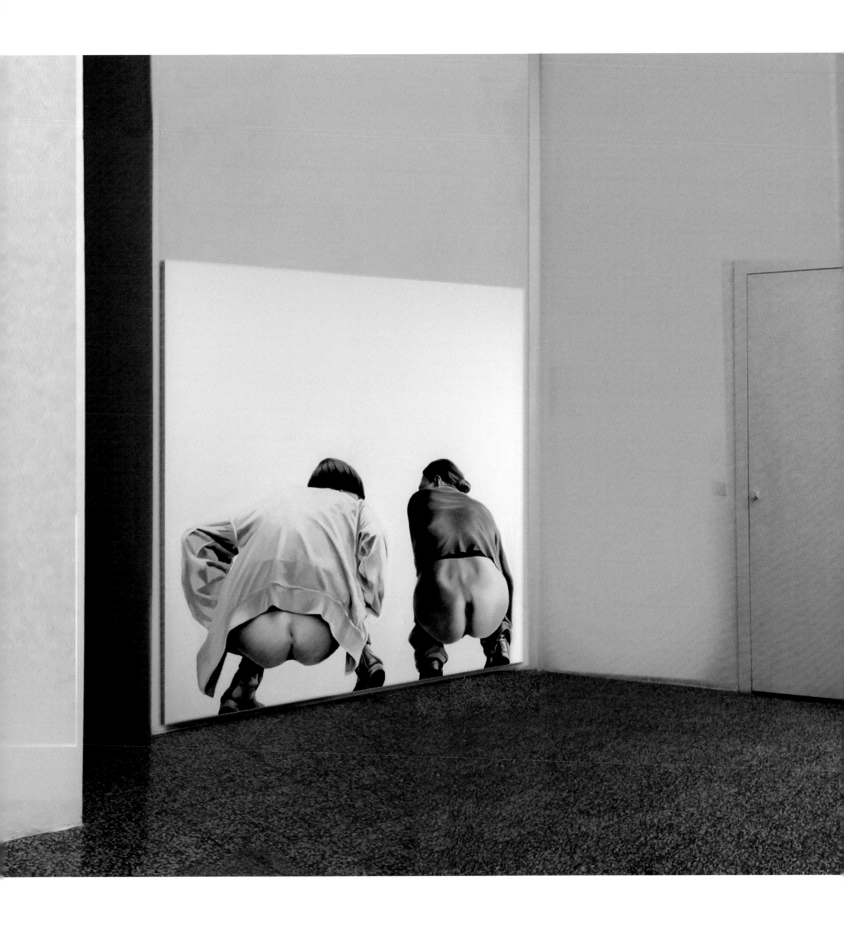

La conversazione, **2006,** installazione, olio su tela, 180 x 180 cm
installation, oil on canvas, 70.9 x 70.9 inches

Liu Ding

Nato a/Born in Changzhou (CN), 1976
Vive a/Lives in Shanghai e/and Nanjing (CN)

Testo di/Text by
Eugenio Alberti Schatz

Power II, 2007
porcellana, alluminio, acrilico, neon
106 x 60 x 60 cm
porcelain, aluminium, acrylic, neon
41.7 x 23.6 x 23.6 inches

Ogni cosa ha un prezzo: i gioielli, l'oro, ma anche la bellezza, le aspirazioni al benessere, la sicurezza, la moralità. Liu Ding si interroga sui meccanismi con cui la società assegna un valore agli oggetti dei nostri desideri, ossia la misura di quanto della nostra vita siamo disposti a sacrificare per assicurarci uno specifico oggetto senza ulteriori negoziazioni. Afferma che esiste una grande borsa valori mondiale in cui le azioni di ogni cosa salgono e scendono. In questa borsa le azioni fluttuano al ritmo della storia e dei suoi rovesciamenti geo-politici e geo-economici. In sostanza, il lavoro di Liu Ding ci invita a essere saggi nel perseguire i valori, poiché ciò che oggi sembra assoluto domani potrebbe risultare desueto. Ciò che oggi sembra umile domani potrebbe risultare ricercato. E ciò che oggi è gusto dominante, domani potrebbe risultare kitsch.

L'arte di Liu Ding si muove su una scacchiera di simboli piuttosto diretti: ricrea in galleria il picco di un vulcano e lo riempie di pietre preziose per irridere quegli uomini che vedono nella ricchezza la via più breve per salire in alto; trasforma dei simboli di potere come un martello, una pistola, un *notebook* e un mappamondo in feticci glamour ricoperti di un mosaico di brillanti; chiama un gruppo di decoratori cinesi tradizionali a riprodurre simultaneamente un unico dipinto, che andrà a formare un ambiente da show room di mobili in stile (o da sala mortuaria a Las Vegas); ricopre d'oro dei teschi; e ancora, appende un filo di perle su un albero post-atomico ispirato a un celebre disegno di Goya... L'albero è realizzato in una vetroresina rossa traslucida, ai suoi piedi galleggiano delle ninfee in cristalli del tipo Swarovski. Ed è proprio l'uso di questi cristalli sul crinale del cattivo gusto a trasformare la carica tragica del modello originale in farsa. È il medesimo effetto di ambiguità che produce una pietanza agrodolce su un palato non avvezzo. Così è la vita contemporanea – non solo quella cinese –, una spregiudicata intersezione di opposti che convivono placidamente, una rimozione continua di tabù estetici e morali, una pericolosa entropia che smussa le diversità di opinione. L'individuo è più libero, ma questa libertà comporta un carico di responsabilità maggiore e non più delegabile. Il messaggio di questo artista erode le certezze, lavora per smottamenti, parla alle nostre coscienze prima ancora che si riesca a erigere una difesa.

Everything has a price: jewellery, gold, but also beauty, aspirations for well-being, security, morality. Liu Ding ponders the mechanisms by which society assigns value to the objects of our desire, and how much of our lives we are willing to sacrifice to gain a specific object without further negotiations. He asserts that there is a huge worldwide values bourse where stocks in everything fluctuate on a market; they fluctuate in rhythm with history and its geo-political and geo-economical upheavals. In substance, the work of Liu Ding invites us to be wise in pursuing value, because what might seem absolute today could be antiquated tomorrow. What might seem humble today could be coveted tomorrow. And the dominant tastes of today may be tomorrow's kitsch.

Liu Ding's art moves on a checkerboard of rather direct symbols. He recreates the summit of a volcano in the gallery and fills it with gemstones to mock those men who see riches as the shortest path to the top. He transforms such symbols of power as the hammer, the pistol, a notebook, or a globe into glamour fetishes covered in a mosaic of brilliants. He calls on a group of traditional Chinese decorators to simultaneously reproduce a single painting, which will go to create a showroom setting for period furniture (or a Las Vegas funeral parlour). He covers skulls with gold, or he hangs a string of pearls on a post-atomic tree after a famous drawing by Goya. The tree is made of translucent red fibreglass and at its feet float crystal water lilies à la Swarovski. And it is precisely the use of crystal at the height of poor taste that transforms the tragic charge of the original model into a farce. It is the same ambiguous effect experienced by a virgin palate encountering its first sweet-sour dish. Such is contemporary life, and not just Chinese contemporary life: an open-ended intersection of peacefully cohabitating opposites, a continual stripping away of aesthetic and moral taboos, a dangerous entropy that blurs the diversity of opinion. The individual is freer, but this liberty implies greater responsibility that can no longer be delegated to others. Liu Ding's message erodes certainties, it unsteadies the land, it speaks to our conscience before we can put up a defence.

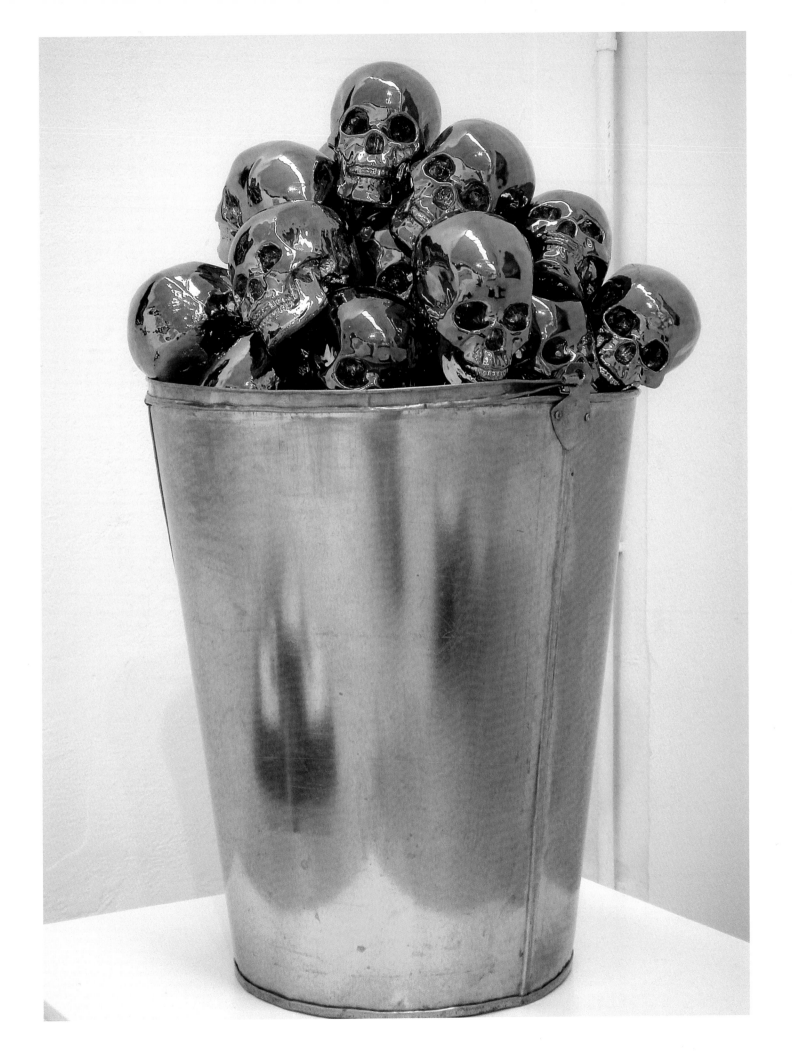

Nathalie Djurberg

Nata a/Born in Lysenkil (SW), 1978
Vive a/Lives in Berlin (DE)

Danse Macabre, 2005
proiezione DVD/DVD projection,
durata/duration 3' 32"

Nathalie Djurberg utilizza il film d'animazione per raccontare storie fantastiche che parlano di temi reali come la violenza, gli abusi sessuali, il voyeurismo, il sadismo o la pedofilia. I suoi personaggi fatti di plastilina, parlano un inglese sgraziato regalando talvolta frasi e battute esilaranti. Queste figure, caratterizzate da una ricca varietà di espressioni e gesti, riproducono il comportamento dell'uomo. I loro movimenti goffi, contrassegnati da una piacevole grossolanità, e gli abiti un po' *démodé* fanno apparire le situazioni meno difficili da vivere di quanto lo siano nella realtà.

La Djurberg inventa la storia, firma la regia, disegna i costumi, costruisce i set con la carta e modella i pupazzi. La tecnica di animazione utilizzata, detta *stop-motion*, dà l'illusione del movimento attraverso una sequenza di brevi riprese che registrano i movimenti minimi dei suoi pupazzi.

L'unica eccezione a questo suo lavoro solitario è la partecipazione del giovane Hans Berg, che realizza le colonne sonore. Le sue sofisticate melodie, che vanno dallo stile elettronico a quello neobarocco, aiutano la drammaturgia dei film accrescendone l'intensità.

La Djurberg lavora con temi che la interessano, la spaventano o che la fanno arrabbiare: tigri che importunano una ragazzina un po' maliziosa, arti amputati con naturalezza, uomini che si trasformano in cani, uomini che piangono, bimbe che si innamorano di lupi, sono i protagonisti del suo mondo che non racconta altro che le inquietudini della nostra epoca. I video sono occasioni per trasmettere i suoi ricordi e le sue fantasie, dovrebbero essere visti come una riflessione su un modo per sopravvivere alla realtà, studiandola e trasformandola.

Nell'universo artistico della Djurberg ogni relazione umana, destinata inevitabilmente a degenerare e distruggersi, evolve e cambia con il passare del tempo. Le storie che i suoi video raccontano trasudano crudeltà e cinismo ma anche magia e romanticismo proprio come nella più classica delle fiabe. Le trame generalmente prendono vita da un pensiero da cui non riesce a liberarsi, da un'idea che l'ha perseguitata per mesi, da un piccolo dettaglio o da un singolo comportamento.

Nathalie Djurberg uses animated films to tell fantastic stories that address real themes like violence, sexual abuse, voyeurism, sadism or paedophilia.

Her characters made of Plasticine speak a broken English, sometimes coming up with hilarious statements and one-liners. These figures, characterized by a rich variety of expressions and gestures, reproduce human behaviour. Their awkward movements, distinguished by an appealing clumsiness, and their rather old-fashioned clothes make the situations appear less difficult to deal with than they are in reality.

Djurberg invents the story, directs the film, designs the costumes, constructs the sets out of paper, and models the figures. The technique of animation she uses, known as "stop-motion", creates the illusion of movement through a sequence of short takes that record tiny changes in the position of her puppets.

The only other person involved in this solitary work is the young musician Hans Berg, who creates the soundtracks. His sophisticated melodies, which range from the electronic to the neo-Baroque, intensify the drama of the films.

Djurberg works with themes that interest her, frighten her or make her angry: tigers molesting a rather roguish little girl, limbs casually amputated, men who turn into dogs, men crying and baby girls who fall in love with wolves are the protagonists of her world, which does not reflect anything but the anxieties of our time. The videos are opportunities to pass on her memories and her fantasies. They should be seen as a reflection on one way to survive reality, by studying it and changing it.

In Djurberg's artistic universe all human relationships are doomed to degenerate and be destroyed, to evolve and change with the passing of time.

The stories that her videos relate ooze with cruelty and cynicism, but also with magic and romanticism, just like in the most traditional fairy-stories. The plots generally arise from a thought that she is unable to get out of her mind, from an idea that has haunted her for months, or from a small detail or single occurrence.

Testo di/Text by
Rischa Paterlini

Tiger licking girls butt

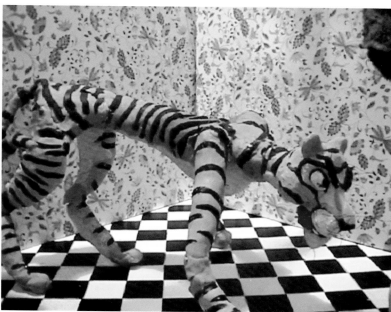

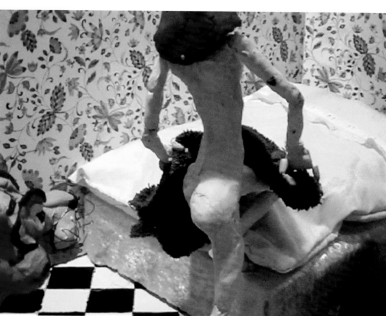

Tiger Licking Girls Butt, 2004, proiezione DVD/DVD projection, durata/duration 2' 15"

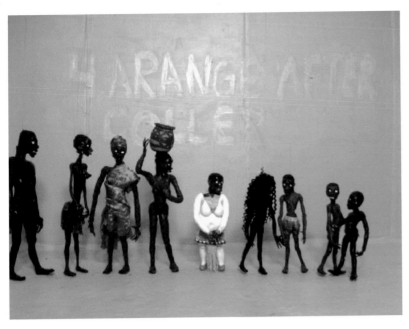

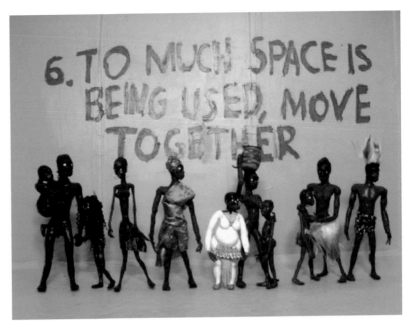

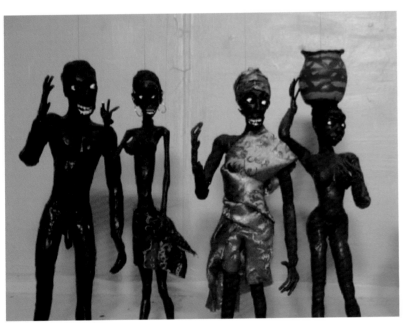

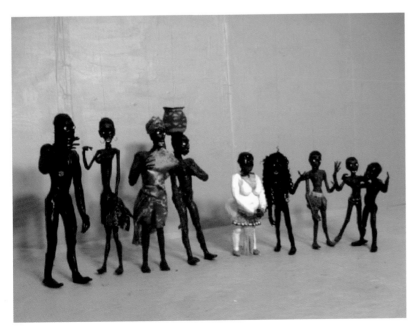

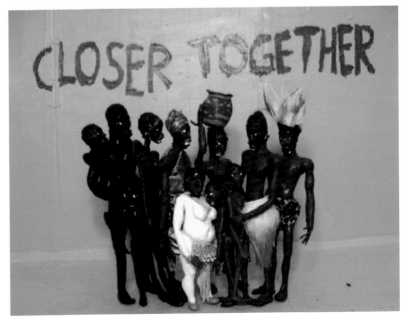

The Natural Selection, **2006,** proiezione DVD/DVD projection, durata/duration 10' 15"

Sam Durant

Nato a/Born in Seattle, WA (US), 1961
Vive a/Lives in Los Angeles, CA (US)

Algonquin Town, 2006
legno, acciaio, 201 x 220 x 250 cm
wood, steel, 79.1 x 86.6 x 98.4 inches

Sam Durant indaga il tema dell'utopia e del suo fallimento, in relazione alla storia della politica americana, ai movimenti di dissenso e alle controculture. Piuttosto che subire il fascino delle fonti originarie, il suo lavoro genera un'estetica nella quale elementi della cultura alta e bassa coesistono grazie all'utilizzo di una grande varietà di mezzi. Durant mette in evidenza le contraddizioni del modernismo, riconducendole a una polifonia dissonante di forme e componendole nel suo proprio linguaggio, come mostra chiaramente *We Are the People*, un light box con uno slogan degli anni sessanta, collocato sulla facciata di una casa medio borghese americana.

Per Durant il dissenso nei confronti della politica americana riflette la negazione di quel progetto utopistico che ha caratterizzato la cultura di un "nuovo" gruppo di persone immigrate da paesi diversi per porre le basi di un nuovo mondo. L'artista mette a nudo il fallimento del progetto che intendeva costituire una nuova cultura politica e sociale, alimentando speranze di libertà e di giustizia. Nel suo lavoro si rintracciano immagini di manifestazioni politiche e slogan sensazionalistici, sempre permeati dalla volontà di analizzare criticamente i processi storici che hanno determinato la vita americana, nelle forme in cui viene dipinta dalla cultura ufficiale. Per far questo Durant scopre il velo sui limiti di quella propaganda e dei suoi messaggi.

In *Scenes from the Pilgrim Story: Goodbye to Merry Mount* Durant riferisce della storia di Merry Mount, l'avventura utopica di Thomas Morton, fondatore, nella seconda decade del diciassettesimo secolo, di una delle prime comunità del continente nord americano, costituita sul rispetto reciproco e sull'integrazione con gli indigeni. La comunità, accusata dai suoi vicini Pellegrini di paganesimo e di trasgredire i valori del puritanesimo, per via delle sue relazioni con le tribù locali, fu sciolta, mentre Morton fu inviato in esilio in Inghilterra. Questa storia ha saturato, influenzandola, la cultura americana a vari livelli. Durant ha lavorato su vari elementi scultorei del Museo Nazionale delle Cere di Plymouth), utilizzando le cartoline illustrate della collezione come punto di partenza. Manipolando le loro immagini originali, ha composto una serie di tableau plastici che mirano a separare la narrazione mitologica dalla verità storica e a incrementare – attraverso l'inserimento di particolari che non trovano riscontro nei racconti ufficiali – gli interrogativi sulle incongruenze che emergono, a seconda di ciò su cui si focalizza l'attenzione.

Sam Durant investigates utopia and its failure in relation to protest and counterculture movements in American political history. Rather than succumbing to a fascination with the original sources his work generates an aesthetic in which elements of high and low culture coexist through the use of a great variety of media. He brings out the contradictions of modernism reassembling them in a dissonant polyphony of forms and composing his own language as plainly shown in We Are the People, a light box with a 1960s protest slogan printed set on the front of a run-down lower middle-class American house.

For Durant dissent with American politics is a reflection of the negation of the utopian project that has characterized the culture of a "new" set of people who migrated between many different countries to construct and create a new world. Durant lays bare the failure of the plan to constitute a new political and social culture that nurtured hope for freedom and justice. Images of demonstrations, slogans and sensational declarations can be found in many of his works. They are pervaded by the desire to critically analyze the historical processes of American life as it is depicted by official culture by exposing the limits of its message and propaganda, sometimes with irony but always with great seriousness.

In *Scenes from the Pilgrim Story: Goodbye to Merry Mount* Durant relates the history of Merry Mount, the utopian venture of Thomas Morton, founder of one of the earliest communities on the North American continent based on mutual respect and integration with Native Americans in the second decade of the 17th Century. The community, accused by its Pilgrim neighbours of paganism and of being opposed to Puritan values in its relations with the local tribes, was dismantled and Morton sent to exile in England. This story and its many variations on the theme have saturated and influenced many levels of American culture. Durant has worked on various elements of the sculptures of the *Plymouth National Wax Museum* using the postcard photograph of the scene as a starting point. He has manipulated their original appearence to compose a series of sculptural tableau which seek to separate the mythological narrative from the historical truth by raising questions about its inconsistencies which surface according on what one focuses on the narrative through the insertions of a number of oddities which do not relate to the official account.

Testo di/Text by
Paolo Falcone

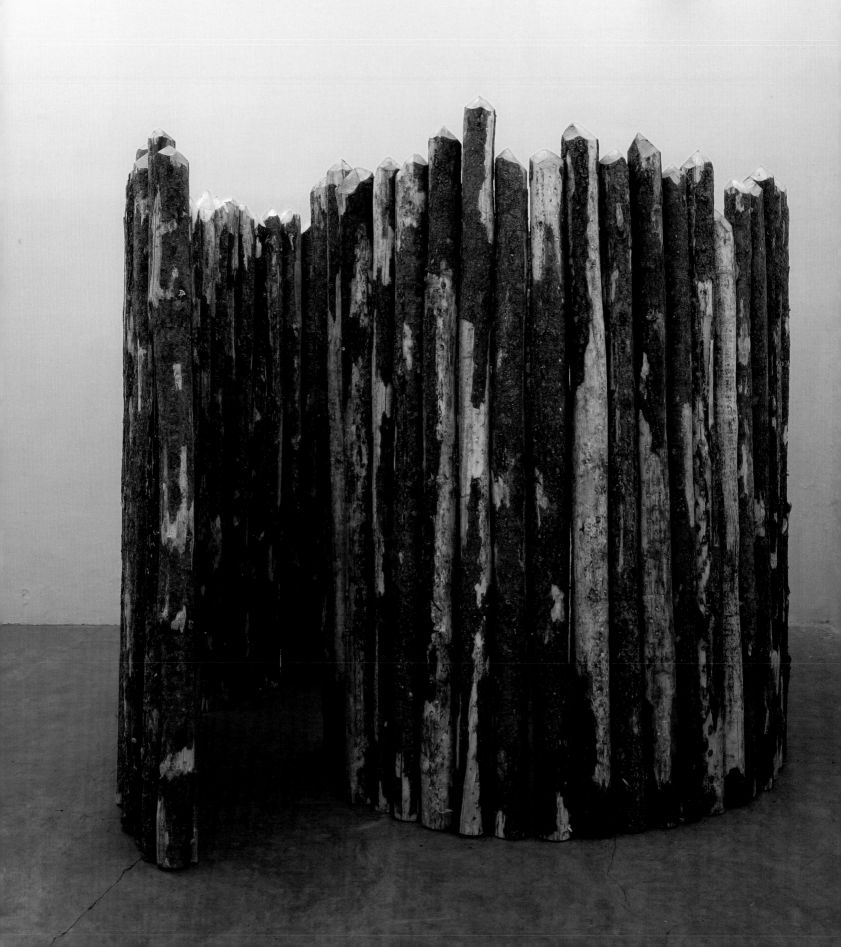

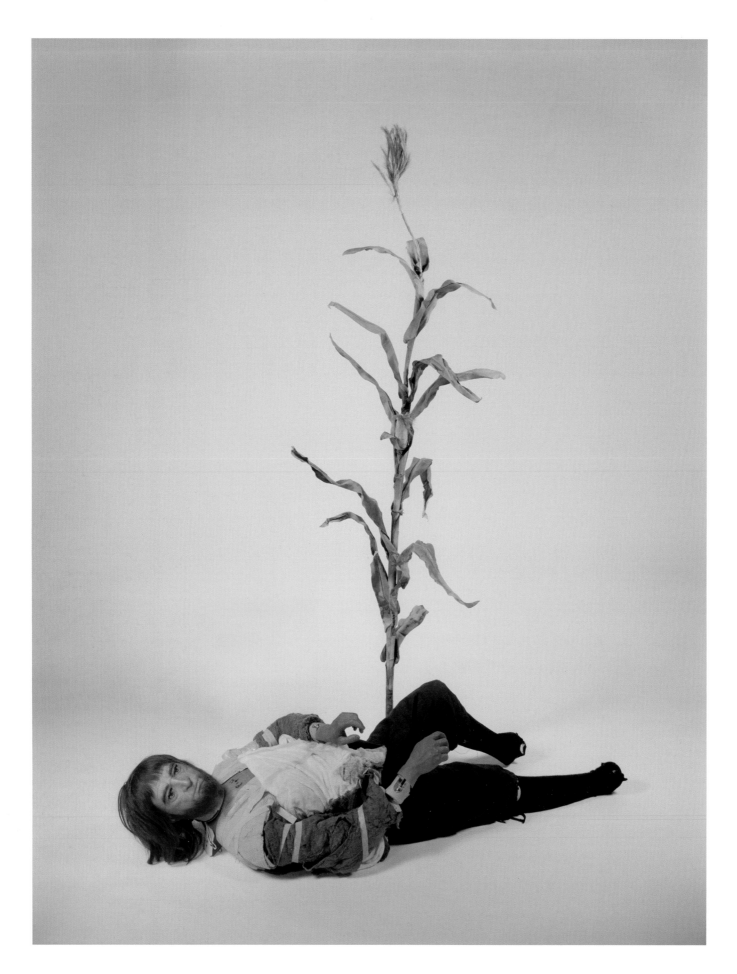

Male Colonist (with Cornstalk), 2006, C-print montata su forex, incorniciata, 155 x 125 x 5 cm
C-print on forex, framed, 61 x 49.2 x 2 inches

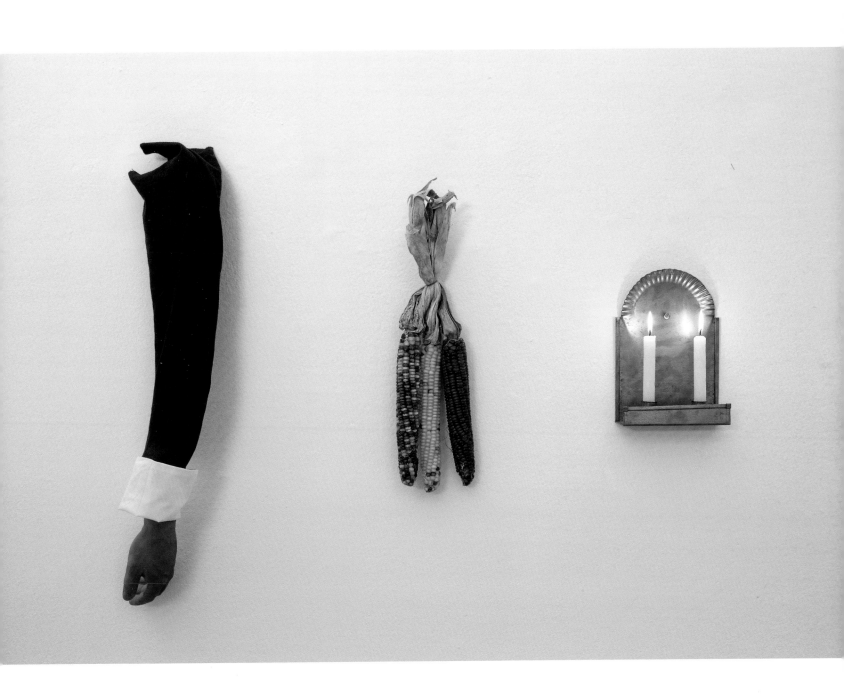

***Hand to Eye to Mouth*, 2006,** poliuretano, acciaio, legno, tessuto, granoturco, candele, 75 x 98 x 13 cm
polyurethane, steel, wood, fabric, Indian corn, candles, 29.5 x 38.6 x 5.1 inches

Tracey Emin

But Yea, 2005
neon azzurro, 96 x 77,2 cm
light blue neon, 37.8 x 30.3 inches

Nata a/Born London (UK), 1963
Vive a/Lives in London (UK)

La produzione artistica di Tracey Emin è improntata a un esplicito autobiografismo che mette a nudo pensieri intimi, tracce e dirette manifestazioni della corporeità, memorie e ossessioni riferite alla sfera del privato. Lo spettatore è inconsapevolmente trasformato in *voyeur*, ruolo attraente e disturbante al contempo. Viene proiettato in uno spazio – fisico e metaforico – che rispecchia il mondo interiore dell'artista, riprodotto attraverso installazioni, disegni, manufatti, video e performance dove pubblico e privato, arte e vita si fondono. Emblematica *My bed* (1998), in cui la Emin mette in mostra il suo letto disfatto, circondato dal disordine e dagli effetti personali che regnano nel segreto del privato (la lingerie macchiata di sangue, i mozziconi di sigaretta, le bottiglie di alcolici). *I'v got it all* (2000) mostra l'artista seduta per terra, a gambe aperte, mentre in un atto di spudorata celebrazione della gloria e del proprio successo economico, porta verso la vagina un mucchio di monete e banconote sparse davanti a sé. La Emin imbastisce un discorso insieme lacerante e provocatorio. L'artista compone *patchwork* a forti tinte con *lettering* di stoffa che lanciano messaggi crudi, slogan e dichiarazioni che scavano nell'intimo fino a sfiorare l'autoanalisi o si scagliano in modo caustico contro la violenza mascherata da perbenismo. Altre volte ricama su piccole garze – con gesto spiazzante perché *démodé* – frammenti di esistenza, frasi d'amore e brevi annotazioni che tessono, bianco su bianco, pensieri sulla solitudine, l'abbandono, il sesso, la fugacità della vita, la transitorietà dei legami. Riappropriandosi di tecniche manuali femminili, come il cucito o il ricamo, la Emin dà alle sue manifatture un valore simbolico che lega – attraverso la storia e il mito – i destini delle donne, le loro passini e disillusioni. Le parole, trapuntate o riprodotte con tubi al neon, subiscono un processo di oggettivazione, diventando strumento per esorcizzare le paure e dare corpo ai desideri nascosti. La sua arte è stata spesso definita *confessional*, per la mancanza di auto-censura, o esempio di quell'*expanding self* (la tendenza a estendere i confini del proprio io verso l'*altro*) che attraversa buona parte della cultura contemporanea. Entrambi questi aspetti sono riconducibili a un'attitudine femminista che conferisce connotazione politica all'ostentazione del proprio vissuto, trasformandolo in un grimaldello per scardinare i più radicati tabù sociali.

Tracey Emin's art is explicitly autobiographical, laying bare intimate thoughts, traces or blatant manifestations of corporality, memories, and obsessions related to the private sphere. The spectator is unwittingly transformed into a voyeur, a role that is both alluring and disturbing, and projected into a space – physical and metaphorical – that reflects the artist's inner world, reproduced in installations, drawings, artefacts, videos, and performances where public and private, art and life intermingle. Emblematic of her work is *My Bed* (1998), where Emin displays her unmade bed surrounded by disorder and personal effects revealing secrets of the private realm (bloodstained underwear, cigarette butts, liquor bottles). *I've Got It All* (2000) is a photograph of the artist sitting on the ground with her legs spread apart lasciviously revelling in the glory of her financial success by raking a pile of coins and banknotes towards her vagina.
Emin delivers a lacerating and provocatory discourse. The artist creates patchworks in strong colours with fabric letters spelling out crude messages, slogans, and statements probing the intimate realm and bordering on self-analysis, or crying out against violence disguised as respectability. In other works she embroiders on small pieces of gauze – in a démodé and hence unsettling gesture – fragments of existence, words of love, and short notes that weave together, white on white, thoughts about loneliness, abandonment, sex, and the temporariness of relationship. Reappropriating typical female manual techniques such as sewing or embroidery, Emin gives her works a symbolic value that links together, through history and myth, the destinies of women and their passions and disenchantments. Words, whether quilted or reproduced with neon lights, undergo a process of objectification, becoming instruments to exorcise fear and give form to hidden desires. Because of her lack of self-censorship, her art has often been described as "confessional", or an example of the *expanding self* (the extension of the boundary lines of the self towards the *other*) that permeates much of contemporary culture. Both these aspects can be traced back to a feminist attitude that assigns political connotations to the exhibition of one's inner experience, transforming it into a sort of jimmy to unhinge society's most deeply rooted taboos.

Testo di/Text by
Ida Parlavecchio

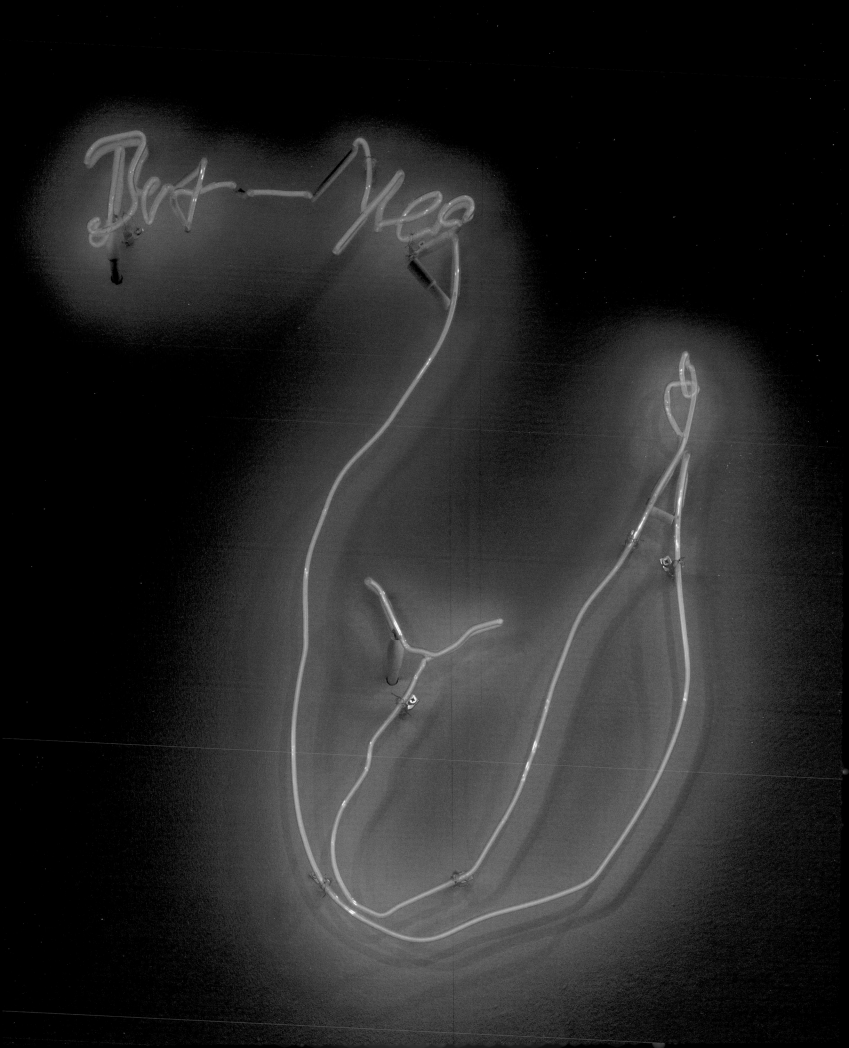

Leandro Erlich

Nato a/Born in Buenos Aires (AR), 1973
Vive a/Lives in Buenos Aires (AR) e/and Paris (FR)

Broken Mirror, 2005
legno, piastrelle di ceramica, 2 lavandini di ceramica,
oggetti vari, 100 x 240 x 80 cm
wood, ceramic tiles, 2 ceramic washbasins,
various objects, 39.4 x 94.5 x 31.5 inches

Il campo di indagine della ricerca artistica di Leandro Erlich è il binomio realtà/illusione. Giocando con la specularità, le simmetrie, le corrispondenze caratterizzate dall'inversione degli elementi e l'illusione che questa specularità produce su chi guarda, Erlich espone un ascensore che non sale e non scende, una piscina in cui non si può nuotare, una tromba delle scale visibile solo frontalmente, luci che filtrano al di sotto di una porta che poi si apre su una stanza buia... Luoghi comuni privati della loro natura.

Nelle sue installazioni e architetture degli spazi quotidiani riconoscibili, codificati, eppure non accessibili o utilizzabili, si origina la perdita del controllo della situazione, e quando l'aspettativa di testare una realtà conosciuta e familiare viene disillusa si desta nello spettatore un senso di "spaesamento". Sarà capitato a ognuno di noi di uscire dalla metropolitana e salire sulla scala mobile, che però non parte, il nostro corpo percepisce il movimento, ma un istante dopo ci accorgiamo di essere ancora immobili, oppure ancora di stare in un'automobile ferma e di pensare di essere in movimento mentre in realtà sono le altre automobili che si stanno muovendo e noi siamo ancora fermi.

Gli spazi "pensati" di Erlich sono la proiezione in ambito immaginario di elementi che non trovano corrispondenza nella realtà contingente. Il suo lavoro è concentrato sulla conoscenza diretta e immediata di una verità, conoscenza che si traduce in perdita dell'esperienza sensibile a favore di un'esperienza illusoria.

Broken Mirror ricostruisce perfettamente un lavandino con specchio, ma ci accorgiamo presto di trovarci davanti a uno specchio che non specchia: la realtà è falsata ad arte. Lo spettatore per un istante crede di potersi specchiare, ma trova il vuoto davanti, tutto sembra riflettersi tranne la propria immagine.

La realtà che queste opere ricostruiscono è di fatto oggettiva, viene tuttavia percepita come fallace, ingannevole, utopica. La memoria dell'esperienza sensibile permane in noi diventando parte della nostra conoscenza e della nostra aspettativa sensoriale. Quella che Erlich crea è una finzione, quella che lo spettatore percepisce è dapprima illusione, poi disillusione, quindi un senso di vuoto mentale.

Testo di/Text by
Glores Sandri

The field of investigation of Leandro Erlich's artistic research is the combination of reality and illusion. Playing with specularity, with symmetries, with correspondences characterized by the inversion of elements and the illusion that this mirroring produces in the observer, Erlich shows us a lift that does not go up and does not go down, a swimming pool in which it is impossible to swim, a stairwell that is visible only from the front, light that filters under a door which then opens onto a dark room... Commonplaces stripped of their nature.

It is in his installations and architectures of spaces that are recognizable, codified and familiar, and yet not accessible or utilizable, that the loss of control of the situation originates, and when the expectation of experiencing a well-known and familiar reality is disappointed this creates a sense of "disorientation" in the observer. All of us have had the experience of coming out of the underground and stepping onto an escalator which is not working: our body perceives movement, but an instant later we realize we are still motionless. Or of sitting in a stationary car and thinking that it is moving when in reality it is the other cars that are moving and we are still in the same place.

Erlich's "studied" spaces are a projection into the imaginary sphere of elements that find no correspondence in contingent reality. His work is focused on the direct and immediate understanding of a truth, an understanding that translates into loss of perceptible experience in favour of an illusory experience.

Broken Mirror perfectly reconstructs a washbasin with a mirror, but we quickly become aware that we are in front of a mirror that does not reflect: reality has been deliberately distorted. For a moment we believe that we can see our reflection, but then find there is nothing there. Everything seems to be reflected except our own image.

The reality that these works reconstruct is actually objective, yet it is perceived as false, illusory, utopian. The memory of sensible experience persists in us, becoming part of our consciousness and of our sensory expectations. What Erlich creates is a fiction, what the observer perceives is first illusion, then disillusion and finally the impression of an addled mind.

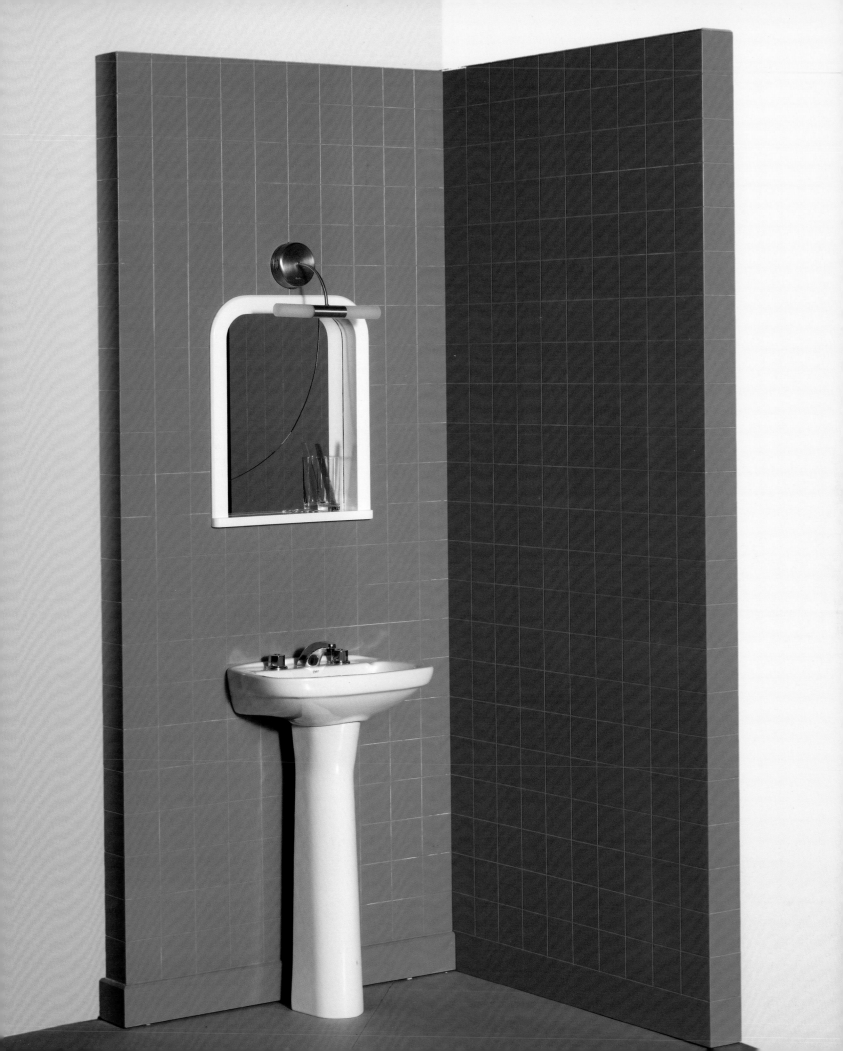

Broken Mirror, 2005
legno, piastrelle di ceramica, 2 lavandini di ceramica,
oggetti vari, 100 x 240 x 80 cm
wood, ceramic tiles, 2 ceramic washbasins,
various objects, 39.4 x 94.5 x 31.5 inches

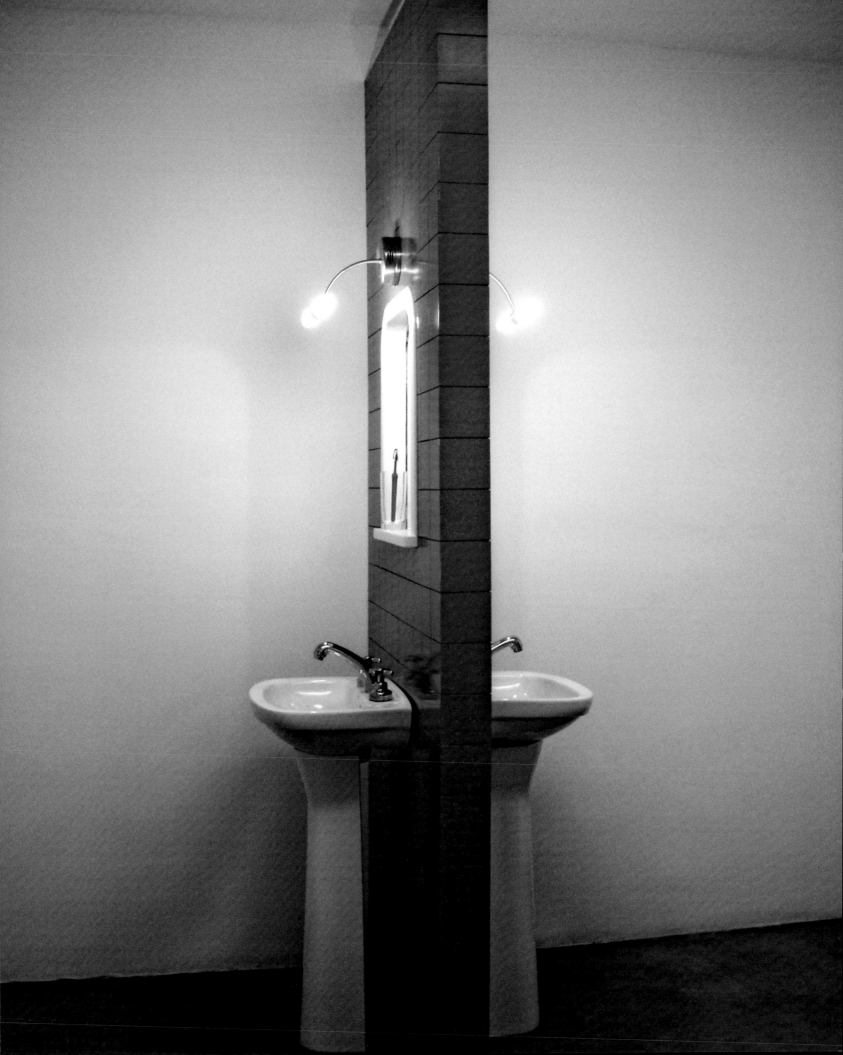

Sylvie Fleury

Nata a/Born in Genève (CH), 1961
Vive a/Lives in Genève (CH)

Strange Fire, 2005
video proiezione DVD/DVD video projection
durata/duration 7' loop

Sylvie Fleury propone un lavoro formalmente eclettico nel quale arte e moda sembrano scambiarsi i codici comunicativi. Lo spettatore si trova davanti a cumuli di scarpe firmate, flaconi di profumi dai nomi inconfondibili, shopping bag tanto carine che potrebbero essere portate in giro anche vuote, citazioni di famosi Mondrian e Fontana realizzati con jeans e peluche. In questi lavori le contaminazioni tra arte e vita appaiono evidenti, difficili da riconoscere nella loro specificità. Nonostante possa sembrare che la Fleury si appropri in maniera acritica di prodotti immessi sul mercato per coltivare il nostro edonismo, in realtà con le sue scelte l'artista pone l'accento sui meccanismi linguistici di seduzione.

Spesso la Fleury ha deliberatamente coltivato questo equivoco citando a più riprese il suo amore per miti come Coco Chanel ed Elsa Schiaparelli (che a loro volta amavano circondarsi di artisti) o dimostrando di aver studiato le strategie di Calvin Klein e Giorgio Armani, "gente che", come lei stessa afferma, "grazie alla fotografia, alla pubblicità e alla manipolazione delle immagini è riuscita a crearsi un'immagine da artista". Del resto i nostri media quotidiani non ci ripetono costantemente che anche gli stilisti sono degli artisti? Persino le collaborazioni con sponsor importanti sembrerebbe confermare l'aderenza di Sylvie Fleury a un mondo preconfezionato.

Il mondo del lusso rappresenta uno scenario già pronto che l'artista svizzera ha adottato investendo sulla moda e sul suo linguaggio. Tuttavia c'è una componente fondamentale del suo lavoro, l'eccesso, che sembra voler contrastare un mercato globale sempre più astratto, un mercato che invece nasconde modi e luoghi di produzione. L'eccesso riguarda anche il numero di opere realizzate in questi anni dall'artista, la profusione stilistica (mezzi, colori, forme) e formale (installazioni, sculture, *wall drawings*, fotografie e video), la componente ironica di alcuni suoi lavori. Quest'ironia è rivolta alla moda, a tutte le mode, in quanto palcoscenico edulcorato che rispecchia la nostra fedeltà di consumatori di feticci più che di beni di consumo. Per Sylvie Fleury, su questo palcoscenico che ci siamo creati, l'arte smette di essere cultura e comunicazione, diventa solo un altro bene da consumare, e in fretta.

Sylvie Fleury produces formally eclectic works in which art and fashion seem to exchange communicational codes. Viewers are confronted with piles of designer shoes, bottles of big name perfumes, shopping bags that are so striking that they could be carried around empty, and references made of jeans and stuffed animals to famous works by Mondrian and Fontana. Art and life clearly intermix in these works and each is difficult to recognize in its specificity. Although it may seem that Fleury appropriates marketed products in a non-critical manner to cultivate our hedonistic urges, actually the artist's choices place the accent on the linguistic mechanisms of seduction.

Fleury has often cultivated this misunderstanding deliberately, repeatedly citing her love for legends such as Coco Chanel or Elsa Schiaparelli (who in turn loved to surround themselves with artists) or showing that she has studied the strategies of Calvin Klein or Giorgio Armani, "people who managed, through photography, advertising, and the manipulation of images, to sort of brand themselves as artists". In that regard, do not our daily media constantly repeat to us that stylists are also artists? Even her collaborations with important sponsors would seem to confirm Sylvie's adherence to a pre-packaged world.

The world of luxury represents a ready-made scenario that the Swiss artist has adopted, delving into fashion and its language. However, there is a fundamental component of her work, its excess, that seems to fight against an increasingly abstract global market, a market that conceals its methods and places of production. Excess here also regards the number of works Sylvie has created in recent years, her stylistic (formats, colours, and forms) and formal (installations, sculptures, wall drawings, photographs, and videos) profusion, and the ironic component of her work.

This irony is addressed to fashion, to all fashions, as an edulcorated theatre stage that mirrors our faithfulness as consumers of fetishes rather than consumers of commodities. As Sylvie Fleury sees it, on this stage that we have created for ourselves, art ceases to be culture and communication and becomes simply another good to be consumed, and quickly.

Testo di/Text by
Gianni Romano

Strange Fire, **2005,** video proiezione DVD/DVD video projection durata/duration 7' loop

Demián Flores

Nato a/Born in Acehuche (ES), 1963
Vive a/Lives in Madrid (ES)

Testo di/Text by
Jorge Pech Casanova

Demián Flores evoca i rituali di una tradizione antichissima, presente nel profondo della coscienza degli americani discendenti da culture ancestrali. La sua volontà si rifà alla visione del sacro che caratterizzò la vita nel Nuovo Mondo, molto prima che questo facesse sognare gli europei. Con i suoi disinvolti accostamenti di simboli che fanno convivere epoche diverse in spazi autonomi, egli ricorda quel passato in cui il gioco con la palla era una rappresentazione di conflitti cosmici tra divinità; al contempo l'embricatura di iconografie antiche e contemporanee gli permette di cimentarsi con versioni dell'avvenire in cui i conflitti globali si potrebbero forse risolvere con la mediazione di un confortante humour.

Demián Flores è incisore, pittore, creatore di installazioni e video e sperimentatore multimediale; non affronta la lotta con l'atteggiamento amaro dello sconfitto. Sfida ripetutamente i luoghi comuni sulla cultura con uno sguardo ironico su alcune sue icone. Elude gli scontri tra i belligeranti regni dell'immaginazione e della critica con una risata che è anche esacerbata denuncia sociale. Non considera i segni della sua arte come elementi puramente ideologici o estetici. Per lui ogni elemento iconografico fa parte di un tessuto vivo e vigente nelle società che osserva, valuta e ricrea.

Flores proviene da un ambiente in cui il regno dell'immaginazione ha un peso determinante, anche in quest'epoca praticamente priva di peso specifico: la città di Juchitán, nell'istmo di Tehuantepec, dove il pensiero magico può ancora spiegare la realtà. Molto giovane, si trasferisce a Città del Messico, luogo distopico per eccellenza, dove il senso di rivolta prospera mentre la vegetazione si estingue; sua madre conserva in un angolo della caotica metropoli usi e costumi della sua comunità zapoteca.

Nata nei regni dell'immaginazione e della critica, l'arte di Flores esamina le lotte del suo popolo appropriandosi di un'iconografia scevra da sentimentalismi. Esprime le sue conclusioni su un mondo in transizione appropriandosi di segni dell'antichità e della modernità.

Demián Flores evokes the rituals of an ancient tradition buried in the consciousness of Americans descended from ancestral cultures. He is inspired by the vision of the sacred that characterized life in the New World long before the new continent began informing the dreams of Europeans. With his casual combinations of symbols that bring different epochs together in autonomous spaces, he remembers a past when a ballgame was a representation of the cosmic conflicts between the gods. At the same time his overlapping of ancient and contemporary iconographies allows him to delve into versions of the future in which global conflicts might be resolved via the mediation of a comforting humour.

Demián Flores is an etcher, painter, creator of installations and videos, and multimedia experimenter. He does not address struggle with the embittered attitude of the defeated. He repeatedly challenges commonplace attitudes to culture with mocking regard for some of its icons. He avoids clashes between the belligerent realms of imagination and criticism by laughing at them in a way that expresses an extreme social denunciation. He does not consider the symbols of his art as purely ideological or aesthetic elements; for him every iconographic element is part of a living and flourishing fabric in the societies he observes, assesses, and recreates.

Flores comes from an environment where the realm of the imagination has a decisive weight, even in this era that is practically devoid of all specific weight: the city of Juchitán, on the isthmus of Tehuantepec, where magical thinking can still provide a reliable map of reality. He moved to Mexico City when still quite young, a dystopian place *par excellence*, where the sense of rebellion prospers while the vegetation dies off. In a tiny corner of the chaotic metropolis, his mother conserves the customs and habits of their Zapotec community.

Emerging from the realms of imagination and criticism, Flores's art explores the struggle of his people by appropriating an iconography stripped of sentimentalism. He expresses his conclusions about a world in transition by appropriating symbols from both ancient and modern times.

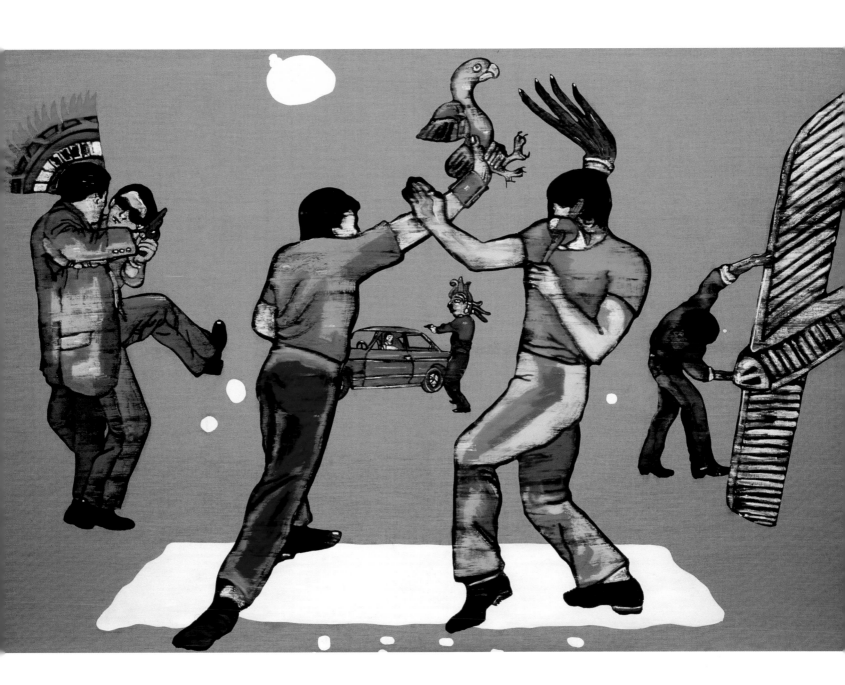

Guerra Florida I, **2007,** olio su lino, 200 x 300 cm
oil on linen, 78.7 x 118.1 inches

Tom Friedman

Nato a/Born in St. Louis, MO (US), 1965
Vive a/Lives in Northampton, MA (US)

Untitled (Mary Magdalen), 2003
sacco della spazzatura, 187 x 23 x 51 cm
garbage bag, 73.5 x 9 x 20 inches

Testo di/Text by
Glores Sandri

La visione e il metodo di Tom Friedman sono legati al concettualismo degli anni sessanta, all'arte povera, al minimal fino alla land art, a cui fa riferimento soprattutto negli anni novanta. La sua ricerca si focalizza sulla dimensione e sulla doppia natura delle cose, sulla struttura molecolare, sull'indagine dell'infinitamente piccolo. Friedman crede nella possibilità insita negli oggetti di uso quotidiano di poter essere trasformati in qualcosa di altro, dal di dentro, portando alla luce un "sé" alternativo nascosto all'interno delle cose: il dentifricio diviene tempera per dipingere, trentamila stuzzicadenti diventano la struttura di una galassia stellare, migliaia di zollette di zucchero diventano una statua che ritrae l'artista stesso...

Le sculture di Friedman sono realizzate con capelli umani, argilla, fil di ferro, carta, chewing gum masticato, fogli di alluminio, scatole di cereali, palloncini, polistirolo espanso, bastoncini, carta igienica, bicchieri e cannucce di plastica, sacchetti della spazzatura. L'artista utilizza oggetti e materiali di scarto della società consumistica che altrimenti soffocherebbero nella banalità del quotidiano e per stimolare lo spettatore a osservare più intimamente il mondo crea per loro una storia, li inserisce in un nuovo ordine concettuale.

L'attenzione al dettaglio, al microscopico, porta Friedman a indagare sulla struttura molecolare. La sua opera rivela cinque componenti costanti: la materia, il processo di alterazione della materia, la forma della materia, la sua rappresentazione e infine la logica che connette questi passaggi. Questo complesso sistema di referenze genera le domande sulla natura delle cose: "Che cosa è? Come è fatto? Perché è così? Da dove viene? Perché è qui?"

Il lavoro di Friedman è un atto di decostruzione, di smantellamento semantico, che gli permette di trasformare oggetti comuni in qualcosa di nuovo, e di elevare l'ordinario allo stato di arte. Così in *Untitled (Mary Magdalen)*, 2003, l'artista utilizza dei sacchi neri fatti a brandelli per ricostruire la figura spettrale della Maddalena, la peccatrice e penitente, il rifiuto della società per antonomasia. Ricorrendo a un evidente simbolismo, e a una metonimia artistica, l'artista trasforma il contenente in contenuto, restituendoci un'immagine provocatoria e sconvolgente della sofferenza umana. Nelle opere di Friedman il rigore del metodo si giustappone alla componente ludica e spettacolare.

The vision and method of Tom Friedman are linked to the Conceptualism of the sixties, to Arte Povera, to Minimalism and finally to Land Art, to which he referred in the nineties in particular. His research is focused on dimension and on the dual nature of things, on molecular structure and the investigation of the infinitesimally small. Friedman believes in the inherent possibility of turning objects of everyday use into something else, from the inside, bringing to light an alternative "self" hidden within things: toothpaste becomes tempera for painting, thirty thousand toothpicks become the structure of a galaxy, thousands of sugar cubes make up a statue that portrays the artist himself...

Friedman's sculptures are made out of human hair, clay, wire, paper, used chewing gum, aluminium foil, boxes of cereal, balloons, expanded polystyrene, toothpicks, toilet paper, plastic cups and straws and rubbish bags. The artist utilizes objects and materials discarded by consumer society that would otherwise be stifled in the banality of everyday life, and to stimulate us to observe the world more closely he creates a story for them, inserting them in a new conceptual order.

His attention to detail, to the microscopic, has led Friedman to investigate molecular structure. His work has five constant components: the material, the process of alteration of the material, the form of the material, its representation and finally the logic that connects these steps. This complex set of references generates questions about the nature of things: "What is it? How is it made? Why is it like that? Where does it come from? Why is it here?"

Friedman's work is an act of deconstruction, of semantic demolition, which allows him to turn common objects into something new, and to raise the ordinary to the status of art. Thus in *Untitled (Mary Magdalen)*, 2003, the artist uses black bags torn to shreds to reconstruct the spectral figure of the Magdalen, sinner and penitent, and the epitome of rejection by society. Resorting to obvious symbolism, and to an artistic metonymy, the artist transforms the container into content, presenting a provocative and shocking image of human suffering. In Friedman's works the rigour of the method is juxtaposed with a playful and theatrical component.

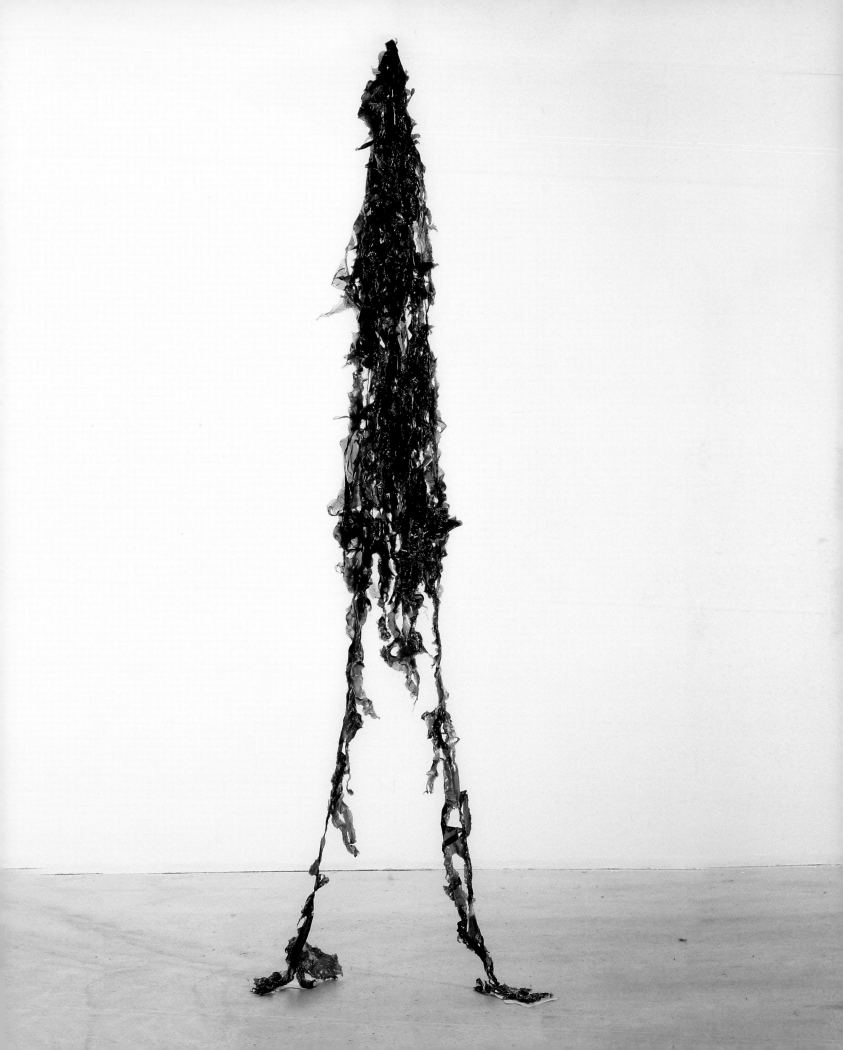

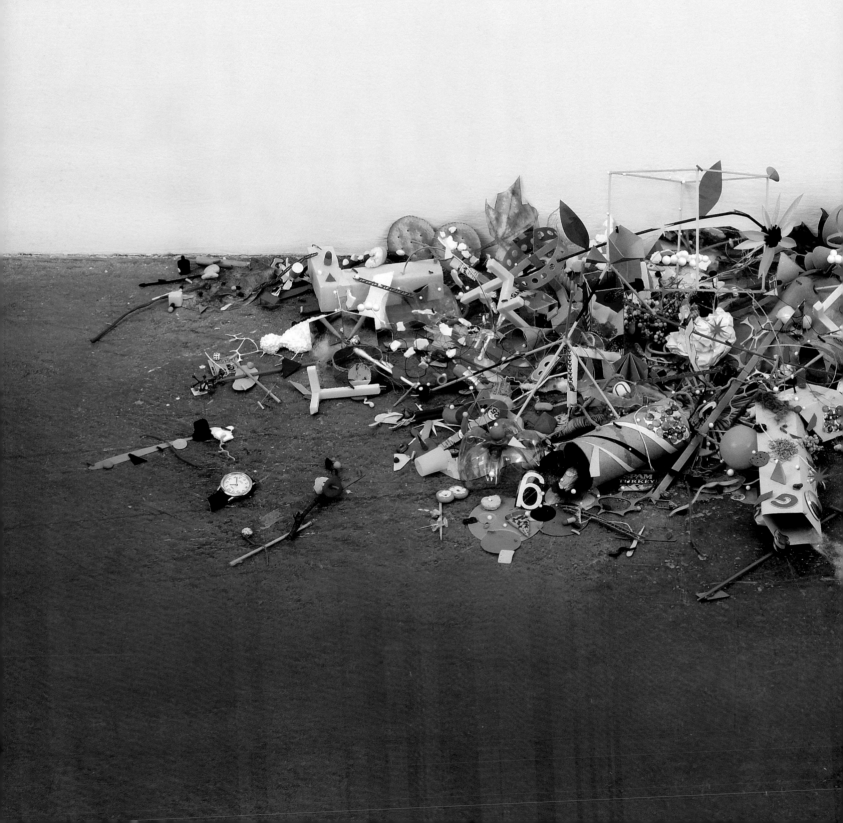

Untitled (Garbage bee), 2002, spazzatura, materiali vari, plastica, argilla, vernice, capelli, filo metallico, 34 x 157,2 x 56,6 cm
garbage, mixed media, plastic, clay, paint, hair, fuz, wire, 13.4 x 61.9 x 22.3 inches

Regina José Galindo

Nata a/Born in Ciudad de Guatemala (GCA), 1974
Vive in/Lives in Guatemala (GCA)

PESO Four Days Living with the Chains, 2006
Santo Domingo, República Dominicana
Foto/Photos: George Delgado, Video: David Pérez

Le perfomance di Regina José Galindo esplorano i legami tra le forme del potere e l'esercizio della violenza sul corpo femminile. Sebbene i suoi interventi si riallaccino alle esperienze storiche della body art (legame sottolineato dalla pratica di ferite e percosse autoinferte), l'esplicita denuncia politica e i riferimenti alla realtà sociale del suo paese, il Guatemala, conferiscono alla gestualità messa in scena dalla Galindo una diversa valenza di significato.

Le impronte dei propri piedi insanguinati impresse sulla strada lungo il tragitto sino alla sede della Corte Costituzionale del Guatemala, il percorso compiuto esibendo il corpo nudo e interamente depilato per le strade di Venezia o le poesie recitate appesa e legata alle arcate di un ponte immettono a forza il gesto nello spazio urbano, e ne amplificano la dimensione sociale.

Analogamente, quando l'azione si svolge in un ambiente chiuso, claustrofobico e segregato al punto da essere a volte precluso allo spettatore, tranne per l'eco di suoni e rumori, la componente nascosta della violenza viene condotta allo scoperto e mostrata nella sua ripetizione quotidiana. In questo modo la Galindo abolisce e rovescia i confini tradizionali tra privato e pubblico, tra sfera artistica e ambito politico.

L'aspetto rituale sotteso a queste performance e il valore di esorcismo nei confronti della paura e del dolore non esauriscono la carica simbolica accumulata dalla fisicità estrema della Galindo. Il corpo dell'artista è, infatti, ogni volta la superficie su cui si accaniscono e si sedimentano i segni della sopraffazione, l'oggetto di una pulsione distruttiva e il soggetto che rivela la menzogna dell'autorità, della morale e delle convenzioni dominanti.

Lo scarto temporale tra l'evento e la sua riproduzione video, fotografica e sonora, introduce un ulteriore livello di ricezione che colloca lo spettatore in un margine oscillante tra distacco e coinvolgimento, analisi e partecipazione: la radicale pregnanza del corpo si inscrive così in un codice aperto e trasversale di linguaggi, metafore e simboli.

The performances of Regina José Galindo explore the connections between forms of power and the infliction of violence on the female body. Although her interventions refer back to the historical experiences of Body Art (a link underlined by her practice of inflicting wounds and blows on herself), the explicit political denunciation and the references to the social reality of her country, Guatemala, bestow a quite different value and significance on the actions staged by Galindo.

The bloody footprints she left on the road along the route leading to the seat of Guatemala's Constitutional Court, the walk she took through the streets of Venice with her body naked and shaved of all its hair or the poems she recited while bound and hanging from the arches of a bridge, have brought her actions forcefully into urban space, and magnified their social dimension.

Similarly, when the action takes place in an enclosed and claustrophobic environment, so secluded that sometimes even spectators are barred from it, reduced to hearing the echo of sounds and noises, the hidden component of violence is brought into the open and revealed in its everyday repetitiveness. In this way Galindo breaks down and reverses the traditional boundaries between private and public, between the sphere of art and the realm of politics.

The ritual aspect underpinning these performances and their power to exorcise fear and suffering do not exhaust the symbolic charge accumulated by Galindo's extreme physicality. In fact the artist's body is on each occasion the surface on which the marks of abuse are inflicted and recorded, the object of a destructive impulse and the subject that reveals the mendacity of authority, of dominant morals and conventions.

The lapse of time between the event and its reproduction in video, photographs and sound introduces a further level of perception that places the spectator in a margin oscillating between detachment and involvement, analysis and participation: thus the radical pregnancy of the body is inscribed in an open and transverse code of languages, metaphors and symbols.

Testo di/Text by
Sergio Troisi

Francesco Gennari

Nato a/Born in Fano, Pesaro (IT), 1973
Vive a/Lives in Milano e/and Pesaro (IT)

Il fine della mia ricerca è quello di formulare le leggi di un nuovo sistema ponendomi come un architetto-demiurgo che si colloca fuori dall'universo per poterlo riprogettare. Si tratta di formulare un sistema matematico e alchemico fatto di grandi geometrie, di architetture progettate per contenere insetti morti, di strutture pensate per imporre a un coleottero un volo determinato nello spazio. Il fine ultimo di questo sistema è cambiare le leggi del tempo, della natura, dell'universo che ci circonda.

Il lavoro che presento nella mostra "Timer" si intitola *La degenerazione di Parsifal (natività)*. Il riferimento è al demiurgo che crea il mondo imponendo alla materia un ordine, una forma precisa. Utilizzando quattro morsetti d'argento e cinque lastre di legno e vetro, ho costruito un cubo la cui funzione è quella di essere lo strumento affinché l'incalcolabile numero di granelli costituenti i circa 80 kg di farina posti al suo interno possano assumere una posizione tale da costituire una forma geometrica destinata a permanere in eterno.

Il procedimento messo in atto ha quindi esito metafisico perché la struttura esterna, isolando il proprio contenuto dalla realtà, ne preserva l'ordine e l'immobilità formale. Ciò su cui vuole essere posta l'attenzione è l'analisi del momento in cui questo esito si confronta con ciò che lo circonda; in altre parole senza più la struttura che il demiurgo ha utilizzato per il suo progetto, quest'ultimo dovrà relazionarsi a un sistema a lui preesistente, muovendo verso il momento in cui la metafisica sarà obbligata a tradire la sua fissità, perché nuove leggi influiranno sul suo essere. Questo è il momento in cui il pensiero puro inizia a contaminarsi, cedendo il passo alle leggi dell'universo.

Il cubo rosso è stato quindi aperto e la materia ordinata dovrà opporsi alla forza di gravità, all'entropia, alla propria natura organica ovvero a tutto ciò che il demiurgo ha voluto negare per poter affermare il proprio esito come cristallizzazione definitiva, come nuovo sistema. L'ordine così sarà presto compromesso e la natura organica della farina determinerà la formazione di vermi e, da essi, farfalle; un nuovo ordine andrà tuttavia progressivamente affermandosi: degenerazione vuol dire anche generazione di altro, perché il prevalere di un sistema sull'altro determina anche solo per un istante un ambiguo, enigmatico momento che è la metafisica quando intraprende la via della realtà, che è *La degenerazione di Parsifal*.

The aim of my research is to formulate the laws of a new system, assuming the role of an architect-demiurge who places himself outside the universe in order to be able to redesign it. This entails devising a mathematical and alchemical system made up of large-scale geometries, of works of architecture designed to hold dead insects, of structures conceived to make a beetle follow a particular line of flight through space. The ultimate goal of this system is to change the laws of time, nature and the universe that surrounds us.

The work I'm presenting at the exhibition *Timer* is entitled *The Degeneration of Parsifal (Nativity)*. The reference is to the demiurge who creates the world by imposing an order, a precise form, on matter. I have used four silver clamps and five sheets of wood and glass to construct a cube whose function is to serve as the means by which the incalculable number of grains that make up the roughly 80 kg of flour placed inside it can assume a position that will form a geometric shape destined to last for eternity.

Thus the procedure carried out has a metaphysical outcome since the external structure, by isolating its contents from reality, preserves its order and the immobility of its form. The point on which attention is focused is the analysis of the moment when this outcome comes into contact with what surrounds it; in other words, when the structure that the demiurge has used for his design is no longer there, the latter will have to deal with a pre-existing system, moving towards the moment in which metaphysics will be obliged to betray its fixity, as new laws will have an influence on its being. This is the moment when pure thought starts to be contaminated, yielding to the laws of the universe. So the red cube has been opened and the ordered material will have to resist the force of gravity, entropy and its own organic nature, in other words everything that the demiurge wanted to negate so as to be able to assert the product of his design as a definitive crystallization, as a new system. In this way the order will soon be compromised and the organic nature of the flour will lead to the emergence of worms, and from them moths. However, a new order will gradually assert itself: degeneration also means generation of something else, because the prevailing of one system over the other determines even just for an instant an ambiguous, enigmatic moment, which is metaphysics when it sets off down the road of reality, which is *The Degeneration of Parsifal*.

Testo di/Text by
Francesco Gennari

***La degenerazione di Parsifal (natività)*, 2005-2006,** vetro, legno laccato, argento, farina, vermi, farfalle, dimensioni variabili
glass, varnished wood, silver, flour, worms, moths, variable dimensions

159

Douglas Gordon

Nato a/Born in Glasgow, Scotland (UK), 1966
Vive a/Lives in New York, NY (US), e/and Glasgow (UK)

Douglas Gordon esplora attraverso la sua ricerca artistica le prerogative dell'animo umano. Tra timore e tentazione, vita e morte, divino e diabolico, innocenza e peccato, i suoi lavori indagano i sistemi che regolano la condizione dell'animo umano in tutti i suoi aspetti mutabili e contraddittori.

Performance, video, installazioni, testi, documentazioni e fotografie definiscono l'ambito della sua pratica artistica. Un vocabolario eterogeneo, finalizzato in particolar modo al meccanismo dell'appropriazione, come testimoniato dal video *24 hours Psycho* del 1993. L'opera consiste nella proiezione rallentata dei singoli *frame* della storica pellicola di Hitchcock in modo tale che il film duri un'intera giornata. In un contesto nel quale una costante insoddisfazione sostituisce l'originaria suspense, lo spettatore viene sollecitato ad analizzare lo scarto fra realtà percepita (il video rallentato di Gordon) e la memoria della pellicola originale. Anche il video *The Searchers*, che riprende l'omonimo western del 1956, si avvale della medesima strategia di appropriazione e alterazione temporale, ma in questo caso la frustrante fruizione del lavoro è così deficitaria da risultare irraggiungibile avendo l'artista parificato la durata della sua opera-video alla durata effettiva della trama del film di John Ford, oltre cinque anni.

Gordon attinge con frequenza da film, immagini e testi già esistenti, focalizzandosi sulle loro potenzialità intrinseche. Le fonti originali vengono poi decostruite, manipolate, ricontestualizzate in modo da attivare una serie di slittamenti di significazione, atti a veicolare nuovi molteplici piani di lettura. L'artista si serve in genere di modelli semplici, riconoscibili all'interno del sistema mediatico della società moderna, una società che si "nutre" per l'appunto di *thriller* come *Psycho*, di western, ma anche di immagini di star di Hollywood e dello sport (da qui il film *Zidane, a 21st Century Portrait*).

Ossessionato da libri come *The Strange Case of Dr. Jekill and Mr. Hyde*, Gordon è solito indagare, più che decifrare, i codici e le matrici entro cui si sviluppano certe alterazioni psichiche come la possessione demoniaca e lo sdoppiamento di personalità. Ciò assume connotati inquietanti e toni minacciosi se si considera la costante volontà dell'artista di coinvolgere il fruitore sul piano visivo e mentale, ponendolo nella scomoda posizione di chi è costretto a confrontarsi e interagire, come emerge dai suoi *text work*, semplici asserzioni o interrogazioni la cui ermeneutica ambigua rimane scientemente aperta a interpretazioni non univoche.

Through his artistic research Douglas Gordon explores the prerogatives of the human mind. Poised between fear and temptation, life and death, the divine and the diabolical, innocence and sin, his works investigate the systems that govern the state of the human mind in all its mutable and contradictory aspects.

Performances, videos, installations, texts, documentations and photographs define the range of his artistic practice. A heterogeneous vocabulary, focusing in particular on the mechanism of appropriation, as is apparent from his 1993 video *24 Hour Psycho*. The work consists of the projection of the individual frames of Hitchcock's historic film in slow motion so that it lasts a whole day. In a context in which the original suspense is replaced by a constant feeling of dissatisfaction, viewers are encouraged to analyze the difference between perceived reality (Gordon's slow-motion video) and their memory of the original film. The video entitled *The Searchers*, a showing of John Ford's 1956 western, uses the same strategy of appropriation and temporal alteration, but in this case the film has been slowed down to such a frustrating pace that it would take the entire length of time covered by the plot, over five years, to see the whole thing.

Gordon frequently draws on existing films, images and texts, focusing on their intrinsic potentialities. The original sources are then deconstructed, manipulated and recontextualized in such a way as to trigger a series of slippages of significance, intended to offer multiple new levels of interpretation. The artist generally makes use of simple, recognizable models, drawn from the media system of modern society, a society that is "fed" not only on thrillers like *Psycho* and westerns, but also on images of the stars of Hollywood and sport (whence the film *Zidane, a 21st Century Portrait*). Obsessed by books like *The Strange Case of Dr Jekyll and Mr Hyde*, Gordon usually sets out to investigate, rather than decipher, the codes and matrices within which certain mental disturbances, such as demonic possession and split personality, develop. This assumes disquieting connotations and threatening tones if we take into consideration the artist's constant effort to involve the observer on the visual and mental plane, placing him in the uncomfortable position of someone who is obliged to confront himself and to interact. This is evident in his text works, simple statements or questions whose hermeneutic ambiguity is intentionally left open to non-univocal interpretations.

Testo di/Text by
Edoardo Gnemmi

***What I am Doing Wrong (Self-Portrait)*, 2005,** 13 foto a colori, 41 x 40 x 4,5 cm
13 colour photographs, 16 x 15.7 x 1.8 inches

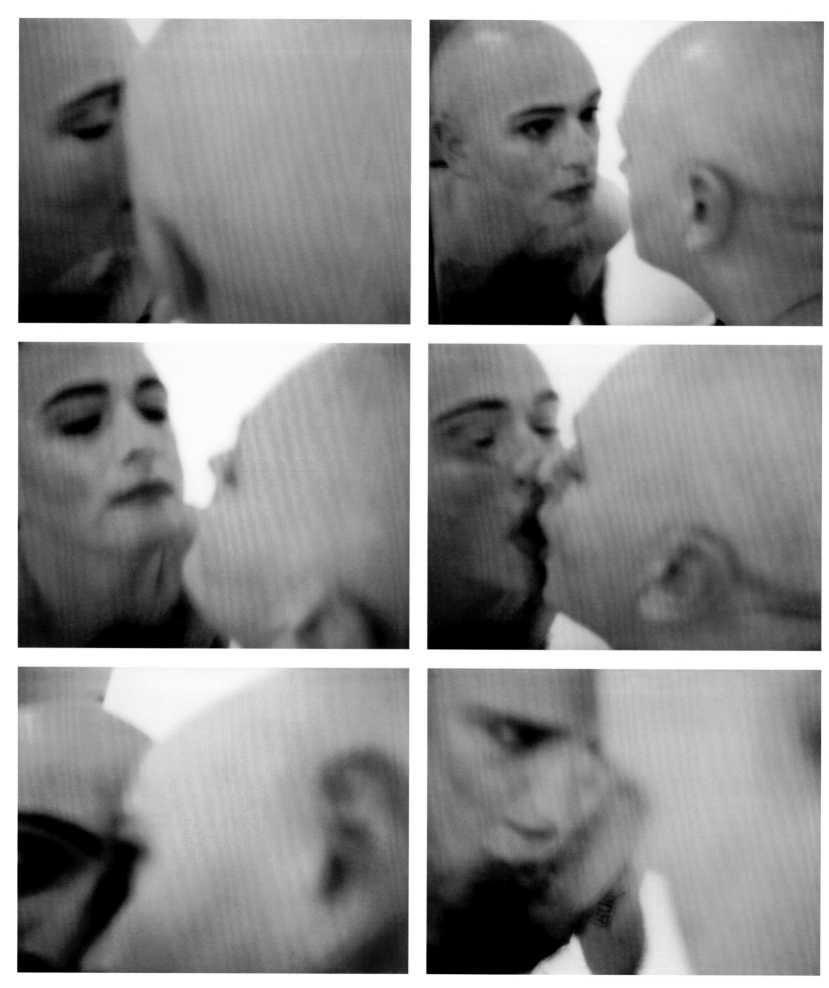

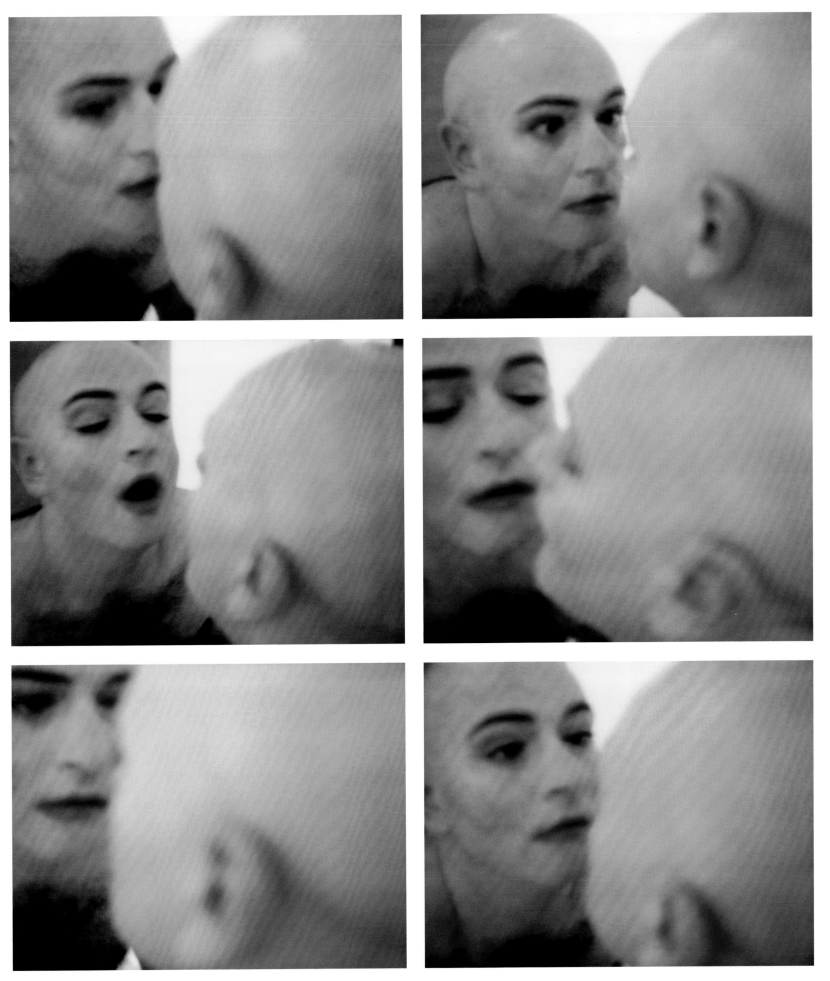

Mona Hatoum

Nata a/Born in Beirut (LB), 1952
Vive a/Lives in London (UK)

Nata a Beirut da genitori palestinesi, Mona Hatoum ripara a Londra durante la guerra civile di quel paese negli anni settanta. Grazie al passaporto britannico del padre, ottiene la cittadinanza inglese e si stabilisce nella capitale: queste traversie biografiche ne fanno un'intellettuale "diasporica", appartenente a più nazionalità e quindi a più culture.

La Hatoum tematizza proprio questa identità multiforme e allude ai diversi universi culturali a cui appartiene. Si tratta però di universi in conflitto, di contraddizioni che l'artista lascia emergere nell'opera sospendendola in una dimensione ambigua, dove ogni cosa sembra essere ciò che non è realmente. Ne sono un esempio gli zerbini e i tappeti da preghiera musulmani irti di chiodi, le sculture conformate come lettini per bambini realizzati in materiali incongrui come la gomma che si affloscia, o l'alluminio fornito di lame taglienti. Nella eterogeneità di materiali (ma spesso si tratta di metalli) e di forme, quasi sempre intesi a replicare quelli di oggetti comuni, l'opera della Hatoum chiama in causa il corpo: un corpo umano costretto, limitato nei movimenti, messo in pericolo.

L'artista non si cimenta con istanze dichiaratamente politiche, per esempio non interviene mai esplicitamente sul conflitto medio-orientale che pure la riguarda personalmente. La sua è piuttosto una protesta rivolta a tutto campo contro ogni forma di potere dispotico, contro il mancato rispetto dei diritti di individui e popoli interi. Per questo la Hatoum dissemina allarme, trasforma le opere, e gli oggetti che esse rappresentano, in strutture non prive di pericolosità, opprimenti per le dimensioni abnormi. Questi lavori ci insinuano il dubbio che questi delitti vengano compiuti ogni giorno anche dove noi viviamo. Da qui le installazioni composte da gabbie metalliche che riempiono tutto lo spazio espositivo, le strutture che ricordano i letti a castello delle prigioni, i normali arredi domestici circondati da fili metallici incandescenti, così da rendere fisicamente inavvicinabile la scultura. In altri casi però all'artista basta trasformare i suoi oggetti (un rosario, una grattugia, o anche una ragnatela) restituendoli in materiali incongruenti o realizzandoli in scale irrealistiche, troppo piccoli o troppo grandi, per renderli tutti altrettante presenze surreali e inquietanti.

Born in Beirut to Palestinian parents, Mona Hatoum found herself stranded in London because of the outbreak of the civil war in Lebanon in 1975. These biographical vicissitudes made her join the ranks of the intellectuals in "diaspora", with ties to more than one country and therefore a number of cultures. This multifaceted identity becomes the theme of her work, alluding to the different cultural universes to which she belongs. But these are universes in conflict, filled with contradictions that the artist allows to emerge in the work by suspending it in an ambiguous dimension, where everything seems to be something other that what it is meant to be.

Examples of this are her doormats and Muslim prayer rugs bristling with sharp pins, the sculptures in the form of cots for children made out of incongruous materials like rubber that sags, or stainless steel with sharp edges. In the diversity of materials (though they are often metals) and forms used, almost always intended to replicate those of every-days objects, Hatoum's work implicates the body: a constrained human body, limited in its movements, threatened and in danger.

The artist steers clear of openly political statements. For instance, her work rarely explicitly addresses the Middle-East conflict, even though her own life is affected by it. Rather, hers is an all-encompassing protest against any form of oppresive power, against the violation of the rights of the individual and that of an entire people. For this reason Hatoum aims to sow the seeds of alarm, turning her works, and the objects they represent, into structures that are not devoid of risk, and that are oppressive in their abnormal dimensions. These works that make us wonder whether such crimes are being perpetrated every day, even in the places where we live. Installations made up of metal cages that fill the whole of the exhibition space, structures that recall prisons bunk beds, ordinary household furniture electrified and fanced off making the work physically unapproachable. In other cases, however, the artist is content to transform certain objects (a rosary, a grater or even a cobweb) by making them out of unexpected materials or on an unrealistic scale, too small or too big, so as to turn them into surreal and disquieting presences.

Testo di/Text by
Giorgio Verzotti

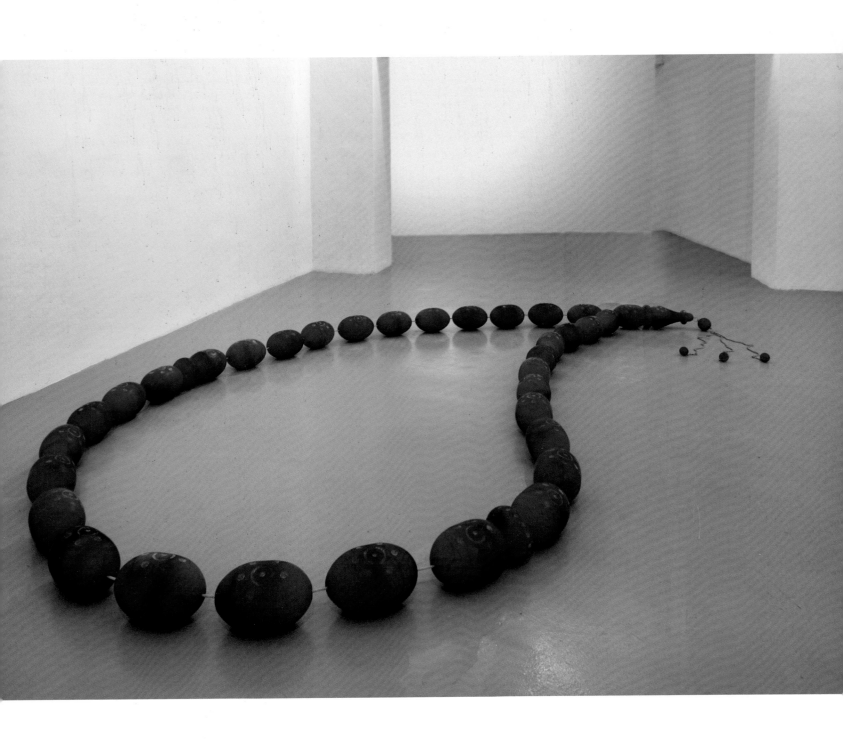

Masbaha, **2006,** alabastro corda e catena, altezza 15 cm, lunghezza e larghezza variabili
alabaster cord and chain, height 5.9 inches, variable length and breadth

Thomas Hirschhorn

Nato a/Born in Bern (CH), 1957
Vive a/Lives in Paris (FR)

Testo di/Text by
Eugenio Alberti Schatz

Un cerbiatto batte le ciglia in Norvegia, e in Messico scoppia un terremoto. Ogni azione, ogni gesto sono interconnessi, hanno un peso, e in definitiva possono determinare gli eventi. Thomas Hirschhorn vuole incidere sulla vita reale creando dei "luoghi incerti", transitori, talvolta realizzati con l'aiuto di persone comuni chiamate ad affiancare l'autore. Questi luoghi – non di rado esterni al circuito delle gallerie e dei musei, nelle strade, sotto i ponti... – sono realizzati con cartone, fogli d'alluminio, nastro adesivo, fogli strappati, tessuti, sacchetti, scatole di sigarette, modelli di aerei, animali di peluche... Riciclare non vuol dire cancellare ma reinterpretare, sovvertire il significato originario. L'insieme diventa un racconto di "corrispondenze non gerarchiche" messe in rete fino a raggiungere un'energia critica disturbante. Le sue macchine di brainstorming replicano il sovraccarico di dati visivi e testuali della civiltà dell'informazione: le guardiamo come un notiziario della CNN.

I collage di Hirschhorn potrebbero ricordare i *merzbau* di Schwitters e le pratiche dei dada, in realtà sono specchi ustori che portano a cottura le contraddizioni del presente su un piano realmente politico. Hirschhorn non raccoglie biglietti del tram e altre tracce di vita quotidiana per poi ricreare in studio ambienti poetici, individuali, intimi. Rovesciando lo schema dada egli ricrea ambienti pubblici, aperti, ben leggibili, accogliendo la lezione (e talvolta l'ironia) di Andy Warhol.

Hirschhorn è il prototipo dell'artista impegnato, parla di politica, fa politica, esprime posizioni scomode su temi come la guerra, l'uguaglianza, la giustizia, crea contenitori di vita politica attiva dove le persone si incontrano e discutono. L'impiego stesso di materiali poveri è una scelta di campo precisa, in netto controcanto con l'accecante consumismo in cui vegetiamo. Le sue opere possono anche far male. Un attore mima un cane che fa la pipì sulla foto di un politico svizzero in Francia, e in Svizzera scoppia il terremoto. È successo con la mostra "Sweet-Swiss democracy" nel 2005 al Centro di Cultura Svizzera di Parigi. Il corto circuito ha prodotto uno scandalo in piena regola. L'artista ha messo il dito nella piaga per far riflettere sulla democrazia malata. Il suo lavoro invita a non guardare dall'altra parte, a non delegare, a resistere a ciò che non si condivide. L'invito non poteva essere più esplicito.

A fawn bats its eyelids in Norway, and an earthquake strikes in Mexico. Every action, every gesture is interconnected, has a consequence and in the end can determine events. Thomas Hirschhorn wants to have an effect on real life by creating "uncertain", transitory places, sometimes realized with the help of ordinary people asked to participate by the artist. These places (not infrequently outside the circuit of galleries and museums, in the streets, under bridges...) are made out of cardboard, sheets of aluminium, adhesive tape, torn pieces of paper, bits of cloth, carrier bags, cigarette packets, model aeroplanes, teddy bears... Recycling does not mean obliterating but reinterpreting, subverting the original significance. The whole thing turns into an account of "non-hierarchic correspondences" that are slotted in until a disturbing critical energy is reached. His brainstorming machines replicate the overload of visual and textual data in the civilization of information: we watch them like the news on CNN. While Hirschhorn's collages might be reminiscent of Schwitters' *Merzbau* and the practices of Dada, they are in reality burning glasses that serve to cook the contradictions of the present on a genuinely political plane. Hirschhorn does not collect tram tickets and other vestiges of daily life in order to re-create poetic, individual and intimate settings in the studio. Turning the Dada scheme on its head, he re-creates public, open and clearly comprehensible settings, taking on board the lesson (and sometimes the irony) of Andy Warhol.

Hirschhorn is the epitome of the engaged artist. He talks politics, is involved in politics, expresses uncomfortable views on subjects like war, equality and justice and creates active political frameworks where people can meet and discuss. Even the use of poor materials is a precise stand, in clear opposition to the blind consumption in which we are immersed. His works can even hurt. An actor mimes a dog that pisses on the photo of a Swiss politician in France, and there is an earthquake in Switzerland. This is what happened with the exhibition *Swiss-Swiss Democracy* in 2005 at the Swiss Cultural Centre in Paris. The short-circuit created a full-blown scandal. The artist deliberately touched a sore point to make people reflect on an ailing democracy. His work invited them not to look the other way, not to delegate, and to resist what they don't agree with. The invitation could not have been more explicit.

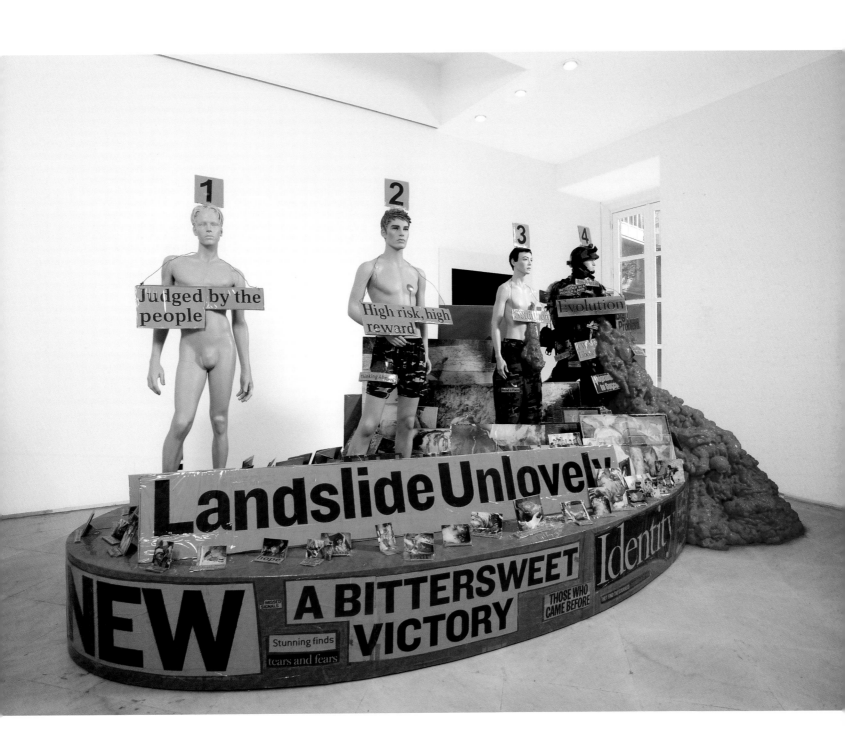

4 Men, 2006, legno ricoperto di adesivo marrone, 4 manichini, vestiti mimetici, schiuma poliuretano espanso, pittura spray di colore rosso, cartoni, stampe, adesivo trasparente, pellicola di plastica colorata, 260 x 520 x 250 cm, veduta installazione
wood covered in brown adhesive tape, 4 mannequins, camouflage clothes, expanded polyurethane foam, red spray paint, cardboard, prints, transparent adhesive tape, coloured plastic film, 102.4 x 204.7 x 98.4 inches, view of the installation

Damien Hirst

Nato a/Born in Bristol (UK), 1965
Vive a/Lives in Devon e/and London (UK)

Testo di/Text by
Marco Meneguzzo

Il lavoro di Damien Hirst riflette in maniera macroscopica sul concetto di corruzione e di malattia, con qualche sfacciata e ironica escursione nel campo del pulp: sono "scandalosamente" famosi i suoi animali sezionati e messi sotto formaldeide – il ciclo di opere si chiama "Natural History" e comprende squali, mucche, vitelli, agnelli... – ma anche le sue "teche" e le sue "vetrine" in cui spesso si assiepano secondo una sequenza formale e inventata le pillole delle medicine che dovrebbero allontanare la morte. Hirst si ripropone di scardinare ogni sicurezza riguardo agli ultimi tabù occidentali, come l'allontanamento della morte dal nostro orizzonte o l'esorcismo della malattia attraverso la fiducia nel rimedio.

L'azione di Hirst è volutamente macroscopica per evitare ogni possibile rimozione: poiché la pittura, nel rappresentare la sofferenza e la morte è stata esorcizzata dalla forma e dalla bellezza dello strumento pittorico, Hirst sceglie di non "rappresentare" il tabù, ma di "presentarlo" nella sua crudezza, nella sua realtà effettuale, a costo di apparire semplicemente provocatorio, come provocatorio poteva apparire Andy Warhol, l'artista a cui più assomiglia nel pensiero e nell'azione.

Hirst previene la capacità di rimozione, di nascondimento, di autocontrollo, eliminando dall'opera ogni possibile "via di fuga" consolatoria attraverso la messa in scena letterale e contemporaneamente iperbolica della paura – la morte, la corruzione, la malattia – e degli strumenti – impotenti – escogitati per il suo controllo, come la teca che separa dall'oggetto corruttibile e corrotto, o il medicinale assurto a lucente feticcio. Nel suo lavoro provocazione, constatazione, compassione, partecipazione – tutte le gamme del sentimento e della sua mancanza – insistono sull'evidenza dell'ultima grande rimozione collettiva occidentale: l'ineluttabile corruzione di tutte le cose e soprattutto dell'organico, del corpo, del proprio corpo. In questo senso vanno letti tutti gli atteggiamenti *splatter* dell'artista, e quella specie di feroce ingenuità che incarna la tendenza a vivere spettacolarmente i propri puri e semplici gesti, prima ancora che le proprie emozioni. Ne sono un esempio gli "spin paintings", quadri realizzati facendo colare i colori sulla superficie rotante della tela, pure azioni per un puro godimento sensoriale immediato.

The work of Damien Hirst reflects in a brutal manner on the concept of corruption and disease, with the odd brazen and ironic excursion into the field of pulp: "scandalously" famous are his animals cut in half and preserved in formaldehyde – the series of works called *Natural History* and including sharks, cows, calves and lambs – as well as his "medicine cabinets" and "showcases" in which pills that are supposed to keep death at bay are often arranged in a formal and invented sequence. Hirst sets out to undermine any certainty with regard to the last Western taboos, such as the dismissal of death from our consciousness or the averting of illness through faith in medicine. Hirst's approach is deliberately gross to avoid any possibility of its being sidestepped: since the representation of suffering and death in painting has been exorcized by the form and beauty of the medium, Hirst chooses not to "represent" the taboo, but to "present" it in all its crudity, in its actual reality, at the cost of appearing simply provocative, just as Andy Warhol, the artist whom he most closely resembles in thought and action, could seem to be provocative merely for the sake of it.

Hirst forestalls our capacity for repression, concealment and self-control by eliminating any possible consolatory "escape route" from the work through the literal and at the same time hyperbolical staging of fear – of death, corruption, disease – and of the ineffective means that have been devised for its control, like the showcase that separates us from the corruptible and corrupted object, or the medicine turned into a shiny fetish. In his work provocation, realization, compassion, sympathy – the whole gamut of emotions and their absence – insist on the evidence of the last great collective repression of the West: the inevitable corruption of all things and above all of the organic, of the body, of one's own body. It is in this sense that we should understand the artist's use of splatter or gore, and that kind of fierce innocence which epitomizes a tendency to live his own pure and simple actions, even more than his own emotions, in spectacular fashion. An example of this are his "spin paintings", pictures created by dripping paint onto the rotating surface of the canvas, pure actions for a pure and immediate sensory pleasure.

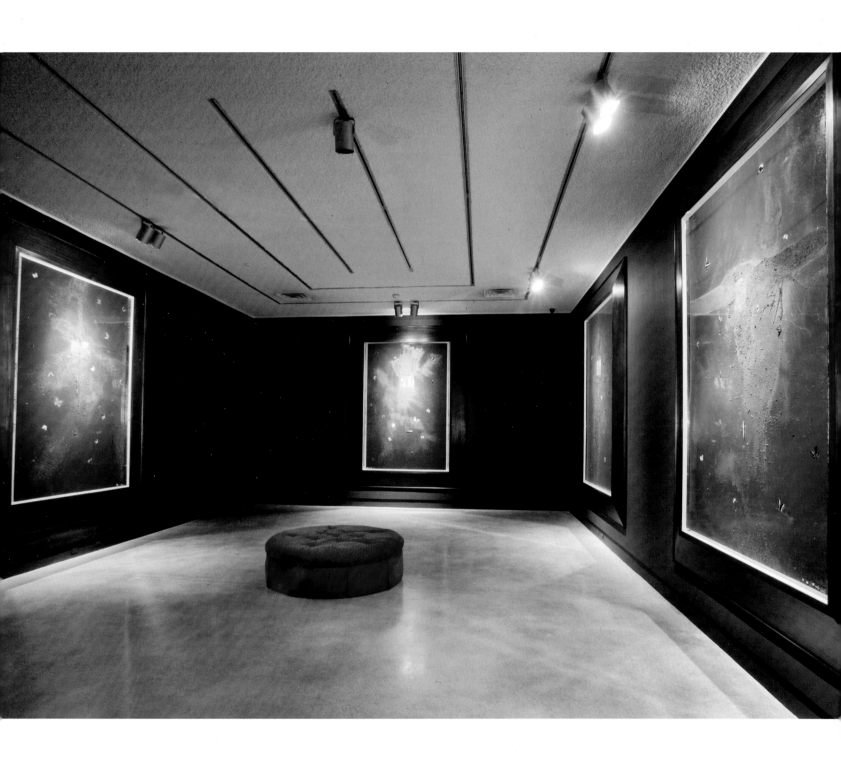

The Bilotti Painting (Matthew, Mark, Luke, John), 2004

The Bilotti Painting, Luke, **2004,** farfalle, vernice brillante su tela, tecnica mista, 353,5 x 271 x 10 cm
butterflies and household gloss on canvas with mixted media, 139.2 x 106.7 x 3.9 inches

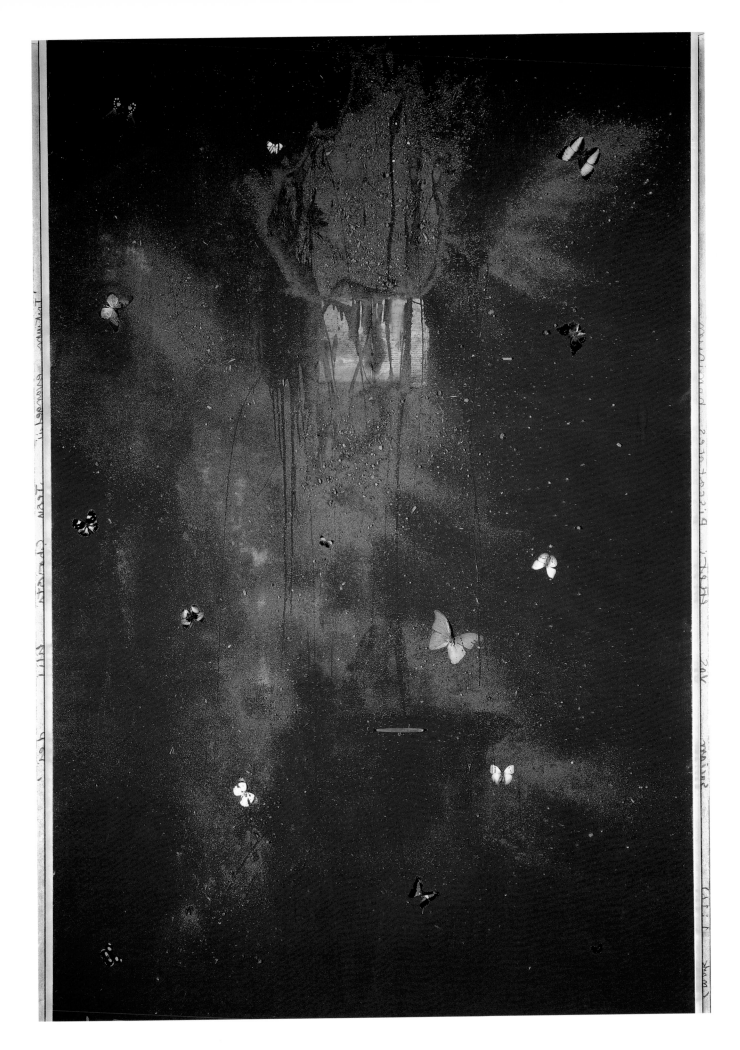

The Bilotti Painting, Mark, **2004**, farfalle, vernice brillante su tela, tecnica mista, 353,5 x 271 x 10 cm
butterflies and household gloss on canvas with mixted media, 139.2 x 106.7 x 3.9 inches

The Bilotti Painting, Matthew, 2004, farfalle, vernice brillante su tela, tecnica mista, 353,5 × 271 × 10 cm
butterflies and household gloss on canvas with mixted media, 139.2 × 106.7 × 3.9 inches

172

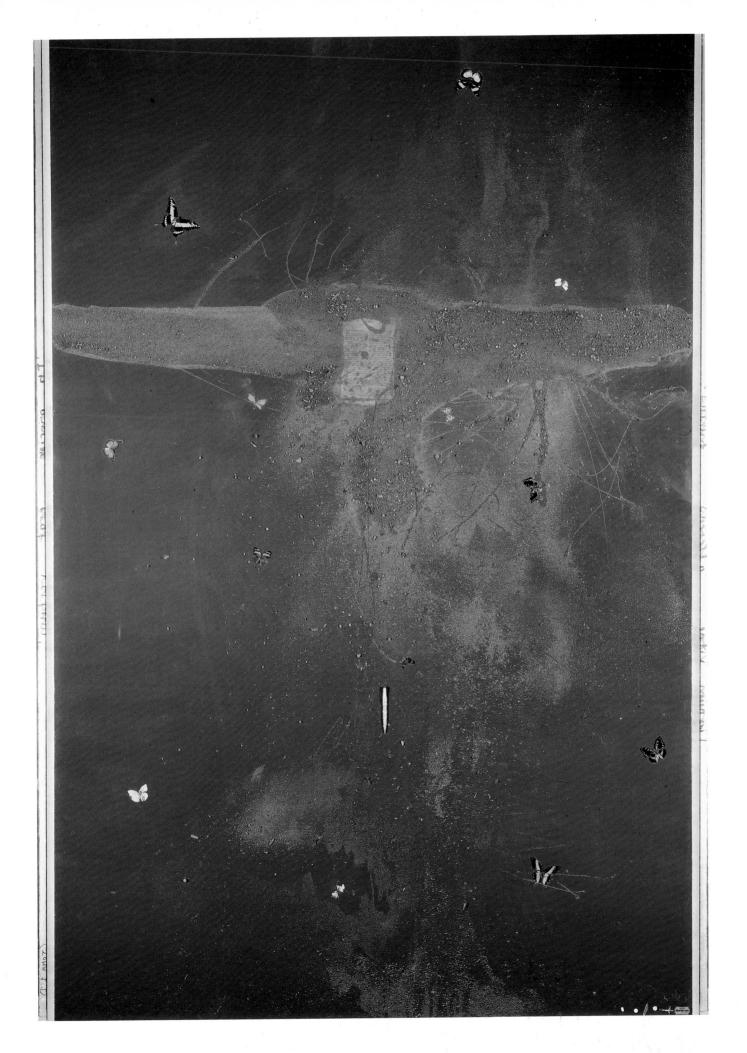

***The Bilotti Painting, John,* 2004,** farfalle, vernice brillante su tela, tecnica mista, 353,5 x 271 x 10 cm
butterflies and household gloss on canvas with mixted media, 139.2 x 106.7 x 3.9 inches

James Hopkins

Sliding the Scale, 2006
legno, vernice, plastica, 90 x 140 x 280 cm
wood, paint, plastic, 35.4 x 55.1 x 110.2 inches

Nato a/Born in Stockport, Cheshire (UK), 1976
Vive a/Lives in London (UK)

Testo di/Text by
Brian Sholis

James Hopkins trasforma gli oggetti della quotidianità, infondendo in essi il potere del commento introspettivo, trasformandoli in cose diverse e inducendoli a diventare tanto "impossibili" da suscitare incredulità e stupore in chi li osserva. Le sue opere lasciano intendere anche lo spaesamento epistemologico che deriva dallo scoprire che la vista, il senso su cui facciamo maggiore affidamento in galleria, può non essere attendibile.

L'artista prende sedie, sgabelli, tavoli, scale e persino un piano e li rende disfunzionali apportando leggere modifiche. In genere piega con cura una o più gambe con una angolazione studiata in modo tale da permettere all'oggetto di restare in un improbabile quanto delicato equilibrio. Il tema delle sculture più recenti invece è la percezione imperfetta. Hopkins crea anche sculture anamorfiche. Alcune, come quelle della sequenza dei titoli di testa dei *Simpsons*, oscillano tra astrazione e rappresentazione: a un certo punto la massa di forme stondate dai vivaci colori si trasforma nella sciagurata famiglia televisiva seduta sul solito divano di colore scuro. Molti sono invero riconoscibili anche nelle forme distorte. *The Band* (2001-02) rappresenta una chitarra, una batteria e una tastiera quadrangolare, viste esageratamente di scorcio. La distorsione di ciascun oggetto riprende intenzionalmente le particolarità dell'oggetto stesso: la chitarra ingrandita imita la nota che risuona amplificata (o il leader della band a misura più grande del naturale); la batteria compressa rispecchia il colpo secco del tamburo militare. Questi oggetti rimodellano l'impulso fenomenologico della scultura moderna in un vezzoso gioco a nascondino, imponendo allo spettatore di acquisire consapevolezza, non solo incoraggiandolo silenziosamente a prendere coscienza dello spazio espositivo ma anche richiedendo allo spettatore di attivarsi per cercare lo *sweet spot* o punto ideale da cui tutti gli elementi ritrovano la loro logica visiva in un'immagine tridimensionale. Va da sé che per quante contorsioni faccia lo spettatore, le tre sculture di *The Band* sono disposte in modo tale che non vi sia nessun punto da cui si possano vedere tutte nelle giuste proporzioni.

Le sue opere più recenti, grandi sculture composte da intrecci di porte di metallo, si basano sull'arte millenaria dei puzzle giapponesi, caratterizzate da una immediata logica onirica, per cui ciascuna superficie è sia entrata sia uscita. Hopkins usa i processi razionali per creare un'arte che confonde le aspettative logiche dello spettatore.

James Hopkins slyly transforms everyday objects, imbuing them with the power of self-reflexive commentary, converting them into altogether different items, and nudging them toward an "impossible" state that produces an astonished incredulity in those who behold them. His works also hint at the epistemological uprooting that follows from the discovery that sight, our most relied-upon sense in the gallery, can be untrustworthy.

The artist has taken chairs, stools, tables, ladders, and even a piano and rendered them dysfunctional via slight alterations. Typically, he will meticulously bend one or more legs to the precise angle that allows the object to maintain its improbable, delicate equilibrium. More recent sculptures thematize impaired perception.

Hopkins has also made a considerable number of anamorphic sculptures. Some, like those based on the opening credit sequence from *The Simpsons*, hover between abstraction and representation: at one specific point the brightly colored mass of rounded forms becomes the infamous television family seated on their dark sofa. Most, however, are recognizable even in their distorted form. *The Band* (2001-2002), features a guitar, a compacted drum kit, and a dramatically foreshortened quadrilateral keyboard. Each item's distortions intentionally mimic its own traits: the expanded guitar imitates the reverberating amplified note (or the band leader's larger-than-life persona); the compressed drums mirror the abrupt rap of the snare. These objects recast the phenomenological impulse of modern sculpture as a coy game of hide-and-seek, forcing self-consciousness upon the viewer not simply by the mute encouragement of one's awareness of the exhibition space, but by requiring the viewer to actively seek the "sweet spot" from which all the elements visually cohere into a three-dimensional image. Of course, no matter the viewer's contortions, the three sculptures in *The Band* are arranged in such a way that there is no point from which all can be seen at their proper aspect ratio. His most recent works, large sculptures made from interlocking found doors, are based on thousand-year-old Japanese puzzles and possess an immediate dream-logic in which every surface is both entry and exit. Hopkins uses eminently rational processes to create art that confounds the viewers' logical expectations.

Zhang Huan

Nato a/Born in An Yang, He Nan (CN), 1965
Vive a/Lives in New York, NY (US) e/and Shanghai (CN)

Feather Donkey, 2006
piume, resina, legno, 550 x 120 x 40 cm
feathers, resin, wood, 217 x 47 x 16 inches

Immerso nell'acqua, sospeso nell'aria, ricoperto di vernici, iscritto con ideogrammi fino a sparire, adagiato su blocchi di ghiaccio o avvolto in un sudario, accovacciato nella posizione del loto, avvinto al corpo di un asino o capace di farsi soffocare da un pesce, da solo o insieme ad altri corpi, vivente o replicato nel bronzo... ma quasi sempre nudo. Il corpo senza protezioni di Zhang Huan – artista cinese riparato negli Stati Uniti, che aveva 24 anni all'epoca degli episodi di Tien An Men e che ha scelto come linguaggio principale la performance – è la scena di un disagio, di una plateale vulnerabilità in un mondo ostile che non si cura dell'individuo. "Nella mia vita ho sempre avuto problemi." Il confronto con l'ambiente è conflittuale, durante e dopo ogni performance l'artista dice di provare paura, smarrimento, sgomento. Sono gli effetti collaterali procurati dai grandi temi in agenda nel mondo globalizzato: la disparità, l'oppressione, il rapporto masochistico con il potere, la precarietà del lavoro e dell'economia, la perdita di identità, la difficile ricerca dell'elemento trascendente, le contraddizioni del sistema dell'arte. Eppure, le sue "cerimonie" (oltre 40 dal 1993 a oggi) non si esauriscono nella presa di coscienza di un problema ma arrivano a sprigionare un'aura spirituale che muove alla conciliazione, all'inclusione. Il suo lavoro riassembla con disinvoltura materiali storici alti e bassi, da Rubens ai *body builder* americani e al tempio Shaolin, creando molteplici chiavi di significato. C'è però un *fil rouge* più forte degli altri: la volontà di trovare i meccanismi inceppati vicino, in loco, mettendo a nudo il senso delle cose e cercando di deviare il grande fiume della vita a piccoli colpi e con flessibilità e perseveranza tutte orientali, almeno dal nostro punto di vista. Dalla vita quotidiana vengono i cani, i pesci, gli uccelli e gli asini che costellano le sue azioni dal vivo (nei disegni anche tartarughe e dragoni). Con la loro vitalità misteriosa e innocente gli animali sono universalmente un richiamo alla *pietas*, alla capacità di patire in nome della collettività per espettorare il male, al non rassegnarsi alla censura intesa ben oltre l'allusione politica.
Un occhio sofisticato e puro al tempo stesso fa di Zhang Huan una sorta di san Francesco dell'arte, che sfida il potere e cerca il dialogo con le creature del mondo senza chieder loro di esibire un passaporto. Ecco, dunque, l'asino in salita di *Feather Donkey* (2006), metafora dell'intelligenza e della bontà che devono scalare una montagna.

Immersed in water, suspended in the air, covered with paint, inscribed with ideograms to the point of disappearing beneath them, lying on blocks of ice or wrapped in a shroud, squatting in the lotus position, bound to the body of a donkey or risking suffocation by a fish, alone or along with other bodies, living or replicated in bronze... but almost always naked. The unprotected body of Zhang Huan – a Chinese artist now living in the United States, who was twenty-four at the time of Tiananmen and has chosen performance as his principal means of expression – is the scene of a discomfort, of an ostentatious vulnerability in a hostile world that does not care about the individual. "I have always had trouble in my life". His encounter with his environment is marked by conflict. The artist claims to experience fear, confusion and consternation during and after each performance. These are side effects produced by the great themes on the agenda in the globalized world: inequality, oppression, the masochistic relationship with power, job insecurity and economic uncertainty, the loss of identity, the difficult quest for elements of transcendence, the contradictions of the art world. And yet his "ceremonies" (over forty of them from 1993 to the present) do not stop at the recognition of a problem, but emanate a spiritual aura that promotes reconciliation, inclusion. His work nonchalantly reassembles highbrow and lowbrow historical materials, from Rubens to American bodybuilders and the Shao Lin Temple, creating multiple levels of significance. However, there is one thread running through his work that is stronger than the others: the desire to find the jammed mechanisms close at hand, *in situ*, laying bare the meaning of things and trying to divert the great river of life a bit at a time, and with a flexibility and a perseverance that are wholly Oriental, at least from our point of view. From everyday life come the dogs, fish, birds and donkeys that strew his live actions (in his drawings tortoises and dragons appear as well). With their mysterious and innocent vitality, animals are universally a call to *pietas*, to the capacity to suffer in the name of the community in order for it to spit out evil, a plea not to submit to censorship understood in a sense much broader than the political one.
An eye that is at once sophisticated and pure makes Zhang Huan a sort of St Francis of art, challenging those in power and seeking dialogue with the creatures of the world without asking them to show a passport. And out of this comes *Feather Donkey* (2006), a metaphor for the intelligence and kindness that has a mountain to climb.

Testo di/Text by
Eugenio Alberti Schatz

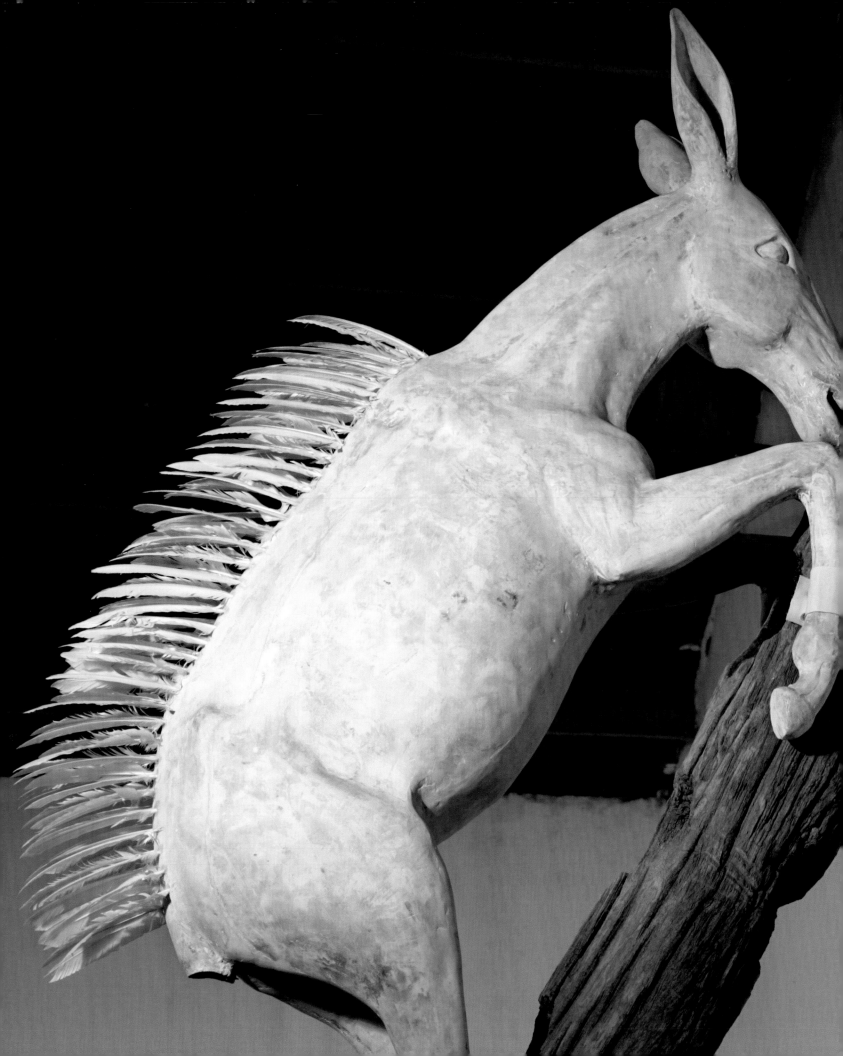

Jörg Immendorff

Nato a/Born in Bleckede (DE), 1945
Vive a/Lives in Düsseldorf (DE)

Testo di/Text by
Antonella Crippa

Nei suoi dipinti Jörg Immendorff associa elementi di politica, cronaca contemporanea e storia dell'arte per costruire una sorta di immagine-rebus difficilmente decrittabile. Nei lavori più recenti stratifica significanti – i simboli del potere e delle sue depravazioni, la rappresentazione di artisti o capolavori del passato, persino raffigurazioni di se stesso in azione – e li sovrappone a motivi decorativi che, ripetuti sull'intera superficie della tela, fungono da tessuto connettore. Grigi, neri, ori e rossi conferiscono ambiguità e mistero a quadri intrisi di una violenza sottile, cupi e controllati nella stesura, che richiama, sia per la precisione dei motivi grafici, sia per la fedeltà delle immagini della storia dell'arte di cui si appropria, la perfezione dei lavori realizzati con le tecniche computerizzate.

Il metodo per la costruzione di ogni opera è laborioso, scandito da passaggi obbligati: coadiuvato dai suoi assistenti, Immendorff seleziona, distorce e frammenta le immagini di partenza, le sovrappone sulla tela, spesso utilizzando la tecnica del *frottage*. Le sue opere sono costruite quindi come palinsesti, in cui ogni velo nasconde ma non elimina ciò che copre, e in cui ogni livello porta il suo contributo di senso al buio affresco che viene realizzato.

Se figure e concetti sono accostati con una tecnica di derivazione surrealista, è tuttavia l'attitudine postmoderna all'*appropriazione* e la *poetica del frammento* che guida le sue scelte formali. Come dichiara lo stesso artista, in un'opera d'arte "quel che conta sono la composizione, la sistemazione e la texture". In queste sue visioni notturne popolate da incubi personali e collettivi, i capolavori del manierismo e del rinascimento tedeschi si trovano accanto a riproduzioni di fotografie riprese da giornali o da riviste.

Immendorff mette Goya vicino a un aereo da combattimento, Dürer insieme a Mao, Tiepolo con uno scimmione feroce (elemento che ricorre spesso). La silhouette di Joseph Beuys – il suo primo maestro – e di se stesso, fotografato mentre getta al vento fogli di carta, connettono la sua vicenda artistica alla storia. Il suo passato *azionista* si ricuce non solo all'arte tedesca e al suo punto di snodo che è l'espressionismo di Dix e di Grosz, ma a quella europea che si dispiega lungo cinque secoli. Come se oggi linguaggio, sintassi e storia fossero per Immendorff temi urgenti almeno quanto la politica.

In his paintings Jörg Immendorff combines elements of politics, contemporary events and the history of art to construct a sort of image-rebus that is hard to decipher. His most recent works have layers of signifiers – symbols of power and its perversions, representations of artists or masterpieces of the past, even portrayals of himself in action – superimposed on decorative motifs that, repeated over the entire surface of the canvas, act as a connective tissue. Shades of grey, black, gold and red bestow ambiguity and mystery on pictures steeped in a subtle violence. Sombre and controlled in their style, they recall, in the precision of the graphic motifs and the accuracy of the reproduction of images from the history of art, the perfection of works created with computerized techniques.

The method used for the construction of each picture is laborious, involving a series of fixed steps: helped by his assistants, Immendorff selects, distorts and fragments the images from which he starts out and superimposes them on the canvas, often utilizing the technique of frottage. Thus his works are constructed like palimpsests, in which each layer conceals but does not eliminate what it covers, and in which each level makes its own contribution of meaning to the dark fresco that is created.

While the figures and concepts are associated by a technique derived from Surrealism, it is the postmodern bent for *appropriation* and the *poetics of the fragment* that guides his formal choices. As the artist himself declares, in a work of art "what counts are the composition, the arrangement and the texture". In these nocturnal visions peopled by personal and collective nightmares, the masterpieces of Mannerism and the German Renaissance are set alongside reproductions of photographs taken from newspapers or magazines.

Immendorff places Goya next to a fighter plane, Dürer with Mao, Tiepolo with a fierce ape (an element that recurs frequently). The silhouettes of Joseph Beuys – his first teacher – and himself, photographed as he throws sheets of paper into the wind, connect his artistic career with history. His past as an *Actionist* links him not just to German art and the sea change that came with the Expressionism of Dix and Grosz, but to five centuries of European art. As if language, syntax and history have now become at least as urgent themes for Immendorff as politics.

Untitled, **2006,** olio su tela, 280 x 330 cm
oil on canvas, 110.2 x 130 inches

Michael Joo

Nato a/Born in Ithaca, NY (US), 1966
Vive a/Lives in New York, NY (US)

Tutta l'azione artistica di Michael Joo si basa su antinomie, sulla contrapposizione, cioè, tra categorie e valori opposti tra loro. È solo attraverso questa considerazione ideale che il suo lavoro, apparentemente molto eclettico ed eterogeneo, acquista un senso unitario. Cosa lega, per esempio, una camminata lungo il Trans Alaska Pipeline, un oleodotto, registrata da un video, con un lupo che divora le interiora di un caribù? O un'intera famigliola, riprodotta a tutto tondo, nell'atto contemporaneo di guardare lontano e di pisciare, con delle corna d'alce ridotte a segmenti e ricollegate tra loro con giunti metallici?

Ogni opera rientra in un vasto concetto della realtà, che vede nel confronto tra gli elementi il segreto del dinamismo della vita e del mondo: una visione orientale dell'esistenza – e Joo ha i genitori coreani, è un americano di seconda generazione – che elimina dal proprio orizzonte l'idea di un tempo vettoriale, direzionato, ma anche vicina a quelle delle prime filosofie della natura dei presocratici, basate sulla lotta degli opposti (si potrebbe dire che la stessa situazione esistenziale dell'artista incarna la sua poetica...).

Di fatto, ogni contrapposizione crea una catena di altre dicotomie, e il risultato è una visione del mondo senza certezze, ma anche senza drammi: dentro/fuori, tradizione/evoluzione, scienza/natura sono solo alcuni esempi tra queste, che spaziano dall'estremamente semplice e "fisico" – come dentro/fuori, per esempio – all'estremamente complesso e teorico – scienza/natura – in un'unità indissolubile. Da scienza e natura, poi, possono discendere – o ascendere – coppie antinomiche come organico/inorganico o caldo/freddo, o ancora scientifico/estetico, in una serie potenzialmente infinita di combinazioni.

Tuttavia, la complessità e la difficoltà del lavoro di Joo non sta tanto nell'individuazione di queste relazioni, quanto nella evidente convinzione dell'artista, tradotta nel senso di sospensione delle sue opere, che queste relazioni siano talmente compenetrate l'una nell'altra da risultare inestricabili. In questo modo la comprensione del mondo si basa sempre su relazioni conosciute, ma risultano quasi inconoscibili i modi e le quantità di queste relazioni: si riconosce la derivazione originaria dei campi, delle discipline, dei linguaggi, ma il futuro assomiglia a un magma indistinto.

All of Michael Joo's artistic action is based on antinomies, on the contradiction, that is, between categories and values which are opposed to one another. It is only when considered from this ideal viewpoint that his work, apparently extremely eclectic and diverse, acquires a sense of unity. What is the connection, for example, between a walk along the Trans Alaska Pipeline, recorded in a video, and a wolf devouring the entrails of a caribou? Or between an entire family, reproduced in the round, simultaneously staring into the distance and pissing, and the horns of a moose cut into segments and reassembled with metal joints?

Each work falls within a broad conception of reality, which sees in the confrontation between elements the secret of the dynamism of life and the world: an Oriental vision of existence – and Joo has Korean parents, he is a second-generation American – that eliminates from its horizon the idea of a vectorial, directed flow of time, but one that is also close to early, pre-Socratic philosophies of nature, based on the struggle of the opposites (it could be said that the artist's own existential situation incarnates his poetics...).

In fact, each contrast creates a succession of further dichotomies, and the result is a vision of the world without certainties, but also without dramas: inside/outside, tradition/evolution, science/nature are just a few examples of these dichotomies, which range from the extremely simple and "physical" – such as inside/outside – to the extremely complex and theoretical – science/nature – within an indissoluble unity. From science and nature, then, can derive – or arise – such antinomic pairs as organic/inorganic or hot/cold, or again scientific/aesthetic, in a potentially infinite series of combinations.

Yet the complexity and difficulty of Joo's work lies not so much in the identification of these relationships as in the artist's evident conviction, which finds expression in the sense of suspense typical of his works, that these relationships interpenetrate so deeply into one another that they are inextricable. In this way the understanding of the world is always based on known relations, but the modes and quantities of these relations prove to be almost unknowable: we can recognize the original derivation of the fields, the disciplines, the languages, but the future they form is still in a state of becoming.

Testo di/Text by
Marco Meneguzzo

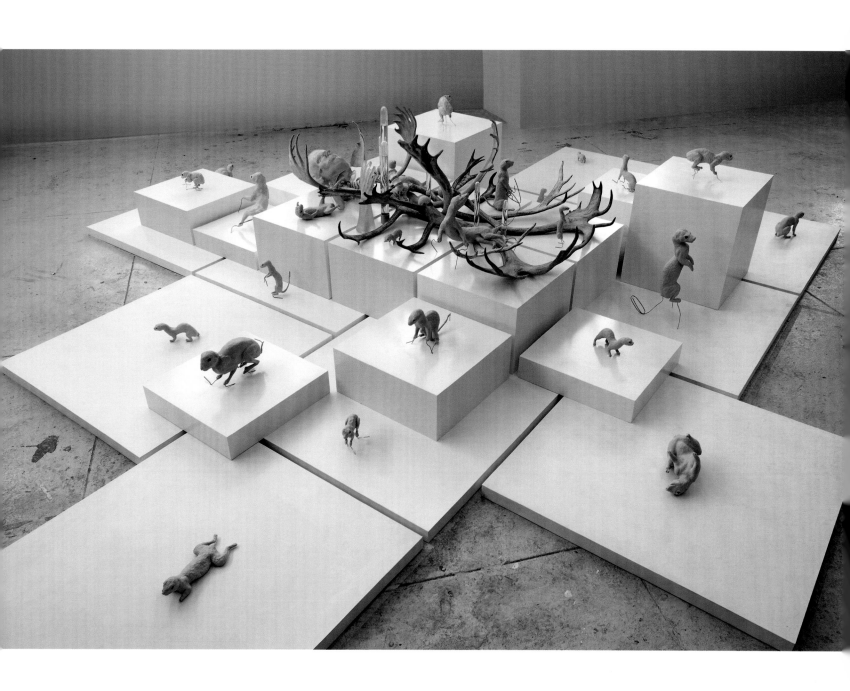

Man, Beasts, Throats, Cuts (Adoration of the Disposable and the Pestilent), 2007
plastica uretanica, resina, nailon, schiuma, vetro, vino di serpente, filo metallico d'acciaio, legno MDF, smalto,
500 x 500 x 75 cm
cast urethane plastic, hand built resin, nylon, foam, glass, snake wine, steel wire, MDF wood, enamel,
196.9 x 196.9 x 29.5 inches

Man, Beasts, Throats, Cuts

by Michael Joo

In quest'opera le forme animali che normalmente cacciatori e contadini definiscono parassiti, circondano una figura centrale costituita da elementi le cui identità materiali sono sintetiche, organiche e chimiche. Palchi di caribù si fondono con il nucleo centrale dello scheletro, i cui "organi" di vetro sono riempiti di vino prodotto con serpenti, in uno stato di invisibile trasformazione in aceto. L'opera è la prosecuzione di un lavoro che tratta dell'individuo in rapporto con se stesso, a dispetto di strutture sociali o materiali, in questo caso religione e scienza/natura. Mi interessava l'immagine di una divinità pagana centrale, in equilibrio, pur restandone separata, con le parti con cui dovrebbe naturalmente formare un tutt'uno. Così come gli elementi organici e narrativi dell'opera sono compensati da quelli formali e funzionali, nella mia mente l'opera è contemporaneamente tridimensionale come fatto scultoreo e bidimensionale come i cosiddetti mandala caotici. La forma centrale e il titolo dell'opera si basano sulla *Donna con la gola tagliata* di Alberto Giacometti.

In this work animal forms typically considered vermin by either hunters or farmers surround a central figure made up of components that have synthetic, organic, and chemical material identities. Caribou antlers merge with a central skeletal core whose glass "organs" are filled with a wine derived from snakes which is in a state of invisible transformation to vinegar. The piece is a continuation of work that deals with the individual in relation to self in the face of social or physical structures, in this case religion and science/nature. I was interested in the image of a central pagan deity in balance with and yet separated from the parts with which it would stereotypically be at one. As the organic and narrative elements in the work are offset by the formal and functional, in my mind the work is at once three-dimensional as sculptural fact and two-dimensional as chaotic mandala of sorts. The central form and title of the piece are based upon Alberto Giacometti's *Woman with Her Throat Cut*.

Jesper Just

Nato a/Born in Copenhagen (DK), 1974
Vive a/Lives in Copenhagen (DK)

It Will All End In Tears, 2006
film 35mm trasferito in alta definizione, durata 20'
anamorphic 35mm transferred to HD, duration 20'

I film di Just creano un mondo in cui sia gli spettatori sia il protagonista si trovano ad altalenare tra imperiosità e soggezione. Con una dozzina di film all'attivo, si distingue per narrazioni impregnate di romanticismo che creano una sensazione diffusa di ambienti ricchi di atmosfera e di umore mutevoli. I suoi film sembrano scaturire dalla manipolazione di consuetudini sociali e cinematografiche; se ne appropria e le trasforma per piegare le convenzioni delle produzioni tipicamente hollywoodiane e al tempo stesso si serve delle loro strutture come base su cui lavorare. Molto influenzato dall'estetica del film *noir*, Just venera i miti della regia come Bob Fosse, Lars von Trier, Alfred Hitchcock, David Lynch ed Elia Kazan. La sua arte si esplica nei toni visivi con set stilizzati e musiche nostalgiche, elementi non meno importanti dei personaggi che vi appaiono. In tutti i film, Just si avvale dello stesso cast di attori professionisti, ballerini e cantanti d'opera (il danese Johannes Lilleøre, il matematico H.C., il musicista Dorit Chrysler e Mieskuoro Huutajat di The Finnish Screaming Men's Choir). Questa ambigua persistenza e ripetitività sia a livello visivo sia concettuale serve a rianimare, e a permettere, lo svolgimento di una narrazione coerente e dal finale aperto.

Just intreccia vari motivi – potere, redenzione, pericolo – creando una convergenza che permea espressioni intime e irresistibili che si confondono in finali oscuri. Gli uomini vengono presentati nella loro ambiguità, personaggi frammentari e divisi, il cui disagio si trasforma in accettazione e consapevolezza attraverso un'evoluzione indotta da crisi metafisiche. Just analizza la solitudine e l'ossessione e porta in primo piano la paura, nel momento in cui i personaggi cercano di liberarsi del proprio passato, di tener testa al presente e lottano senza fine per progredire intuitivamente nella comprensione. Gli uomini di Just spesso affrontano l'amore e il lutto con una sequenza di rivelazioni inquietanti e al tempo stesso lanciano la sfida ai tabù sui rapporti tra sessi e tra generazioni. Da ultimo, Just plasma personaggi maschili che sembrano essere come nessun altro capaci di emozione e sentimento; una descrizione degli uomini che contrasta sia con le convenzioni sociali sia con la mascolinità retriva.

Le opere di Just, realizzate sui supporti cinematografici più vari, compresi i 16 e i 35mm, sono preziose anche per la qualità del mezzo. Dall'alto valore delle sue produzioni e dalla possibilità di accedere nel mondo intero agli spazi più lussuosi e agli scenari più surrealisti, nascono opere epiche realizzate con una seducente carica cinematografica.

Testo di/Text by
John O'Hara

Jesper Just's films create a world in which both the viewer and the protagonist oscillate between dominance and submission. With more than a dozen films shot, Just's work is characterized by romance-soaked narratives and a shared sense of moody, atmospheric milieus. Just's pictures are notably conjured through the manipulation of both social and cinematic convention; his use of appropriation mutates to bend the conventions of mainstream Hollywood productions while building from their structure. Heavily influenced by film noir aesthetics, Just reveres the films of iconic directors such as Bob Fosse, Lars von Trier, Alfred Hitchcock, David Lynch and Elia Kazan. Here, Just's influences assist in informing visual tones through stylized sets and wistful music, elements as equally important to the films as the characters seen within them. As in all of his films, Just employs a reappearing cast of professional actors, dancers and opera singers (the Danish actor Johannes Lilleøre, professional mathematician H.C., musician Dorit Chrysler and Mieskuoro Huutajat of The Finnish Screaming Men's Choir). This ambiguous persistence and reoccurrence of both the visual and the conceptual serves to reanimate, and ultimately progress, a consistent and open-ended narrative.

Just interlaces motifs of power, redemption, danger and risk, creating a convergence that informs intimate and compelling expressions that blur with obscure conclusions. Men are presented as ambiguous – as fractured and divided characters whose discomfort converts to acceptance and self-awareness through advances provoked by metaphysical crises. Just's examination of solitude and obsession carries fear to the forefront, as these characters seek liberation from their past, cope with their present condition and endlessly strive to make intuitive leaps of understanding. Just's men often confront love and loss through a set of unsettling revelations, while challenging the taboos attached to cross-gender and cross-generational relationships. Ultimately, Just fashions male characters that seem uniquely capable of emotion and feeling; a depiction of men that challenges both social convention and conservative masculinity.

Shot on a variety of film stock, including 16mm and 35mm, Just's works are rich with the textures of the medium. Just's significant production value and international access to lush spaces and surrealistic backdrops yield epic works crafted with seductive cinematic charge.

Anish Kapoor

Nato a/Born in Mumbai (IN), 1954
Vive a/Lives in London (UK)

Con le sue sculture, installazioni e architetture Anish Kapoor modifica la percezione dello spazio, che diviene esso stesso componente essenziale dell'opera. Nonostante utilizzino materiali, forme e colori diversi, le sue opere sono facilmente riconoscibili perché accomunate da alcuni punti fermi: la forma e lo spazio non sono percepibili subito per quello che sono, ma si modificano alla vista gradualmente, come avvenisse uno svelamento; la scultura rende tangibile il vuoto; la scultura altera la percezione dell'ambiente non tanto sul piano dei meccanismi scientifici che regolano le reazioni ottiche, quanto sul piano del coinvolgimento emotivo; la scultura procura un senso di vertigine o di sprofondamento che dà corpo a un'idea di sublime. Questo ideale sconfinamento nel sublime è sempre stato una caratteristica delle sculture di Kapoor, che si è continuamente mosso nell'ottica di conciliare maschile e femminile, tangibile e immateriale, interno ed esterno, interiore ed esteriore. Sin dagli esordi le sue forme, sempre sensuali, hanno rivelato un retropensiero che rimanda alla sessualità, intesa come manifestazione che ingloba uno spazio interiore in cui convivono proiezioni poetiche e psicologiche che possono generare sia attrazione sia repulsione. Nelle opere in acciaio il senso del sublime si manifesta attraverso il riflesso generato dalla concavità o dalla convessità delle superfici. L'immagine restituita dai piani specchianti diviene in questo caso quella che l'artista stesso chiama "il sé riflesso", una manifestazione dell'io dinanzi a uno spazio non misurabile. In alcuni casi l'opera specchiante è a "dimensione umana", altre volte, vera e propria architettura, il suo gigantismo restituisce il cielo al cielo.

Un ciclo di sculture di Kapoor a filo con la parete fa rientrare lo spazio in una sorta di fenditura che in più casi rimanda visivamente alla vagina. Questi lavori proseguono idealmente la ricerca di Lucio Fontana, che con i suoi tagli intendeva inglobare lo spazio nella tela. Le opere di Kapoor vanno oltre al quadro e alla scultura tradizionali e, soprattutto, includono un ampio repertorio di filosofie sulla natura dell'essere. Il silenzio che generano, la loro dimensione metafisica, apre a una spiritualità interreligiosa dove esteriore e interiore si fondono.

With his sculptures, installations and structures Anish Kapoor modifies our perception of space, which itself becomes an essential component of the work. Even though he makes use of diverse materials, forms and colours, his works are easily recognizable as they all share a number of fixed points: the form and space are not immediately perceptible for what they are, but are gradually modified as you look at them, as if a revelation were taking place; the sculpture renders emptiness tangible; the sculpture alters perception of the environment not so much on the level of the scientific mechanisms that govern our visual reactions as on the plane of emotional involvement; the sculpture instils a giddy or sinking feeling that gives substance to an idea of the sublime. This ideal crossing over into the sublime has always been a characteristic of Kapoor's sculptures, in which he has continually set out to reconcile the male and the female, the tangible and the immaterial, the inside and the outside, the inner and the outer.

Right from the outset his forms, always sensual, have hinted at an underlying sexuality, understood as a manifestation that incorporates an inner space in which poetic and psychological projections coexist that can generate both attraction and repulsion. In his works in steel the sense of the sublime is expressed through the reflection produced by the concavity or convexity of their surfaces. The image mirrored by the faces of the sculpture becomes in this case what the artist himself calls the reflected self", a manifestation of the ego in front of a space that is not measurable. In some cases these works with mirror surfaces are on a "human scale", in others they are genuine works of architecture, whose gigantism presents the sky to the sky.

A series of Kapoor's sculptures that are set flush with the wall make space fold into a sort of cleft that on more than one occasion alludes visually to the vagina. These works are in a sense a continuation of the research conducted by Lucio Fontana, who set out to incorporate space into the canvas with his cuts. Kapoor's works go beyond the confines of the traditional picture and sculpture. Above all, they embrace a broad range of philosophical ideas on the nature of being. The silence they generate, their metaphysical dimension, opens a window on an interreligious spirituality in which outer and inner are fused.

Testo di/Text by
Marcello Faletra

***Vertigo,* 2006,** acciaio inossidabile lucidato, 225 x 480 x 60 cm
polished stainless steel, 88.6 x 189 x 23.6 inches

Karen Kilimnik

Nata a/Born in Philadelphia, PA (US), 1962
Vive a/Lives in Philadelphia, PA (US)

Testo di/Text by
Rischa Paterlini

I primi lavori di Karen Kilimnik erano installazioni caotiche che rappresentavano personaggi dei cartoni animati. Gli spazi che ospitavano queste installazioni erano disordinate e invivibili, si aveva come l'impressione di entrare nella stanza di una ragazzina isterica. Oggi la Kilimnik dipinge quadri di piccole dimensioni nei quali non si riesce a definire il tempo, dove l'ambientazione scompare quasi completamente, e che hanno per soggetto divi da rotocalco, personaggi di romanzi, principi, ballerine, corteggiatori affascinanti e donne misteriose. Nonostante le piccole dimensioni, le tele non danno un senso né di raccoglimento né di intimità. La pittura è spessa, veloce e in alcuni punti abbozzata, spesso nervosa e violenta, ma pur sempre poetica. A tratti i soggetti sembrano drammatici e malinconici, altre volte, come nel caso delle modelle dal trucco sfatto sotto gli occhi che ruotano intorno alla pubblicità di Gucci, sembrano invece moderni e sarcastici.

Ispirata dai famosi serial televisivi, dai pittori inglesi del XVIII secolo, dalle foto di famiglia ingiallite nei cassetti, la Kilimnik crea dipinti che sono una combinazione tra il moderno e l'antico. Ripropongono in chiave romantica e nostalgica i suoi interessi per l'occulto, per i testi di Edgar Allan Poe, per il gotico misterioso, per i racconti fiabeschi, per l'opera, il balletto e le figure della cultura pop. Gli scenari esterni dei dipinti, ispirati al mondo fantastico e fiabesco, sono spesso esagerati dalla presenza senza senso di oggetti sospesi magicamente nel cielo notturno. L'artista, considerando parte integrante delle sue opere l'ambiente in cui si collocano, accompagna le tele con colonne sonore o con oggetti che completano l'azione della pittura stessa.

Nell'opera della Kilimnik il mondo interiore e quello esteriore si sovrappongono. Nei dipinti spesso autobiografici i suoi personaggi sono principesse, orfani o modelle che diventano pretesti per esprimere i suoi dubbi, i suoi capricci, le sue debolezze e le sue confidenze. In questo senso, ogni immagine è un pettegolezzo, completamente scollegato da ciò che accade fuori dal suo privato e rende palese il suo desiderio di partecipare al meraviglioso mondo delle fiabe. Anche quando racconta la storia di qualcun altro la Kilimnik si concentra sulle debolezze umane, evidenziando come sia più interessata ai difetti che alla perfezione della gente bella e famosa. Del resto, la loro fama non li protegge. Sono esseri umani che, come tutti, vivono i loro amori, i loro drammi e la loro infelicità.

Karen Kilimnik's early works were chaotic installations that represented characters from animated cartoons. The spaces that housed these installations were untidy and impossible to live in. You felt like you had entered the bedroom of a hysterical teenage girl. Today Kilimnik paints pictures on a small scale in which it is hard to define the time, and where the setting vanishes almost completely. Their subjects are celebrities from glossy magazines, characters from novels, princes, ballerinas, fascinating suitors and mysterious women. In spite of their small size, the canvases do not convey a sense of either concentration or intimacy. The brushwork is thick, rapid and in some points sketchy, often vigorous and violent, but still poetic. At times the subjects appear dramatic and gloomy, at others, as in the case of the models with running eye shadow rotating around a Gucci advertisement, they look modern and sarcastic.

Inspired by famous TV serials, English painters of the 18th century and family photos turning yellow in drawers, Kilimnik creates pictures that are a blend of the modern and the ancient. They re-propose in a romantic and nostalgic key her interests in the occult, the writings of Edgar Allan Poe, the Gothic mystery, fairy tales, opera, ballet and the figures of popular culture. The outdoor settings of the paintings, inspired by the world of fantasy and fable, are often exaggerated by the unexplained presence of objects suspended magically in the night sky. Considering the environment in which they are displayed to be an integral part of her works, the artist accompanies the pictures with soundtracks or with objects that complete the action of the painting itself.

In Kilimnik's work the inner world and the outer world overlap. The figures in her often autobiographical paintings are princesses, orphans or models that become pretexts for the expression of her doubts, her whims, her weaknesses and her confidences. In this sense, each image is a piece of gossip, completely disconnected from what is going on outside her private world, and makes clear her desire to be a part of the marvellous world of fairy tales. Even when she is telling someone else's story Kilimnik focuses on human weaknesses, showing that she is more interested in flaws than in the perfection of the beautiful and famous. In any case, their fame does not protect them. They are human beings who have their loves, their dramas and their moments of unhappiness like everyone else.

Waiting to Go to Church, Easter Sunday During the Reformation, **2005**, acquarello e olio su tela, 25,4 x 20,3 cm
watercolour and oil on canvas, 10 x 8 inches

The Blue Room, **2002,** colore a olio idrosolubile su tela, 28 x 35,5 cm
water soluble oil colour on canvas, 11 x 14 inches

The Head Witch's House, Reception Room, 2005, colore a olio idrosolubile su tela, 28 x 35,5 cm
water soluble oil colour on canvas, 11 x 14 inches

Justine Kurland

Waterfall, **2005**
C-print, 76,2 x 101,6 cm
C-print, 30 x 40 inches

Nata a/Born in Warszaw, NY (US), 1969
Vive a/Lives in New York, NY (US)

Nel lavoro di Justine Kurland domina l'atmosfera delle utopie neoromantiche. Come in un teatro di posa, attraverso visioni pastorali fittizie nelle quali i desideri delle adolescenti divengono racconti fotografici fantastici, l'artista pone figure femminili (ma non solo) in paesaggi naturali presenti nella nostra memoria attraverso riferimenti pittorici di vari generi, volutamente fusi.

Le fonti d'ispirazione della Kurland sono il pittoricismo del paesaggio inglese del XIX secolo e la pittura di genere, l'ideale utopista e le fiabe, le illustrazioni di fine Ottocento di Arthur Rackham, il paesaggio contemporaneo americano delle grandi autostrade, indefiniti campi suburbani, panorami recintati da filo spinato, immagini del Far West di Carleton E. Watkins e William Henry Jackson. Questi scenari trasformano la nostalgia in teatro. Vasti campi verdi o incolti, distese con alberi, laghi e fiumi, dove a volte la luce paralizza il tempo come nei quadri di Friedrich, accolgono romantiche comunità utopiche attuali: fanciulle nude come ninfe, adolescenti collegiali, escursioniste o campeggiatrici tra caldi fiori porpora o nebbia enigmatica, intere famiglie rurali, gruppi di hippy. Queste allegorie, che alludono a paradisi perduti, mostrano il paesaggio come un'oasi di pace e rivelano un rituale teatralizzato che l'artista prevede come un sogno possibile. Con i suoi grandi formati la Kurland esalta una natura concepita come stato d'animo, riportando il sentimento emozionale e spirituale della visione panteista all'esperienza soggettiva. Pragmatizzando l'idealismo estetico, l'immagine fa così percepire la natura come lo spirito originario del mondo e dell'arte.

Nelle foto della Kurland convivono immagini di sapore cinematografico e letterario. Anche quando l'artista ci mostra fanciulle che sembrano venir fuori da un dipinto preraffaellita o cavalieri medievali, i riferimenti sono alla cultura nordamericana, in quanto si tratta di foto scattate in feste popolari in Texas e Arizona. I colori sono sempre saturi. La sovrapposizione di elementi linguistici elimina ogni connotazione nostalgica.

La Kurland, figlia di artisti, ha vissuto la sua infanzia nel periodo dei "figli dei fiori", tra persone affascinate da ogni forma di comunità e filosofia alternativa. Una situazione da cui si è allontanata, ma che emerge in lei come cultura di base: a far da comun denominatore alle sue immagini è quello che lei stessa ha definito la "richiesta di paradiso", una richiesta legata al sogno americano di trovare una terra promessa che sappia dare risposta a ogni desiderio.

Testo di/Text by
Antón Castro Fernandez

What dominates in the work of Justine Kurland is an atmosphere of neo-Romantic utopia. As if in a photographic studio, through mock pastoral visions in which adolescent desires are turned into fantastic picture stories, the artist places female (but not exclusively) figures in natural settings already familiar to us through pictorial sources of various kinds, deliberately fused together.

Kurland's sources of inspiration are picturesque 19th-century representations of the English landscape and genre paintings, the utopian ideal and fairy tales, Arthur Rackham's illustrations, the contemporary American scenery of the great expressways, undefined suburban fields, panoramas fenced in with barbed wire and Carleton E. Watkins's and William Henry Jackson's photographs of the Far West. These scenarios transform nostalgia into theatre. Vast green or uncultivated fields, expanses of land dotted with trees, lakes and rivers, where the light sometimes freezes time the way it does in the paintings of Caspar David Friedrich, house romantic utopian communities of the present day: naked young women looking like nymphs, teenage schoolgirls, hikers or campers amidst warm purple flowers or swathed in enigmatic mists, entire rural families, groups of hippies. These allegories, which allude to lost paradises, present the landscape as an oasis of peace and stage a theatricalized ritual that the artist envisages as a possible dream. With her large format photographs Kurland extols a view of nature as a state of mind, transforming the emotional and spiritual sentiment of the pantheistic vision into subjective experience. By rendering aesthetic idealism pragmatic, the image makes us perceive nature as the original spirit of the world and of art.

Images of a cinematographic and a literary flavour coexist in Kurland's pictures. Even when the artist shows us girls who seem to have sprung from a pre-Raphaelite painting or medieval knights, the references are to North American culture, in that they are photos taken at popular festivals in Texas and Arizona. The colours are always saturated. The superimposing of linguistic elements eliminates any hint of nostalgia.

Kurland, the daughter of artists, grew up in the time of the "flower children", amongst people fascinated by any kind of alternative community and philosophy. A situation she has left behind her, but one that emerges in her work as the culture of her roots: the common denominator of her pictures is what she calls her "request for paradise", a request linked to the American dream of finding a promised land that will be able to fulfil any desire.

196

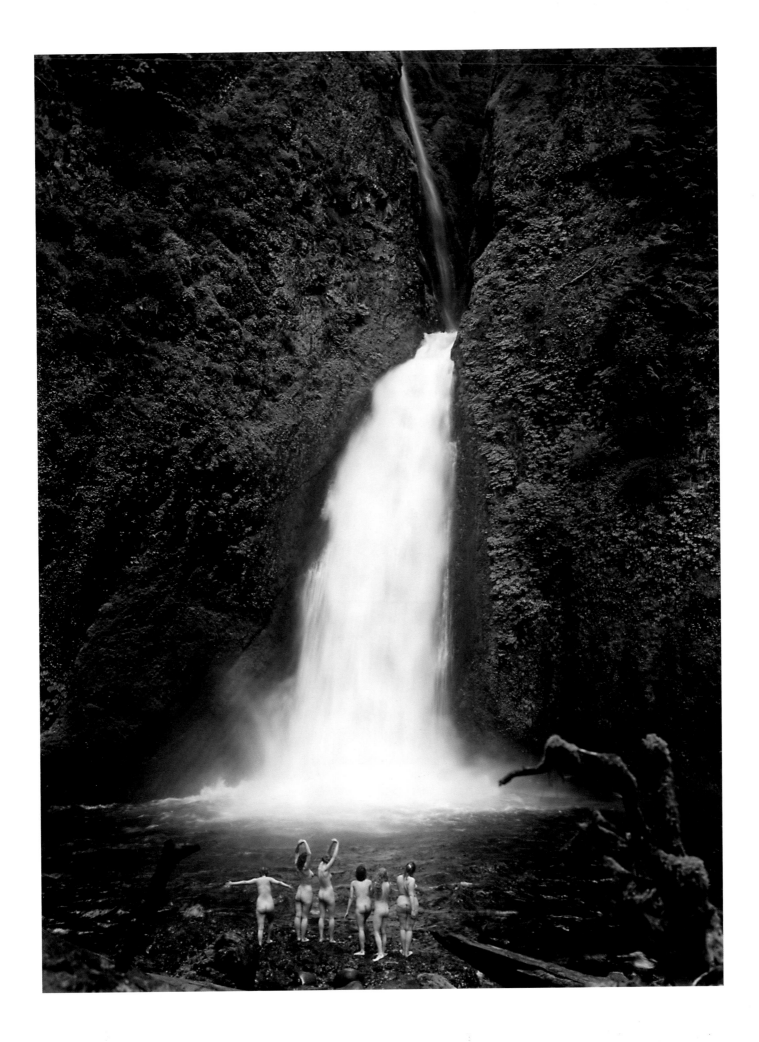

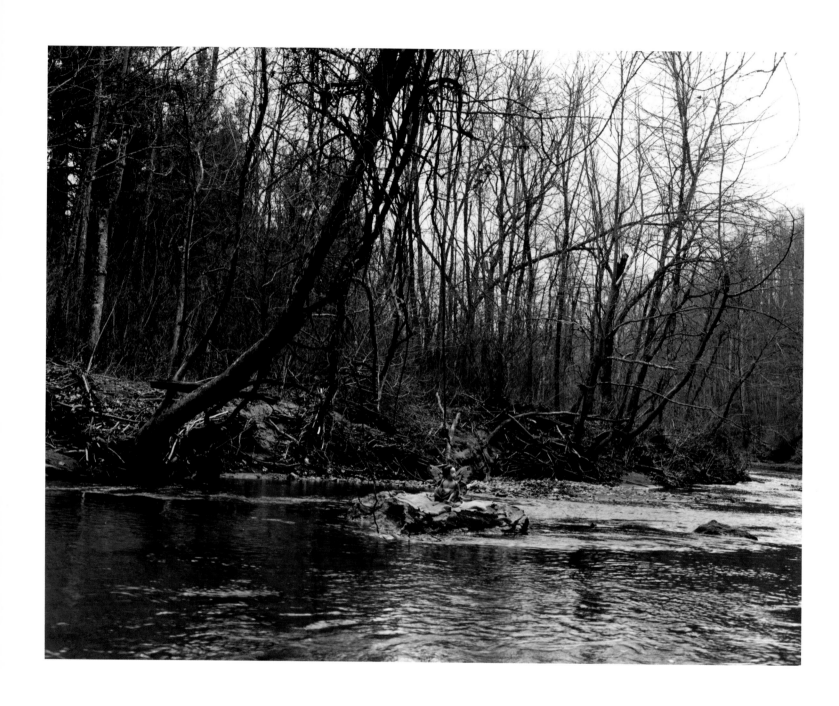

Green Fairy, **2005,** C-print, 76,2 x 101,6 cm
C-print, 30 x 40 inches

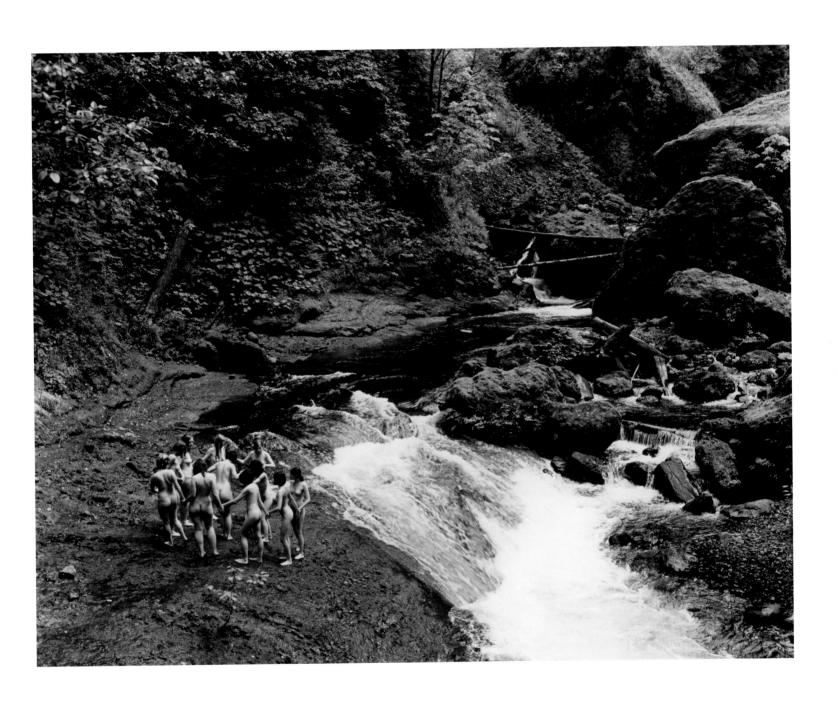

***Witch Circle,* 2005,** C-print, 76,2 x 101,6 cm
C-print, 30 x 40 inches

Ma Liuming

Nato a/Born in Huangshi, Hubei Province (CN), 1969
Vive a/Lives in Beijing (CN)

Performer, fotografo e scultore, Ma Liuming pone insistente la sua immagine al centro della propria arte. La deforma, la frammenta, la distorce sul piano sessuale ed emotivo, arriva a trasformarla in quella del proprio figlio.

Mettere in discussione la forma equivale per Ma Liuming a mettere in discussione se stesso, a decostruirsi come soggetto. Una pratica, questa, che conduce a un continuo interrogarsi, a mettersi a nudo in una sorta di autoanalisi che non si concede sconti. Affrontando la questione dell'identità, l'artista si mostra come uomo, donna e bambino. La questione assume nel suo lavoro valenze fortemente politiche, in quanto afferma all'interno del contesto geopolitico in cui l'artista vive, la Cina, il diritto alla diversità e all'uguaglianza, ma anche all'ingenuità insita nel bambino, che fatica a comprendere le regole del lavoro e dell'omologazione a cui viene educato.

Facendo convivere generi sessuali diversi – il maschile, il femminile (da qui l'androgino) – e generazioni distanti – l'uomo e il bambino – Ma Liuming compie un cammino avanti e indietro nel tempo, mettendo a fuoco la complessità della natura umana. Con questa pratica l'individuo diviene uomo-collettivo, il privato e il pubblico finiscono per coincidere.

Fonti primarie della sua pratica sono la conoscenza, intesa come padronanza della propria e dell'altrui cultura, e l'emotività legata dall'esperienza personale. L'opera è così una sorta di diario in cui si possono leggere esperienze personali, anche tra le più intime. Nel cercare un segreto per differenziarsi Ma Liuming giunge alla conclusione che il vero segreto è l'unicità dell'individuo. Un individuo aperto al conflittto delle interpretazioni sia quando si guarda allo specchio sia quando si mostra agli altri.

In un ciclo di recenti sculture, bianco candido, egli si mostra con il corpo di un bimbo paffuto ma con la faccia di un adulto, non più sorridente, ma crucciato. Ma Liuming si pensa nella storia, affronta le contraddizioni del presente e le questioni legate al linguaggio. La fibra di vetro delle sue sculture simula il marmo, esse sembrano l'espressione di un nuovo classicismo. E tuttavia la deformazione e la voluta sproporzione della testa rispetto al corpo esprime una maturità troppo precoce, rinnovando l'impegno in una sorta di ulteriore autocoscienza.

Performer, photographer and sculptor, Ma Liuming insistently places his own image at the centre of his art. He deforms, fragments and distorts it on the sexual and emotional plane, going so far as to transform it into that of his own son.

For Ma Liuming questioning form amounts to questioning himself, to deconstructing himself as a subject. A practice that leads to a continual self-examination, a laying bare of himself in a sort of merciless self-analysis. Tackling the theme of identity, the artist exhibits himself as man, woman and child. In his work this theme takes on strong political overtones, in that he is asserting within the geopolitical context in which he lives, that of China, the right to diversity and equality, as well as the right to the natural innocence of the child, who struggles to understand the rules of the work and the conformity into which he is educated.

Combining different genders – the male, the female (and thus the androgyne) – and different generations – the man and the child – Ma Liuming moves backwards and forwards in time, bringing the complexity of human nature into focus. In this way the individual becomes a collective being, the private and the public are made to coincide.

The primary sources of his practice are knowledge, understood as command of his own and other people's cultures, and emotivity, linked by personal experience. Thus his work is a sort of diary in which we can read about his personal experiences, even the most intimate. In his quest for the secret of being different Ma Liuming has come to the conclusion that the real secret is the uniqueness of the individual. An individual open to conflicting interpretations both when he looks in the mirror and when he displays himself to others.

In a series of recent snow-white sculptures, he portrays himself with the body of a chubby child but the face of an adult, no longer smiling but with a worried expression. Ma Liuming thinks of himself within the perspective of history, tackling the contradictions of the present and questions linked to language. The fibreglass of his sculptures simulates marble, and they appear to be the expression of a new classicism. And yet the deformation and deliberate disproportion between the head and the body reflect an all too precocious maturity, renewing his engagement in a sort of further self-awareness.

Testo di/Text by
Eleonora Battiston

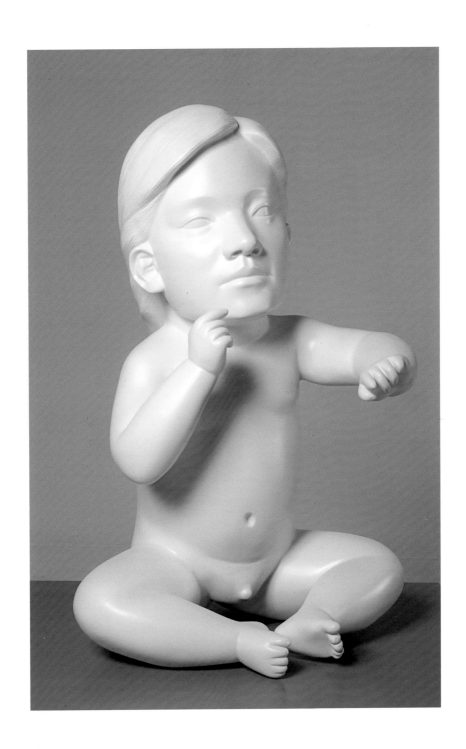

***Baby,* 2003,** scultura, 75 x 48 x 37 cm
sculpture, 29.5 x 18.9 x 14.6 inches

Baby, 2003, scultura, 91 x 48 x 41 cm
sculpture, 35.8 x 18.9 x 16.1 inches

Baby, 2003, scultura, 91 x 48 x 41 cm
sculpture, 35.8 x 18.9 x 16.1 inches

Sharon Lockhart

Nata a/Born in Norwood, MA (US), 1964
Vive a/Lives in Los Angeles, CA (US)

Le fotografie e i film di Sharon Lockhart sembrano a prima vista immagini d'archivio, ma sono in realtà pura fiction, storie immaginate che disattendono costantemente le aspettative del pubblico.

Scene che sembrano rubate alla realtà in presa diretta sono invece azioni costruite, spesso coreografate. Seguendo un approccio antropologico che procede per classificazioni, sopralluoghi e raccolta di dati, l'artista esplora e indaga da un lato i labili confini tra realtà e finzione, dall'altro i caratteristici aspetti della vita quotidiana, in particolare di quella suburbana. Il materiale di tipo documentaristico che ottiene viene trasformato in opere che registrano azioni, soggetti, pose e movimenti senza raccontare davvero una storia, piuttosto mascherando la finzione come se fosse realtà.

Il suo progetto *Pine Flat* (2005) comprende un film di 16mm e una serie di fotografie. Sviluppata in quasi due anni di studio e ricerca, l'opera racconta e registra normali scene di vita quotidiana – come la lettura di un libro o l'attesa dell'autobus – di alcuni adolescenti di Pine Flat, comunità al confine tra Sierra Nevada e California, con i quali l'artista ha costruito un rapporto di conoscenza e fiducia. Spesso ripresi in pose congelate e alienate, ma anche oniriche, le foto mettono in evidenza le dinamiche di gruppo suggerendo e abbozzando storie che tuttavia non si rivelano.

Nei suoi film la camera è spesso fissa e sono i personaggi a movimentare la scena. Come quello in cui riprende una squadra di adolescenti giapponesi durante un allenamento di basket o il film girato in un teatro neoclassico in Brasile, nella regione amazzonica. Il film registra semplicemente le reazioni di un pubblico che seduto ascolta una performance musicale, senza che si veda mai il palco. Gli spettatori, così ripresi e inquadrati, con i loro bisbigli, le loro chiacchere, i loro movimenti e le impercettibili azioni, diventano essi stessi *performer*. Per selezionare i protagonisti l'artista è stata a lungo sul posto, conducendo interviste e sceglierdoli in modo tale da creare uno spaccato della cittadina amazzonica.

Il labile rapporto tra realtà e finzione torna nelle fotografie che rendono omaggio e coinvolgono le figure iperrealiste dello scultore americano Duane Hanson, affiancate dalla Lockhart a persone reali, in modo da rendere impercettibile la differenza tra le une e le altre: il processo di Hanson sulla materia diventa quasi indistinguibile dal lavoro compiuto dalla Lockhart sulle persone reali.

The photographs and films by Sharon Lockhart initially seem to be images from historic archives. Actually, they are pure fiction, imaginary stories that continuously defy the audience's expectations. Scenes that appear to be taken from reality are actually constructed or choreographed. Using an anthropological approach based on classification, field investigation, and data collection, the artist explores, on the one hand, the blurry confines between reality and fiction, and on the other, the characteristic aspects of everyday life, especially suburban life. Her documentary-style material is transformed into works that contain actions, subjects, poses, and movements that do not really tell any story, but instead dress up fiction as if it were reality.

Her work *Pine Flat* (2005) comprises a 16mm film and a series of photographs. Developed over the course of nearly two years of study and research, the work presents everyday scenes – like reading a book or waiting for the bus – from the life of some teenagers, with whom the artist had established a trusting relationship, from Pine Flat, a small town in the foothills of California's Sierra Nevada mountains. The photos often contain frozen or alienated – and at times dreamlike – poses that highlight group dynamics while suggesting and sketching out stories that do not occur.

She often uses a fixed camera technique in her films and leaves it to the characters to create all the movement. An example of this is the scene of a Japanese high-school basketball team during practice, or the film shot in a neoclassical theatre in Amazonian Brazil. In this latter work, the film simply records the reaction of the audience in their seats listening to a musical performance without ever showing the stage. The audience, with all their whisperings, comments, movements, and nearly imperceptible actions, thus become performers themselves. Before she chose her protagonists, the artist spent a long time in Brazil interviewing people and making her choices so as to produce a cross-section of the Amazonian town. The frail distinction between reality and fiction is featured again in her photographs paying homage to, and including, the hyperrealist figures of the American sculptor Duane Hanson. Lockhart intermixes these sculptures with real people in order to render the differences between the ones and the others virtually imperceptible. Hanson's work with his materials thus becomes almost indistinguishable from Lockhart's work with real people.

Testo di/Text by
Roberta Tenconi

***Maja and Elodie,* 2003,** due stampe cromogeniche, 124,5 x 165,5 cm ciascuna
two chromogenic prints, 49 x 65.2 inches each

Eva Marisaldi

Fuori, 2006
video animazione/video animation, durata/duration 4' 20"
voci/voices: Eva Marisaldi, Levis De Ganello
computer graphics e suono/computer graphics and sound: Enrico Serotti

Nata a/Born in Bologna (IT), 1966
Vive a/Lives in Bologna (IT)

Testo di/Text by
Giorgio Verzotti

L'opera di Eva Marisaldi tematizza la volontà, lo sforzo di fondare una comunicazione interpersonale, e nello steso tempo la difficoltà per realizzarla. L'aura di ermetismo che circonda la maggior parte delle sue opere, soprattutto quelle degli esordi, e l'adozione dei materiali più inaspettati significavano questa difficoltà. Oggetti e immagini che si danno come tracce, frammenti di un discorso spezzato, costellato di enigmi corrispondenti ai misteriosi oggetti collocati nello spazio nei modi più inaspettati: così si presentano le mostre dell'artista, in una ricerca di sempre nuove soluzioni formali. Le opere assumono un valore quasi simbolico anche se è chiaro che un possibile significato può provenire unicamente da un'affezione individuale, propria dell'artista. D'altra parte la tecnica su cui ogni opera si fonda è sempre particolare, a volte bizzarra, ma sempre estremamente semplice, e questo denota la volontà di farsi comprendere, di coinvolgere lo spettatore, per quanto questi si possa trovare catturato in una rete di segni inquietanti. L'interesse portato a questo concetto di comunicazione ha spinto il lavoro verso due peculiari direzioni. Da un lato, il ricorso a immagini che provengono dal cinema, e in generale dall'universo *fictional* dei mass media. Riportate sotto forma di ricami, evocate nelle animazioni video, o ripresentate come piccoli bassorilievi in gesso, queste scene estrapolate da altri contesti narrativi valgono come evocazione del surriscaldamento emotivo, di cui la *fiction* gronda e che sembra mancare alla nostra esperienza di uomini-massa. Dall'altro, il ricorso a piccole macchine, dirette dal computer, richiama la collettività tecnologica a cui apparteniamo, di cui però si incarna una versione *soft* e ironizzata, data la semplicità dei meccanismi impiegati.

Fiction e tecnologia semplice sono per la Marisaldi le premesse di una comunità disalienata, quella che la sua poliedrica opera ipotizza come possibile, anche ricorrendo alla più totale simulazione, come avviene nel video presente in questa mostra. Qui tutto è ottenuto a partire da programmi di computer, le immagini, il movimento, il sonoro. È un programma anche il partner dell'artista, che intrattiene una conversazione con lei. Si tratta di George, un *chatbot*, inventato apposta per rispondere, in modo del tutto imprevedibile, alle eventuali domande che un essere umano può rivolgergli.

The theme of Eva Marisaldi's work is the desire, the effort to establish interpersonal communication, and at the same time the difficulty of achieving it. The aura of inscrutability that surrounds the majority of her creations, especially those of the early days, and her use of the most unlikely materials, reflects this difficulty. Objects and images that present themselves as traces, as fragments of a broken discourse, studded with enigmas that correspond to mysterious things located in space in the most unexpected ways: this is what we find in the artist's exhibitions, where she pursues her quest for ever new formal solutions. The works take on an almost symbolic value, although it is clear that a possible meaning can only come from an individual affection, one personal to the artist herself. On the other hand the technique on which each work is based is always peculiar, at times bizarre, but extremely simple as well, and this denotes her desire to be understood, to involve the observer, however much he or she may be caught up in a mesh of disturbing symbols. Her interest in this concept of communication has pushed her work in two distinct directions. On the one hand the recourse to images drawn from the cinema, and from the fictional world of the mass media in general. Reproduced in the form of embroideries, evoked in video animations or represented as small bas-reliefs in plaster, these scenes extrapolated from other narrative contexts are used to conjure up the emotional overheating in which fiction is steeped and which seems to be missing from our experience as part of the mass of ordinary human beings. On the other, her use of small machines, operated by computer, recalls the technological community to which we belong, but embodies a soft and ironic version of it, given the simplicity of the mechanisms employed.

Fiction and simple technology are for Marisaldi the prerequisites of a community freed from alienation, one that her multifaceted work suggests is possible, even by resorting to total simulation, as happens in the video included in this exhibition. Here everything is created with computer programmes, the images, the movement, the sound. Even the artist's partner, who holds a conversation with her, is a programme: a chatbot called George, invented specially to respond, in a wholly unpredictable way, to any questions that a human might put to it.

Masbedo

Nicolò Massazza
Nato a/Born in Milano (IT), 1973
Jacopo Bedogni
Nato a/Born in Sarzana (IT), 1970
Vivono a/Live in Milano (IT)

Testo di/Text by
F. Javier Panera Cuevas

I lavori di Jacopo Bedogni e Nicolò Massazza (Masbedo) affrontano temi quali la solitudine, l'incomunicabilità, la dispersione dei sentimenti, l'indebolimento della volontà, la decadenza dell'essere, l'incapacità di amare – "oggigiorno l'amore non può più dichiararsi" affermano –, il cinismo come scudo di fronte a qualsiasi possibilità affettiva. I protagonisti delle loro complesse installazioni video lasciano percepire stati d'animo legati a quella che gli stessi artisti definiscono "la tragica mutevolezza dello spirito che gira a vuoto senza risolvere nulla". I loro video sono popolati di uomini e donne che abitano un mondo metaforicamente tetro, personaggi alla deriva per l'assenza di affetti. Affiora l'incomunicabilità, l'impossibilità dell'amore e la perenne minaccia della morte.

Il lavoro di Masbedo ha essenzialmente due finalità: una estetica, nella quale i simboli e la bellezza formale finiscono per trascendere il contenuto semantico dell'opera; l'altra, più psicologica ed emozionale, affidata a immagini apparentemente ammalianti come quelle della pubblicità. A ben guardare, tuttavia, queste ultime risultano congelate nell'assenza di sentimenti e di comunicazione reale: dietro il fascino apparente dei personaggi si nasconde la minaccia del vuoto esistenziale.

L'estetica di Masbedo è apertamente neobarocca. Non tanto per le atmosfere tenebrose che serpeggiano nelle scene, quanto per la vorticosa sovrapposizione delle immagini che, amplificando il significato del dettaglio, fanno esplodere l'insieme nelle ridondanze dei significati stessi. In tal senso l'opera diviene un labirinto dentro il quale lo spettatore deve districarsi per trovare la propria risposta.

Facendo riferimento al linguaggio della pubblicità televisiva, Masbedo si appropria di un apparato di rappresentazione caratterizzato da giochi retorici: in loro la risposta è già nel modo in cui le immagini pongono le domande. Anche le citazioni storiche, affiancate a quelle mediatiche – dalla visione degli spazi infiniti al gusto per l'illusione e per le emozioni formali – rimandano alle metafore, alle simbologie e alle allegorie barocche che, attraverso la fascinazione dell'immagine, mettevano lo spettatore dinanzi a questioni drammatiche come quelle della caducità, della morte e del giudizio.

The works of Iacopo Bedogni and Nicolò Massazza (who work as a duo called Masbedo) address themes like loneliness, lack of communication, loss of feeling, weakening of the will, decline in the quality of being, inability to love – "nowadays love can no longer be declared", they say – and the use of cynicism as a shield against any possibility of affection. The protagonists of their complex video installations display states of mind linked to what the artists themselves define as "the tragic inconstancy of the spirit that goes round in circles without getting anywhere". Their videos are peopled with men and women who inhabit a metaphorically gloomy world, rudderless figures with no emotional ties. What emerges is the inability to communicate, the impossibility of love and the perpetual threat of death.

Masbedo's work has two basic objectives: an aesthetic one, in which the symbols and the beauty of the forms transcend the semantic content; and another, more psychological and emotional one, entrusted to apparently beguiling images like those used in advertising. On close examination, however, these turn out to be frozen in an absence of sentiments and real communication: behind the seeming allure of the figures is concealed the menace of an existence empty of meaning.

The aesthetic of the duo Masbedo is openly neo-Baroque. Not so much for the sombre atmosphere that permeates the scenes as for the dizzy superimposition of the images, which amplifies the significance of the detail until the whole thing explodes in the superfluity of the meanings themselves. In this sense the work becomes a labyrinth from which the observer has to extricate himself to find his own response.

Drawing on the language of TV advertising, the duo appropriates a system of representation characterized by rhetorical games: in them the answer is already given in the way in which the images put the questions. Even the historical citations, set alongside those from the media (from the vision of boundless spaces to the taste for illusion and for formal emotions), allude to the metaphors, symbologies and allegories of the Baroque that, through the fascination of the image, faced the observer with dramatic questions like those of transience, death and judgement.

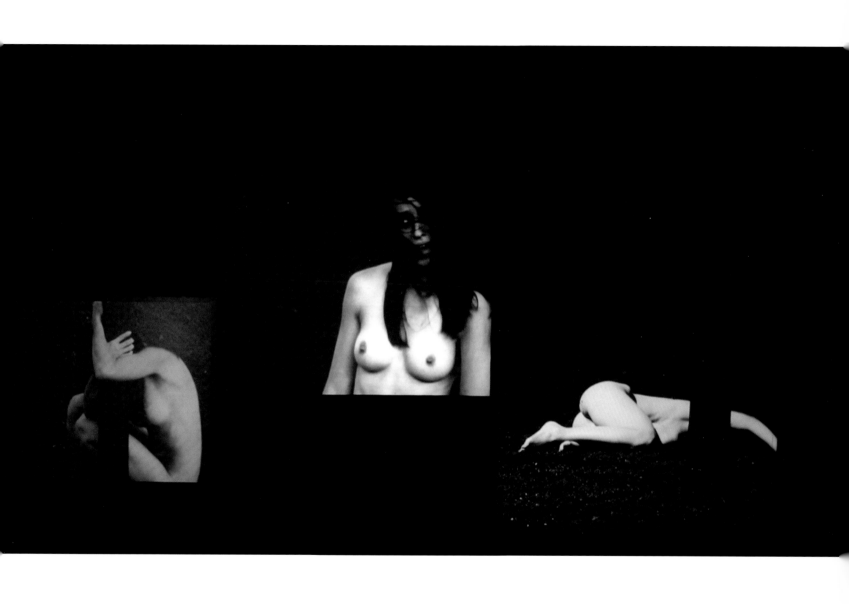

***Il mondo non è un panorama,* 2005**
video installazione/video installation

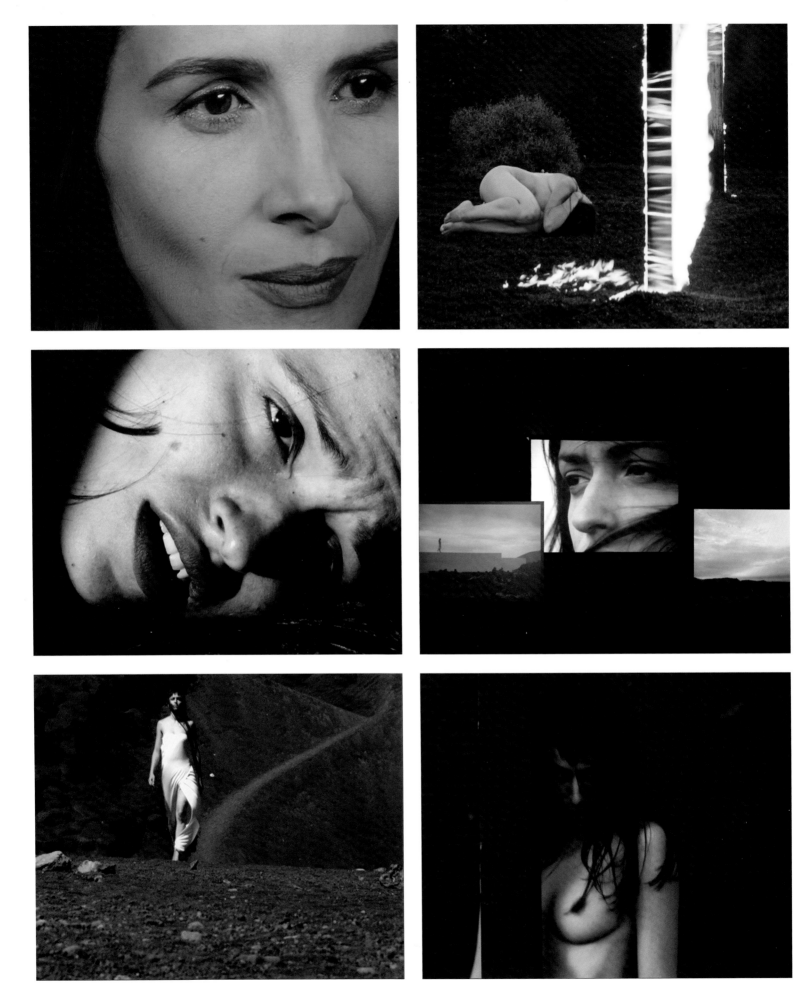

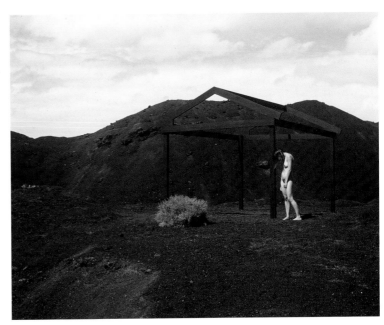

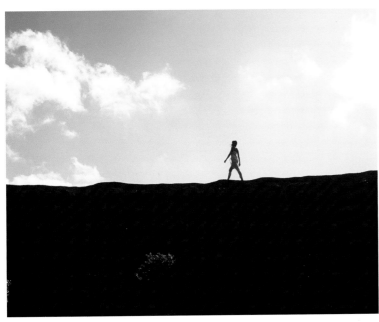

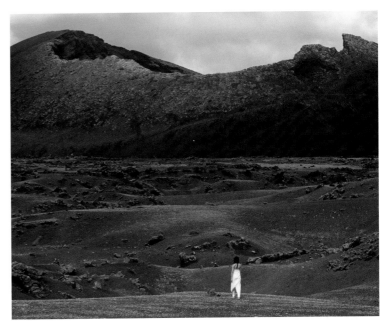

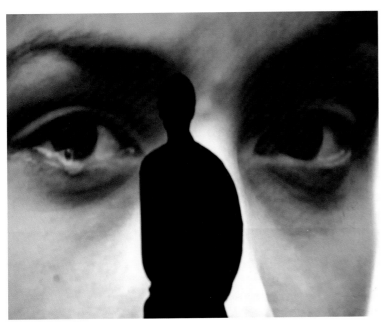

Jonathan Monk

Nato a/Born in Leicester (UK), 1969
Vive a/Lives in Berlin (DE) e/and Glasgow (UK)

Testo di/Text by
Sonia Rosso

Un aspetto centrale dell'opera di Jonathan Monk è l'omaggio ad artisti storici come Duchamp, Sol Lewitt, Gilbert & George, Bas Jan Ader, Boetti, Ruscha ecc. Spesso la rivisitazione delle loro opere viene arricchita da aneddoti quotidiani e rimandi autobiografici che profondono una venatura calda e quasi intima al lavoro. Nel lavoro di Monk, proprio l'assenza di segreto e i cenni alla famiglia – alla madre, al padre, alla sorella – rendono le sue opere intense e affievoliscono il rigore dell'arte concettuale alla quale spesso si ispira. Inoltre, la sensazione di intimità si acuisce laddove Monk tenta di instaurare una relazione diretta con i collezionisti. Da qui la produzione di neon le cui scritte fanno riferimento alla vita privata di una persona o che rimarranno spenti quando l'artista o il collezionista non ci saranno più.

Ancora, la rielaborazione dell'opera di artisti ormai storici permette a Monk di accentuare e approfondire aspetti come la differenza, la ripetizione e in particolare la copia: la copia della copia, la copia che non è mai copia dello "stesso" in quanto si instaura sempre una differenza.

Non è un caso se due tra gli artisti da lui più ammirati, Sol Lewitt e Boetti, hanno introdotto la nozione di ripetizione e di copia come critica al concetto di identità, aspetti che Monk approfondisce con gioco e ironia. Per esempio, in un'opera costituita da una serie di diapositive, ogni diapositiva è il duplicato della precedente finché, per ragioni tecniche dovute al lavoro della riproduzione, l'immagine finale risulta completamente differente. Ed è proprio in quella differenza e in quello scarto che risiede la novità del lavoro di Jonathan Monk. In un'altra opera, una corda della misura dell'altezza dell'artista (178 cm) viene gettata a terra e la forma che si delinea viene successivamente trasformata in un neon. Il processo è ripetuto per dieci volte e ciascuna volta la sagoma sarà diversa, nonostante il gesto sia stato il medesimo.

Ecco quindi che la ripetizione è lontana dall'essere mera "ripetitività", le cose non sono sempre uguali come comunemente si è portati a credere. La ripetizione e la copia introducono una sottile, ma potente provocazione in un mondo in cui tutto mira alla diversità, alla trasformazione veloce, alla parodia del cambiamento: nel gioco infinito della ripetizione le certezze si sovvertono e il luogo comune viene scardinato.

A central aspect of the work of Jonathan Monk is the homage he pays to such influential artists as Duchamp, Sol LeWitt, Gilbert & George, Bas Jan Ader, Boetti, Ruscha, etc. His revisiting of their works is often enriched by anecdotes of everyday life and autobiographical references that delve into a warm and almost intimate vein. In Monk's work, it is precisely the absence of secrecy and the allusions to his family – his mother, father, sister – that make his creations so intense and undermine the rigour of the conceptual art from which they often take their inspiration. In addition, the sensation of intimacy is heightened wherever Monk tries to establish a direct relationship with collectors. Whence his production of works in neon in which the inscriptions refer to the private life of a person or will go out when the artist or the collector is no more.

Again, the revisiting of the work of now historic artists allows Monk to probe and accentuate aspects like difference, repetition and in particular copying: the copy of the copy, the copy that is never a copy of the "same thing" in that a difference always emerges.

It is no coincidence that two of the artists he most admires, Sol LeWitt and Boetti, have introduced the notion of repetition and copying as a critique of the concept of identity, aspects that Monk investigates playfully and with irony. For example, in a work made up of a series of photographic slides, each slide is a duplicate of the previous one but, for technical reasons inherent in the reproduction process, the final image turns out to be completely different. And it is in just that difference and deviation that the novelty of Jonathan Monk's work lies. In another work, a rope of the same length as the artist's height (178 cm) was thrown on the ground and the shape that it formed was then transformed into a neon tube. The process was repeated ten times and each time the shape came out different, even though the action was the same.

So repetition is far from being mere "repetitiveness". Things are not always the same, as we are commonly led to believe. Repetition and copying introduce a subtle but powerful provocation into a world in which everything is focused on diversity, on rapid transformation, on a parody of change: in the endless game of repetition certainties are overthrown and the commonplace is undermined.

The Unconnected Connectors, 2006, 10 anelli d'argento, dimensioni variabili
10 silver rings, variable dimensions

Fallen, **2006,** neon, dimensioni variabili
neon, variable dimensions

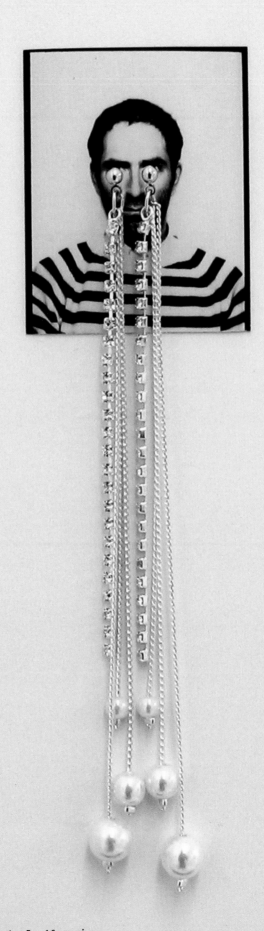

Tears, **2006,** foto con orecchini d'argento, 5 x 16 cm circa
silver ear-rings, photograph, 2 x 6.3 inches approx.

Vik Muniz

Nato a/Born in São Paulo (BR), 1961
Vive a/Lives in New York, NY (US)

Vik Muniz utilizza filo, chiodi, coriandoli, zucchero, polvere, gelatina, giocattoli in miniatura o materiali di scarto per ricostruire, come in un mosaico, figurazioni facilmente riconoscibili perché ampiamente divulgate dai media. L'atto risolutivo di questa pratica laboriosa consiste nel fissare il risultato ottenuto mediante uno scatto fotografico, nel distruggere l'originale fatto a mano e proporre il soggetto in una stampa cybacrome: Muniz si ritiene un fotografo.

Le sue rappresentazioni appartengono alla realtà, ripresa da un repertorio già esistente, come foto di cronaca, capolavori dell'arte del passato, documentazioni di avvenimenti storici.

In quest'ottica la realizzazione del modello da fotografare, benché richieda una cura meticolosa e lunghi tempi di lavorazione, non è finalizzata alla perfetta imitazione del soggetto prescelto. L'obiettivo è piuttosto puntato sul carattere mimetico della fotografia ed è volto a indagare la natura dei fenomeni percettivi e i meccanismi psicologici legati al riconoscimento delle immagini.

Per Muniz la fotografia inizia con la (ri)costruzione materiale del soggetto. La scomposizione e ricomposizione dell'immagine nei suoi elementi costitutivi è funzionale alla riproposizione oggettuale del tema figurativo. In un ribaltamento di prospettiva, che fa perno sul metodo operativo e sulle sue implicazioni concettuali, la fotografia finisce con l'includere anche una dimensione plastica, mentre gli elementi del reale, pur essendo soggetti autonomi – come lo sono dei soldatini di plastica o delle monete da un dollaro – assumono, se accostati l'un l'altro, il valore di pixel, unità costruttive di una realtà altra. Sono in egual misura "cose" e "segni".

La natura dei materiali, in Muniz, intrattiene inoltre una relazione semantica con le figure fotografate e con il loro contesto culturale: la serie *Pictures of Magazin*, per esempio, riproduce quadri di autori impressionisti mediante minuscoli ritagli di carta che rinviano alla parcellizzazione delle tonalità pittoriche in tocchi di colore puro; il ciclo *Sugar Children*, dedicato ai bambini, è realizzato con lo zucchero e rimanda allo sfruttamento minorile nelle piantagioni dell'isola di St. Kitts. La ricerca di Muniz approda dunque a una forte ambiguità percettiva, iconografica, processuale, dando forma a un inganno visivo che non altera il vero ma lo affianca: la foto si sostituisce all'originale, mettendolo in discussione nell'istante stesso in cui lo emula.

Vik Muniz uses wire, nails, confetti, sugar, powder, gelatine and miniature toys or discarded materials to reconstruct, as in a mosaic, images that are easy to recognize because they are so widespread in the media. The crucial act in this laborious process consists in recording the result in a photograph, destroying the handcrafted original and presenting the subject in a Cibachrome print: Muniz regards himself as a photographer.

His representations pertain to reality, and are drawn from an already existing repertoire, such as newspaper pictures, masterpieces of the art of the past and documentations of historic events.

From this perspective, while the creation of the model to be photographed requires meticulous care and a great deal of time, its aim is not perfect imitation of the chosen subject. Rather, the objective is to examine the mimetic character of photography and to explore the nature of the perceptual phenomena and psychological mechanisms linked to the recognition of images.

For Muniz the photograph begins with the material (re)construction of the subject. The breakdown of the image into its constituent elements and its subsequent reassembly is aimed at presenting the figurative theme as an object. In a reversal of perspective which hinges on the method of working and its conceptual implications, the photograph ends up including a plastic dimension, while the elements of reality, despite being independent subjects (such as toy soldiers or dollar coins), take on, when placed side by side, the value of pixels, structural units of another reality. They are at one and the same time "things" and "signs".

The nature of the materials, in Muniz's work, also establishes a semantic relationship with the figures photographed and with their cultural context: the series *Pictures of Magazines*, for example, reproduces paintings by Impressionist artists with hole-punched paper circles from glossy magazines that allude to the division of tones into touches of pure colour; the cycle *Sugar Children*, dedicated to the young, is made out of sugar and refers to the exploitation of minors in the plantations of the island of St Kitts. Thus Muniz's research is directed at the creation of a marked ambiguity of perception, imagery and process, creating a visual deception that does not alter reality but stands alongside it: the photo takes the place of the original, bringing it into question at the very moment in which it emulates it.

Testo di/Text by
Ida Parlavecchio

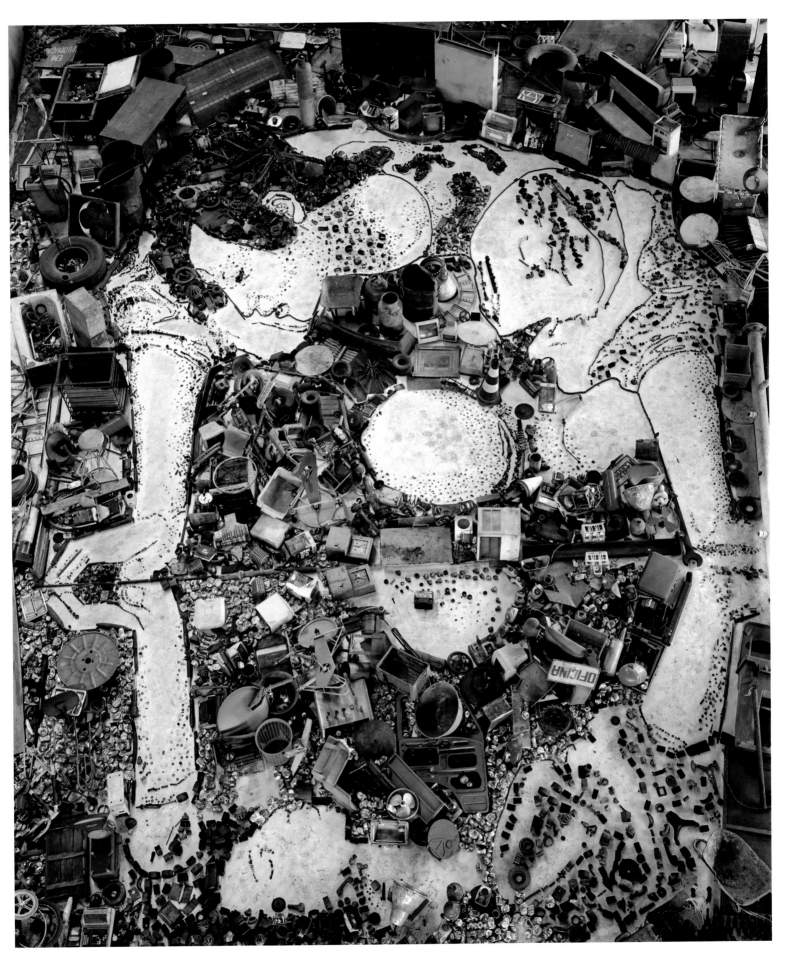

Narcissus, after Caravaggio, Pictures of Junk, 2006, C-print, 225 x 180 cm
C-print, 88.5 x 71 inches

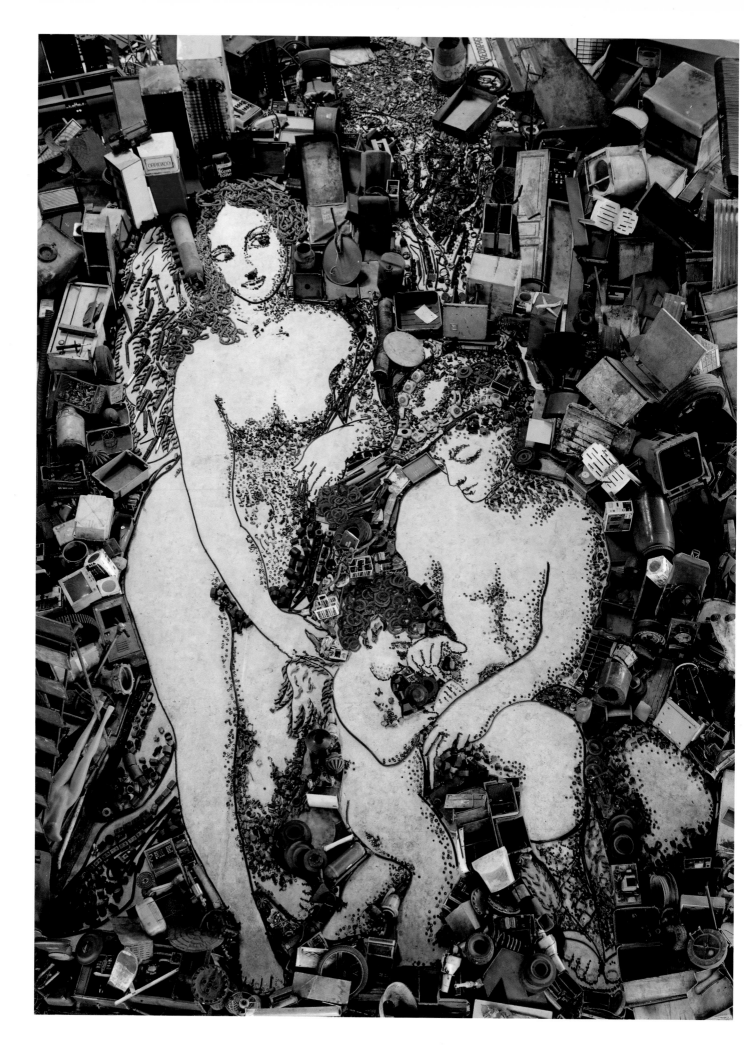

The Education of Cupid, after Correggio, Pictures of Junk, **2006,** C-print, 228,6 x 182,9 cm circa
C-print, 90 x 72 inches approx.

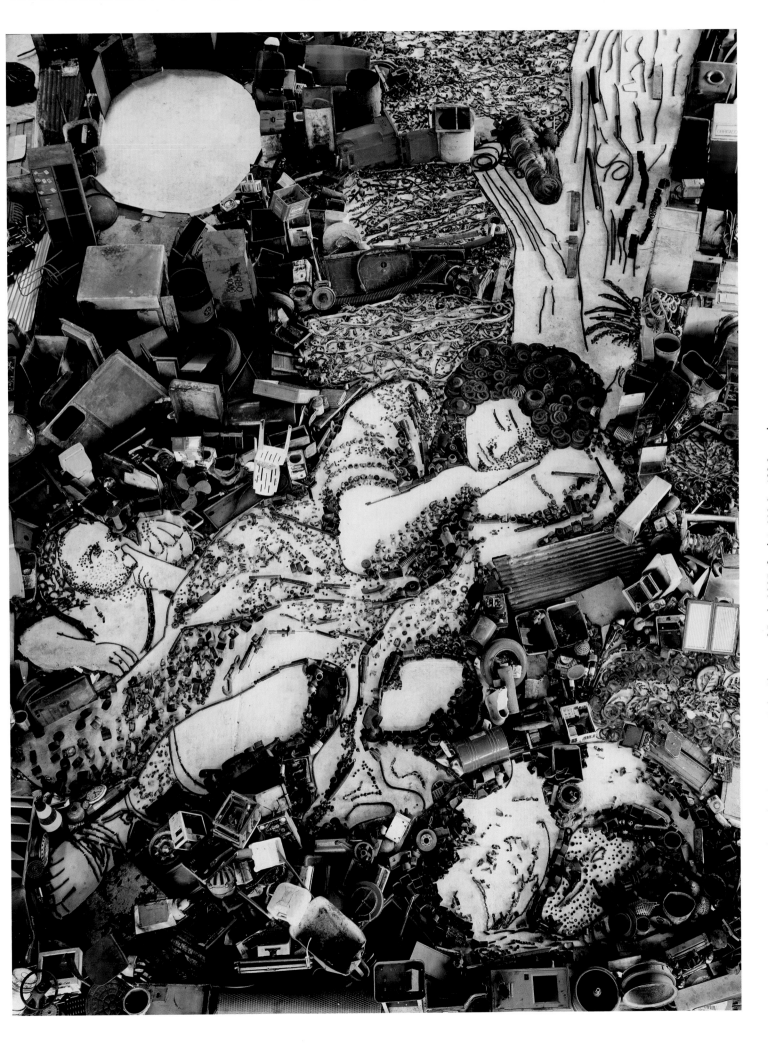

Diana and Endymion (Detail), after Francesco Mola, Pictures of Junk, 2007, C-print, 228,6 x 182,9 cm circa
C-print, 90 x 72 inches approx.

Lucy and Jorge Orta

Lucy Orta
Nata a/Born in Sutton Coldfield,
Warwicksh (UK), 1966
Jorge Orta
Nato a/Born in Rosario (AR), 1957
Vivono a/Live in Paris (FR)

Testo di/Text by
Gabi Scardi

Grandi, organiche strutture, labirintici agglomerati di metallo e tubi evocano la circolazione sanguigna e la rete di corsi d'acqua che intesse il pianeta; e poi ampolle di vetro e inserti in tela, ordinate serie di taniche e di bottiglie montate su veicoli elementari: tricicli e canoe, piccole vecchie barche, modeste, funzionali, volenterose Ape Piaggio. E ancora sacchi a pelo, gilet, mensole, biciclette e trabiccoli.

I progetti di Lucy e Jorge Orta nascono dalla consapevolezza che l'epoca in cui viviamo presenta sfide ed esperienze di cambiamento, e dall'idea che l'immaginazione può contribuire a modellare sviluppi sostenibili e nuove convivenze possibili.

Il ciclo di opere *Orta Water* prende avvio dalla constatazione che il pianeta è assetato. L'acqua è sorgente di vita, è ovunque, intorno a noi, dentro di noi. Eppure un miliardo di persone subisce le tragiche conseguenze della mancanza di accesso all'acqua potabile.

Lucy e Jorge Orta sono sempre stati pronti a misurarsi sul terreno dei grandi fenomeni sociali e delle tematiche ambientali, delle emergenze planetarie. Le loro opere traducono preoccupazioni rispetto al contesto economico, sociale, ecologico, ed esprimono l'intento di utilizzare l'immaginazione per prefigurare nuovi, alternativi stili di vita. Ecco dunque gli *Intervention Convoy*, veicoli-rifugio, e poi i *Refugee Wear* e le *Body Architectures* di Lucy Orta: capi d'abbigliamento raffinati nella forma, nella fattura e nei materiali, commutabili, grazie ad armature leggere e a un sistema di velcro e cerniere, in sacchi a pelo e in tende. Orta li immagina come duttili e leggere strutture polifunzionali, nuclei abitativi minimi, mobili e autosufficienti per senzatetto e per popolazioni nomadi. Ripari temporanei in un ambiente inadeguato, kit d'emergenza per situazioni di crisi, strumenti di soccorso individuale dotati di tasche che contengono il necessario per la sopravvivenza e di appendici che permettono alle persone di riunirsi, questi indumenti esprimono, innanzitutto, il dramma dell'emarginazione e la fondamentale importanza dei legami sociali.

Nel loro procedere gli Orta sono animati soprattutto da un intento comunicativo che viene affidato all'aderenza tra il contenuto, con la sua urgenza, e il linguaggio, con l'immediatezza della sua presa diretta. La loro intenzione non è produrre oggetti funzionali. Non immediatamente pratiche ma non semplicemente utopistiche, piuttosto dimostrative, le loro installazioni evocano la necessità di una crescita e di un cambiamento.

Large organic structures, labyrinthine agglomerates of metal and tubing that evoke the circulation of the blood and the network of watercourses that garland the planet; spheres of glass and canvas inserts, orderly series of jerrycans and bottles mounted on tricycles and canoes, rawboats, modest, functional and Piaggio Apes. And then bivouacs, kits, shelves, carts and jalopies.

The projects of Lucy and Jorge Orta are born out of an awareness that the age in which we live presents great challenges and experiences of change, and from the idea that the imagination can contribute to modelling sustainable patterns of development and possible new modes of coexistence.

Their *Orta Water* series of artworks stems from the realization that the planet is profoundly thirsty. Water is the origin, the source of life. It is everywhere, around us and inside us. And yet a billion people suffer the tragic consequences of a lack of access to drinkable water.

Lucy and Jorge Orta have always been ready to grapple with major social phenomena and problems raised by the environment, by planetwide emergencies. Their works reflect concerns about the economic, social and ecological situation, and are an expression of their intention to use the imagination to come up with new, alternative lifestyles. Out of this has come their *Mobile Intervention Convoy* of vehicles designed to provide shelter in a disaster, and then Lucy Orta's *Refuge Wear* and *Body Architecture*: coture, workmanship and materials that, thanks to the armatures and a system of Velcro and zip fasteners, can be turned into sleeping bags and tents. Orta pictures them as light and flexible multifunctional structures, minimal, mobile and self-sufficient housing units for the homeless and nomadic peoples. Temporary shelters for disaster zones, emergency kits for situations of crisis, individual relief systems fitted with pockets that contain everything necessary for survival and appendages that allow people to come together, these garments point, above all, to the drama of marginalization and the fundamental importance of social ties.

The Ortas are motivated by an intention to communicate the necessary compatibility between the message with its urgency, the language, and its immediacy. Their aim is not to produce so called "functional" objects. Neither immediately practical nor merely utopian, but demonstrative in character, their installations speak of the need for growth and change. Operational Aesthetics!

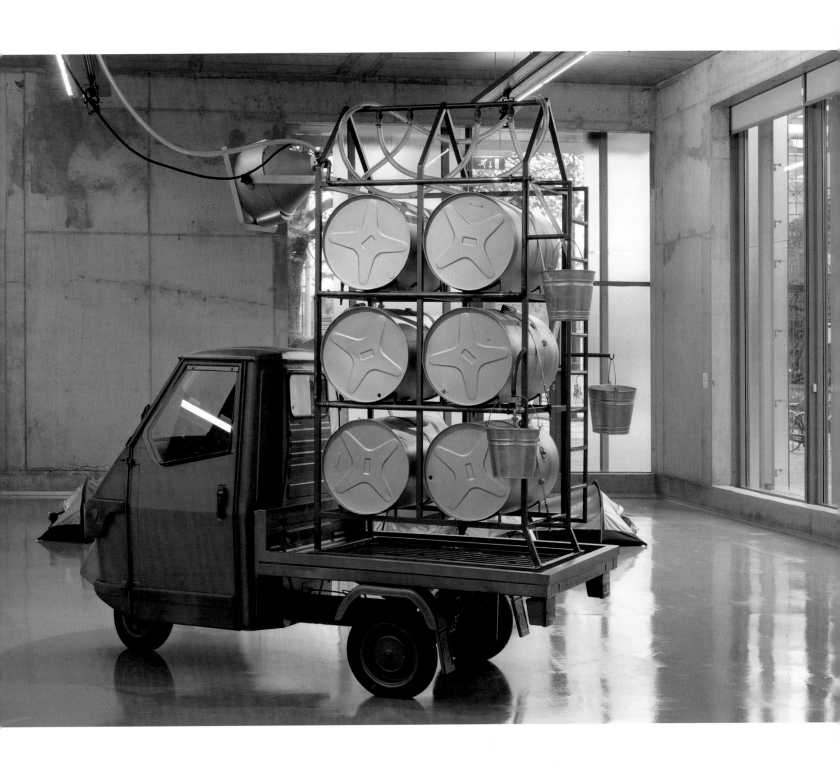

Orta Water – Mobile Water Storage Tank Unit, 2005, Ape 50 Piaggio, struttura in acciaio, 6 bidoni d'acciaio d'acqua, tubo di plastica, rubinetti, 3 secchi, tubo di rame, 250 x 320 x 100 cm / 100 kg
Ape 50 Piaggio, steel structure, 6 steel water drums, plastic tube, taps, 3 buckets, copper tube, 98.4 x 126 x 39.4 inches / 100 kg

Orta Water - Glacier Wall Unit, 2005, struttura d'acciaio, fotografia laminata, bicchiere, cuore di porcellana Reale di Limoges, 20 bottiglie, 2 rubinetti, 125 x 70 x 40 cm / 12 kg
steel structure, laminated lambda photograph, glass, Royal Limoges porcelain heart, 20 bottles, 2 taps, 49.2 x 27.6 x 15.7 inches / 12 kg

***Orta Water – Iguazu Wall Unit,* 2005,** struttura d'acciaio, specchio, fotografia laminata, 2 coperte di feltro, 2 caraffe di vetro, 2 fiaschi di alluminio, 34 bottiglie, 2 rubinetti, 130 x 180 x 40 cm / 40 kg
steel structure, mirror, laminated lambda photograph, 2 felt blankets, 2 glass carafes, 2 aluminium flasks, 34 bottles, 2 taps, 51.2 x 70.9 x 15.7 inches / 40 kg

Tony Oursler

Nato a/Born in New York, NY (US), 1957
Vive a/Lives in New York, NY (US)

Opticotic, 2005
forma in fibra di vetro, DVD, lettore DVD e proiettore, 155 x 127 x 60 cm
fibreglass form, DVD, DVD player and projector, 61 x 50 x 23.6 inches

Un volto chiama e si lamenta in un crescendo di ansia: proiettato su un cuscino, su una forma sferoidale, chiuso in un baule, immerso in una teca contenente acqua, materializzato in una nuvola di fumo, trasfigurato in albero. È l'universo sconcertante e ipnotico di Tony Oursler, che proietta sulle sue sculture bianche e su oggetti inerti sequenze visive che si "modellano" sulle loro forme e le animano, umanizzandole.

Videotape, fotografie, collage, installazioni ambientali tematizzano il suo interesse per le percezioni sensoriali e per la dinamica speculare tra esperienze corporee ed emozionali. Dagli anni novanta sono manichini, pupazzi, o semplici sfere, i protagonisti dei *setting* di Oursler. Interloquiscono con lo spettatore emettendo lamenti angosciosi, pronunciando, in modo reiterato e ossessivo, frasi sconnesse, cantilene che assumono il carattere di una manifestazione schizoide. Il pubblico è portato a relazionarsi empaticamente con questi prototipi infantili, come in un transfert.

Prendendo spunto da fenomeni relativi alla scienza, alla linguistica e alla sociologia Oursler traccia analogie tra le funzioni del cervello e le tecniche cine-televisive giocate sugli stacchi simultanei. Analizza le strutture narrative delle immagini in movimento e gli effetti delle comunicazioni di massa sull'individuo e sulla collettività, dando vita a una fusione organica tra video, scultura e installazione. Una costante della sua poetica è il rifiuto di dissimulare le sorgenti audio-video degli allestimenti: lettori Lcd e proiettori sono parte visibile e integrante delle opere.

Oursler ha focalizzato la sua attenzione su particolari anatomici come occhi o labbra. Nella serie *Eyes*, grandi bulbi oculari, irradiati di luminescenze colorate, galleggiano sospesi nello spazio, muovendosi in tutte le direzioni e reagendo alle variazioni luminose di un monitor televisivo, a sua volta riflesso nelle loro iridi. In questo gioco di specchi l'*occhio* di Oursler è soggetto e oggetto della ripresa visiva, agente e schermo della proiezione, allude all'obiettivo della telecamera e al potere di controllo che i dispositivi di sorveglianza pubblica esercitano sulla vita sociale. Metafora dell'onnipresenza mass-mediatica, incarna anche un principio metafisico in cui convergono gli interessi dell'artista per la dimensione esoterica dell'esistenza e l'ossessione diffusa di uno sguardo divino cui è impossibile sottrarsi: una *tele-visione* (cioè visione da lontano) *strictu senso*.

A face cries out in a lamenting crescendo of anxiety projected in magic-lantern fashion against a cushion, a spheroid form, inside a closed chest, immersed in a water-filled showcase, materialized in a cloud of smoke, or transfigured onto a tree. This is the disconcerting and hypnotic universe of Tony Oursler, who projects visual sequences onto blank sculptures and inert objects. The projections shape themselves to the forms of their substrates while animating and humanizing them.

Videos, photographs, collages, and installations characterize his interest in sensory perception and the specular dynamics between bodily and emotional experiences. Since the nineties the protagonists of his settings have been manikins, puppets, or simple spheres. They converse with the viewer by emitting anguished cries, pronouncing disjointed phrases in a reiterative and obsessive way, or a schizoid monotone sing-song. An empathetic relationship with these infantile prototypes is induced in the viewers as a sort of Freudian transference.

Getting ideas from phenomena relating to science, linguistics, and sociology, Oursler traces analogies between cerebral functions and cinematic and television techniques. He analyses the narrative structure of moving images and the effects of mass communication on individuals and communities, giving life to an organic fusion of video, sculpture, and installation. One of the constants in his artistic vocabulary is his refusal to conceal or dissimulate the audio-video sources in his installations: CD players and projectors are visible and integral parts of his works.

Oursler has focused his attention on anatomical details such as the eyes or lips. In his series *Eyes*, large eyeballs, radiated with coloured light, float in space, moving in all directions and reacting to the variations in lighting intensity from a television screen, which in turn is reflected in their irises. In this interplay of reflections, Oursler's *Eyes* are the subject and object of visual perception, projector and screen. They allude to the camera lens and to the power of surveillance equipment over social life. A metaphor for the omnipresence of the mass media, they also incarnate a metaphysical principle in which the interests of the artist for the esoteric dimension of existence and the widespread obsession about a divine and inescapable watcher converge: a *tele-vision* (a view from afar) in the strict sense of the term.

Testo di/Text by
Ida Parlavecchio

Enoc Pérez

Nato a/Born in San Juan (PR), 1967
Vive a/Lives in New York, NY (US)

Enoc Pérez dipinge immagini consuete, domestiche, familiari, tratte da fotografie (istantanee, polaroid, cartoline) che non hanno di per sé alcun valore artistico se non quello di rappresentare una certa intimità col soggetto raffigurato. Anzi è forse proprio la mancanza di quel valore artistico a suggerire un'estemporaneità dello scatto e dunque a evocare l'intimità di una foto rubata a una fidanzata, della cartolina di un albergo dove si è stati in vacanza, di un tavolo carico di bottiglie e bicchieri immortalato per ricordare un'epica bevuta. Del resto, è lo stesso Pérez a dire: "È molto importante per me non avere alcuna distanza tra me e il mio soggetto. Questo lascia meno spazio al cinismo".

E tuttavia una distanza, nei quadri di Pérez, si percepisce: una distanza dolorosa e struggente, in effetti, per nulla cinica, ma malinconica e nostalgica, come di un passato perduto o addirittura mai vissuto. Viene da pensare che la fidanzata ritratta sia di qualcun altro (come difatti recita il titolo di alcuni quadri: *Someone else's girlfriend*), che la cartolina dell'albergo sia stata inviata da un amico, che all'epica bevuta forse l'artista non abbia partecipato.

Questa sensazione, che è precisa e immediata, è ottenuta da Pérez grazie al suo metodo pittorico, assai complicato e del tutto originale. Egli, infatti, non applica il colore alla tela direttamente col pennello, ma produce a partire dalla foto una serie di disegni su carta: uno per ogni strato di colore che intende mettere sulla tela; ognuno di questi strati viene poi trasferito sulla tela con una tecnica simile al *frottage*. Ecco dunque che si crea una distanza fisica tra il pittore e il quadro; se ne crea una anche mentale, poiché è facile immaginarsi, in questo certosino lavoro, quanto la mente dell'artista sia assorbita dal processo pittorico e quanto poco dal soggetto; se ne crea infine una metafisica, che è quella sensazione di straziante, bonnardiana nostalgia cui prima si accennava.

Le immagini di Pérez sono sbiadite impronte di *tranches de vie* mai vissute, tracce di un passato remoto e irrecuperabile, le sue tele sono Sindoni di un culto laico nel quale si celebra l'impossibilità di una vita di amore, svago e piacere che non tocca a noi di vivere.

Enoc Pérez paints ordinary, domestic, familiar pictures, based on photographs (snapshots, Polaroids, postcards) that have no artistic value in themselves except that of representing a certain closeness with the subject portrayed. Indeed it is perhaps the very lack of artistic value that suggests the extemporaneousness of the shot and thus evokes the intimacy of a photo taken of a girlfriend, a postcard of a hotel where you stayed on holiday, a table laden with bottles and glasses immortalized to record an epic drinking session. As Pérez himself puts it: "It's most important to me that I don't have any distance between my subjects and myself. That leaves less room for cynicism".

And yet a distance can be perceived in Pérez's pictures: a distressing and poignant distance, that is in fact not cynical at all, but sad and nostalgic, like that of a lost past or even one that has never been. We are tempted to think that the girlfriend is someone else's (and this is the title he uses for some of his pictures), that the postcard of the hotel was sent him by a friend, that the artist may not have taken part in that epic booze-up.

This impression, which is precise and immediate, is achieved by Pérez through his extremely complicated and wholly original method of painting. In fact he does not apply the paint directly to the canvas with the brush, but produces a series of drawings on paper from the photograph: one for each layer of colour that he intends to place on the canvas; each of these layers is then transferred onto the canvas by a technique similar to *frottage*. This is how a physical distance is created between the painter and the picture; and another, mental one is created too, for it is easy to imagine, in this painstaking work, how much of the artist's mind is focused on the process of painting and how little on the subject; and finally there is a metaphysical distance, which is that sensation of heartrending, Bonnardian nostalgia referred to before. Pérez's images are faded impressions of slices of life never lived, traces of a remote and irretrievable past. His canvases are the Turin Shrouds of a lay cult celebrating the impossibility of a life of love, amusement and pleasure that it is not our fate to experience.

Testo di/Text by
Luigi Spagnol

***Empty Drinks,* 2002,** olio su tela, 107 x 127 cm
oil on canvas, 42 x 50 inches

The Secret, **2001,** olio su tela, 107 x 127 cm
oil on canvas, 42 x 50 inches

Marta María Pérez Bravo

Nata a/Born in La Habana (CU), 1959
Vive a/Lives in Monterrey (MX)

Testo di/Text by
Gerardo Mosquera

Un simbolo es una verdad, **2005**
fotografia digitale, carta fotografica
100 gr, 100 x 80 cm
digital photograph, photographic paper
100 gr, 34.9 x 31.5 inches

È la prima artista visiva cubana a lavorare con il suo corpo e in stretto rapporto con la propria esperienza femminile. È anche la prima a utilizzare a tal fine la fotografia, mettendo in scena la propria immagine con oggetti e interventi corporei, in una sorta di performance congelata.

È l'unico caso di arte "femminista" (sebbene l'artista, come molte altre artiste di Cuba e dell'America Latina in genere, rifiuti questa definizione) basata sulle cosmologie afroamericane. È un esempio di come la nuova arte cubana ha interiorizzato i contenuti della Santeria, del Palo Monte e di altre religioni e credenze popolari afrocubane, che usa in modo concettuale, privo di poetica "primitivistica", per commentare esperienze e situazioni contemporanee. Spesso tali commenti, soprattutto nelle sue prime opere, sono discussioni dal vivo di eventi tratti dall'esperienza personale dell'artista e dalla sua biografia intima.

Pertanto il connubio tra la religiosità afrocubana e l'esperienza fisica della sua condizione femminile si trasforma nella sua opera in un'interpretazione mistica del corpo in termini di cosmiche visioni afroamericane. In questo modo il corpo si fa metafora per esprimere, attraverso l'arte, delle intuizioni del mondo che si rifanno alle culture subsahariane. Le sue opere si concretizzano in un uso altrettanto inconsueto della fotografia come mezzo per una ritualizzazione che, mentre raggiunge gli obiettivi artistici secondo i canoni occidentali, è influenzata da altri e diversi punti di vista culturali.

La sua arte possiede i tratti sia della testimonianza che dell'emozione. In essa i palpiti fisici si fondono con l'immaginario, il personale con la creazione di miti, la fotografia documentale con il rituale. Da vent'anni Pérez elabora le sue opere con coerenza accompagnata da variazioni immaginative. All'inizio della carriera l'artista si concentrava direttamente sulla propria esperienza personale, come nella serie sulla gravidanza e sulla maternità e sui contenuti afrocubani della serie *Roads*, con frequenti commissioni di entrambi. Le fotografie presentavano solitamente anche una qualità documentaria, che enfatizzava la poetica che l'artista intendeva esprimere. Gradualmente la sua opera è andata assumendo aspetti più poetici, allusivi e metaforici, con messe in scena, illuminazione e composizione sempre più formali e sofisticate e un utilizzo estetico della fotografia, come nelle opere qui esposte. Il corpo, da sempre strumento per eccellenza dell'artista, ora si presenta velato, a esprimere significati più elusivi. La sua arte rimane tuttavia sempre protesa verso le idee, avulsa pertanto da ogni formalismo.

She has been the first Cuban visual artist to work with her own body and in close relationship to her feminine experience. She was also the first one to make use of photography for this purpose, employing her own image staged with objects and body interventions in a sort of frozen performances.

Pérez's is the only case of "feminist" art (although she, as many other women artists in Cuba and, in general, in Latin America, rejects the term) based on Afro-American cosmologies. It is an example of how the new Cuban art has internalized contents from Santeria, Palo Monte and other Afro-Cuban religions and popular beliefs by using them in a conceptual manner, removed from "primitivistic" poetics, to comment on contemporary experiences and situations. Sometimes, especially in her early work, these comments are live discussions of events from Pérez's personal experience and intimate biography.

Therefore, the union of the Afro-Cuban religiosity with the physical experience of her feminine condition evolved in Pérez's work toward a mystical interpretation of the body in terms of Afro-American cosmovisions. In this way the body became metaphor in order to express, through art, intuitions of the world originated in sub-Saharan cultures. Such work resulted in an equally unique use of photography as a medium for a ritualization that, while achieving artistic aims in Western terms, is shaped by other, different, cultural perspective.

Her art possesses both testimonial and emotive aspects. In it the physical throbs together with the imaginary, the personal with the mythifying, testimonial photography with ritual. For twenty years Pérez has been developing this work with both consistency and imaginative variation. At the beginning of her career her approach was directly focused on the artist's own experience, as in the series on her pregnancy and motherhood, and on the Afro-Cuban contents, as in her series *Roads*, frequently intermingling both axis. Her photos used to have also a rather documentary quality, which emphasized the poetics the artist wanted to express. Gradually, her oeuvre evolved toward more poetical, allusive and metaphorized presentations, with increasing formal and sophisticated staging, lighting, composition, and an aesthetic use of photography, as in the pieces included in this exhibition. The body, which has been always the artist's main instrument, appears now veiled, rendering more oblique meanings. However, the work continues to be idea-oriented, therefore avoiding formalism.

Still Life with Cigarette, **2006,** olio su tela, 107 x 81,5 cm
oil on canvas, 42 x 32 inches

Suenos y estigmas 6, 2005, fotografia digitale, carta fotografica 100 gr, 100 x 80 cm
digital photograph, photographic paper 100 gr, 34.9 x 31.5 inches

Yo vine a buscar I, 2005, fotografia digitale, carta fotografica 100 gr, 100 x 80 cm
digital photograph, photographic paper 100 gr, 34.9 x 31.5 inches

Richard Phillips

Nato a/Born in Marblehead, MA (US), 1962
Vive a/Lives in New York, NY (US)

Lois Wahl, 2005
olio su tela, 213,4 x 161,9 cm
oil on canvas, 84 x 63.7 inches

L'arte di Richard Phillips si può considerare una vivida proiezione della pop art – tale però che il rapporto con il tipico materiale di riferimento, i mass media e la produzione industriale di massa, risulta aggiornato e vivificato per registrare la portata emotiva del suo status contemporaneo. Già quarant'anni fa Warhol osservava (in *Popism: The Warhol Sixties*, 1980) che stavano diventando adulte in America generazioni "che non conoscevano altro che il pop".

Mentre la pop art sosteneva un'ambigua celebrazione della cultura consumistica moderna, sia con l'esuberanza dei soggetti sia con la mescolanza delle tecniche (un mix di artigianato di qualità, marketing e produzione industriale), Richard Phillips si accosta ai materiali da una posizione più "pittorica" oltre che più filosofica. Dipinge con colori a olio su lino, con un'esecuzione meticolosa del disegno iniziale. Dalla tensione tra l'intensa manualità della sua opera e le allegorie psicologiche radicate nell'apparente banalità dei soggetti scaturisce la forza di immagini che paiono raggiungere la massa critica.

Conflittuali eppure imperscrutabili, i soggetti di questi ampi dipinti cromaticamente affascinanti sembrano sempre parlare di una particolare immobilità. Un'immobilità – che pare quasi materiale, come ci fosse una tensione visibile appena al di sotto della superficie dell'immagine – poetica e mortale insieme. È una condizione analoga all'equivalente visivo di una risonanza subsonica. Sul piano romantico si può pensare che provenga dalla risonanza della produzione industriale di massa.

Il linguaggio figurato di tali dipinti è inoltre peculiare, vistoso, brillante e apparentemente munifico. Spesso il soggetto pare godere della propria sensualità e del proprio desiderio – invitando alla collusione. Ma c'è anche freddezza, una sorta di efferatezza pittorica e di disordine emozionale. L'impatto del linguaggio figurativo si può forse descrivere meglio come connubio tra pop art e preraffaellismo. Infatti, la sfrenata mania preraffaellita di dipingere direttamente dalla natura, ma producendo comunque opere di straordinaria artificiosità, sembra essere paragonabile non solo alla retorica visiva dell'arte di Phillips ma anche all'evidente ribellismo delle sue intenzioni.

L'arte di Phillips rispecchia essenzialmente il vigore e l'urgenza del desiderio moderno – l'arte rituale del capitalismo, forse – che ritorna a sé.

The art of Richard Phillips can be seen to maintain a vivid extrapolation of Pop art – but one through which our relationship to the classic source material of mass media and mass production is updated, vitally, to audit the emotional reach of its contemporary status. As much as forty two years ago, Warhol noted (as he described in *Popism: The Warhol Sixties*, 1980) that there were now generations growing up in America for whom "pop was all they'd ever known".

Where Pop art sustained an ambiguous celebration of modern consumer culture, in terms of both the exuberance of its subject matter and its mingling of techniques (at once atelier skilled, commercial and industrial), Richard Phillips approaches his material from both a more "painterly" and a more philosophical position. He makes paintings in oils on linen, which are meticulous renditions of his initial drawings. From the tension between this intensely crafted nature of his work, and the psychological allegories embedded within the seeming banality of his subject matter, there is created the momentum of an image seeming to reach critical mass.

Confrontational yet inscrutable, therefore, the subject in these vast, mesmerically coloured paintings seems always eloquent of a particular stillness. This stillness – it seems to exist as an almost physical state, akin to a visible tension just beneath the surface of the image – is at once poetic and deathly. It is a condition akin to the visual equivalent of subsonic reverberation. Romantically, you could conjecture that it comes from the resonance of industrial mass production.

The imagery of these paintings, also, is specific, blatant, vivid, and seemingly open-handed. Often the subjects appear to rejoice in their own sensuality and desire – inviting collusion. But there is a coldness there, too, akin to a form of pictorial ruthlessness and emotional disorder. The imagery's impact might best be described as a marriage between Pop art and pre-Raphaelism. Indeed, the fierce pre-Raphaelite fetish for painting direct from nature, but thus producing works of extraordinarily heightened artifice, seems comparable to not only the visual rhetoric of Phillips's art, but also the evident rebelliousness of its intent.

The art of Richard Phillips primarily reflects the momentum and urgency of modern desire – the ritual art of capitalism, perhaps – right back at itself.

Testo di/Text by
Michael Bracewell

Pubblicato in
Originally published in
M.Bracewell, *Richard Phillips:
Michael Fried*,
Jay Joplin/White Cube,
London 2005

Threesome, 2005, olio su tela, 219,7 x 162,6 cm
oil on canvas, 86.5 x 64 inches

***Commune*, 2005,** olio su tela, 219,1 x 162,6 cm
oil on canvas, 86.3 x 64 inches

Jack Pierson

Nato a/Born in Plymouth, MA (US), 1960
Vive a/Lives in New York, NY e/and Southern California (US)

Testo di/Text by
Giorgio Verzotti

Alla fine degli anni settanta Pierson faceva parte di quello che in seguito sarà chiamato Boston Group, composto da artisti che si dedicavano alla fotografia. Con Nan Goldin, David Armstrong, Mark Morrisroe, Philip-Lorca di Corcia e altri, questi artisti restituivano le immagini, a volte dolenti a volte gioiose, di persone che vivono ai margini, o che incarnano stili di vita contrapposti a quelli propagandati dal "sogno americano". Pierson usa foto a colori curate nelle scelte cromatiche, spesso sgargianti, che riprendono luoghi della vita quotidiana o ritratti di ragazzi. Si tratta di scelte affettive, i luoghi dove si vive e le persone che si amano, e Pierson adotta il colore per accentuare la natura emotiva che serpeggia nelle sue opere. Spesso le immagini sono sfocate, e i colori falsati durante il processo di stampa, le sovraesposizioni rendono la fotografia imperfetta in senso tecnico, ma queste imperfezioni servono per accentuare la carica poetica del lavoro. Esterni urbani, in particolare quelli più tipici dell'America *on the road*, edifici, e soprattutto ritratti maschili e fiori diventano i soggetti prediletti di Pierson, e si trovano già tutti declinati fin dai suoi esordi. L'attenzione ai particolari che la macchina da presa registra rivela poi un osservatore attento ai valori estetici anche inaspettati che i luoghi, i soggetti più diversi, offrono. È stato detto che il vero protagonista delle opere fotografiche di Pierson è la luce, che surriscalda il linguaggio e che pone il soggetto in secondo piano, a vantaggio della sensazione. Ha dichiarato l'artista: "Quello che vorrei è provocare prima di tutto una reazione emozionale, e che la domanda 'Che cos'è?' intervenisse solo in un secondo tempo". La fotografia non esaurisce il lavoro di Pierson, che frequenta anche la scultura, o per meglio dire l'installazione. Interessato alle risonanze ambigue del linguaggio verbale, l'artista presenta parole o frammenti di frasi composte con le lettere di vecchie insegne commerciali non più in uso, riutilizzate come oggetti trovati. "Poor Boy", "Jamais", "Paradise" e altre infinite possibili parole, composte con caratteri tipografici diversi l'uno dall'altro, diffondono inevitabilmente un senso nostalgico per un passato irrecuperabile, le cui insegne dimesse, ridotte a rottame, sono promesse però a una nuova vitalità attraverso l'operazione artistica.

At the end of the seventies Pierson was a member of what would later come to be known as the Boston Group, made up of artists who had decided to devote themselves to photography. Along with Nan Goldin, David Armstrong, Mark Morrisroe, Philip-Lorca diCorcia and others, he produced images, sometimes sad, sometimes joyful, of people living on the margins, or who embodied lifestyles antithetical to the ones promoted by the "American dream". In his photos of locations of everyday life or portraits of young men Pierson takes great care over the colours, which are often gaudy. They are emotional choices, the places in which people live and love each other, and Pierson uses colour to accentuate the sentimental character that permeates his works.
The pictures are often out of focus, and the colours distorted during the printing process. Overexposure renders the photograph imperfect in the technical sense, but these flaws serve to accentuate the poetic charge of the work. Urban exteriors, in particular those most typical of America "on the road", buildings and above all portraits of men and flowers have become Pierson's favourite subjects, and all of them were already present at the start of his career. The attention paid to the details recorded by the camera is that of an observer alert to the sometimes unexpected aesthetic values offered by the locations, and by the diverse range of subjects. It has been said that the true protagonist of Pierson's photographic works is the light, which makes their language warmer and pushes the subject into the background, emphasizing sensation instead. The artist has declared: "What I would like is to provoke first of all an emotional reaction, and for the question 'what is it?' only to arise later".
Pierson does not confine himself to photography, but ventures into sculpture as well, or rather the installation. Interested in the ambiguous resonances of verbal language, the artist presents words or fragments of phrases composed out of the letters of old and disused commercial signs, reutilized as found objects. "Poor Boy", "Jamais", "Paradise" and an infinite number of other possible words, made up of characters of different fonts, inevitably convey a sense of nostalgia for an irretrievable past; but a past whose shabby signs, reduced to scrap, are promised a new life through the artist's operation.

Death, 2004, fusione in stampi (*lettering* dell'insegna), plastica colorata e metallo dipinto, 59,9 x 177,8 cm
found letter forms (sign lettering), coloured plastic and painted metal, 22 x 70 inches

Daniele Puppi

Nato a/Born in Pordenone (IT), 1970
Vive a/Lives in Roma (IT) e/and London (UK)

Testo di/Text by
Daniele Puppi

I miei lavori nascono dall'esperienza diretta con lo spazio. Ogni spazio è una realtà con una vita propria, un'essenza da percepire; in sé è potenziale di forze in movimento: uno "spostamento" inedito può far emergere qualità e caratteristiche inespresse.

Il lavoro si realizza e prende forma come sintesi di alcune finalità che perseguo nel confrontarmi con lo spazio:
- produrre un movimento che tenga e coinvolga simultaneamente tutti i punti;
- trovare la possibilità di "apparire" in qualsiasi punto;
- costruire uno spazio "adiacente" a quello già consolidato.

Ogni lavoro contiene in "potenza" il precedente e getta le basi per il successivo. È come se realizzassi un'unica opera che lentamente, ma progressivamente, si trasforma. In questa graduale trasformazione anche la figura umana subisce la stessa sorte: si ingrandisce, si allunga, si allarga, si distorce, si disumanizza. Scompare e ricompare.

Non c'è un ambiente che mi ispiri più di un altro. Bello o brutto che sia esso offre sempre delle possibilità impensate, si tratta solo di trovarle e di renderle visibili.

Lo spazio diviene un elemento importante dal momento in cui intenzionalmente considero le sue singole parti come punto d'appoggio, leva per *sollevare la visione*.

Tra lo spazio fisico e l'immagine in movimento c'è lo stesso rapporto esistente tra un bicchiere di cristallo con una determinata quantità d'acqua e quel determinato suono che risulta dal percuoterlo.

Non c'è narrazione nel mio lavoro, non c'è inizio, non c'è fine, e non c'è niente da interpretare. C'è solo il momento in cui ci si imbatte nel lavoro: allora qualcosa può succedere.

Non ho intenzione di "occupare" lo spazio, ma di esplorarlo per farlo *esplodere*.

Il mio scopo è raggiungere la sintesi delle percezioni attraverso l'intento di produrre un'opera che sia immediatamente visibile, udibile e tangibile.

Considero un punto d'onore *obbligare* esteticamente l'opera a dispiegarsi di fronte all'osservatore in una determinata successione temporale che ne configuri un suo schema e che dia alla percezione un ritmo determinato... Un ritmo a volte vertiginoso, ma che forma e sostiene il movimento e la sua sempre diversa ripetizione.

My pieces are born contextually from a direct experience of space.

Every space is a reality with its own life, with its own perceptible essence, full of forces in potential motion: an undiscovered "displacement" that can unleash a flood of contained qualities and characteristics.

The work takes shape towards a finality that I pursue in my confrontation with the space, and is created from a synthesis of the following desires:
- to produce a movement that holds and simultaneously involves all the points;
- to find a means of "materializing" at any point;
- to try to construct a new space "adjacent" to that which is already perceptibly manifest.

Each work contains its predecessor "potentially" and lays the foundations for the next. It's as if I were realizing a single work that is slowly but progressively transformed. In this gradual transformation the human figure is subject to the same fate: it is enlarged, elongated, broadened, distorted and dehumanized. It disappears and reappears.

There is no one setting that inspires me more than another. Whether beautiful or ugly, they always present unforeseen possibilities. It is just a question of finding them and making them visible.

The space becomes an important element from the moment when I intentionally consider its individual parts as a fulcrum, a lever to *raise the vision*.

Between the physical space and the moving image there is the same relationship as the one between a glass containing a particular quantity of water and the sound that it produces when struck.

There is no narration in my work, there is no beginning, there is no end and there is nothing to interpret. There is only the moment when you encounter the piece: then something can happen.

I have no intention of "occupying" space, but I set out to explore it so as to make it *explode*.

My goal is to achieve a synthesis of perceptions through the intention of producing a work that is immediately visible, audible and tangible.

I consider it a point of honour to *oblige* the work aesthetically to unfold itself before the observer in a particular temporal succession that creates a pattern for it and that gives its perception a certain rhythm... A sometimes frenzied rhythm, but one that shapes and sustains the movement and its ever-changing repetition.

Fatica n. 26, 2004, installazione video-sonora
video and sound installation

Wang Qingsong

Nato a/Born in Heilongjiang Province (CN), 1966
Vive a/Lives in Beijing (CN)

Le composizioni fotografiche di Wang Qingsong ricostruiscono con ironia penetrante la situazione socio-culturale della Cina contemporanea in piena espansione economica, documentando le contraddizioni generate dalla massiccia influenza della cultura occidentale su quel contesto. I suoi *set*, vere e proprie scenografie allegoriche, mettono in luce i contrasti che nascono dal confronto tra realtà sociali fondamentalmente estranee, costrette a convivere, e da uno sviluppo che assomiglia più a una finzione cinematografica che alla realtà. Qingsong riprende gli stereotipi del capitalismo postmoderno e li rilegge col filtro della sua sensibilità orientale. L'aspetto satirico delle immagini evidenzia la profonda frattura tra l'eredità delle tradizioni culturali e i valori a basso costo promossi dall'Occidente moderno: improbabili monaci buddisti divengono testimonial di Coca-Cola e di McDonald's mediante riferimenti, stilemi, tagli di luce e variazioni cromatiche che rinviano ai maestri dell'arte europea, tra cui Masaccio, Ingres, Rembrandt e Man Ray; una folla di modelli, immersi nell'atmosfera patinata a tinte sature di un paradiso terrestre riprodotto in plastica, imitano le pose di alcuni tra i più noti personaggi della storia dell'arte, tra i quali *Adamo ed Eva* di Masaccio, la *Venere* del Botticelli o un'*Odalisca* di Ingres. La scena è bucolica ed emana un senso di felicità e di prosperità prefabbricate, di benessere effimero.

Realizzate in un teatro di posa, le foto di Wang Qingsong sono poi manipolate con l'aiuto di tecnologie digitali, in modo da conferire enfasi alla denuncia di una corsa al progresso che ha segnato in modo evidente gli ultimi dieci anni del suo paese. L'analisi del fenomeno prende corpo attraverso un'estetica popolare, volutamente kitsch, quasi surreale.

Una serie di opere raffigura assurde scene di battaglia, ispirate ai vecchi film patriottici e nazionalisti della Cina maoista, in cui le truppe si lanciano alla conquista di una collina sponsorizzata da McDonald's, il simbolo per eccellenza del capitalismo occidentale. Con la stessa ironia, Qingsong colloca sullo sfondo di un cielo dai colori sgargianti un Cristo orientale sacrificato su una croce fatta di lattine di Coca-Cola.

Le scenografie di Qingsong esprimono una visione disillusa della Cina attuale con un sentimento ibrido che oscilla tra l'euforia e l'ansia, la devozione e la sottomissione, il rispetto del passato, i dubbi del presente e gli interrogativi sul futuro.

Wang Qingsong's photographic compositions reconstruct with penetrating irony the social and cultural situation of contemporary China in full economic expansion, documenting the contradictions generated by the massive influence of Western culture. His sets, bona fide allegorical stage sets, put the spotlight on the conflicts generated by the encounter between fundamentally alien societies forced to live together and by development that seems to be more a cinematographic illusion than something real.

Qingsong photographs the stereotypes of postmodern capitalism and reinterprets them through the filter of his oriental sensibility. The satirical aspect of his images highlights the deep fracture between the inheritance of cultural traditions and the low-price values promoted by the modern Western world. Buddhist monks become unlikely testimonials for Coca-Cola and McDonald's with references, stylistic elements, lighting, and chromatic variations that echo the masters of European art such as Masaccio, Ingres, and Rembrandt, and also Man Ray. A crowd of models immersed in the glossy, full-tinted atmosphere of an earthly paradise reproduced in plastic imitate the poses of some of the best known figures from the history of art, including Masaccio's *Adam and Eve*, Botticelli's *Venus*, or one of Ingres's *Odalisques*. The scene is bucolic and emanates a feeling of prefabricated happiness and prosperity, of ephemeral well-being.

Shot in the studio, Wang Qingsong's photos are manipulated using digital processing technology in order to give greater emphasis to his denouncement of a race to make progress that has significantly marked the last ten years in China. His analysis of the phenomenon takes form in a popular, deliberately kitsch, almost surreal aesthetic.

A series of his works portrays absurd battle scenes inspired by old patriotic, nationalist films from the Maoist era, in which the troops set out to seize a hill sponsored by McDonald's, the symbol of Western capitalism *par excellence*. With the same irony, Qingsong places an oriental Christ crucified on a cross made of Coca-Cola cans against a garishly coloured sky.

Qingsong's scenography expresses a disenchanted vision of modern-day China and a hybrid emotion that goes back and forth between euphoria and angst, devotion and submission, honouring of the past, doubts about the present, and questions about the future.

Testo di/Text by
Patrick Gosatti

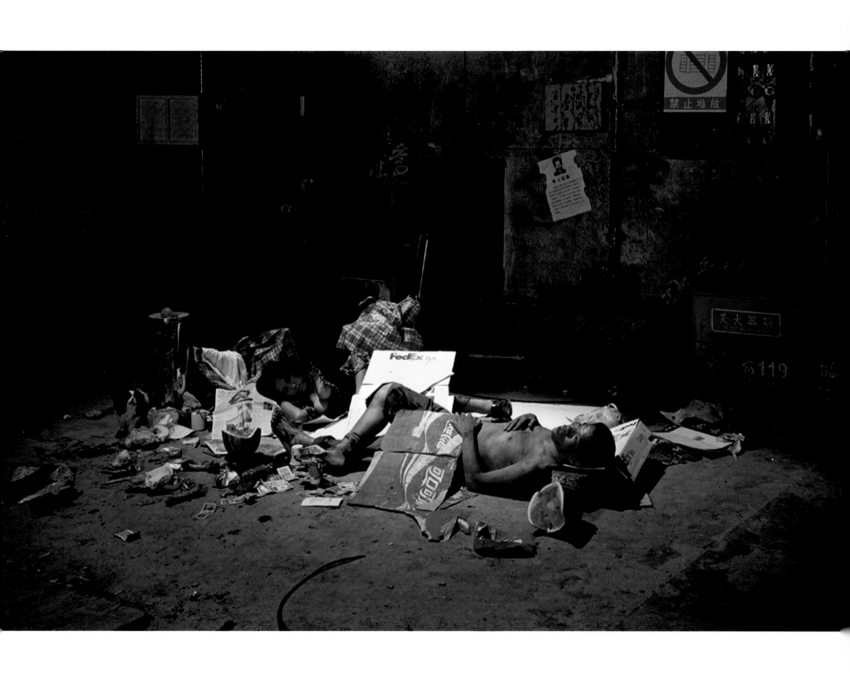

Vagabond, **2004,** C-print, 126 x 200 cm
C-print, 49.6 x 78.7 inches

Marc Quinn

Nato a/Born in London (UK), 1964
Vive a/Lives in London (UK)

Portrait of Marc Cazotte 1757-1801, **2006**
bronzo laccato, 89 x 43 x 23 cm
lacquered bronze, 35 x 16.9 x 9 inches

Marc Quinn fonde la tradizione classica della scultura con un'acuta sensibilità nei confronti del disagio e della precarietà. Per lui la bellezza ha a che fare con l'evoluzione e con l'organico processo di decomposizione di ogni cosa, non può esistere che in presenza di opposte polarità: presente e passato, aulico e quotidiano, ciò che è attivo e ciò che è inerte, deperibilità e aspirazione alla durata.

Quinn ha realizzato una scultura autoritratto in cui, rifacendosi alla tradizione delle maschere funerarie, replica la propria testa in scala reale con cinque litri del proprio stesso sangue congelato; composizioni di piante vere provenienti da diversi ecosistemi, sospese tra la vita e la morte all'interno di un complesso sistema di frigoriferi: le piante sono vive solo apparentemente e non possono sopravvivere alla variazione di temperatura; grandi quadri di fiori smaglianti provenienti anche questi da diversi ecosistemi, tra i cui petali e pistilli ingigantiti s'insinuano simboli di morte; busti in marmo che ritraggono persone disabili o mancanti di una parte del corpo che propongono un diverso modo di vedere la bellezza.

Quinn mette in discussione la nozione di bellezza, insinua il dubbio e la sorpresa inquietante; disintegrando i convenzionalismi dello sguardo che ci permettono, per esempio, di trovare magnifica un'antica statua monca o acefala, ma non di guardare serenamente un individuo privo di un arto. Per testimoniare che siamo quasi tutti identici a chiunque altro e che l'unicità esiste solo all'interno di una certa comunanza, Quinn ha realizzato sculture e dipinti che inglobano il Dna; a sottolineare quanto l'esistenza sia legata a fattori artificiali propone altre sculture fatte di una miscela di cera e medicine polverizzate: incorporando letteralmente le sostanze con cui ci curiamo per ancorarci alla vita, l'opera dice dei nostri corpi suscettibili di alterazioni e trasformazioni e di come tutto ciò ci faccia sentire fragili ed effimeri.

Transitorietà, temporaneità di ogni cosa sono espresse anche in una serie di busti in bronzo che di primo acchito diremmo antropomorfi, mentre in realtà sono animali squartati che rimandano a modelli della storia dell'arte, come il *Bue macellato* di Rembrandt, Carracci o Soutine. Con il suo lavoro Marc Quinn rinnova la propensione dell'uomo a riflettere attraverso l'arte sulla propria precarietà e su quella del mondo che lo circonda.

Marc Quinn combines the classic tradition of sculpture with a keen sensitivity for unease and precariousness. For him, beauty is caught up in evolution and in the process of organic decomposition of each thing. Beauty can only exist in the presence of polar opposites: present and past, solemnity and everyday, that which is active and that which is inert, perishableness and aspirations for duration.

Quinn's works include a sculptural self-portrait drawing on the tradition of funerary masks featuring his own life-sized head with five litres of his frozen blood. He has created compositions using real plants from various ecosystems suspended between life and death inside a complex system of refrigerators: the plants are only apparently alive and cannot survive temperature variations. He has made large paintings of dazzling flowers that are also from different ecosystems, whose enlarged petals and pistils suggest symbols of death. He has done marble busts of amputees or the disabled in order to propose a different way of seeing beauty.

Quinn calls into question the notion of beauty. He insinuates doubt and disturbing surprises by breaking down our conventional ways of seeing, by which we may find an ancient headless or armless statue magnificent but avert our eyes from a living and breathing amputee. To bear witness to the fact that we are almost all identical to everyone else and that uniqueness exists only within the realm of a certain commonality, Quinn has created sculptures and paintings that contain DNA. To emphasize how much our existence is bound up with artificial factors he has proposed sculptures made of a mix of wax and ground up medicines. By literally incorporating the substances we use to anchor ourselves to life, the work speaks about our susceptible, change-vulnerable bodies and how this makes us feel fragile and ephemeral.

The transitoriness and temporariness of everything are expressed also in a series of bronze busts that at first glance appear anthropomorphic. Looking more closely we find that they are actually dissected animals that echo models from the history of art, such as the slaughtered oxen of Rembrandt, Carracci, or Soutine. With his work, Marc Quinn gives new vitality to our art-inspired tendency to reflect on our own precariousness and that of the world around us.

Testo di/Text by
Gabi Scardi

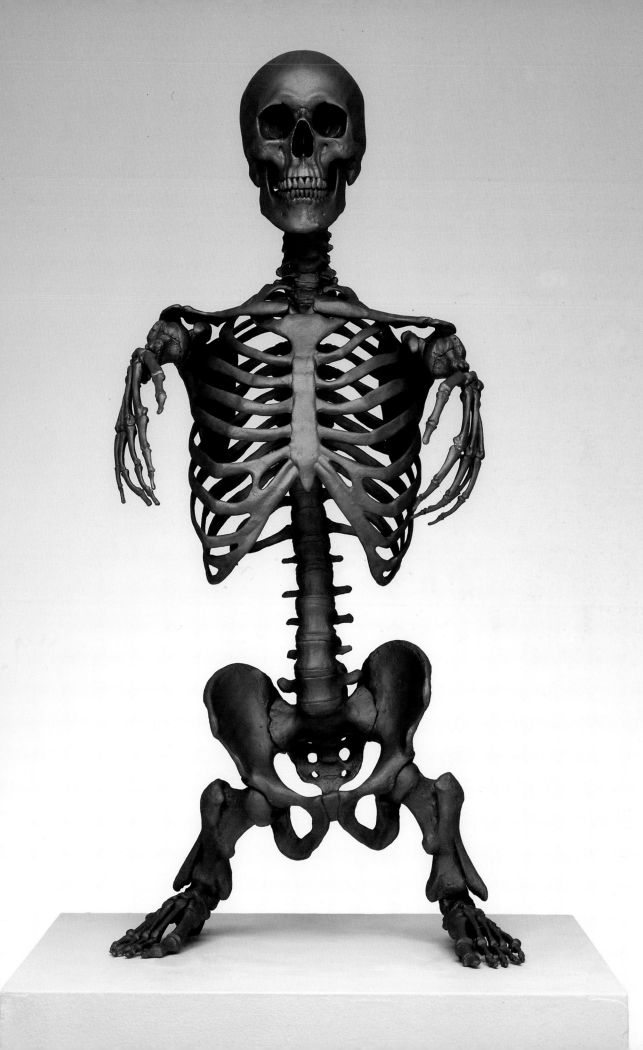

Carbon Sequestration, 2006, olio su tela, 169 x 253 cm
oil on canvas, 66.5 x 99.6 inches

Ice Reef, 2006, olio su tela, 169 x 264 cm
oil on canvas, 66.5 x 103.9 inches

Higher Atmosphere, 2006, olio su tela, 168 x 255 cm
oil on canvas, 66.1 x 100.4 inches

Ice Age, 2006, olio su tela, 149 x 223 cm
oil on canvas, 58.7 x 87.8 inches

David Renggli

Nato a/Born in Zurich (CH), 1974
Vive a/Lives in Zurich (CH)

Compressed Exibition, 2006
legno, prolunga, foglio d'alluminio adesivo, lattina vuota
di prosecco Rich, 20 x 80 x 200 cm
wood, extension cord, self-adhesive aluminium foil, empty
can of Rich prosecco, 7.9 x 31.5 x 78.7 inches

Testo di/Text by
Giovanni Carmine

L'universo artistico di David Renggli nasce dall'incontro tra gli oggetti che ci circondano nella vita quotidiana e una propensione verso l'assurdo e il surreale. Fondamentalmente scultore, per i suoi lavori concettuali e per le sue installazioni, nei quali convivono la repellente leggerezza del kitsch e una sensibilità per i materiali scelti e usati, l'artista non si limita all'uso di un media preciso, utilizzando peraltro anche la fotografia.

L'atmosfera delle opere di Renggli è densa di ironia, è come sospesa tra le tavole di legno di un *saloon western*, i souvenir raccolti nella cameretta di un teenager, il fumo di un vecchio bar dove si gioca assiduamente a scopa, le tende tessute all'uncinetto di una vecchia zia e le catene appese al muro nella stanza per la tortura di una domina. Così, molti elementi che caratterizzano gli ambienti di Renggli si ritrovano sorprendentemente riuniti in un unico insieme, riuscendo a stupirci nonostante la loro presenza e forma ci siano comuni e conosciute.

Renggli utilizza oggetti e situazioni appartenenti al quotidiano, decontestualizzandoli e spesso trasfigurandoli per inserirli in una dinamica concettuale. Nonostante, infatti, essi appartengano alla sfera del "conosciuto", rivisitati da Renggli questi oggetti dimostrano che una parte della loro natura è destinata a esserci nascosta e probabilmente irraggiungibile. Interrogandosi e interrogandoci sulla natura delle cose, malgrado la sua apparente assurdità, l'estetica di Renggli è legata a temi filosofici, come il rapporto tra realtà e finzione, tra unità e insieme, stabilità e instabilità, che negli oggetti assemblati dall'artista si caricano di implicazioni metaforiche. Il senso di disorientamento che il pubblico prova di fronte alle sue opere è infatti spesso legato alla loro apparente incompletezza, al loro essere formalmente incomplete e alla messa a nudo dei loro difetti. In questa indeterminatezza la forma si mutua in idea.

Portando in posizione centrale la finzione e facendone l'elemento base del processo narrativo, Renggli pone l'accento su quanto sia ambigua una concezione dell'arte basata sulla ricerca di un'osmosi perfetta tra narrazione, mimetismo formale e distanza critica.

The artistic universe of David Renggli is born out an encounter between the objects that surround us in our daily lives and a penchant for the absurd and the surreal.

In his work, where the repellent fatuity of the kitsch goes hand in hand with a sensitivity to the materials chosen and used, the artist does not limit himself to the use of a particular medium: a conceptual approach, sculpture, installation or even resorting to photography.

The atmosphere of Renggli's works is charged with irony, an atmosphere created by things like the wooden tables of a western saloon, the souvenirs collected in a teenager's room, the smoke of an old bar where men are absorbed in playing cards, the crocheted curtains of an elderly aunt and the chains hanging on the wall in the torture chamber of a dominatrix. Thus many of the elements that characterize Renggli's environments can be found surprisingly all together in a single setting, succeeding in astonishing us even though their presence and forms are ordinary and familiar.

Renggli utilizes objects and situations drawn from daily life, decontextualizing and often transfiguring them in order to insert them in a conceptual dynamic. Despite the fact that they belong to the realm of the "known", when revisited by Renggli these objects show that one part of their nature is destined to remain hidden from us and probably inaccessible. Raising questions about the nature of things, notwithstanding its apparent absurdity, Renggli's aesthetic is linked to philosophical themes, such as the relationship between reality and make-believe, between singleness and the whole, between stability and instability, which in the objects assembled by the artist are charged with metaphorical implications. The sense of bewilderment that the public feels when faced with his works is in fact often connected with their apparent incompleteness, with their being formally incomplete and with the laying bare of their defects. In this indeterminate state form turns into idea.

By focusing on make-believe and making it the basic element of the narrative process, Renggli shows just how ambiguous is a conception of art based on the quest for a perfect osmosis between narration, mimicry of form and critical distance.

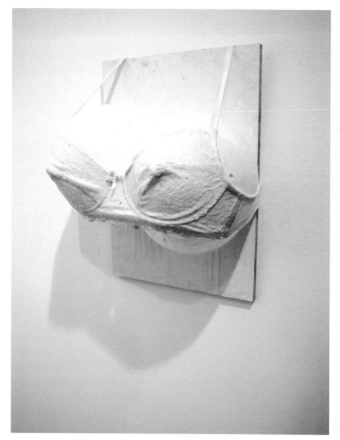

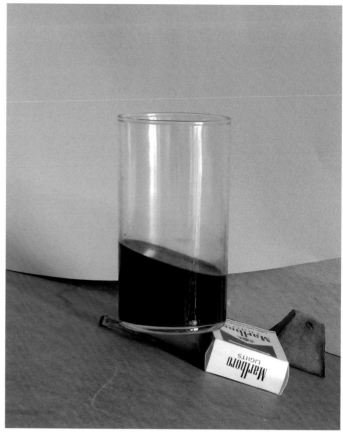

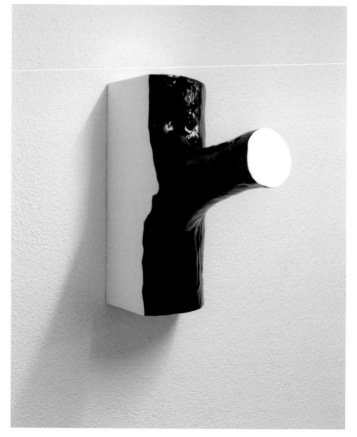

D in B, **2005,** legno, palloncini, reggiseno, F18 35 x 45 x 30 cm
wood, balloons, underwear, F18
13.8 x 17.7 x 11.8 inches

Untitled, **2006,** C-Print, incorniciata 35 x 42 cm
C-Print, framed 13.8 x 16.5 inches

Im Wasser, **2005,** C-Print, incorniciata 40 x 50 cm
C-Print, framed 15.7 x 19.7 inches

Phantom Pain, **2004,** styrofoam, F18, pittura lucida 50 x 20 x 60 cm
styrofoam, F18, glosspaint
19.7 x 7.9 x 23.6 inches

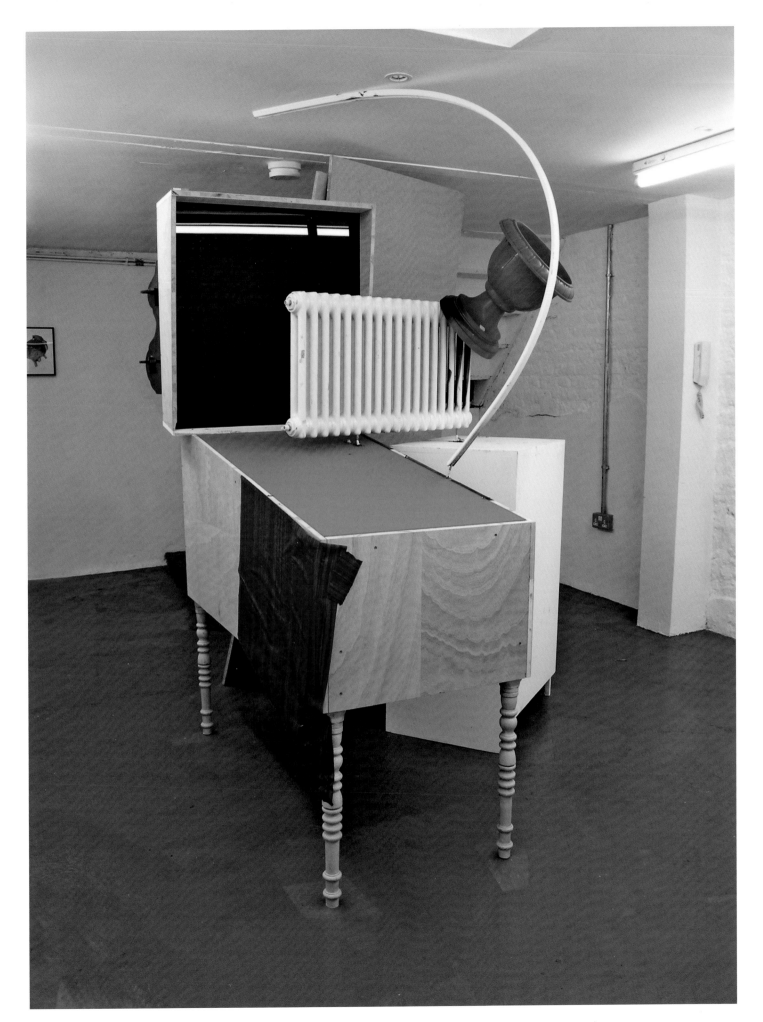

***Compressed Pub,* 2006,** legno, feltro, bicchiere, radiatore, foglio d'alluminio adesivo, sigarette, colore, 200 x 180 x 200 cm
wood, felt, glass, heater, self-adhesive aluminium foil, cigarettes, colour, 78.7 x 70.9 x 78.7 inches

Bernardí Roig

Nato a/Born in Palma de Mallorca (ES), 1965
Vive a/Lives in Madrid e/and Binissalem, Maiorca (ES)

Il lavoro di Bernardí Roig è una riflessione sulla condizione dell'uomo contemporaneo, sull'isolamento, sul desiderio e sull'immortalità. Figure maschili corpulente, fuse in resina sintetica, appaiono imprigionate dalla ragnatela di mediazioni che ostacolano una relazione intima con l'*altro*; zavorrate o schiacciate contro le pareti, ferite, accecate, in preda a un disturbo ossessivo e afasico, questi individui cercano un senso alla propria esistenza ancorandosi a una pulsione conoscitiva, a una curiosità intellettuale ancora in grado di esorcizzare la morte. L'opera di Roig potrebbe dirsi un calco dell'umanità, giunta sul ciglio di un tempo che soffre la perdita della memoria storica e dell'identità.

L'incapacità di cogliere e generare nuove immagini – la sconfitta dello sguardo – costituisce il tema dominante che trova nella luce e nel fuoco una metafora concreta: nelle sculture la luce irradia da tubi al neon che ingabbiano i soggetti e li abbagliano, il fuoco lampeggia fuoriuscendo dagli occhi dei protagonisti, ne muta le sembianze con gli effetti di una combustione che annerisce il volto, raggrinzisce la pelle, ma ha origine dalle profondità dell'anima. Questa luce non rivela ma occulta, infligge una ferita allo sguardo. La cecità che genera, tuttavia, non riguarda tanto la possibilità di vedere quanto quella di poter rappresentare, cioè di cogliere il senso originario delle cose. Guardare oggi è un atto eroico, afferma Bernardí Roig, la sovrabbondanza di immagini che caratterizza il presente ha prodotto qualcosa di più che un depotenziamento dello sguardo, ha eroso, con un eccesso di luce, ogni certezza. Da qui Roig esplora le dinamiche del voyeurismo e la dimensione inquietante dell'immaginario artistico.

Ispirata dai miti classici, dalla filosofia postmoderna, dalla prosa di Thomas Bernhard e dall'arte di Pierre Klossowski, la sua opera esplora il confine che separa e connette i due paradigmi essenziali del pensiero, quello premoderno, fondato sull'integrità dello spirito, e quello postmoderno, che ruota intorno alla funzione del simulacro e alla proliferazione delle apparenze. L'identità dell'individuo si rapprende così nella fisionomia, nella storia del corpo, di tutte le sue morti e rinascite.

Bernardí Roig's work is a reflection on the contemporary human condition, on isolation, desire and immortality. Corpulent male figures, cast in synthetic resin, seem to be imprisoned by the tangle of mediations that hamper an intimate relationship with the *other*. Loaded down with weights or squashed against walls, wounded, blind, in the grip of an obsessive and aphasic disturbance, these individuals seek a meaning for their own existence by clinging to a cognitive impulse, to an intellectual curiosity still capable of warding off death. Roig's work could be described as an impression of humanity poised on the brink of a time that is suffering from the loss of historical memory and identity.

The inability to grasp and generate new images – the defeat of the gaze – constitutes his dominant theme, which finds a concrete metaphor in light and fire: in the sculptures, light radiates from neon tubes that cage the subjects and dazzle them, and fire springs from their eyes; a combustion that alters their appearance, blackening their faces with smoke and shrivelling their skin, but which originates from the depths of the soul. This light does not reveal but conceals, inflicting a wound on the gaze. The blindness that it generates, however, does not concern the possibility of seeing so much as that of being able to represent, i.e. of grasping the original meaning of things. To look today is a heroic act, declares Bernardí Roig. The surfeit of images that characterizes the present has produced something more than a weakening of the gaze. It has eroded, with an excess of light, every certainty. This is what leads Roig to explore the dynamics of voyeurism and the disquieting dimension of artistic imagery.

Inspired by classical myths, by post-modern philosophy, by the prose of Thomas Bernhard and the art of Pierre Klossowski, his work explores the boundary that separates and connects the two essential paradigms of thought, the pre-modern one, founded on the integrity of the spirit, and the post-modern one, that turns around the function of the simulacrum and the proliferation of appearances. Thus the identity of the individual is congealed in the physiognomy, in the history of the body, and of all its deaths and rebirths.

Testo di/Text by
Ida Parlavecchio

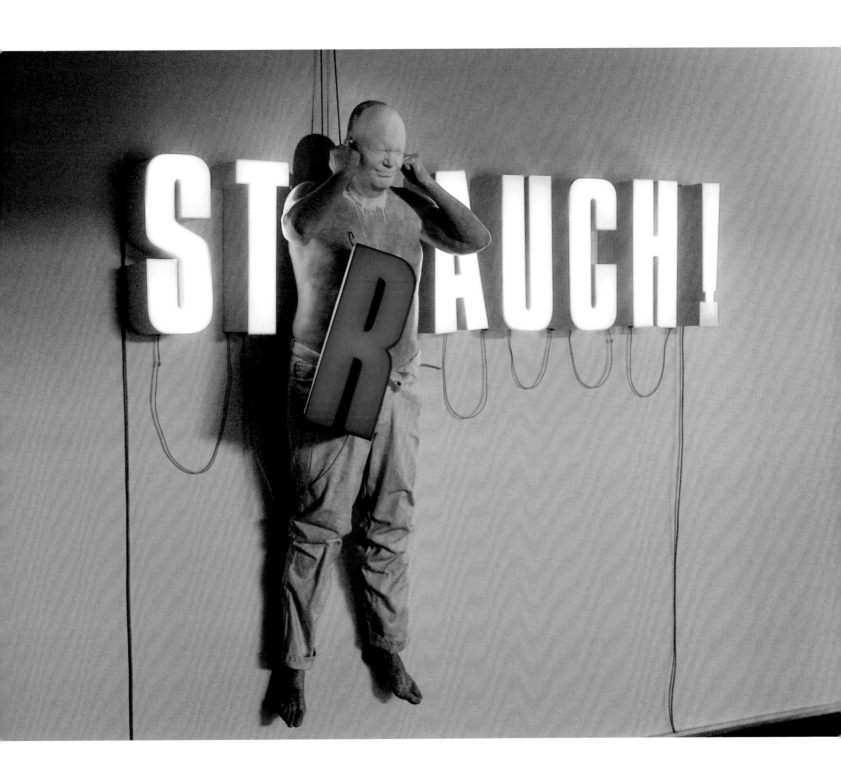

Strauch!, **2004,** resina di poliestere e lettering luminoso, 180 x 127 x 37 cm
polyester resin and luminous lettering, 70.9 x 50 x 14.6 inches

Mika Rottenberg

Julie, **2003**, video
durata/duration 3' 20"

Nata a/Born in Buenos Aires (AR), 1976
Vive a/Lives in New York, NY (US)

I video, i disegni e le installazioni di Mika Rottenberg mettono in scena *tableaux vivant* al limite del comprensibile e del possibile, situazioni surreali e assurde, apparentemente futili e prive di senso, che danno vita a universi alternativi, ma sempre con un che di familiare. Protagoniste sono donne dalle caratteristiche fisiche straordinarie, ingaggiate attraverso Internet o annunci sulla stampa, per sottoporsi a bizzarre performance. Come l'acrobata da circo scritturata per il video *Julie*, uno dei primi lavori, che cammina impavida e incurante del freddo a testa in giù, scalza e poggiando le mani nude direttamente su una gelida distesa di neve e ghiaccio. Questa donna atleta trotta capovolta muovendo le gambe come se camminasse nell'aria, compiendo un esercizio persistentemente inutile, forse privo di significato e sicuramente inusuale, che sfida la legge di gravità e lo fa apparire come se fosse un'azione naturale.

Allo stesso modo, sembrano perfettamente a loro agio le bodybuilder assunte dall'artista per trasformare ritagli di unghie laccate rosso fuoco in ciliegie al maraschino, come in una perfetta catena di montaggio evocata anche dalle sgargianti uniformi da fast-food che indossano; o le donne eccezionalmente sovvrappeso – repellenti nella loro deformità ma al contempo sensuali – che per la produzione di un oscuro impasto per dolci utilizzano anche le loro lacrime e il loro sudore. O ancora le sette ragazze reclutate per impersonare la storia delle sorelle Sutherland divenute famose alla fine del XIX secolo per i loro capelli lunghi fino a terra e per la magica pozione anticalvizie che inventarono.

Attraverso situazioni performative inusuali e sempre con sottile ironia, Mika Rottenberg mette lo spettatore di fronte a temi quali la definizione della propria identità, il senso di alienazione, il consumismo e i suoi meccanismi economici di produzione. Risultano lavori in cui confluiscono elementi eterogenei – dalle reminescenze pop da salone di bellezza alle gesta di una *working-class* sottopagata – la cui costruzione segue una sequenza logica nella struttura narrativa, ma irrazionale nei gesti compiuti dai protagonisti. Anche i set in cui vengono girati i video visualizzano tangibilmente l'idea della catena di montaggio, con un procedere ininterrotto della macchina da presa da una stanza all'altra, in un flusso continuo di immagini in cui non si percepisce più quale sia l'inizio e quale la fine.

Testo di/Text by
Roberta Tenconi

The videos, drawings and installations of Mika Rottenberg present *tableaux vivants* on the border of the comprehensible and the possible: surreal and absurd situations, apparently frivolous and meaningless, that create alternative universes, but always with a touch of the familiar. Their protagonists are women with extraordinary physical characteristics, engaged through the Internet or newspaper advertisements to take part in bizarre performances. Like the circus acrobat hired for the video *Julie*, one of her early works, who walks upside down, undaunted and heedless of the cold, placing her bare hands directly on a frozen expanse of snow and ice. This female athlete trots along the wrong way up, moving her legs as if she were walking in the air, stubbornly carrying out a pointless, perhaps meaningless and certainly unusual exercise that challenges the law of gravity, and makes it look as it were a natural thing to do.

In the same way, the female bodybuilders engaged by the artist to turn red finger-nail clippings into maraschino cherries, as if working on an assembly line that is also evoked by the garish uniforms of a fast-food restaurant in which they are dressed, seem perfectly at their ease; or the exceptionally overweight women – repellent in their deformity but sensual at the same time – who use their tears and sweat to make dough for an obscure cake; or the seven girls recruited to impersonate the Sutherland Sisters, famous at the end of the 19th century for their hair that reached down to the ground and the magic anti-baldness potion they invented. Through performances characterized by unusual situations and subtle irony, Mika Rottenberg confronts us with themes like the definition of identity, the sense of alienation, and consumer society and its economic mechanisms of production. They are works which combine heterogeneous elements – from Pop reminiscences of the beauty salon to the exploits of an underpaid working-class – whose construction follows a logical sequence in its narrative structure, but is irrational in the actions carried out by the protagonists. Even the sets on which the videos are filmed are tangible visualizations of the idea of the assembly line, with the camera moving uninterruptedly from one room to the next, producing a continuous flow of images in which it is no longer possible to tell what is the beginning and what is the end.

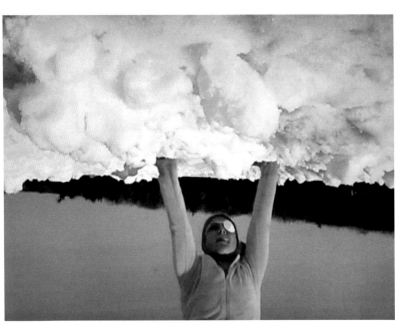

Michal Rovner

Nato a/Born in Tel Aviv (IL), 1957
Vive a/Lives in Israel e/and New York, NY (US)

Nessun dettaglio, nessun appiglio narrativo; nulla permette d'identificare le innumerevoli figurine che popolano le proiezioni di Michal Rovner. Si tratta di piccole sagome di uomini e donne che, in perenne movimento, ruotano su se stesse, si addensano in gruppi, si disgregano in un formicolìo scomposto, si riaggregano e disperdono; si tengono per mano formando molteplici file sovrapposte e muovendosi con ritmo uniforme, oppure si stagliano frementi su superfici di diversa natura quasi a formare codici linguistici criptici. E ancora si agitano, minuscole, all'interno di tante piastrine di coltura disposte su tavoli bianchi che evocano l'ambiente di un laboratorio, producendo forme in continua metamorfosi. Rovner realizza le proprie immagini a partire da istantanee scattate in diverse parti del mondo; rifotografate, ingrandite, rielaborate, le figure finiscono per ridursi a ombre di se stesse. Sottratte alla dimensione didascalica e aneddotica, queste piccole sagome nere sintetiche ed essenziali finiscono per trascendere tempo storico e nazionalità e per rappresentare proiezioni mentali, apparizioni universali e archetipiche.

L'energia che incessantemente le fa muovere evoca quella che sottende le relazioni personali, i mutamenti storici, sociali, culturali, lo sviluppo biologico e i processi formativi che avvengono in natura. Queste silhouette adombrano il rimescolarsi continuo di individui e di culture e inducono una riflessione sulla connessione profonda tra il micro e il macro, sul senso di accadimenti diversi eppure basati su dinamiche sempre identiche. Nella loro anonimità, nel dissolversi di ogni connotazione soggettiva, nella ciclicità del loro movimento, nell'avvicendarsi delle loro formazioni è sottintesa la consapevolezza della vulnerabilità, della fragilità, della precarietà di ogni esistenza.

Il lavoro di Michal Rovner è un invito a prendere le distanze dalle tensioni inerenti la nostra quotidianità e dalle istanze legate a un'identità che rischia altrimenti di trasformarsi in trappola e in tragedia. In questo senso ha un forte risvolto politico, in quanto afferma implicitamente che individuare il minimo comune denominatore che mette alla pari ogni individuo consentirebbe di cogliere la realtà nei suoi aspetti essenziali, infrangendo così i limiti entro cui ogni nostra azione rischia irrimediabilmente di incagliarsi.

No detail, no narrative toehold: nothing allows us to identify the innumerable figurines that populate the projections of Michal Rovner. They are small silhouettes of men and women in perpetual motion. They gyrate, collect into groups, break up into a disorderly and teeming ant-like mass, again gather together and break apart. They hold each other's hands to form superimposed rows moving together in rhythm, or they stand trembling against a contrasting surface almost as if to form cryptic linguistic codes. And they move around again, tiny inside Petri dishes arranged on white tables evoking a laboratory setting, to produce forms in continual metamorphosis.

Rovner creates her images from snapshots taken in different parts of the world. Rephotographed, enlarged, and reworked, the figures end up reduced to shadows of themselves. Removed from a didactic or anecdotal dimension, these small black simple silhouettes transcend historical time and nationality to represent mental projections, universal and archetypical apparitions.

The energy that keeps them moving incessantly evokes the forces behind personal relations, historical, social, and cultural changes, biological development, and naturally occurring formative processes. The silhouettes adumbrate a continuous intermixing of individuals and cultures and induce us to reflect on the profound connection between the micro and macro dimensions, and on the meaning of seemingly different occurrences that always derive from the same dynamics. An awareness of the vulnerability, fragility, and precariousness of every existence is implicit in their anonymity, in the dissolution of any subjective connotation, in the cyclicity of their movement, and in the alternation of their formations.

Michal Rovner's work is an invitation to distance oneself from the tensions of daily life and from the impact of an identity that otherwise risks being transformed into a trap and a tragedy. In this sense it has strong political overtones since it implicitly affirms that identifying the least common denominator placing all of us on a par would allow us to discern reality in its most essential aspects, thus breaking out of the limits that threaten irremediably to entrap each and every one of our actions.

Testo di/Text by
Gabi Scardi

***Site G,* 2006,** tre schermi LCD incorniciati di metallo, scaffale di metallo, tre computer e file digitali, 24,8 x 114,9 x 30,5 cm
three metal-framed LCD screens, metal shelf, three computers, and digital files, 9.8 x 45.2 x 12 inches

Site G, 2006, particolari/details

Jenny Saville

Nata a/Born in Cambridge, England (UK), 1970
Vive a/Lives in London (UK)

Sottoposti a un'inquadratura ravvicinata e spesso deformati come da un'ottica grandangolare, i corpi e i volti dipinti da Jenny Saville esplorano quel tema dell'identità, del dolore e della redenzione che, sia pure in modo dissimulato e rimosso, attraversa tanta parte della società contemporanea.

I volti tumefatti, le ferite o i tagli delle operazioni chirurgiche esibiti come stimmate a cui le apparecchiature d'ospedale forniscono lo strumentario di martirio e salvezza sono i soggetti di questi dipinti in cui uomini e donne diventano testimoni della colpa e del riscatto. Una pittura di formato incombente e monumentale, costruita con pennellate larghe e rapide di tonalità prevalentemente chiare e fredde, e in cui la stesura del colore sovrappone la materia a strati, colature e trasparenze. In questo intenso naturalismo figurativo la Saville si riallaccia ai bagliori rappresi di Rembrandt, di Velázquez e di Ribera, o anche di Soutine e de Kooning, condividendo con l'arte del passato una sensibilità del reale intrisa dal sentimento di pietà e dal riconoscersi parte della comune condizione umana.

L'insistenza su alcuni dettagli posti violentemente in primo piano – gli organi sessuali, i lineamenti fortemente marcati, le pieghe di grasso che le donne obese mostrano prima di un intervento di chirurgia estetica – registra e denuncia l'imposizione ossessiva dei modelli identitari dominanti di cui la deformazione figurativa è insieme specchio e risposta. In una visione raggelata da *morgue* o da sala operatoria, queste figure inermi, protese verso lo sguardo altrui, affermano la vitalità radicale dell'esistente, il suo animarsi di sussulti e visioni, riflessi biologici e illuminazioni spirituali. Il contrasto tra la sofferenza interiore e la pesante opacità del corpo diventa così il modo in cui viene rovesciata l'opposizione tradizionale tra la maschera e il volto. La nudità estranea a ogni canone riconosciuto reca impresse le stimmate di una violenza sociale, così come lo smarrimento che trapela dagli sguardi delle figure rivela una interrogazione ansiosa e irrisolta sulla propria individualità.

Represented from very close-up and often deformed as if viewed through a wide-angle lens, the bodies and faces painted by Jenny Saville explore the theme of identity, of the pain and deliverance that, although dissimulated and repressed, permeates so much of contemporary society.

Swollen faces, wounds or incisions made in surgical operations, displayed like stigmata for which the hospital equipment supplies the instruments of martyrdom and salvation, are the subjects of these paintings, in which men and women become witnesses of guilt and redemption. Pictures on an intimidating and monumental scale, constructed out of broad and rapid brushstrokes in predominantly pale and cold tones, in which the paint is laid on in layers, drips and transparent glazes. In this intense figurative naturalism, Saville harks back to the congealed glows of Rembrandt, Velázquez and de Ribera, or even Soutine and de Kooning, sharing with the art of the past an awareness of reality infused with a feeling of pity and the recognition of being part of the common human condition.

The insistence on certain details set violently in the foreground – the sexual organs, the marked features, the rolls of fat displayed by obese women before undergoing plastic surgery – records and denounces the obsessive imposition of dominant models of identity, of which the deformation of the figure is at once mirror and response. In a chilling vision of the morgue or operating theatre, these helpless figures, reaching out towards another person's gaze, assert the radical vitality of existence, its animation with jolts and visions, biological reflexes and spiritual illuminations.

Thus the contrast between inner suffering and the heavy opacity of the body becomes a way of overturning the traditional opposition between the mask and the face. The nudity, extraneous to any recognized canon, bears the stigmata of a social violence, just as the bewilderment conveyed by the expressions on the figures' faces reflects an anxious and unresolved questioning of their own individuality.

Testo di/Text by
Sergio Troisi

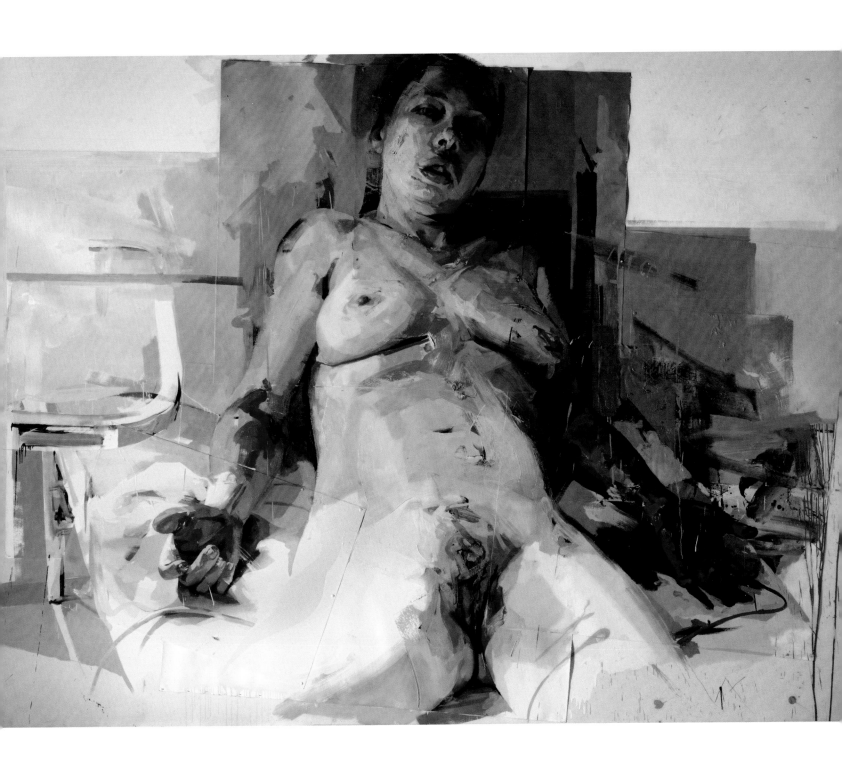

Atonement Sstudies (Panel I), 2005-06, olio su carta su tela, 250 x 330 cm
oil on paper on canvas, 98.4 x 129.9 inches

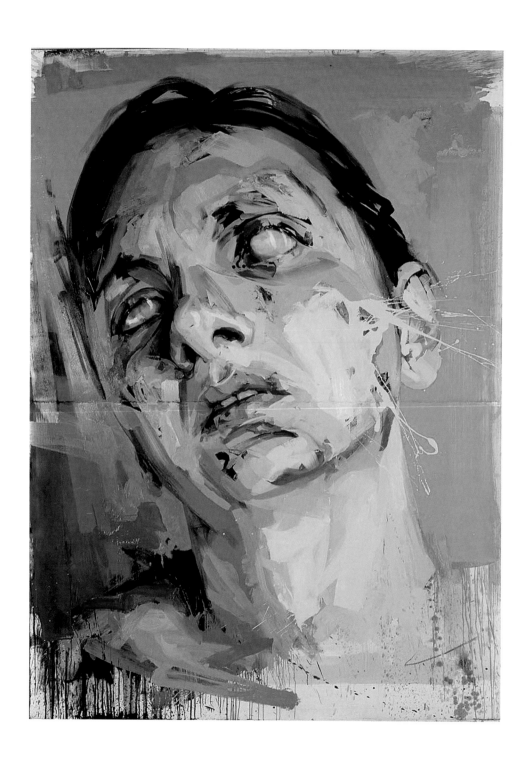

Atonement Studies (Panel II), **2005-2006,** olio su carta, 252 x 185 cm
oil on paper, 99.2 x 72.8 inches

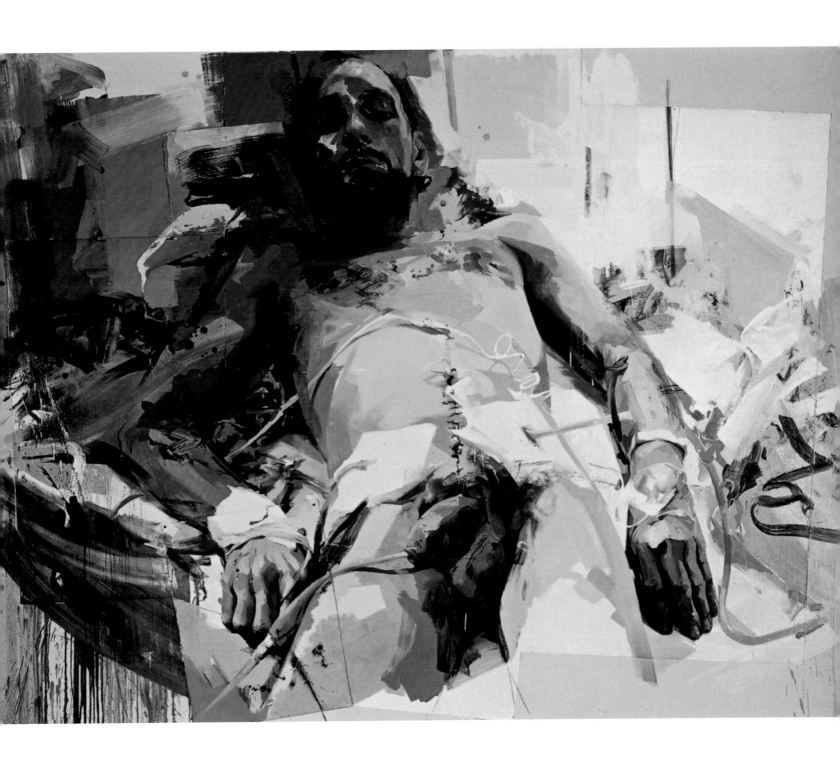

Atonement Studies (Panel III), 2005-2006, olio su carta su tela, 250 x 330 cm
oil on paper on canvas, 98.4 x 129.9 inches

Markus Schinwald

Nato a/Born in Salzburg (AT), 1973
Vive a/Lives in Wien (AT)

Testo di/Text by
Marco Meneguzzo

L'insieme dell'attività artistica di Markus Schinwald abbraccia una gamma eterogenea di strumenti espressivi: film, foto, installazioni, vecchi quadri anonimi rielaborati con aggiunte varie, grandi riproduzioni di immagini oleografiche. Nelle sue opere l'intuizione iniziale che ispira il lavoro si ferma coscientemente un attimo prima di diventare un racconto: l'opera resta evocazione senza diventare narrazione. Austriaco, Schinwald si è formato in un ambiente segnato dalla presenza di Freud, ma anche degli "azionisti" viennesi. Serpeggia nel suo lavoro il "perturbante" e il "corpo", la messa in scena di elementi e azioni slegate e senza trama, al punto da costringere lo spettatore a costruirsene una. Questo rende l'immagine proposta dall'artista doppiamente "provocante": lo è nell'invito alla costruzione di un tessuto connettivo narrativo tra le immagini e lo è per la capacità di far emergere in chi guarda fantasie nascoste. Nel suo film *La crociata dei bambini* un inquietante corteo di ragazzini è guidato da una marionetta a due facce, nella serie di foto *Contorsionists* un corpo femminile assume strane posizioni in una stanza d'albergo che sembra fatta apposta per incontri clandestini, mentre nel lungo video *Dictio Pii* una serie di personaggi variamente costretti da strani strumenti ortopedici aspettano, per così dire, di essere inseriti dallo spettatore in una storia organica, mentre, di fatto, appartengono a scene singole e isolate. Le sue opere più tradizionali comprendono, tra l'altro, grandi tendaggi, gigantografie di stampe ispirate ai supplizi infernali danteschi, ritratti ottocenteschi di anonimi borghesi trasformati in attori sadomaso attraverso l'inserimento di un accessorio feticista sul volto. L'atmosfera creata da queste opere porta sempre con sé qualcosa di psicologicamente oscuro, da nascondere, vagamente vergognoso, a volte attraverso espedienti volutamente scontati, come la presenza di strumenti di seduzione *classici* come il velluto rosso dei tendaggi, a volte attraverso la sottile coercizione dei corpi da parte di protesi artificiali – dispositivi di trazione, arti meccanici, maschere. Questi strumenti impediscono, costringono, impongono movimenti o posizioni non particolarmente espliciti dal punto di vista sessuale, ma tali da insinuare in chi guarda quel senso di identificazione con uno stato personale di sottomissione consenziente o di carnefice autorizzato dalla sua vittima.

Markus Schinwald's artistic activity embraces a diverse range of means of expression: films, photos, installations, old anonymous pictures to which various additions have been made, large-scale reproductions of oleographs. In his works the initial intuition that inspires the work consciously stops a moment before turning into a story: it remains an evocation without becoming narration. An Austrian, Schinwald received his training in an environment influenced by Freud, but also by the Viennese "Actionists". His work is permeated by the "disturbing" and by the "body", presenting disconnected elements and actions without any plot, to the point of obliging the viewer to create one for himself. This renders the images proposed by the artist doubly "provocative": in their invitation to construct a connective tissue of narration between them, and in their capacity to bring out hidden fantasies in those who see them. In his film *The Children's Crusade* a disquieting procession of kids is led by a marionette with two faces. In the series of photographs entitled *Contortionists* a woman's body assumes strange positions in a hotel room that seems made for clandestine encounters. In the long video *Dictio Pii* a series of figures constrained in various ways by strange orthopaedic instruments await, as it were, to be inserted by the viewer into a coherent story, whereas they actually belong to individual and isolated scenes. His more traditional works comprise, among other things, large hangings, blow-ups of prints inspired by the torments of Dante's *Inferno*, 19th-century portraits of anonymous bourgeois gentlemen transformed into sadomasochistic actors through the insertion of a fetishist accessory on their faces. The atmosphere created by these works always brings with it something psychologically sinister, vaguely shameful and to be concealed. At times this is achieved by deliberately stock expedients such as the presence of classic means of seduction like the red velvet of the curtains, at others through the subtle coercion of the bodies by artificial prostheses – traction devices, mechanical limbs, masks. These instruments block, constrict or impose movements or positions that are not particularly explicit from the sexual viewpoint, but serve to insinuate in the observer a feeling of identification with a personal state of consenting submission or of torture authorized by its victim.

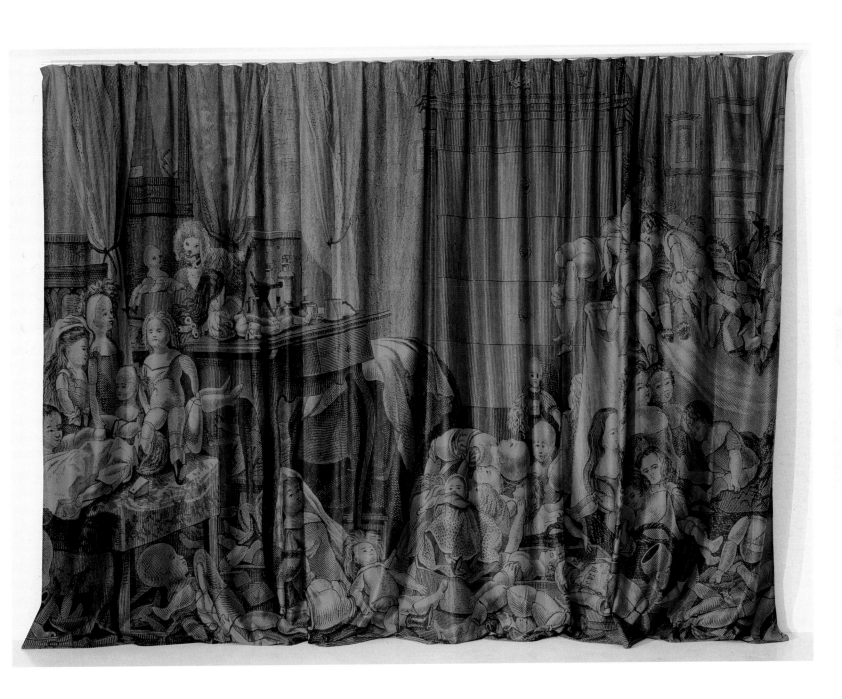

Untitled (Puppets), **2006,** tenda in acrilico, 580 x 345 cm
acrylic curtain, 228.3 x 135.8 inches

Gregor Schneider

Nato a/Born in Rheydt, Niederrhein (DE), 1969
Vive a/Lives in Rheydt (DE)

Testo di/Text by
Edoardo Gnemmi

Nel 1985 l'allora sedicenne Gregor Schneider inizia a lavorare ossessivamente a *Totes Haus Ur*, un progetto nel quale una dimora dei genitori, non lontano da Colonia, diviene teatro di una costante metamorfosi; per più di quindici anni, e senza soluzione di continuità, costruisce, demolisce e altera gli spazi interni dell'abitazione, aggiungendo una moltitudine di pareti, finti soffitti, muri, finestre, oggetti, scale che non conducono in nessun luogo. Schneider, e talvolta Annelore Reuen, il suo alter ego femminile, vive di conseguenza in un labirinto claustrofobico di improbabili varchi, di passaggi nei quali è costretto a strisciare, di stanze ostili e spartane, talvolta arricchite da macabri scenari di follia (manichini sezionati o soffocati da sacchi della spazzatura), talvolta prive di accessi/vie di fuga. Scavando e lavorando sull'inconscio, come fa con mattoni e cemento, l'artista cristallizza incubi (morte) e pulsioni (sesso): l'abitazione in sé non è altro che la proiezione fisica di uno stato mentale saturo di paure, traumi e psicodrammi.

La medesima esperienza è offerta al pubblico grazie alla perfetta riproposizione delle stanze o dell'intera *Totes Haus Ur* negli spazi espositivi. L'artista mostra così squarci della sua ordinaria esistenza, permettendoci di assistere alle sue inquietudini, alle sue fobie.

Meccanismi, ansie e tensioni simili si percepiscono anche in *Die Familie Schneider* del 2004 nella quale due case uguali in due differenti numeri civici di una via londinese vengono aperte ai visitatori. Nel primo appartamento si notano le stanze, le pareti, le porte, i corridoi, i lampadari, i mobili; al piano terra una donna lava delle stoviglie in cucina; alcuni alimenti nel frigorifero; al piano superiore un uomo si masturba nella doccia del bagno. Nella seconda casa registriamo con crescente disagio le stesse stanze, le stesse porte, pareti, corridoi, lampadari, mobili; una donna identica alla precedente lava le medesime stoviglie in cucina, al piano terra; nel frigorifero gli stessi alimenti; un uomo identico al precedente si masturba in bagno nella doccia, al piano superiore. L'epifania della visita da parte dello spettatore/intruso si trasforma in un esercizio mnemonico di comparazione, ma in un secondo momento l'esplorazione fa fluire la drammaticità di un'esistenza non unica. Ancora un incubo, tangibile, reale.

In 1985, at the age of sixteen, Gregor Schneider began to work obsessively on *Totes Haus ur* (*Dead House ur*), a project in which a house owned by his parents, not far from Cologne, became the theatre of a process of constant metamorphosis; for over fifteen years, and without a break, he constructed, demolished and altered the spaces inside the house, adding a multitude of partitions, false ceilings, walls, windows, objects and staircases that led nowhere. Consequently Schneider, and at times Annelore Reuen, his female alter ego, live in a claustrophobic maze of unlikely openings, passageways through which one has to crawl, hostile and spartan rooms, sometimes embellished with macabre scenarios of madness (dummies cut into pieces or suffocated by rubbish bags), at others lacking entrances/exits. Delving into and working on the unconscious, just as he does with bricks and mortar, the artist crystallizes nightmares (death) and drives (sex): the house itself is nothing but the physical projection of a mental state filled with fears, traumas and psychodramas.

The same experience has been presented to the public thanks to the perfect reproduction of the rooms or the entire *Totes Haus ur* in exhibition spaces. Thus the artist puts excerpts from his day-to-day existence on display, offering us a glimpse of his anxieties and phobias.

Similar mechanisms, worries and tensions can be discerned in *Die Familie Schneider* (*The Schneider Family*) of 2004, in which two identical houses at two different numbers of the same street in London were opened to visitors. In the first flat they saw the rooms, the walls, the doors, the corridors, the lamps, the furniture; on the ground floor a woman washing dishes in the kitchen; some food in the fridge; on the upper floor a man masturbating in the shower. In the second house they saw with growing unease the same rooms, the same doors, walls, corridors, lamps and furniture; on the ground floor a woman exactly like the first washing the same dishes in the kitchen; the same food in the fridge; a man just like the first masturbating in the bathroom, on the upper floor. The epiphany of the visit on the part of the observer/intruder was transformed into a mnemonic exercise of comparison, but at a later stage the exploration revealed the drama of an existence that was not unique. Another nightmare, tangible and real.

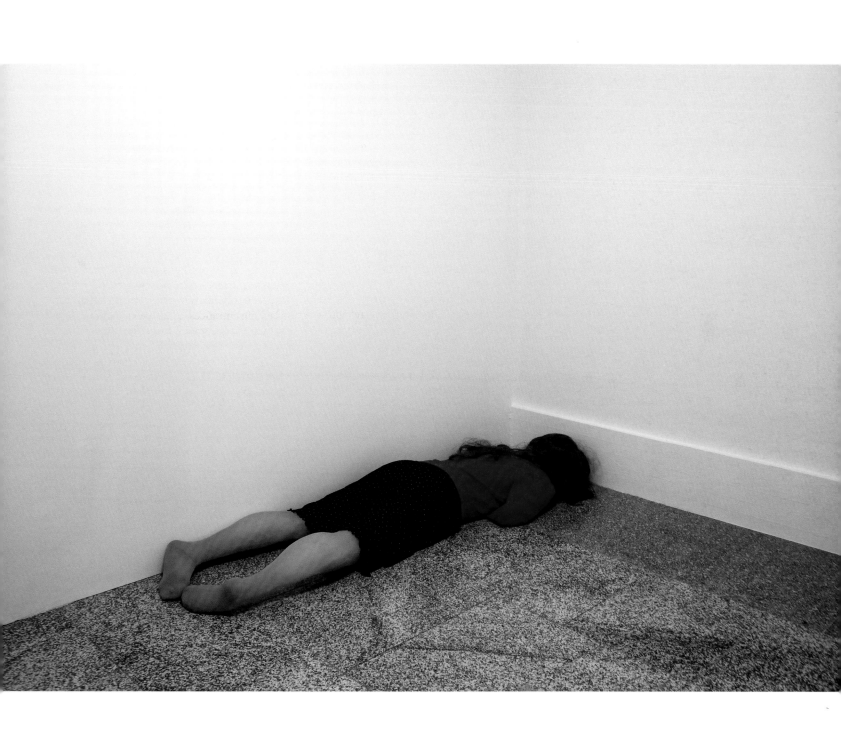

Frau, **2005,** tecnica mista, 25 x 200 x 75 cm
mixed media, 9.8 x 78.7 x 29.5 inches

Shahzia Sikander

Nata a/Born in Lahore (PK), 1969
Vive a/Lives in Chicago, IL e/and New York, NY (US)

Pursuit Curve, 2004
fotogrammi digitali, animazione digitale, durata 7' 12"
digital stills, digital animation, duration 7' 12"

Un sottile equilibrio tra ortodossia e sperimentazione sottende la poetica di Shahzia Sikander. Volgere l'attenzione alla pittura miniata di tradizione indiana e di quella persiana corrisponde per lei a un atto eversivo nei confronti del generale orientamento verso tecniche e linguaggi comunemente considerati d'avanguardia. Tuttavia l'artista non si lascia sedurre dal romanticismo delle miniature e intreccia un dialogo con la tradizione, eludendo la trappola di un anacronistico retaggio etnografico. Muovendo da un rigoroso canone figurativo, la Sikander dà voce a una proliferante *imagerie* pittorica, che si sottrae a ogni tentativo di referenzialità stilistica o culturale. Il processo tecnico, delicatissimo, si snoda in una serie di passaggi molto controllati, che implicano una dimensione meditativa, e tradisce una tensione verso l'astrazione. Il rigore formale viene "violato" – come indica l'autrice stessa – dalla sovrapposizione di ripetuti interventi che frantumano la coerenza compositiva della raffigurazione: una moltitudine di figure, tratte dalla storia, dalla mitologia, dalle allegorie, dai costumi popolari, dalle esperienze vissute, si mescola affastellandosi in uno sciame di sagome dai colori lucenti, dai contorni fluttuanti e stemperati in ricercate trasparenze.

La produzione della Sikander passa dalla microscala dei *gouache* su carta alla superficie estesa di interventi murali *site-specific*, dai grandi disegni trasparenti, installati nello spazio, alle animazioni su minuscoli display, che infondono il potere del movimento a universi iconografici scomposti e ricomposti in fluidi *pattern* digitali.

Sono lavori da intendere come palinsesti, in cui immagini e tracce di narrazione si sedimentano e a tratti riemergono, dando forma a ibridazioni che sovvertono ogni ordine cronologico o gerarchico. Cosmogonie che inanellano temi e simbologie differenti, tessono favole familiari dal carattere archetipo: quasi dei commentari, che trascendono e rendono labili i confini della storia e delle nazionalità.

Influenzata dal simbolismo logico-matematico, dalle teorie post-culturaliste e dalla filosofia di Derrida – che nega gli attributi di purezza e integrità ai fenomeni, aprendoli a una pluralità di significati – la Sikander vede nel principio di decostruzione "testuale" non un'azione di smontaggio ma un atto di ricognizione culturale, condotto attraverso la complessità dell'immagine.

Testo di/Text by
Ida Parlavecchio

A subtle equilibrium between orthodoxy and experimentation underpins the poetics of Shahzia Sikander. Her attention to traditional Indian and Persian miniature painting represents for her a subversive act against the general orientation towards artistic languages and techniques that are commonly associated with the avant-garde. Nevertheless, the artist does not let herself be seduced by the romanticism of the miniatures but instead establishes a complex dialogue with tradition, avoiding the traps and pitfalls of an anachronistic ethnographic legacy.

Starting from a strict figurative canon, Sikander gives voice to a prolific pictorial *imagerie* that evades any attempt at stylistic or cultural referencing. The extremely delicate technical process involves a series of highly controlled steps that imply a meditative dimension and betrays a tendency towards abstraction. Formal rigour is violated, as Sikander herself says, by the repeated overlaying of layers that break up the compositional coherence of her figuration: a multitude of figures taken from history, mythology, allegories, popular culture, and personal experiences mix together in a jumbled mass of silhouettes with shining colours and vague outlines dissolving into refined transparency.

Sikander's art ranges from the micro-scale of her gouaches on paper to her large site-specific murals, from large transparent drawings in space to animations on tiny displays that instil the power of movement into iconographic universes that are broken up and recomposed into fluid digital patterns.

They are works that must be understood as palimpsests on which narrative images and traces are deposited, re-emerging here and there to give form to hybrids that subvert any chronological or hierarchical order. They are cosmogonies that intermesh different themes and symbols, and weave familiar archetypical fables. They are almost commentaries that transcend and weaken the boundary lines of history and nationality.

Influenced by the symbols of logic and mathematics, post-culturalist theories, and Derrida's philosophy, which denies phenomena the attributes of purity and integrity, opening them to a plurality of meanings, Sikander sees the principle of "textual" deconstruction not as an act of disassembly, but one of cultural recognition played out through the complexity of the image.

***The Illustrated Page
Series,*** **2005-2006**
uno di tre lavori unici su
carta (*gouache* dipinta
a mano, foglia d'oro,
pigmento serigrafato),
297,2 x 190,5 cm,
incorniciato
one of three unique
works on paper (gouache
hand painting, gold leaf,
silkscreened pigment),
117 x 75 inches framed

Andreas Slominski

Mausefalle, 2005
legno, plastica, metallo, trappola, 96 x 42 x 24 cm
wood, plastic, metal, trap, 37.8 x 16.5 x 9.4 inches

Nato a/Born in Meppen (DE), 1959
Vive a/Lives in Hamburg (DE)

Nel corso della sua carriera artistica, Andreas Slominski ne ha collocate tante di trappole in giro per gallerie, musei e fondazioni. Trappole vere per topi e anche animali più grandi, realizzate in legno, vimini, filo di ferro, o strutturate come veri congegni per enigmatici domatori, con percorsi, gabbie e sportelli che ricordano gli attrezzi degli illusionisti per far sparire il contenuto. "Per me non è un gioco, è qualcosa di serio." Suscitano un (prudente) sorriso, visto che apparentemente non sono state progettate per l'uomo, ma anche sconcerto e allarme, perché dai tempi dei tempi gli animali sono proiezioni dell'uomo. La gabbia è un oggetto umile, tuttavia eloquente, e ha il potere già a distanza di segnalare un rischio, un meccanismo crudele che contiene la morte. Dall'epica dei cacciatori che posavano trappole nella foresta di Jack London alla grande trappola oscura, gravida di minacce e di secondi sensi di Franz Kafka, in fondo il passo non è lungo. Restano sul terreno una manciata di domande che non avranno mai risposta: chi è il cacciatore e chi la preda fra pubblico e artista? Si va a una mostra per restare catturati o per catturare? Chi decide se si gioca o si muore? Slominski non è solo un *Fallensteller* ("colui che tende le trappole") che, forte di un carisma beffardo, soffia nel suo piffero portandosi dietro un corteo di critici, galleristi e divertiti spettatori. Ha utilizzato anche scale, passaggi che mimano i metal detector degli aeroporti, vecchie stufe, strutture di legno che sembrano traversine di una ferrovia senza destinazione, e ancora capote di automobili, porte per entrare in gallerie "sbagliate".
Le installazioni di Slominski giocano con i concetti di ingresso e di uscita, indagano le condizioni dell'accesso e dell'esclusione, dell'agonia e della salvezza. C'è sempre un luogo in cui si vuole entrare quando si trova la porta chiusa, salvo poi – una volta dentro – cercare subito la via di fuga. È l'inquietudine della modernità. Nel 2003 a Milano ha chiesto ai passanti di gettare le proprie chiavi di casa nell'acqua del Naviglio Grande, promettendo che sarebbero state ripescate dai sommozzatori. Nel suo lavoro l'arte si offre come un territorio dell'assurdo in cui sperimentare sul campo le relazioni di fiducia e di paura che si vengono a stabilire fra gli esseri umani. Giocare con le metafore consente di capirle, di smontarle, di perfezionarle. Per imparare a difenderci o per allestire trappole sempre più sofisticate. Liberi di crederci (e di caderci dentro).

Over the course of his artistic career, Andreas Slominski has laid a whole series of traps in galleries, museums and foundations. Real traps for rats and for larger animals, made out of wood, wicker or wire, or structured like genuine devices for enigmatic tamers, with passages, cages and doors that recall the equipment used by illusionists to make things disappear. "For me it's not a game, it's something serious." They provoke a (cautious) smile, seeing that they have not apparently been designed for human beings, but also perplexity and alarm, for since time immemorial animals have been projections of man. The cage is a humble and yet eloquent object, and has the power even at a distance to indicate a risk. It is a cruel mechanism that contains death within it. After all, the distance from Jack London's epic story of hunters laying traps in the forest to Franz Kafka's great and dark trap, fraught with menace and double meanings, is not great. We are left with a handful of questions that will never be answered. Between public and artist, who is the hunter and who the prey? Do we go to an exhibition to be captivated or to captivate? Who decides if someone plays a game or dies? Slominski is not just a *Fallensteller* (a layer of traps), a rat-catcher who plays his pipe with all the confidence of his mocking charisma, luring behind him a procession of critics, gallery owners and amused spectators. He has also utilized ladders, passages that mimic the metal detectors at airports, old stoves and wooden structures that look like the sleepers of a railway going nowhere, as well as car hoods and doors leading into "wrong" galleries.
Slominski's installations play around with the concepts of entrance and exit, investigating the conditions of access and exclusion, of agony and salvation. There is always a place you want to enter when you find the door closed, except that – once inside – you immediately look for the way out. It is the anxiety of the modern era. In 2003 he asked passers-by in Milan to throw the keys of their houses into the water of the Naviglio Grande, promising that they would be fished out by divers. In his work art is presented as a territory of the absurd in which to fieldtest the relationships of trust and fear that are established between human beings. Playing with metaphors makes it possible to understand them, take them apart, improve them. To learn to defend ourselves or to lay ever more sophisticated traps. In which we are free to believe (and fall).

Testo di/Text by
Eugenio Alberti Schatz

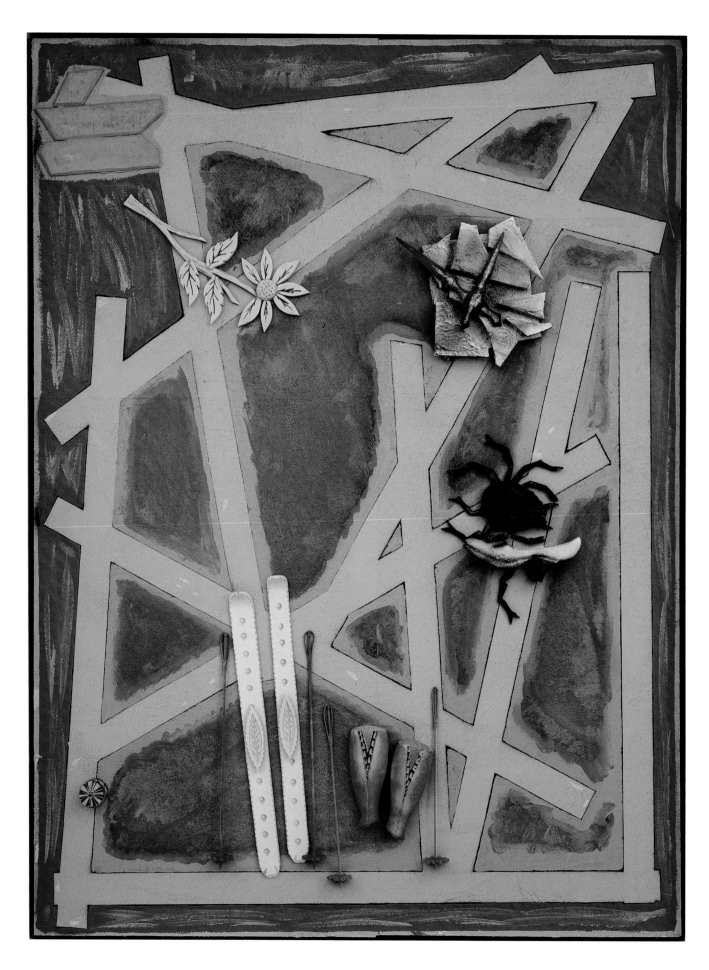

xHBy88z, **2005,** polistirolo espanso colorato, 250 x 188 x 22 cm
expanded polystyrene, coloured, 98.4 x 74 x 8.7 inches

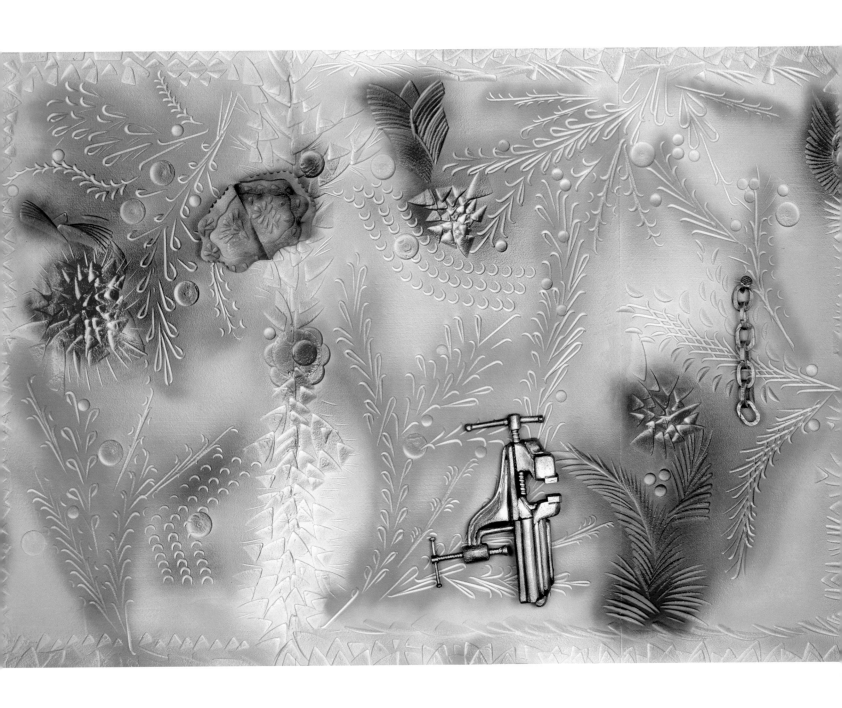

xHBy101z, **2006,** polistirolo espanso & estruso e pittura, 242,6 x 352,4 x 30 cm
expanded & extruded polystyrene and paint, 95.5 x 138.7 x 12 inches

Kiki Smith

Nata a/Born in Nürnberg (DE), 1954
Vive a/Lives in New York, NY (US)

Testo di/Text by
Francesca Pasini

Nelle sculture, nei disegni, nelle grafiche di Kiki Smith la simbiosi ancestrale con l'animale rappresenta il significato profondo della corporeità: ecco, dunque, serpenti, sirene, lupi, uccelli notturni che ibridano il proprio corpo con quello della donna. Insieme al richiamo forte di una mitologia sacrale originaria, compare lo stretto legame con la genealogia femminile, la storia, la fiaba, le quali vanno tuttavia depurate dall'omologazione se si vuole intercettare una nuova identità. Scrive la Smith: "Si possono prendere delle immagini storiche e rivitalizzarle, eliminando tutte le cose che non si sentono più o che non si desiderano".

Il rapporto tra dimensione miniaturizzata e grandezza naturale, che si alterna nelle sue sculture in porcellana o bronzo, tiene in equilibrio la suggestione surreale e la realtà. In questa alternanza emerge, da un lato, la sproporzione tra i luoghi anonimi, fragili della vita domestica e gli spazi grandiosi, potenti della costruzione patriarcale; dall'altro, queste sculture, nel momento in cui inseriscono il domestico nell'iconologia contemporanea, indicano una svolta epocale: ciò che per secoli era stato chiuso nel "non luogo" delle vicende femminili, diventa lo snodo dell'immaginario artistico contemporaneo, dove letteratura e genealogia femminile dialogano in presa diretta.

Come la Smith racconta: "Molto prima di adesso / molto tempo fa / prima che tu nascessi / le tue bisnonne / e le loro sorelle, zie nonne / pensavano al tuo futuro". In queste parole appare la scelta di non separare il privato dal pubblico che ha segnato la nascita dell'autonomia femminile. La scultura di una donna, nuda, a carponi che lascia dietro di sé una scia anale, è metafora della necessaria espulsione di regole e comportamenti che per millenni hanno identificato la donna solo come figlia e moglie dell'uomo. Kiki Smith rivitalizza i ruoli femminili stereotipati, dipinti nel Settecento da Pietro Longhi, producendo una serie di piccole sculture in porcellana bianca, dove appaiono donne vive e presenti. Non sono diverse dalle sculture in cui vediamo una donna distesa con un serpente che le avvolge il corpo, o stretta in un abbraccio con un orso, o mentre un cane le balza addosso. Sono rappresentazioni del rapporto erotico, dove l'animale è archetipo dell'incontro sessuale, in quanto momento supremo dell'esperienza dell'altro da sé, e simbolo dell'imponderabile complicità tra seduzione e violenza.

In the sculptures, drawings and graphic works of Kiki Smith the ancestral symbiosis with the animal represents the deep meaning of corporeity: and so serpents, mermaids, wolves and birds of the night hybridize their bodies with that of a woman. Alongside the strong appeal of a primitive sacred mythology appears a close link with female genealogy, history and fable, but these have to be stripped of their standardization if they are going to tap into a new identity. As Smith puts it: "One can take historical images and revitalize them, changing and eliminating all the things you don't feel for any more and that you don't want".

The relationship between miniaturized scale and life size, which alternate in her sculptures in porcelain or bronze, keeps the surreal impression and reality in balance. In this alternation emerges, on the one hand, the disproportion between the anonymous fragile places of domestic life and the grandiose, potent spaces of the patriarchal construction; on the other these sculptures, at the very moment in which they insert the domestic into contemporary iconology, indicate an epoch-making change: what for centuries had been shut up in the "non-place" of women's matters becomes the fulcrum of contemporary artistic imagery, where female literature and genealogy hold a direct dialogue.

As Smith has written, "Long before now / a long time ago / before you were born / your great grandmothers / and their sisters and aunts and grandmothers / thought to your future". These words reflect the choice not to separate the private from the public that has marked the birth of the independent female. Her sculpture of a woman, crawling naked and on all fours and leaving an anal trail behind her, is a metaphor for the necessary expulsion of rules and modes of conduct that for millennia have identified the woman as no more than daughter and wife of the man. Smith has revitalized the stereotyped female roles painted by Pietro Longhi in the 18th century by producing a series of small sculptures in white porcelain representing living women of the present. They are no different from the sculptures in which we see a woman lying down with a snake that wraps itself around her body, or clasped in an embrace with a bear, or with a dog jumping on her. They are representations of the erotic relationship, where the animal is the archetype of the sexual encounter, as the supreme moment of the experience of the other than yourself, and symbol of the imponderable complicity between seduction and violence.

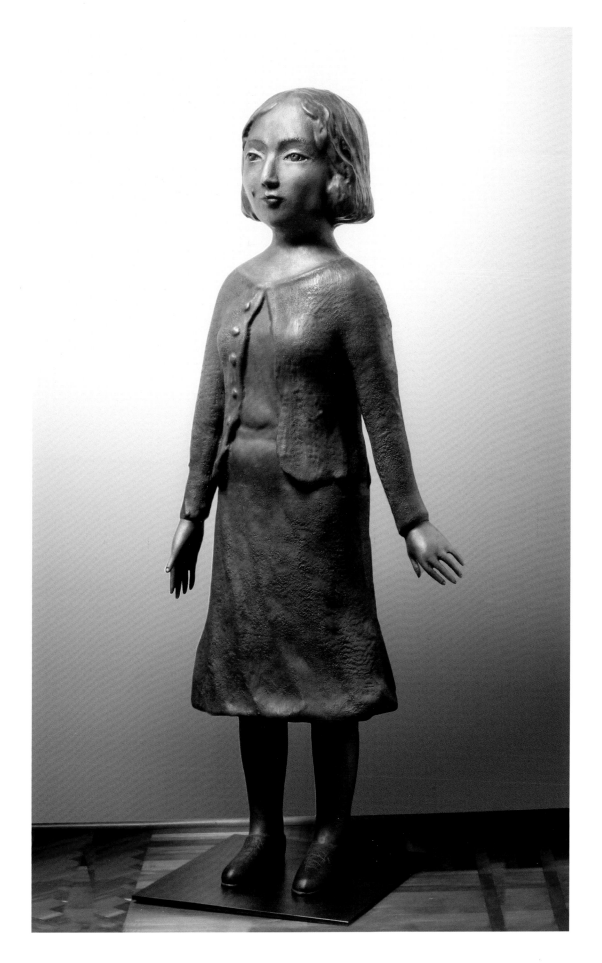

Guardian, **2005,** scultura in bronzo, 170,2 x 68,6 x 37,5 cm
bronze sculpture, 67 x 27 x 14.8 inches

Vibeke Tandberg

Undo, 2003
C-prints, 156 x 116 cm cad.
C-prints, 61.4 x 45.7 inches each

Nata a/Born in Oslo (NO), 1967
Vive a/Lives in Oslo (NO) e/and London (UK)

Testo di/Text by
Emanuela De Cecco

L'identità, le problematiche sessuali, i rapporti familiari, le immagini stereotipate che ereditiamo dal contesto sociale sono i temi principali che l'artista norvegese Vibeke Tandberg affronta nelle sue fotografie e nei suoi video. L'artista realizza i suoi lavori scegliendo e preparando le ambientazioni – volutamente ordinarie come interni domestici – e, in seguito, interviene modificando digitalmente l'immagine.

Proponendosi contemporaneamente come autrice della fotografia e soggetto nella rappresentazione, la Tandberg interpreta diversi ruoli sia moltiplicando la propria immagine e costruendo un doppio – come in *Living Together*, 1996, e nel film *Boxing*, 1998 – sia sovrapponendo l'immagine del suo volto a quella di altre persone – a quella del padre in *Dad* e *Jumping dad*, 2002, di un'amica in *Line*, 1999, di una persona anziana in *Old Man going up and down a staircase*, 2003. Ne risulta un caleidoscopio di presenze tutte diverse e tutte somiglianti tra loro. La manipolazione digitale consente di mettere in discussione un'idea fissa dell'identità e di aprirsi a una possibilità più complessa dove diventano evidenti l'influenza di fattori che ci definiscono e ci modificano sia sul versante intimo delle relazioni affettive e familiari, sia sul versante sociale in relazione ai ruoli che interpretiamo e alle relazioni vissute.

Il pubblico e il privato coesistono: sono entrambi ambiti fluidi che attraversiamo e dai quali siamo continuamente attraversati. Vibeke Tandberg non separa mai i due piani ma arriva al ruolo passando dalla sua biografia personale, dunque li fa vivere sempre in stretta dipendenza tra loro.

Se in *Dad*, per esempio, la visione del volto del padre sovrapposto a quello dell'artista a prima vista inquieta, in realtà esprime una consapevolezza significativa rispetto alla natura delle relazioni da cui siamo formati, dentro le quali cresciamo, dentro le quali possiamo alternativamente vivere o morire. La messa a nudo dell'ambivalenza del legame, il rendere esplicito il punto critico implicito presente in ogni relazione, vero e proprio *leit motiv* del lavoro della Tandberg, trova un ulteriore sviluppo nella presa di coscienza che la prima voce straniera non è un altro generico ma sta dentro di noi.

Emblematica è *Undo*, 2003, sette scatti con variazioni minime dove l'artista si autoritrae incinta, vestita con canottiera bianca e boxer in un appartamento: dietro l'apparente fragilità della sua condizione l'artista si mostra in tutta la sua forza di futura madre.

Identity, sexual problems, family relationships and the stereotyped images that we inherit from the social context are the principal themes that the Norwegian artist Vibeke Tandberg tackles in her photographs and videos. The artist creates her works by choosing and preparing the settings – intentionally ordinary scenes like domestic interiors – and then intervenes by modifying the image digitally.

Proposing herself simultaneously as author of the picture and subject of the representation, Tandberg takes on different roles, both by multiplying her own image and creating a double (as in *Living Together*, 1996, and the film *Boxing*, 1998), and by superimposing her own face on that of other people – for example, that of her father in *Dad* and *Jumping Dad*, 2002, of a friend in *Line*, 1999, and of an elderly person in *Old Man Going Up and Down a Staircase*, 2003. The result is a kaleidoscope of presences that are all different and yet resemble one another. In fact digital manipulation allows her to question a fixed idea of identity and open up a more complex possibility in which the influence of the factors that define us and modify us, both in the intimate world of emotional and family relations and the social one of the parts we play and the connections we form, becomes evident.

The public and the private coexist: they are both fluid realms that we traverse and by which we are continually traversed. Tandberg never separates the two planes but arrives at the role by passing through her personal experience, and therefore always makes them strictly dependent on each other.

If in *Dad*, for example, the sight of the face of the artist's father superimposed on her own is disquieting at first, in reality it expresses a telling awareness of the nature of the relationships which shape us, in which we grow up, in which we can either live or die. The exposure of the ambivalence of the bond, the revealing of the critical point implicit in every relationship, the true *leitmotiv* of Tandberg's work, is taken to a further level in the recognition that the first foreign voice is not a generic other but within ourselves.

Emblematic of this is *Undo*, 2003, seven pictures with minimal variations in which the artist portrays herself pregnant, dressed in a white vest and boxer shorts in a flat: behind the apparent fragility of her condition the artist presents herself in all the force of her future motherhood.

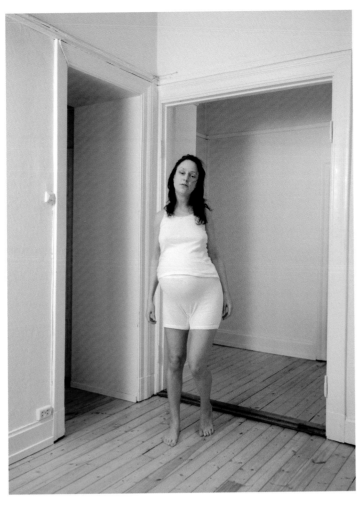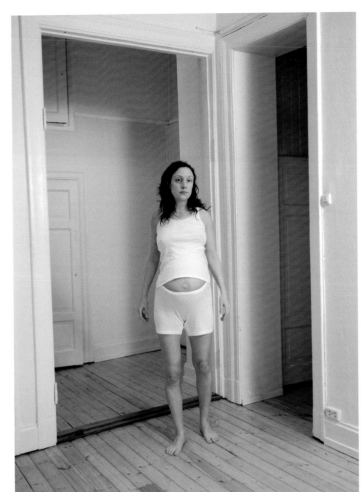

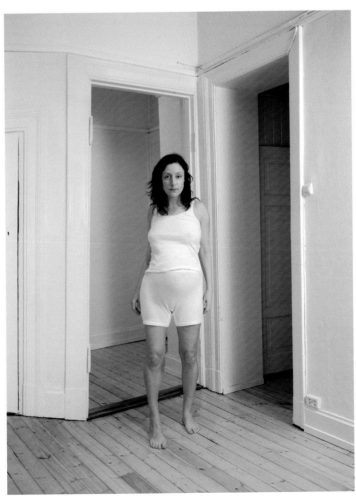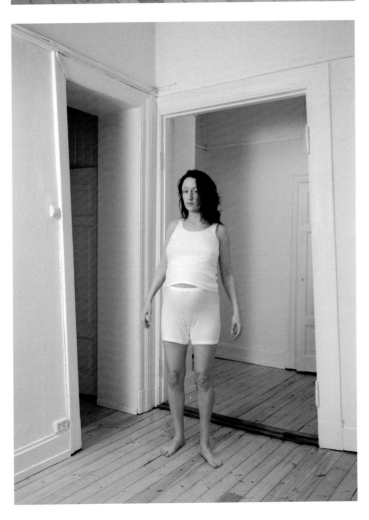

Grazia Toderi

Nata a/Born in Padova (IT), 1963
Vive a/Lives in Milano (IT)

Testo di/Text by
Francesca Pasini

Lo stadio, il teatro, la città, la televisione, il cielo, la luna, l'architettura attraversano con un flusso continuo le proiezioni di Grazia Toderi: sono opere di luce e di suoni che interagiscono con la parete come affreschi contemporanei. Il rapporto con l'affresco dipende dalla decisione di presentare i video unicamente come proiezioni, in modo che il flusso di luce che proviene dalle immagini si amalgami all'architettura. Come afferma l'artista, il video "è l'opera più leggera che esista, si adagia su una parete attraverso il solo gesto dell'accensione". Nella scelta di questo linguaggio c'è inoltre il riferimento "alla prima generazione italiana cresciuta con la Tv" (la Toderi è nata nel 1963), "e a quella scatola delle meraviglie attraverso la quale da bambina ho conosciuto il mondo".

Teatri, stadi, mappe di città, architetture assumono la forma di oggetti senza gravità che orbitano in un cielo a volte esplicito, a volte solo suggerito dalla pulsazione di luci e dalla rotazione che la Toderi imprime alle immagini. Fin dalla nascita della *polis* e della democrazia ateniese il Teatro e lo Stadio sono luoghi dove la rappresentazione di miti antichi e presenti dà forma alla sedimentazione storica, psicologica, artistica; essi *mettono al mondo mondi* che sconfinano dalle norme vigenti facendoci percepire legami archetipici. Nei teatri e nelle vedute dall'alto delle città della Toderi si avvera l'utopia laica di una città specchio del cielo, la cui mappa è ridefinita dall'incessante brillìo di luci intermittenti che s'intrecciano agli edifici, alle piazze, alle vie come se, nel miraggio della lontananza, le stelle toccassero terra.

Sono visioni notturne che si coagulano nell'aria seguendo la scia dei viaggi spaziali, un altro tema che fin dagli esordi attraversa il lavoro di Grazia Toderi, quando oltre all'inserzione delle immagini televisive dell'allunaggio compaiono veicoli spaziali che alludono alla percezione contemporanea del rapporto terra-cielo. I satelliti che inserisce nelle sue proiezioni sono oggetti antigravitazionali che alludono al rapporto tra individuo e collettività. Il punto di vista dall'alto mette, infatti, in relazione il singolo (il satellite) con la moltitudine. La spinta a salire, a capovolgere l'orientamento, ad alzarsi ancora più in alto si collega all'enigma dell'origine incessante della luce, mentre l'alternarsi di bagliori, oscurità, luci improvvise produce un effetto notte, che evoca l'imperscrutabile origine dell'universo e della conoscenza umana.

The stadium, the theatre, the city, television, the sky, the moon and architecture run through the projections of Grazia Toderi in a continuous flow: they are works of light and sound that interact with the wall like contemporary frescoes. The connection with the fresco stems from her decision to present the videos solely as projections, in such a way that the stream of light coming from the images blends into the architecture. As the artist declares, the video "is the lightest work that exists, it settles on a wall through the mere act of turning on the projector". In her choice of this medium there is also a reference "to the first generation of Italians to have grown up with the TV" (Toderi was born in 1963), and to that "box of wonders through which I got to know the world as a child".

Theatres, stadiums, maps of cities and works of architecture take on the form of objects without gravity that orbit in a sky which is at times explicit, at others just suggested by pulses of light and the spin that Toderi gives to the images. Ever since the birth of the *polis* and of Athenian democracy, the theatre and the stadium have been places where the staging of ancient and modern myths gives visual form to the sedimentation of history, psychology and art. They *bring worlds into the world* that diverge from the current norms, revealing archetypal connections to us. In Toderi's theatres and bird's-eye views of the city the secular utopia of a city as a mirror of the sky is realized: a city whose map is redefined by the incessant twinkling of lights that get tangled up with the buildings, the squares and the streets as if, in the illusion of distance, the stars had come down to earth.

These are nocturnal visions that coagulate in the air, following in the trail of space flights, another theme that has pervaded Grazia Toderi's work right from the start, with the insertion of televised pictures of the moon landing and images of space vehicles that allude to the contemporary perception of the relationship between earth and the heavens. The satellites that appear in her projections are objects set free of gravity that allude to the connection between individual and community. In fact the view from above links the individual (the satellite) with the multitude. The impulse to rise, to overturn the normal orientation, to climb ever higher, is connected with the enigma of the never-ending flow of light, while the alternation of flashes, darkness and sudden gleams produces a night effect that evokes the unfathomable origin of the universe and of human consciousness.

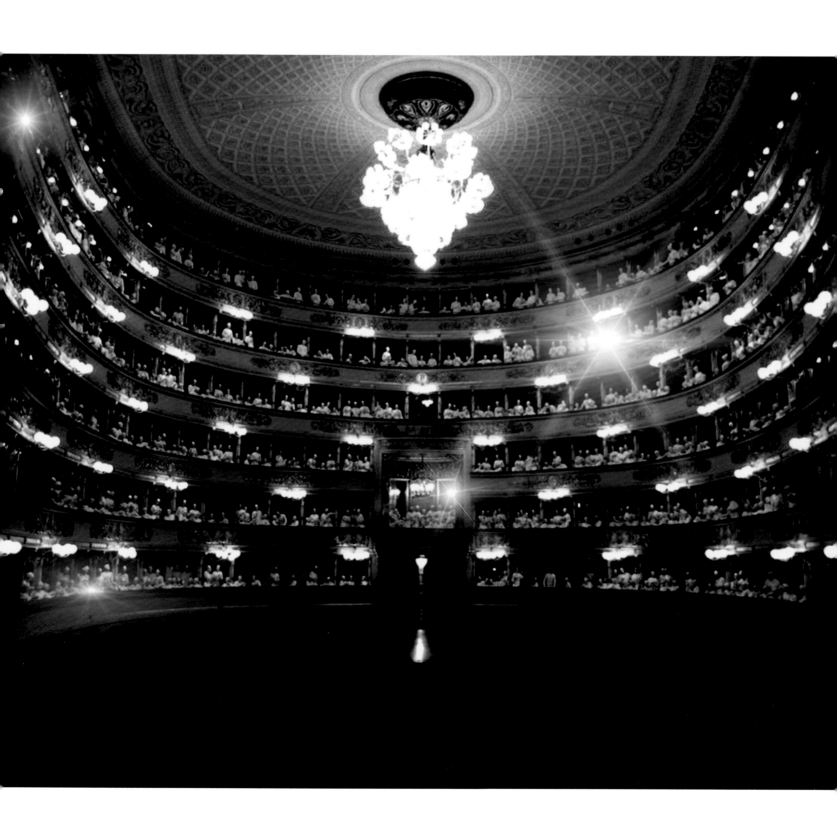

Scala Nera, **2006,** proiezione video, dimensioni variabili, loop, DVD
video projection, variable dimensions, loop, DVD

Ryan Trecartin

Nato a/Born in Webster, TX (US), 1981
Vive a/Lives in Philadelphia, PA (US)

Il lavoro attuale di Ryan Trecartin deriva dal lungo video *A Family Finds Entertainment*, un vero e proprio film fatto in casa in cui propone una specie di psicodramma giocoso in cui un adolescente con chiari problemi di identità – sessuale, psicologica, di appartenenza – si traveste, muore, risorge – durante un party in casa sua – in un rutilante susseguirsi di scene in cui compaiono almeno cinquanta personaggi. È da questo suo primo lavoro che sono nate le sue grandi installazioni *I Smell Pregnant* e *World Wall*, che a oggi costituiscono praticamente tutta la sua produzione. Si tratta di grandi installazioni che costituiscono veri e propri ambienti che sembrano il risultato di uno sgombero dopo un'alluvione (l'artista ha realmente subito le conseguenze dell'uragano *Katrina*, che gli ha distrutto tutto ciò che aveva a New Orleans). Questi interni, con il loro contenuto ammassato secondo una logica che sottrae le cose al loro significato originario, sono realizzati con la tecnica dei carri allegorici carnevaleschi, e sono popolate da personaggi, anch'essi di cartapesta, dalle caratteristiche fisiche bizzarre: un uomo con un braccio lunghissimo, una veterinaria trafitta da un gattino soriano, un idolo femminile nudo ricoperto di frutta secca, una "madre" americana smilza, bianca e nuda. Sono i frammenti di una storia non più al loro posto, e che cercano un nuovo senso, nuove relazioni tra loro.

Muovendo da *A Family Finds Entertainment* queste installazioni sembrano una possibile scenografia per il *sequel* di quel film, e anche in questo caso l'apporto del suo gruppo di amici è stato fondamentale. Il metodo di lavoro di Trecartin, infatti, vede l'artista come coordinatore di una comunità creativa che costruisce oggetti, personaggi, e stabilisce relazioni tra questi. Il risultato è una specie di ipertesto *da circo*, dove cioè la virtualità della rete e delle sue possibili combinazioni è resa tangibile, fruibile ed esageratamente presente attraverso i colori vivacissimi, la forzatura delle dimensioni, il difetto grottesco. Tutto ciò in un mondo ricostruito prendendo a prestito i "luoghi" topici della vita quotidiana, percepita come una sit-com adolescenziale in cui ciascuno sceglie la propria parte, e la può scambiare tranquillamente e velocemente con un'altra, come fa il protagonista Trecartin, che nel video veste i panni di vari personaggi, in una specie di gioco di ruolo privo di regole evidenti.

Ryan Trecartin's latest work derives from the long video *A Family Finds Entertainment*, his homemade playful psycho-drama video of a mixed-up teenager with obvious identity problems – sexual, psychological, social group – who puts on other people's clothing, dies, and comes back to life during a party at his house in a scintillating sequence of scenes with at least fifty characters (among family and friends) making their appearances. The large installations *I Smell Pregnant* and *World Wall* derive from this initial work, and together they comprise virtually his entire œuvre. The installations look like rooms vacated after a flood (the artist actually suffered the consequences of hurricane Katrina, which destroyed all he had in New Orleans). With their contents piled up in a way that strips the objects of their original meaning, the interiors are created using the technique of carnival floats, and are populated by papier mâché characters with bizarre physical characteristics: a man with a really long arm, a veterinarian with her stomach penetrated by a tabby, a nude female idol covered in dried fruit, and an emaciated, alabaster-white, nude American "mother". They are the fragments of a story who have been removed from context and are seeking a new meaning and new interrelations.

Getting their start from *A Family Finds Entertainment*, these installations seem to be possible scenes for the sequel, and Ryan's friends were important in creating them as well. Trecartin's method casts the artist as the coordinator of a creative community that builds objects and characters and establishes relationships among them. The result is a sort of circus-like hypertext, where the virtuality of the Web and its possible combinations are made tangible, usable, and exaggeratedly present by means of vivid colours, exaggerated dimensions, and grotesque defects. All of this takes place in a reconstructed world borrowing the topical loci of daily life, which is perceived as an adolescent sit-com in which each person chooses his or her part, and can quickly and easily trade it with someone else. And this is exactly what the protagonist Trecartin does in his video when he puts on different people's clothing in a sort of game with no apparent rules.

Testo di/Text by
Marco Meneguzzo

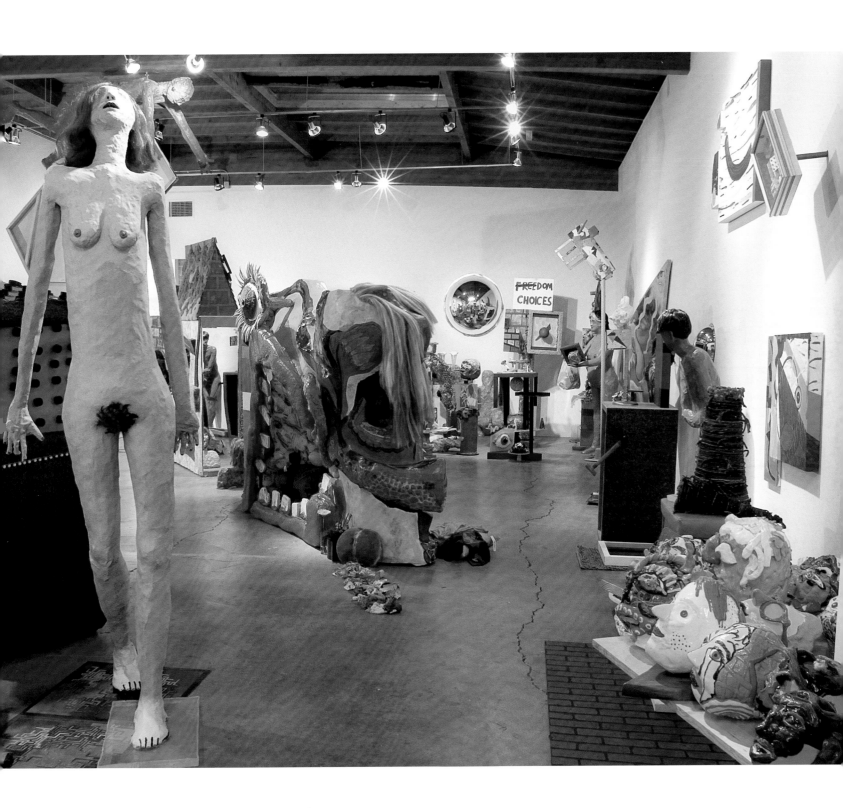

I Smell Pregnant, **2006,** veduta dell'installazione
installation view

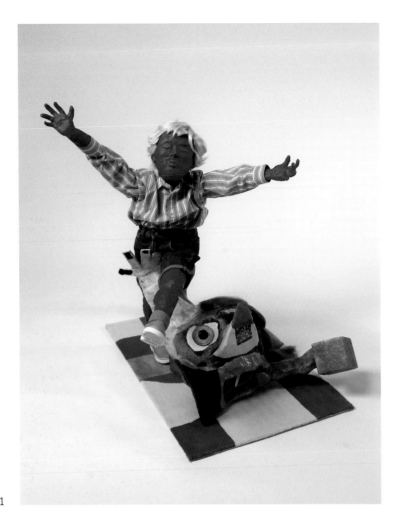

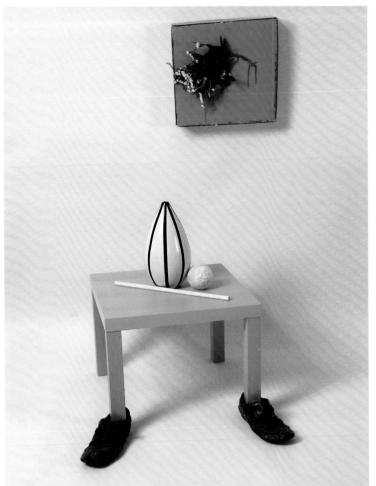

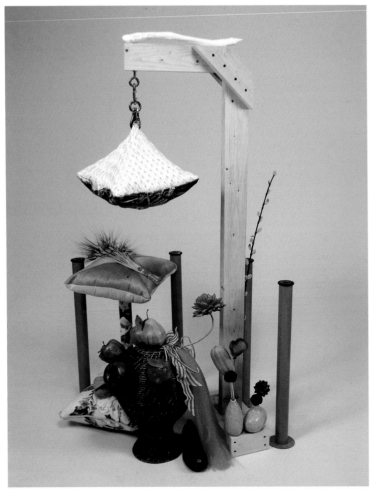

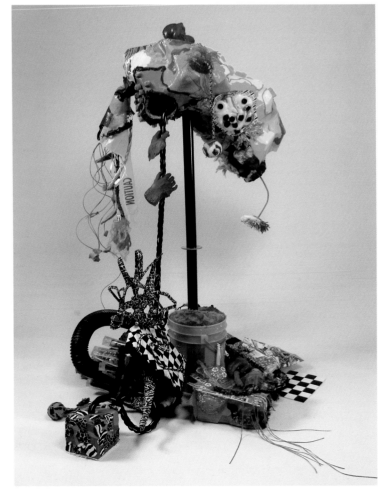

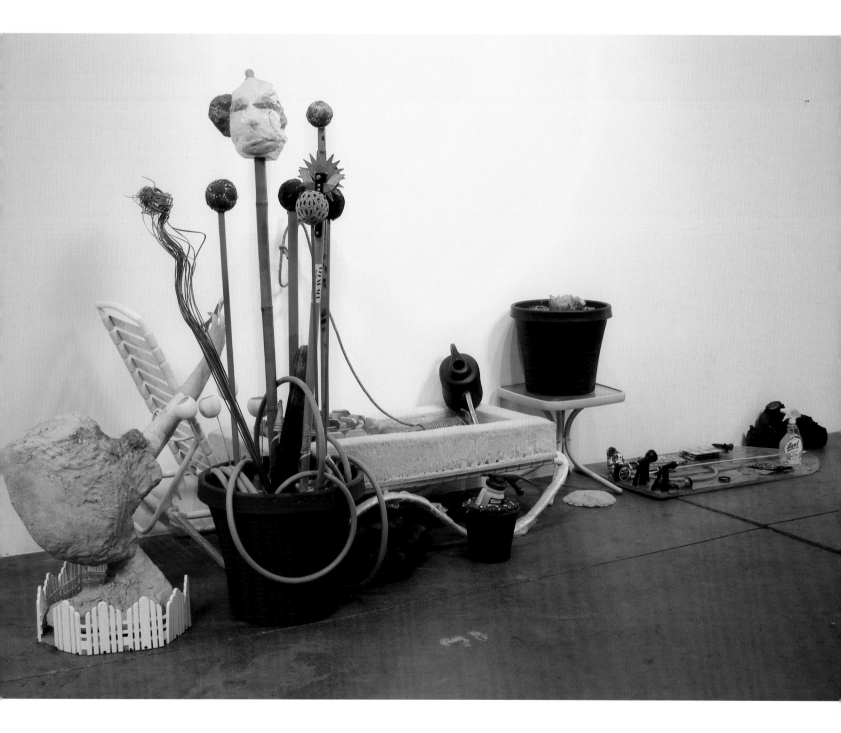

Ryan Trecartin e/and Lizzie Fitch

1. *FixMeAmanda!!FixMeAmanda!!FIXME,* 2006
tecnica mista, 106,7 x 91,4 x 91,4 cm
mixed media, 42 x 36 x 36 inches

2. *Dad, The Flower - My Secret,* 2006
tecnica mista, 132,1 x 121,9 x 76,2 cm
mixed media, 52 x 48 x 30 inches

3. *Midwest Perfume Action,* 2006
tecnica mista, 177,8 x 121,9 x 91,4 cm
mixed media, 70 x 48 x 36 inches

4. *Yawny Cat But Water,* 2006
tecnica mista, 182,9 x 137,2 x 127 cm
mixed media, 72 x 54 x 50 inches

The Garden, 2006
tecnica mista, 163.8 x 421.6 x 154.9 cm
mixed media, 64.5 x 166 x 61 inches

Janaina Tschäpe

Lacrimacorpus, 2004
video installazione/video installation,
durata/duration 3' 36"

Nata a/Born in München (DE), 1973
Vive a/Lives in New York, NY (US) e/and Rio de Janeiro (BR)

Janaina Tschäpe si cimenta con tutta la varietà dei mezzi disponibili nella contemporaneità: essa stessa afferma che i disegni sono frammenti di pensiero; il video è il mondo di immagine, tempo e suono in movimento; e infine la fotografia, svelando una frazione del tempo, è un invito rivolto allo spettatore a immaginare la storia che a tale frazione sottende. La possibilità di trasformare tutto in finzione dà alla Tschäpe la motivazione a creare.

Nel suo lavoro ritroviamo le associazioni mentali che formano la base concettuale di surrealismo e dadaismo. Spezzare la routine quotidiana, essere un'altra persona, trovarsi in due posti contemporaneamente, tutto questo è indice di un "mondo surreale per cui le cose assumono una nuova dimensione", dichiara l'artista. Mentre i surrealisti si servono della frammentazione, nella Tschäpe il surreale si manifesta in modo più vicino all'idea di una estetica relazionale condivisa; l'humour riguarda la costruzione di un universo domestico: infilarsi i preservativi su mani e piedi può sembrare una simpatica birichinata, una porta aperta su un universo giocoso e insieme allusivo al mondo delle protesi, alla parte protesica del corpo.

Nel video *Lacrimacorpus*, una donna balla fino allo sfinimento con dei palloncini attaccati alla schiena, finché il suo corpo cade al suolo. In quest'opera il corpo è il canale attraverso cui fluisce l'immaginazione, una fonte di gioco che ha come protagonista Jenny, sua amica da quand'era tredicenne. Non c'è un copione già scritto. L'integrazione della casualità è determinante per le riprese mentre l'opera (spettacolo/gioco) va in scena.

Con le sue performance in cui rinuncia alla presenza del pubblico e in cui approfondisce il rapporto tra corpo e oggetti, ambiente e corpo, la Tschäpe diventa al tempo stesso attrice e regista e poi anche spettatrice. Con i corpi l'artista promuove la destrutturazione sistemica degli organi, come se volesse smantellare tutta una serie di ordini precostituiti: quello dell'organismo, quello religioso e quello del corpo apparentemente inviolabile. Sebbene sia privo di oscenità o di violenza, il senso della violenza carnale emerge attraverso l'aspetto infantile e giocoso dei personaggi, che emanano l'inquietudine di un ordine aprioristico. Questi corpi quindi non sono più referenti ma significanti: segni di contrordine e trasversalità, in conseguenza della sua azione complessa e sovversiva. Mediante l'evocazione della risata e dell'illusione, il corpo nella Tschäpe è il luogo per eccellenza per declinare la realtà.

Testo di/Text by
Vitoria Daniela Bousso

Tschäpe explores the full multiplicity of the means available in contemporaneity: according to the artist herself, the drawings are fragments of thought; the video brings us the world of the moving image, time and sound; photography, which unveils a fraction of time, is an invitation for the observer to imagine the story beyond this fraction. The possibility of transforming everything into fiction gives Tschäpe the reason to create.

In her work one can clearly notice the presence of free thought associations which have constituted the conceptual basis of Surrealism and Dadaism. To break daily routine, to live another person's life, to be in two places at the same time, this all indexes a "surreal world that causes things to gain a new dimension", states the artist. If the Surrealists have made use of fragmentation, the surreal in Tschäpe occurs in a way much closer to the idea of a shared relational aesthetics; humour verges on the construction of a domestic universe: to wear condoms on one's hands and feet may seem a sweet prank, a gateway into a universe simultaneously playful and allusive to the world of prosthesis, to a prosthetic body proper. As in the video work *Lacrimacorpus*, a woman dances to exhaustion with balloons attached to her back, her body finally hits the ground. In this work, the body is a conduit for imagination, a source of play featuring the presence of Jenny, her friend since she was thirteen years old. There is no previous script. The incorporation of the random is what defines the filming while the work (the play/game) is carried out.

With her performance actions that waive the presence of the audience and that explore the relationship between the body and objects, environment and body, Tschäpe simultaneously becomes actress and director of the scene, and, later, also the spectator. With her bodies, the artist promotes the systemic disorganization of the organs, as if she wanted to displace several orders: that of the organism, of the religious and of the supposedly inviolable body. Even in the absence of obscenity or of direct aggression, work of the violation is exposed by means of her characters' childlike and playful aspects, which propagate the unsettling of an aprioristic order. Thus, these bodies are not references anymore, but signifiers: signs of a counter-order and of transversality, due to its complex and subversive action. By means of the evocation of laughter and illusion, the body, in Tschäpe, is the privileged place for the inflexion of reality.

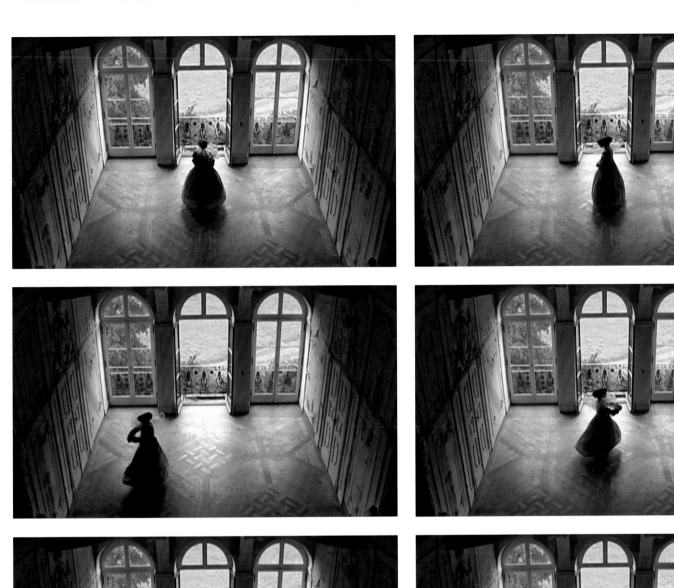
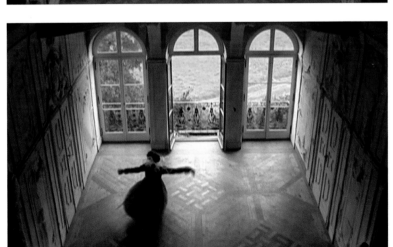
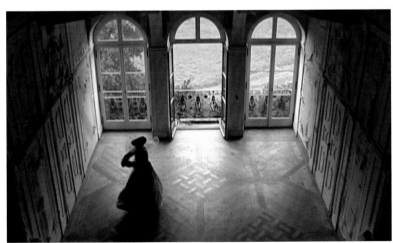
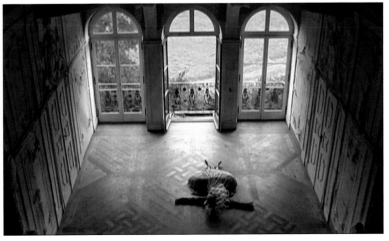
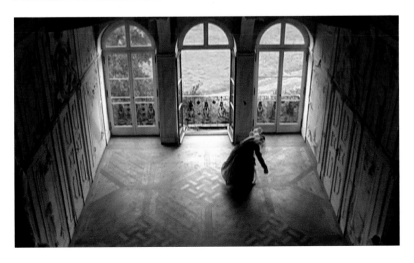

Gavin Turk

Nato a/Born in Guildford, England (UK), 1967
Vive a/Lives in London (UK)

Gavin Turk pone al centro della propria ricerca artistica l'analisi degli elementi che definiscono un'opera d'arte: i concetti di originalità e autenticità, il ruolo dell'autore e il mito dell'artista.

Nel compiere tale indagine Turk si appropria e rielabora opere già storicizzate, creando dei veri e propri *remix*. Lo stesso Turk si definisce un riciclatore, un dj che riutilizza le opere di altri. Una delle sue prime opere, *Cave* (1991), realizzata quand'era ancora studente al Royal College di Londra, è una placca blu, come quelle che appaiono sui monumenti storici in Inghilterra, che reca la scritta: "Borough of Kensington, Gavin Turk. Sculptor, Worked Here 1989-1991" ("Quartiere Kensington, Gavin Turk. Scultore, lavorò qui 1989-1991"). Si tratta di un auto-riconoscimento dello *status* di artista prima ancora dell'avvio di una carriera professionale che permette all'artista di accedere alla storia senza averla ancora vissuta. L'opera solleva questioni inerenti alla fama e alla figura dell'artista. In seguito Turk ha realizzato opere che avevano come oggetto la firma di artisti celebri – tra questi Picasso, Manzoni, Giacometti – in quanto elemento che attribuisce valore all'opera, oltre a un numero considerevole di riappropriazioni di classici della storia dell'arte (una pipa in bronzo che rimanda a Magritte; autoritratti fotografici in cui appare come il Marat di David...) o dell'iconografia pop (una statua in cera che ritrae Turk vestito da Sid Vicious in una posa che riecheggia l'Elvis Presley di Warhol, numerose rivisitazioni di Che Guevara).

Turk affronta la questione esistenziale mostrando barboni e senza tetto, come testimoniano una statua in cera che lo ritrae in versione "senza fissa dimora" e i suoi sacchi della spazzatura fusi in bronzo. Simili agli originali, posti in galleria o in bella vista in casa, questi sacchi alterano la percezione dell'ambiente, divenendo oggetto di disturbo nonostante la loro perfezione formale e la preziosità dei materiali utilizzati, occultati nella loro vera natura per rimandare alla volgarità della plastica nera e del suo contenuto. Dall'indagine degli elementi che concorrono a determinare fama, successo e popolarità, avviata quando era ancora studente, oggi Turk è approdato alla ricerca di una dimensione che costituisce l'antitesi della celebrità *glamour* rappresentata dai *Young British Artists*. Guardando un universo di reietti nullatenenti, la sua arte fa riferimento al realismo esistenziale, elaborato in chiave concettuale.

Gavin Turk focuses his artistic research on analysis of the elements that define a work of art: the concepts of originality and authenticity, the role of the author and the myth of the artist.

In carrying out this investigation Turk takes and re-elaborates works already regarded as historic, creating what are to all intents and purposes remixes. Turk describes himself as a recycler, a DJ who reutilizes the creations of others. One of his earliest works, *Cave* (1991), done when he was still a student at the Royal College in London, is a blue heritage plaque, like the ones set on historic monuments in England, bearing the inscription: "Borough of Kensington, Gavin Turk. Sculptor, worked here 1989-1991". It was a self-recognition of the status of artist even before he had embarked on a professional career, giving the artist a place in history without having earned it yet. The work raised questions about the fame and figure of the artist. Later Turk went on to produce works which had as their subjects the signatures of celebrated artists – including Picasso, Manzoni and Giacometti – as an element that assigns value to the work, as well as a considerable number of borrowings from classics of the history of art (a bronze pipe that alludes to Magritte; photographic self-portraits in which he appears as David's *Marat*...) or of pop icons (a wax statue of Turk dressed as Sid Vicious in a pose that apes Warhol's painting of Elvis Presley, numerous representations of Che Guevara).

Turk tackles social questions by producing images of homeless "bums", such as a waxwork of himself in the guise of a person of "no fixed abode", as well as rubbish bags cast in bronze. Resembling the originals and placed in the gallery or on display in people's homes, these bags alter our perception of the environment, becoming troubling objects despite their formal perfection and the preciosity of the materials used, whose true nature is obscured so as to allude to the vulgarity of black plastic and its contents. From an inquiry into the factors that contribute to achieving fame, success and popularity, commenced when he was still a student, Turk has now moved onto investigation of a dimension that constitutes the antithesis of the glamour represented by his inclusion in the exhibition *Sensation: Young British Artists from the Saatchi Collection*. Looking at a world of outcasts from society, his art makes reference to existential realism, viewed from a conceptual perspective.

Testo di/Text by
Alessandra Galasso

Nomad, 2002, bronzo, 175 x 85 x 40 cm
bronze, 68.9 x 33.5 x 15.7 inches

Atelier Van Lieshout

Joep Van Lieshout
Nato a/Born in Ravenstein (NL), 1963
Vive a/Lives in Rotterdam (NL)

Minimal Steel with Red Lights, **2006**
acciaio, lampadine colorate, 110 x 110 x 105 cm
steel, coloured light bulbs, 43.3 x 43.3 x 41.3 inches

L'opera dell'Atelier Van Lieshout è caratterizzata da una forte connotazione politica e sociale. Fondato a Rotterdam nel 1995 da Joep Van Lieshout, l'AVL individua come ambito di intervento l'architettura e il design, progettando oggetti, macchine, installazioni e architetture che irridono l'idea dell'individualità creatrice dell'artista e denunciano i legami tra la nozione convenzionale di stile e l'esercizio del potere. L'anarchia linguistica e l'azione trasgressiva dell'AVL coinvolgono, infatti, forme e prodotti industriali – manichini, lamiere, compensati, tubature – riformulando secondo criteri di libertà individuale il rapporto con lo spazio, la dimensione d'uso degli arredi e di interi quartieri. Questa visione libertaria rovescia la tradizionale prospettiva funzionale e utilitaria che regola le strutture produttive dominanti, ipotizzando villaggi autosufficienti e autonomi per leggi e valuta o ambulatori naviganti in acque internazionali per consentire gli aborti nei paesi dove è vietato.

Utilizzando strumenti convenzionali – grafici, disegni, *maquette,* schemi, calcoli – questa progettualità combina in modo inaspettato la componente meccanica con quella biologica, il repertorio di forme acquisite e storicizzate dall'uso con un'inedita prospettiva della prassi quotidiana. Lo spazio mentale dell'esperienza urbana costruito attraverso le coordinate del profitto e del consumo viene in questo modo scardinato in favore di un'utopia sottratta alle ideologie e continuamente riformulata dai diversi contributi di artisti, designer, architetti, sociologi, falegnami. Le contaminazioni linguistiche che caratterizzano l'azione dell'AVL, anche attraverso performance e laboratori, diventano così lo strumento di ibridazione tra conoscenze artigianali e moduli seriali, cellule abitative e ipotesi urbanistiche. In questa organizzazione collettiva la componente ludica e ironica svolge un ruolo preciso di critica sociale ed economica: la realizzazione di macchinari paradossali e comunque funzionanti, le grandi sculture che riproducono gli organi interni del corpo umano, l'ironica teatralizzazione dei manichini rimettono in circolo gli scarti – materiali ed esistenziali – dei processi dell'industria.

The work of Atelier Van Lieshout (AVL) has a strong political and social connotation. Founded in Rotterdam in 1995 by Joep van Lieshout, AVL identifies architecture and design as its field of intervention, designing objects, machinery, installations and buildings that mock the idea of the artist's creative individuality and expose the links between the conventional notion of style and the exercise of power. In fact the linguistic anarchy and eccentric approach of AVL are applied to industrial forms and products (mannequins, sheet metal, plywood, piping), reformulating the relationship with space and the use of furnishings and entire districts to meet criteria of individual freedom. This libertarian vision overthrows the traditional functional and utilitarian perspective that governs the dominant structures of production, hypothesizing villages that are self-sufficient and autonomous in their laws and currency or designing floating clinics located in international waters to provide abortions in countries where they are illegal.

Using conventional tools – graphs, drawings, models, diagrams, calculations – this approach to design combines in unexpected fashion the mechanical component with the biological one, the repertoire of forms rendered familiar by use with an unprecedented view of everyday practice. In this way the mental space of the urban experience constructed through the coordinates of profit and consumption is undermined in favour of a utopia liberated from ideologies and continually reformulated by the diverse contributions of artists, designers, architects, sociologists and carpenters. So the linguistic contaminations that characterize the action of AVL, carried out in part through performances and workshops, become the means of hybridizing the expertise of craftsmen and mass-produced modules, housing units and town-planning proposals. In this collective organization the components of play and irony perform a precise role of social and economic criticism: the construction of machines that are paradoxical but work, the creation of large sculptures reproducing the internal organs of the human body and the ironic theatricalization of the mannequins bring the discards – both material and existential – of the processes of industry back into circulation.

Testo di/Text by
Sergio Troisi

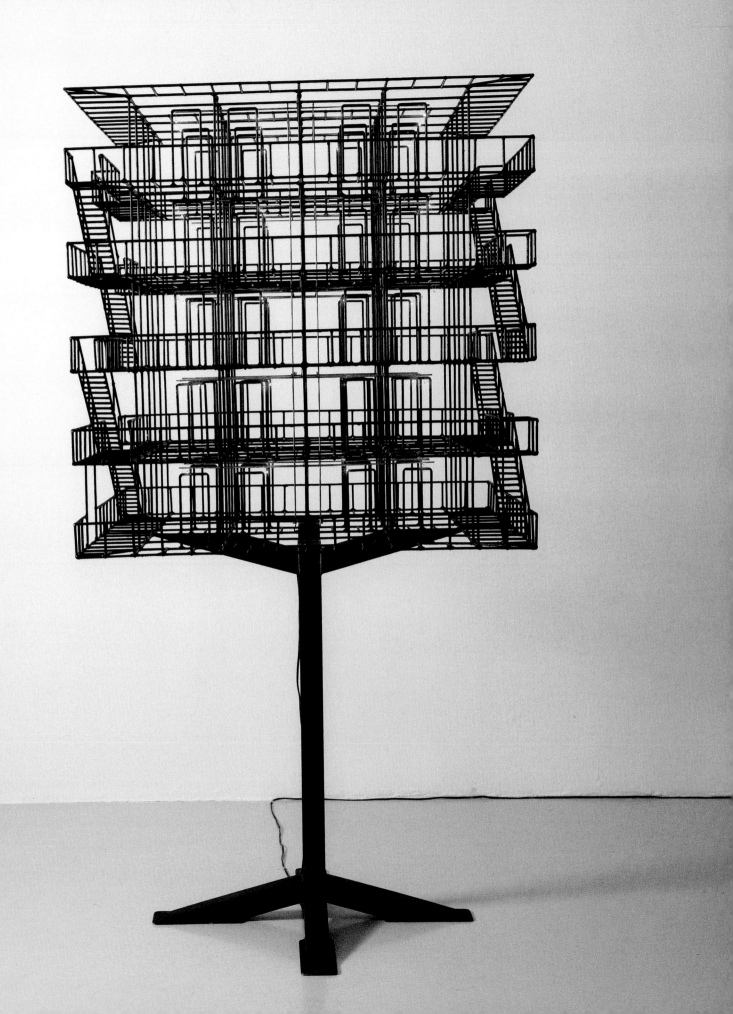

Minimal Steel with Red Lights, **2006,** particolari/details

Hellen Van Meene

Nata a/Born in Alkmaar (NL), 1972
Vive a/Lives in Heiloo (NL)

Testo di/Text by
Basia Sokolowska

Hellen Van Meene ritrae le adolescenti con uno stile visivo inconfondibile. Esordisce più di dieci anni fa, fotografando ragazze nella sua casa nella città di Heiloo in Olanda ed è conosciuta soprattutto per le immagini che ritraggono le giovani nell'immobilità di pose spesso innaturali. L'atmosfera di immobilità e intimità, la tensione tra mistero e quotidianità esprimono la sensazione di goffaggine e aspettativa tipica dell'età acerba di chi si prepara a diventare donna.

In una certa misura le fotografie di figure isolate, in ambientazioni accurate, ricordano la ritrattistica storica occidentale. Come i maestri d'altri tempi la fotografa seleziona per le sue immagini una gamma cromatica estremamente controllata e usa la luce del giorno come unica fonte di illuminazione. Tuttavia i limiti della ritrattistica classica, che pone l'accento sull'identità della modella, le paiono una definizione inappropriata per la sua opera. Preferisce considerare le fotografie come ricordi di incontri personali avvenuti tra lei e le modelle. Il processo con cui stabilisce un rapporto significativo con colei che vuole fotografare le sta molto più a cuore – e influisce maggiormente sulle sue immagini – dell'identità stessa della modella.

Le fotografie più recenti dell'artista ritraggono adolescenti incontrate all'estero, durante i viaggi in Giappone, Russia e Lettonia. Fotografare all'estero, lontano dall'ambiente familiare della città natale, rappresenta per Hellen Van Meene una nuova sfida. Avendo a che fare con ambienti sempre nuovi e imprevedibili e con situazioni impreviste, adatta il proprio metodo di lavoro e adotta tecniche spesso utilizzate nella fotografia di strada. Con una Rolleiflex che tiene all'altezza della vita, riesce a stabilire subito un rapporto coinvolgente con modelle di solito incontrate per strada o sull'autobus alle quali spiega velocemente come le vuole fotografare. Le sue fotografie sono frutto di cooperazione più che di collaborazione, visto che la fotografa ha le idee chiare su cosa vuole ottenere e la modella non fa altro che seguire le istruzioni. Essa tuttavia stabilisce con loro una grande empatia che le permette di mettere a nudo la tensione tra la vulnerabile bellezza e l'imperfezione fisica delle modelle. È questa tensione tra bello e brutto, forza e vulnerabilità, a rendere così coinvolgenti le sue fotografie.

Hellen Van Meene has developed a unique visual style of portraying teenagers. She started photographing girls in her home town of Heiloo, in Holland, over ten years ago and is best known for her images showing young girls often in strange, motionless poses. The atmosphere of stillness and intimacy of these photographs, the tension between mystery and ordinariness convey a sense of awkwardness and anticipation characteristic of the age of transition from childhood to womanhood.

To some extent her photographs of solitary figures isolated against a carefully chosen background draw on the Western tradition of portrait painting. Like the Old Masters the photographer selects for her image a highly controlled colour scheme, and uses daylight as the only source of illumination. However, the boundaries of classical portraiture, with its emphasis on the model's identity, seem to Van Meene an inadequate definition of her work. She prefers to see her photographs as records of very personal encounters that took place between her and her models. The process of establishing a meaningful relationship with people she chooses to photograph, which often influences the final image, is of far greater importance to her than their actual identity.

Van Meene's recent photographs involve teenagers met outside of Holland, during Van Meene's trips to Japan, Russia and Latvia. Photographing abroad, away from the familiar environment of her hometown, posed for Van Meene a new challenge. In order to deal with a constantly changing, unpredictable working environment and spontaneous situations she had to adjust her working method and adopt strategies often used in street photography. Working with a Rolleiflex held at a waist level, Van Meene is able to establish a quick and engaging relationship with her models whom she often meets in a street or on the bus, and quickly negotiate the way she wants to photograph them. Her photographs are a result of cooperation, rather than collaboration, as the photographer has a clear idea of what she wants to achieve and the model just follows her instructions. However, she approaches them with a great degree of empathy which allows her to reveal the tension between the vulnerable beauty and the physical imperfection of her models. It is this tension between beauty and ugliness, strength and vulnerably that makes her photographs so engaging.

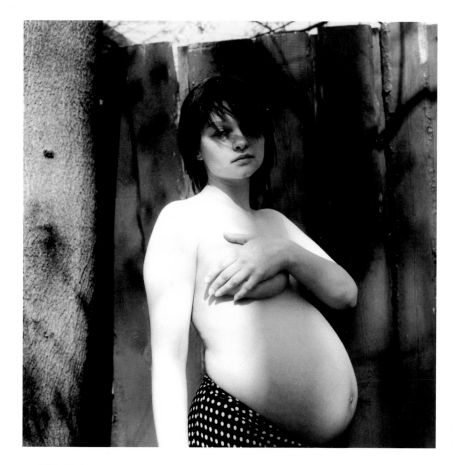

#187, 2004
C-print, 39 x 39 cm
C-print, 15.4 x 15.4 inches

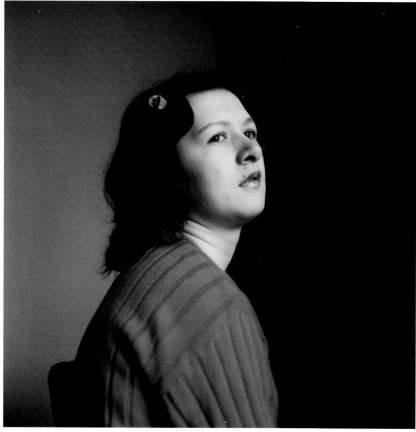

#189, 2004
C-print, 39 x 39 cm
C-print, 15.4 x 15.4 inches

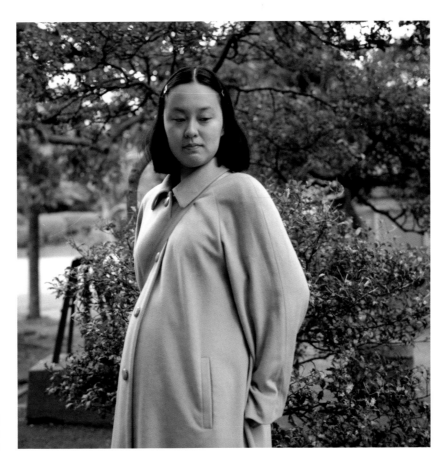

#217, 2005
C-print, 39 x 39 cm
C-print, 15.4 x 15.4 inches

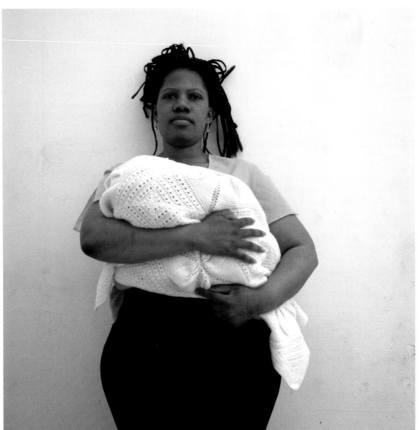

#225, 2005
C-print, 39 x 39 cm
C-print, 15.4 x 15.4 inches

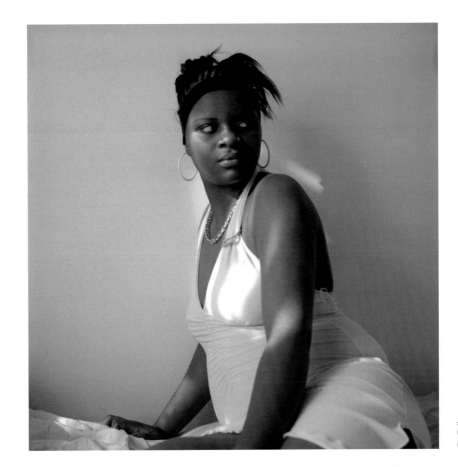

#244, 2005
C-print, 39 x 39 cm
C-print, 15.4 x 15.4 inches

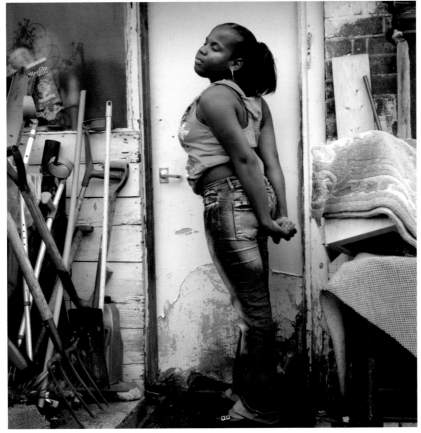

#253, 2005
C-print, 39 x 39 cm
C-print, 15.4 x 15.4 inches

Mark Wallinger

Nato a/Born in Chigwell, Essex (UK), 1959
Vive a/Lives in London (UK)

Testo di/Text by
Eugenio Alberti Schatz

Mark Wallinger affronta di petto la prospettiva morale dell'uomo, la lotta fra il bene e il male, la simbologia della fede, la voce suadente del cinismo. Fa riflettere su temi scomodi come il cratere formato da vite svuotate di senso, il punto di vista delle minoranze, la storia vista con gli occhi dei vinti, i meccanismi con cui il potere conquista il consenso schiacciando le ragioni del singolo. Quello di Wallinger non è tanto un rimprovero, quanto piuttosto un invito a gettare uno sguardo più libero e complesso sulle cose, meno preconfezionato. In quasi vent'anni di installazioni, video, sculture e fotografie, ha esplorato un territorio molto ampio, dagli sport popolari alle bandiere, dalla Bibbia alla figura del Cristo, dalla musica sacra alla morte e al viaggio, e lo ha fatto in ambienti molto diversi fra loro, dagli stadi ai musei, dalle piazze alle cattedrali, dagli zoo alle metropolitane. "La storia dell'arte occidentale è la storia dell'arte religiosa", afferma. Ossia della rappresentazione di un piano superiore che fa da specchio alle reali intenzioni di una civiltà, un'epoca o una classe dominante.

Il lavoro di Wallinger si configura come un'azione di marcatura e rimozione, anche radicale, di interferenze, pregiudizi, atrofie (*pars destruens*), quasi un'opera di pulitura, e subito dopo di possibile risveglio (*pars costruens*). Ne è un esempio il tema della cecità. Wallinger si fa ritrarre legato a una sedia elettrica con il viso ingabbiato. Scolpisce un Cristo bianco a grandezza naturale con una corona di filo spinato sul capo, i polsi ammanettati e gli occhi chiusi. Impersona un cieco con tanto di occhiali da sole e bastoncino bianco che cammina in direzione opposta al flusso della folla. Copre quasi per intero le immagini di un video con un rettangolo suprematista nero... Il non-vedere diventa un'azione più potente di ogni visione triviale. E il buio, la crisi di significato, la sfiducia verso i simboli massificati sono il salutare reset, il presupposto di ogni rinascita (o conversione). Il nero cancella per rilanciare, spinge ad andare oltre ciò che si vede a occhio nudo. Il limite diventa sprone. Dannati sono gli uomini che pensano di vedere, quando in verità le loro retine registrano solo i simulacri di un mondo-macchina. Beati coloro che si interrogano e ci spiegano in modo maieutico che sanno di non vedere. Wallinger innesca nello spettatore una reazione a catena, che dalla catarsi può portare alla rigenerazione.

Mark Wallinger confronts the human moral perspective, the struggle between good and evil, the symbology of faith, and the persuasive voice of cynicism in a head-on fashion. He makes us think about discomforting themes such as the crater formed by empty lives, the viewpoint of minorities, history seen through the eyes of the defeated, or the mechanism by which the powers manufacture consent by crushing individual reasoning. Wallinger is not really criticizing, he is inviting us to take a freer, more complex, and less pre-packaged look at things. In nearly twenty years of installations, videos, sculptures, and photography, he has explored a very broad territory – from popular sports to flags, from the Bible to the figure of Christ, from sacred music to death and to travel – and he has done it in a great variety of different settings: stadiums, museums, public squares, cathedrals, zoos, and subways. He says that "the history of Western art has been absolutely dominated by Christian imagery", that is, by the representation of a higher level that mirrors the real intentions of a civilization, an epoch, or a dominating class.

Wallinger's work is an act of marking and removing, at times in a radical way, of interferences, prejudices, atrophies (*pars destruens*), almost a cleansing operation, and immediately thereafter becomes a possible reawakening (*pars costruens*). His treatment of the theme of sightlessness is one example. Wallinger had a portrait made of him strapped to an electric chair with his face covered. He sculpted a natural-size white Christ with a crown of thorns on his head, handcuffs on his wrists, and his eyes closed. He impersonates a blind man with dark glasses and a white cane walking against the flow of the crowd. He almost completely covers some video images with a black Suprematist rectangle... Not-seeing becomes a more powerful action than any trivial vision. And darkness, the crisis of meaning, the distrust in mass symbols are the health-saving reset button, the premise for any rebirth (or conversion). Obscuring black urges us in another direction, it pushes us beyond what we can see with our naked eye. The limit becomes the spur. Damned are those who think they see when in reality their retinas register no more than the simulacra of a machine-world. Blessed are those who wonder and tell us maieutically that they know they don't see. Wallinger sparks a chain reaction in the spectator that may lead from catharsis to regeneration.

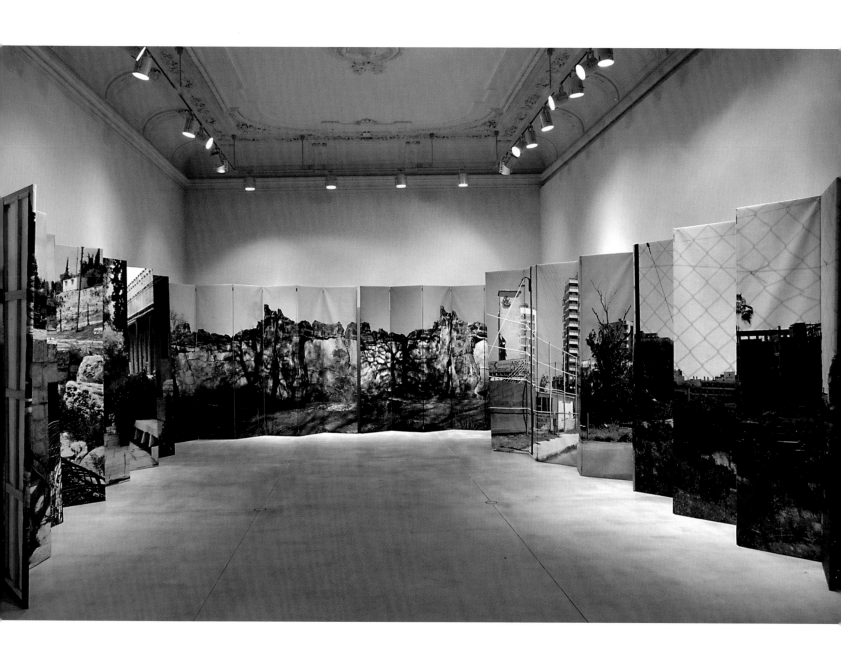

***Painting the Divide, Jerusalem,* 2005,** due pannelli pieghevoli incernierati in sei parti, stampa digitale a colori su tela
su telaio di legno, 240 x 60 x 14 cm
two six part hinged folding screens, digital colour print on canvas, wooden
stretchers, 94.5 x 23.6 x 5.5 inches

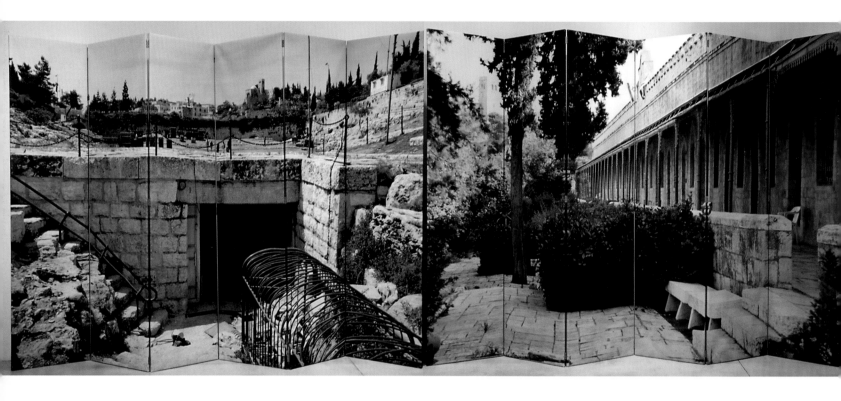

Dipingere la Divisione
Painting the Divide

by Mark Wallinger

Sono questi luoghi o sogni di luoghi contesi che un tempo furono e potrebbero esserlo ancora. Gerusalemme, Famagosta e lo Zoo di Berlino.

Portato da Oriente in Occidente, il paravento pieghevole è il più inconsistente dei divisori, zigzag in una zona contesa. Dà tempo all'immagine pur non essendo una vera scultura. Dall'altra parte togliti tutti i vestiti.

Il paravento è fatto per oscurare e allora cosa ha da mostrare? Se ha qualcosa da nascondere è naturale guardarlo con sospetto. Questi paraventi sono appoggiati contro il muro.

These are contested places or dreams of places that once were and might be again. Jerusalem, Famagusta and Berlin Zoo.

An object brought from the East to the West, the folding screen is the flimsiest of dividing lines, a zigzag of a contested zone. It introduces time to an image, yet it is not really a sculpture. On the other side take off all your clothes.

The screen is made to obscure, so what has it got to show? If it has something to hide it is natural to look at it with suspicion. These screens are backed up against the wall.

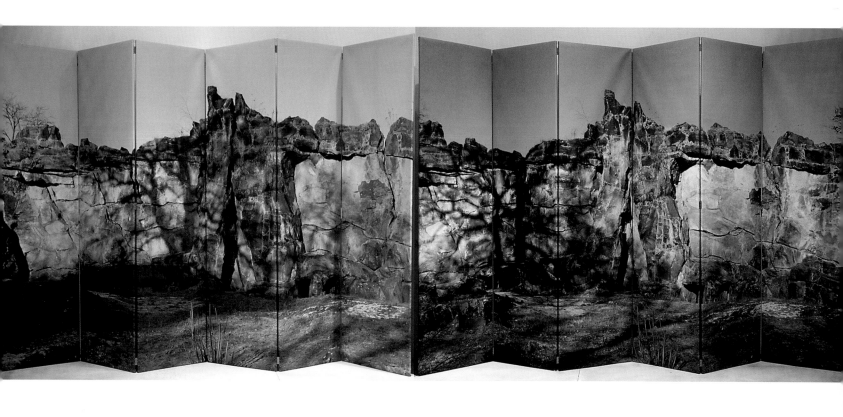

Painting the Divide, Berlin and Famagusta, **2005,** due pannelli pieghevoli incernierati in sei parti, stampa digitale a colori
su tela su telaio di legno, 240 x 60 x 14 cm
two six part hinged folding screens, digital colour print
on canvas, wooden stretchers, 94.5 x 23.6 x 5.5 inches

Erwin Wurm

Nato a/Born in Bruck/Mur (AT), 1954
Vive a/Lives in Wien (AT)

L'opera di Erwin Wurm si contraddistingue per la coesistenza di una forte tensione concettuale con un irridente senso dell'umorismo che rende i suoi lavori densi e lievi nello stesso tempo. Wurm affronta problemi relativi alla scultura con una pratica che, di volta in volta, ne ridefinisce i confini, li espande, va a intrecciarsi con altri media quali la fotografia, il video, il disegno, la performance. I suoi lavori si inscrivono in una genealogia che parte da Marcel Duchamp, passa per Piero Manzoni e include alcuni aspetti dell'arte minimal, concettuale e della body art, dove il filo conduttore è la progressiva desublimazione tanto dell'oggetto artistico quanto dell'agire che porta alla sua realizzazione. In altre parole, la pratica artistica è intesa da Wurm in senso antieroico e non celebrativo e coniuga rimandi di carattere filosofico ed esplorazioni antropologiche dei comportamenti umani.

È paradigmatica a questo proposito la serie di lavori *One Minute Sculptures* avviata nella seconda metà degli anni novanta. Sono assemblaggi di oggetti disposti in equilibri precari, azioni insolite e incongrue rispetto al contesto dove vengono eseguite, azioni senza senso realizzate da persone coinvolte dall'artista che mettono in pratica alcune sue scarne indicazioni. Concepite come sculture, questi lavori in realtà sono fotografie e video, registrazioni di microeventi in cui l'artista è il regista di una sorta di teatro dell'assurdo, dove in una cornice giocosa e divertita trovano spazio la fragilità, il fallimento, l'insensatezza e dove la performatività del corpo comprende la goffaggine, l'imbarazzo, l'inadeguatezza.

Altrove Wurm affronta il tema dell'obesità e il culto del consumismo, concentrandosi su due feticci in particolare: la casa e la macchina, trasformate in oggetti dalle forme debordanti realizzati in scala uno a uno, le cui rotondità espanse richiamano corpi umani deformati colti nello stadio iniziale di un processo di liquefazione. Lo stesso tema, questa volta declinato sul suo stesso corpo, è presente nella scultura *The Artist That Swallowed the World*, dove l'artista si ritrae ironicamente in versione obesa dopo avere divorato ciò che gli sta attorno.

I lavori di Wurm sono accomunati da una valenza metaforica che attraversa il piano del grottesco e della caricatura senza rinunciare a un discorso socialmente rilevante sulle aberrazioni e deformazioni della nostra società.

The work of Erwin Wurm stands out for its combination of a distinctly conceptual approach with a mocking sense of humour that renders his works dense and light at one and the same time. Wurm tackles problems related to sculpture through a practice that redefines its boundaries on each occasion, expanding them and interweaving them with other media, such as photography, video, drawing and performance. His works belong to a lineage that starts out from Marcel Duchamp, passes through Piero Manzoni and includes some aspects of Minimalist, Conceptual and Body Art, in which the guiding thread is the progressive deconsecration of both the artistic object and the activity that leads to its creation. In other words, Wurm views the practice of art in an antiheroic and non-celebratory sense and combines references of a philosophical character with anthropological explorations of human behaviour.

Paradigmatic of this is the series of works entitled *One Minute Sculptures*, commenced in the second half of the nineties. They are assemblages of objects arranged in precarious equilibrium, unusual and incongruous actions for the context in which they are carried out, meaningless acts performed by volunteers solicited through newspaper ads who put into practice his spare instructions. Conceived as sculptures, these works are in reality photographs and videos, recordings of microevents in which the artist is the director of a sort of theatre of the absurd, where fragility, failure and folly are presented in a playful and amusing setting and where the actions performed by the body are clumsy, embarrassing and inappropriate. Elsewhere Wurm tackles the theme of obesity and the cult of consumption, focusing on two fetishes in particular: the house and the car, transformed into objects of exaggerated proportions created on a one-to-one scale, whose large and rounded forms recall deformed human bodies caught in the initial stage of a process of liquefaction. The same theme, this time using his own body as the medium, is to be found in the sculpture *The Artist Who Swallowed the World*, where Wurm ironically portrays himself in an obese version after having devoured everything around him.

Wurm's works are united by a metaphorical significance that is couched in terms of the grotesque and caricature without renouncing a socially relevant discourse on the aberrations and deformations of our society.

Testo di/Text by
Emanuela De Cecco

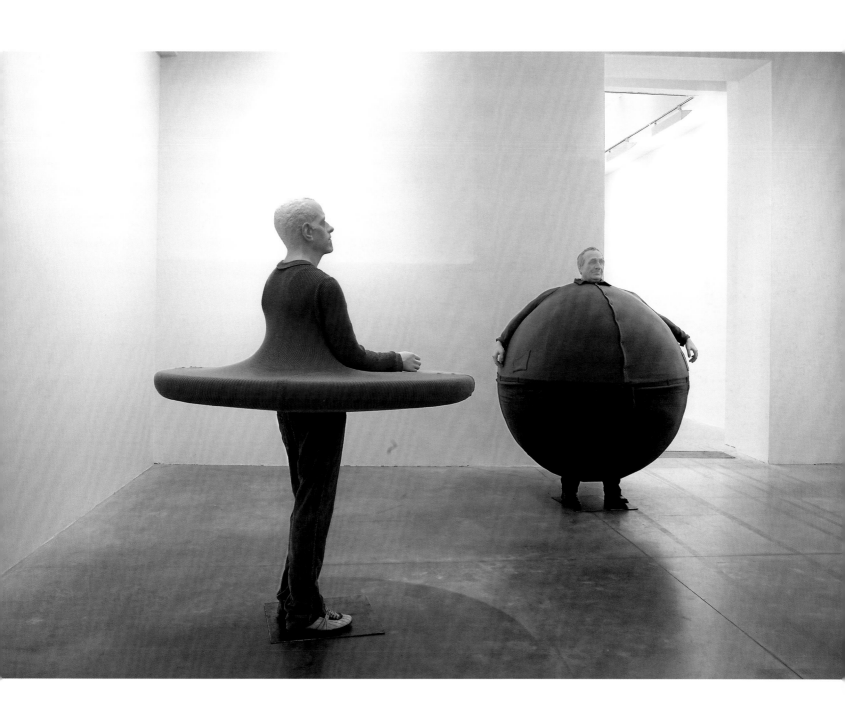

The Artist Who Swallowed the World, 2006

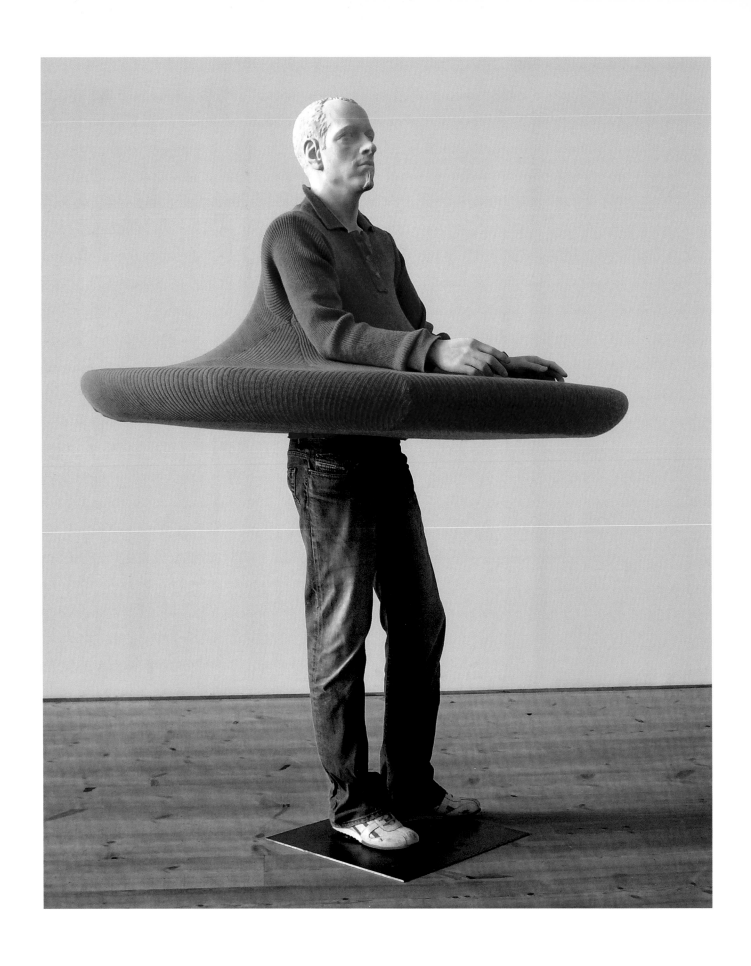

***The Artist Who Swallowed the World When It Was Still a Disc,* 2006,** tecnica mista, 190 x 140 x 140 cm
mixed media, 74.8 x 55 x 55 inches

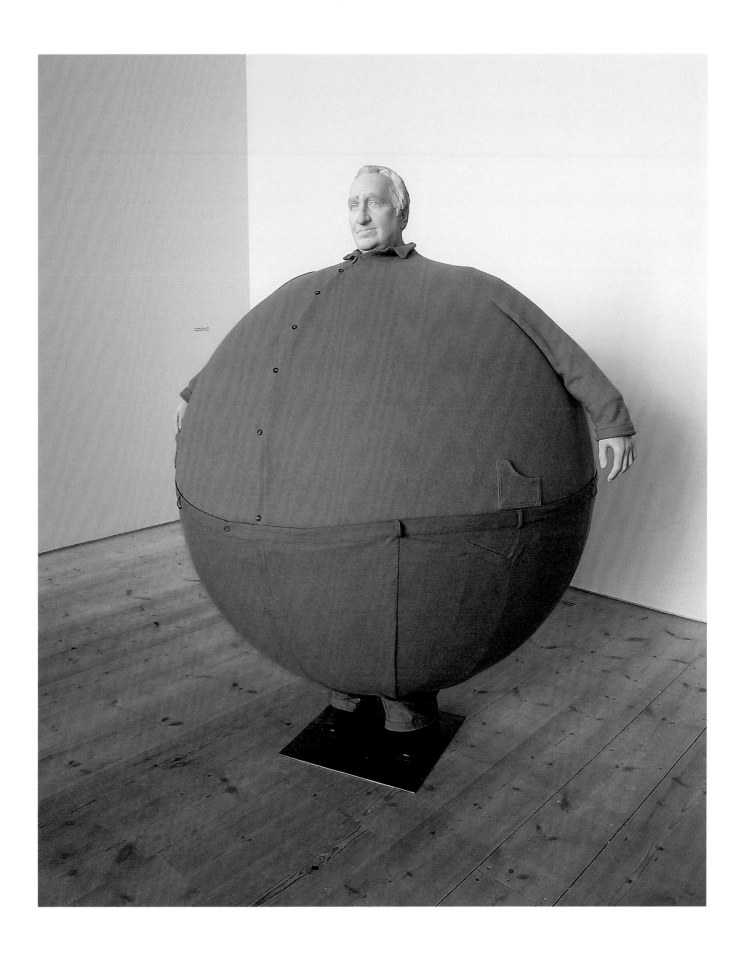

***The Artist Who Swallowed the World,* 2006,** tecnica mista, 190 x 140 x 140 cm
mixed media, 74.8 x 55 x 55 inches

Peter Wüthrich

Nato a/Born in Bern (CH), 1962
Vive a/Lives in Bern (CH)

L'opera di Peter Wüthrich è decisamente fuori dall'ordinario. Lungi da effetti modaioli, in quindici anni è riuscito a creare un'opera singolare di grande coerenza sia a livello formale sia concettuale. Il libro, nella sua economia, simbologia e carica poetica, costituisce l'elemento centrale di un'avventura artistica estremamente rigorosa e piena di spirito.

La mostra ci immerge nell'universo di libri che Peter Wüthrich recupera e conserva, non con l'atteggiamento del bibliofilo intento a creare la biblioteca ideale, bensì come un imprenditore che costituisce le scorte di materiali in previsione di un cantiere. Da questo giocare con migliaia di libri nascono installazioni volutamente ibride nella loro diversità formale e nella loro capacità di farci riflettere sullo spazio del nostro quotidiano.

Dal 1992, il libro come oggetto rappresenta per Peter Wüthrich il materiale per eccellenza di un progetto artistico, che ne predilige la forma al contenuto, come elemento materiale e architettonico in perenne mutazione. Vero è che l'universo del libro è per sua stessa natura un inventario inesauribile di forme e di stili in forza delle sue componenti intrinseche: tipografia, grammatura della carta, colore degli inchiostri, illustrazioni e ornamenti, rilegature, copertine, segnacarte, segnalibro...

Con l'installazione *Histoire sans titre* (Untitled Story, 2006), Peter Wüthrich ci invita a riscoprire l'universo della stanza da letto. Gli elementi che costituiscono il libro, sezionati, partecipano uno a uno alla costruzione di questo universo intimo, fortemente simbolico. Peter Wüthrich non si limita a giocare alle costruzioni con i libri ma trasforma la camera da letto nel teatro della nostra vita, mette a letto la vita, la sua storia singolare, come le parole si mettono a letto sulla carta.

Camera dell'onirismo, del sogno, dell'incubo, del sonno, questo spazio domestico diventa luogo di ogni avventura passionale. L'espressione "mettere a letto" le parole sulla carta non è innocente, c'è grande sensualità nell'atto della scrittura, intesa più come messaggio da trasmettere, che come rapporto o dono all'ipotetico futuro lettore, è prima di tutto una relazione intima fra tre interlocutori: lo scrittore, le parole e infine il mezzo e il supporto. Peter Wüthrich ci fa vedere, immaginare gli eroi che popolano e animano le nostre notti in amicizia, oppure i nemici che tormentano i nostri sogni. "I sogni sono la letteratura del sonno" diceva Jean Cocteau, Peter Wüthrich non ci dice nulla dell'identità del dormiente, ci invita a un dolce fantasticare dall'altro lato dello specchio.

Peter Wüthrich creates sculptures, environments and installations of a minimal character out of books. Books which he salvages and preserves, not in the manner of a bibliophile seeking to create an ideal library, but in that of a contractor who is building up his stock of materials before embarking on a construction. Out of thousand of books are born installations that are deliberately hybrid in their formal diversity and their capacity to make us reflect, through a series of cross-references between the form obtained and the content of the texts utilized, on the space of our daily lives. Wüthrich's works draw on authors who differ greatly from one another, such as Kafka or Hugo who declared that the art of printing has replaced that of architecture, as the highest expression of human creativity.

Peter Wüthrich's artistic project uses the book more for its form than its content, as a material and architectural element undergoing perpetual mutation. It is true that the world of the book is an inexhaustible source of forms and styles owing to the nature of its intrinsic components: typography, weights of the paper, colours of the ink, illustrations and ornaments, bindings, covers, bookmarks...

With the installation *Histoire sans titre* (*Untitled Story*, 2006), created specially for the Timer exhibition, Wüthrich invites us to rediscover the universe of the bedroom. Dissected, the constituent parts of the book participate one by one in the construction of this intimate and highly symbolic setting. Clearly Peter Wüthrich's approach is not simply a question of constructing things out of books, but transforms the bedroom into the theatre of our life, in which this life, and its singular story, is set down in the way that words are set down on paper.

A place of fantasy, of dream, of nightmare, of sleep, this domestic space becomes the terrain of all passionate adventures. The use of the French expression *coucher les mots*, or "putting words to bed", on paper is no coincidence. There is a great sensuality in the act of writing, which in its aspect of a message to be transmitted, of contact with or donation to the hypothetical future reader, is primarily an intimate relation between three interlocutors: the writer, the words and lastly the medium and support. Peter Wüthrich leads us to see, to imagine the heroes who people and animate our nights as so many friends and/or enemies haunting our dreams. "Dreams are the literature of sleep," said Jean Cocteau. Peter Wüthrich tells us nothing of the sleeper's identity. Instead he invites us to a sweet reverie on the other side of the mirror.

Testo di/Text by
Pascal Neveux

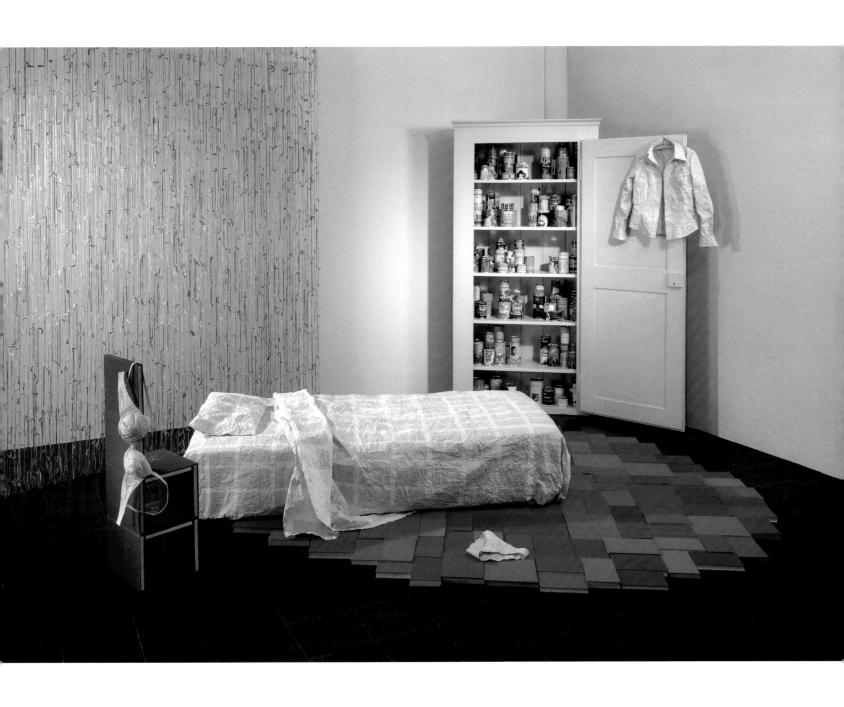

Untitled Story, **2007,** libri, copertine di libri, segnalibri, pagine di libri, credenza, materasso e lattine, dimensioni variabili
books, bookcovers, bookmarks, bookpages, cupboard, mattress and tins, dimensions variable

Cang Xin

Nato a/Born in Suihua, Heilongjiang Province (CN), 1967
Vive a/Lives in East Town, Beijing (CN)

Harmony of nature and human, **2003**
C-print, 177 x 225 cm
C-print, 69.7 x 88.6 inches

Testo di/Text by
Patrick Gosatti

Ispirato dalle pratiche sciamaniche della Cina nord-orientale, Cang Xin elabora un discorso teso a rilevare il profondo legame che unisce l'individuo al mondo animato e a quello inanimato. Attraverso le opere fotografiche e le molteplici performance, l'artista instaura e promuove un'equilibrata comunicazione tra uomo e natura. Nelle sue opere l'intima interazione con oggetti, persone e luoghi si esprime in una simbiosi dagli accenti esplicitamente mistici. Condividere una vasca da bagno con delle lucertole, appropriarsi degli abiti e dell'identità dei suoi soggetti o leccare il suolo di note sedi politiche e culturali esprime il desiderio di entrare in comunicazione diretta con ciò che oltrepassa i limiti della propria individualità.

Cang Xin trascende il reale in una fusione religiosa con il mondo circostante. Tale aspirazione è perseguita per mezzo di un contatto prettamente fisico con gli oggetti più svariati, contatto concretizzato, per esempio, dall'atto di leccare una banconota, una pistola o il pavimento di una galleria d'arte. La lingua, organo estremamente sensibile, è uno strumento ideale per stabilire, attraverso un istinto elementare, una simbiosi con l'ambiente. Cang Xi traccia in questo modo un'inedita cartografia gustativa dal forte rimando simbolico.

Facendosi fotografare durante le sue performance, Cang Xin trasforma tali eventi in attrazioni turistiche, in veri e propri spettacoli d'intrattenimento. La Grande Muraglia cinese, il parlamento di Londra, la piazza Tienanmen e il Colosseo sono alcune tappe del suo percorso iniziatico, ironicamente associato all'itinerario proposto da un tour operator.

I numerosi viaggi di Cang Xin sono documentati da imbarazzanti foto-ricordo in cui l'artista-turista coglie l'occasione per svestire letteralmente un operaio, un poliziotto, una guardia o un'infermiera. Travestendosi con gli abiti presi in prestito ai personaggi, che posano in tenuta intima, l'artista assume di volta in volta un'identità differente. Le foto tratteggiano con sarcasmo quella spasmodica ricerca d'identità a cui gli artisti consacrano un'attenzione particolare, esplorando allo stesso tempo le molteplici esperienze offerte dall'incontro – culturale, politico e psichico – tra due entità estranee. Con il suo lavoro Cang Xin ci dice che la singolarità di ciascun individuo ha bisogno della presenza altrui per poter raggiungere quella totale e reale condizione spirituale tanto anelata.

Inspired by the shamanic practices in North-Eastern China, Cang Xin elaborates a discourse aimed at revealing the profound bond linking the individual to the animate and inanimate worlds. With his photographic works and performances, the artist creates and promotes harmonious communication between humans and nature. His intimate interaction with objects, people, and places is expressed in a symbiosis marked by explicitly mystical accents. Sharing a bath with lizards, appropriating the clothes and identities of his subjects, or licking the ground in noted political and cultural milieus expresses a desire to communicate directly with that which is beyond the limits of his individuality.

Cang Xin transcends the real in a religious merger with the surrounding world. He does this via physical contact with a variety of objects, for example, by licking a banknote, a pistol, or the floor of an art gallery. The tongue, an extremely sensitive and intimate organ, is the ideal instrument for establishing an elementary and instinctual symbiosis with the environment. Cang Xin thus plots out a new gustative map having strongly symbolic overtones.

Cang Xin has himself photographed during his performances, transforming the event into a tourist attraction, a bona fide piece of entertainment. The Great Wall of China, the Parliament Building in London, Tiananmen Square, and the Roman Coliseum are all sites of his initiatory journey, ironically associated with an itinerary that might be proposed by a tour operator.

Cang Xin's many journeys are documented by embarrassing souvenir photos in which the tourist-artist literally undresses a worker, a police officer, a guard, or a nurse. He then dons the clothes he has borrowed from these people, who pose in their underwear, and the artist assumes their identities. The photos sarcastically outline the spasmodic quest for identity and the self which is a focus in many artists' work, while exploring the multitude of experiences generated out of the cultural, political, and psychic encounter between two alien entities. Cang Xin tells us that the singularity of each individual requires the presence of an other in order to attain the longed-for total and real spiritual condition.

Courtesy and credits

Charles Avery
• *Untitled [snakes]*, 2005
• *Untitled [WI]*, 2006
• *Untitled [candlelabra]*, 2005
Galleria S.A.L.E.S., Roma
Galleria Sonia Rosso, Torino
Photo Antonello Idini

Hernan Bas
• *The Overthinker in a Thicket*, 2006
Collezione Giuseppe Iannaccone, Milano
• *He'll Go Far*, 2006
Collezione privata/Private Collection
• *Lipstick Stone*, 2006
Galleria il Capricorno, Venezia

Ross Bleckner
• *Meditation*, 2006
Courtesy Mary Boone Gallery, New York

John Bock
• *Dandy*, 2006
Klosterfelde, Berlin; Anton Kern, New York;
Giò Marconi, Milano
Photography Jan Windzus
Prodotto in collaborazione con
In collaboration with Foundation EDF
e/and Printemps de Septembre

Monica Bonvicini
• *Bonded Eternmale*, 2002
Courtesy Galleria Emi Fontana, Milano
• *Leatherhammer 1-5*, 2004-2006
Courtesy Galleria Emi Fontana, Milano
and West of Rome Inc., Los Angeles
Photo Roberto Marossi

Michaël Borremans
• *A2*, 2004
Courtesy Zeno X Gallery, Antwerp
• *The Resemblance*, 2006
Collezione Fondazione Davide Halevim,
Milano

Louise Bourgeois
• *Femme*, 2005
Courtesy Galerie Karsten Greve, Köln and
Cheim & Read, New York
Photo Christopher Burke

Jason Brooks
• *Mik and Nicole*, 2006
Courtesy Stellan Holm Gallery, New York

Don Brown
• *Yoko XIV*, 2006
Collezione privata/Private Collection
• *Yoko VII*, 2002
Collezione Giuseppe Iannaccone, Milano
• *Yoko XII (Twin)*, 2004
Collezione Giuseppe Iannaccone, Milano

© L'Artista/The Artist
Courtesy Sadie Coles HQ, London

Glenn Brown
• *Misogyny*, 2006
Collection Douglas B. Andrews, Italy

André Butzer
• *Auf der Kleine Wiese*, 2005
Courtesy Galleria Giò Marconi, Milano

Daniel Canogar
• *Leap of Faith II*, 2004
Collezione dell'Artista/Collection of the Artist

Valerio Carrubba
• *Delia failed*, 2006
Courtesy Pianissimo, Milano
• *Nina Ricci Run In*, 2006
Collezione privata/Private Collection,
Bergamo
• *So Many Dynamos*, 2006
Flash Art Museum, Milano

Loris Cecchini
• *Morphic Resonances (Somnific Flux II)*, 2007
Courtesy Galleria Continua San Gimignano-
Beijing

Jake and Dinos Chapman
• *All Good Things Must Come to an End*, 2006
Collezione privata/Private Collection
© L'Artista/The Artist
Courtesy Jay Jopling/White Cube, London
Photo Stephen White

Will Cotton
• *Kisses*, 2004
Courtesy the Artist and Mary Boone Gallery

Gregory Crewdson
• *Untitled, (The Penitent Girl)*, 2001-2002
Camilla Grimaldi
• *Untitled, Summer*, 2004
Collezione privata/Private Collection

• *Untitled, Winter*, 2005
Collezione privata/Private Collection

Courtesy Luhring Augustine, New York

John Currin
• *Patch and Pearl*, 2006
The Broad Art Foundation, Santa Monica

Berlinde de Bruyckere
• *Aanéén*, 2003-2004
Collection Antoine de Galbert
Courtesy Galleria Continua,
San Gimignano-Beijing; Hauser & Wirth,
Zurich-London
Photo Mirjam Devriendt

Marta Dell'Angelo
• *La conversazione*, 2006
Courtesy Le Case D'Arte, Milano

Liu Ding
• *Power II*, 2007
Courtesy Marella Gallery Milano-Beijing

Nathalie Djurberg
• *Danse Macabre*, 2005
• *Tiger Licking Girls Butt*, 2004
• *The Natural Selection*, 2006
Collezione privata/Private Collection, Torino
Courtesy Galleria Giò Marconi, Milano

Sam Durant
• *Algonquin Town*, 2006
• *Male Colonist (with cornstalk)*, 2006
• *Hand to Eye to Mouth*, 2006
Courtesy Galleria Emi Fontana, Milano
Photo Roberto Marossi

Tracey Emin
• *But Yea*, 2005
Courtesy the Artist and Lehmann Maupin
Gallery, New York

Leandro Erlich
• *Broken Mirror*, 2005
Libra Art Collection

Sylvie Fleury
• *Strange Fire*, 2005
© Sylvie Fleury
Courtesy Galerie Thaddeus Ropac, Paris-
Salzburg

Demián Flores
• *Guerra Florida I*, 2007
Galleria Manuel Garcia – Rosa Sandretto

Tom Friedman
• *Untitled (Mary Magdalen)*, 2003
• *Untitled (Garbage bee)*, 2002
Courtesy Libra Art Collection

Regina Josè Galindo
• *PESO Four Days Living with the Chains*, 2006
Photo George Delgado
Video David Pérez
Edizione: Ignacio Alcantara
Courtesy the Artist and Prometeo Gallery of
Ida Pisani, Milano

Francesco Gennari
• *La Degenerazione di Parsifal (Natività)*, 2005-
2006
Courtesy Tucci Russo, Studio per l'Arte
Contemporanea, Torre Pellice
Collezione privata/Private Collection, Torino

Douglas Gordon
• *What Am I Doing Wrong (self-portrait)*, 2005
Courtesy Douglas Gordon e/and Yvonne
Lambert, Paris

Mona Hatoum
• *Masbaha*, 2006
Courtesy Galleria Continua, San Gimignano-
Beijing

Thomas Hirschhorn
• *4 Men*, 2006
Courtesy the Artist and Galleria Alfonso Artiaco
Photo Luciano Romano
View of the show at PAN-Palazzo delle Arti
Napoli
Dedica 1986-2006, Vent'anni della Galleria
Alfonso Artiaco

Damien Hirst
• *The Bilotti Paintings*
View of the exhibition at Norton Museum,
Florida
• *The Bilotti Painting Luke*, 2004
• *The Bilotti Painting Mark*, 2004
• *The Bilotti Painting, Matthew*, 2004
• *The Bilotti Painting, John*, 2004
Collection of Carlo e Tina Bilotti
Courtesy Museo Carlo Bilotti, Roma

James Hopkins
• *Sliding the Scale*, 2006
Courtesy the Artist
Cosmic Galerie, Paris

Zhang Huan
• *Feather Donkey*, 2006
Courtesy Galerie Volker Diehl, Berlin
Photo Volker in Zhang Huan studio

Jörg Immendorff
• *Untitled*, 2006
Galerie Michael Werner, Cologne-New York

Michael Joo
• *Man, Beasts, Throats, Cuts (Adoration of the
Disposable and the Pestilent)*, 2007
Courtesy the Artist, Anton Kern Gallery,
New York and Paolo Curti/Annamaria
Gambuzzi & Co., Milano

Jesper Just
• *It Will All End in Tears*, 2006
Courtesy the Artist and Perry Rubenstein
Gallery, New York

Anish Kapoor
• *Vertigo*, 2006
Courtesy davidrobertscollection, London

Karen Kilimnik
• *Waiting to Go to Church, Easter Sunday During
the Reformation*, 2005
Collezione Giuseppe Iannaccone, Milano
• *The Blue Room*, 2002
Collezione privata/Private Collection, Modena
• *The Head Witch's House, Reception Room*, 2005
Courtesy 303 Gallery, New York

Justine Kurland
• *Waterfall*, 2005
• *Green Fairy*, 2005
• *Witch Circle*, 2005
© L'Artista/The Artist
Courtesy Mitchell-Innes & Nash, New York

Ma Liuming
• *Baby*, 2003
• *Baby*, 2003
• *Baby*, 2003
Collezione privata/Private Collection
Courtesy photo Marella Gallery, Milano-Beijing

Sharon Lockhart
• *Maja and Elodie*, 2003
Courtesy Galleria Giò Marconi, Milano

Eva Marisaldi
• *Fuori*, 2006
Courtesy Galleria S.A.L.E.S., Roma

Masbedo
• *Il mondo non è un panorama*, 2006
Courtesy Marco Noire Contemporary Art,
Torino
Galleria Pack, Milano

Jonathan Monk
• *Tears*, 2006
• *Fallen*, 2007
• *The unconnected connectors*, 2006
Courtesy the Artist and Galleria Sonia Rosso,
Torino

Vik Muniz
• *Narcissus, after Caravaggio, Pictures of Junk*,
2006
© L'Artista/The Artist
Collezione privata/Private Collection,
New York
Courtesy Sikkema Jenkins and Co. Gallery,
New York
• *The Education of Cupid, after Correggio, Picture
of Junk*, 2006
• *Diana and Endymion, (Detail) after Francesco
Mola, Picture of Junk*, 2006
© L'Artista/The Artist
Courtesy Galleria Cardi, Milano

Lucy & Jorge Orta
• *Orta Water – Mobile Water Storage Tank Unit*,
2005
• *Orta Water – Glacier wall unit*, 2005
• *Orta Water – Iguazu wall unit*, 2005
Courtesy Galleria Continua, San Gimignano-
Beijing

Tony Oursler
• *Opticotic*, 2005
Collezione privata/Private Collection, Roma
Per le pagine/For the pages 36, 48 Courtesy
photo the Artist and Lisson Gallery, London

Enoc Pérez
• *Empty Drinks*, 2002
Collection of Diana & Moisés Berezdevin

• *The Secret*, 2001
Jennifer and Joseph Armetta
• *Still live with cigarettes*, 2006
Collezione privata/Private Collection

Courtesy Mitchell-Innes & Nash,
New York

Marta María Pérez
• *Un simbolo es una verdad*, 2005
• *Suenos y estigmas 6*, 2005
• *Yo vine a buscar I*, 2005
© L'Artista/The Artist
Courtesy Galleria Fernando Pradilla, Madrid

Richard Phillips
• *Lois Wahl*, 2005
Collezione privata/Private Collection
• *Threesome*, 2005
Olbricht Collection
• *Commune*, 2005
Courtesy TIM NYE AND FOUNDATION 2021

Courtesy White Cube, London

Jack Pierson
• *Death*, 2004
Lindemann Collection, Miami Beach
Courtesy Bortolami Dayan Gallery,
New York

Daniele Puppi
• *Fatica no. 26*, 2004
Courtesy the Artist & Lisson Gallery,
London

Wang Qingsong
• *Vagabond*, 2004
Collezione privata/Private Collection
Courtesy Marella Gallery, Milano-Beijing

Marc Quinn
• *Portrait of Marc Cazotte 1757-1801*, 2006
© L'Artista/The Artist
Photo Stephen White
Jay Jopling/White Cube, London
• *Carbon Sequestration*, 2006
• *Ice Reef*, 2006
• *Higher Atmosphere*, 2006
• *Ice Age*, 2006
© L'Artista/The Artist
Courtesy ProjectB Contemporary Art,
Milano

David Renggli
• *Compressed Exhibition*, 2006
• *D in B*, 2005
• *Untitled*, 2006
• *Im Wasser*, 2005
• *Phantom Pain*, 2004
• *Compressed Pub*, 2006
Courtesy ausstellungsraum25, Zurich

Bernardí Roig
• *Strauch*, 2004
Courtesy Galleria Cardi, Milano

Mika Rottenberg
• *Julie*, 2003
Courtesy Le Case D'Arte, Milano
and Nicole Klagsbrun Gallery, New York

Michal Rovner
• *Site G*, 2006
Courtesy PaceWildenstein, New York

Jenny Saville
• *Atonement studies (Panel I)*, 2005-2006
• *Atonement studies (Panel II)*, 2005-2006
• *Atonement studies (Panel III)*, 2005-2006
Collection Carlo e Tina Bilotti
Courtesy Museo Carlo Bilotti, Roma

Markus Schinwald
• *Untitled (Puppets)*, 2006
Courtesy Galleria Giò Marconi, Milano

Gregor Schneider
• *Frau*, 2005
My Private, Milano. Photo Andrè Morin

Shahzia Sikander
• *Pursuit Curve*, 2004
Courtesy the Artist Sikkema Jenkins and Co.,
New York
• *The Illustrated Page Series*, 2005-2006
Courtesy Sikkema Jenkins and Co., New York
In collaborazione con/In collaboration with The
Fabric Workshop and Museum, Philadelphia

Andreas Slominski
• *MauseFalle*, 2005
• *xHBy88z*, 2005
Collezione privata/Private Collection, Milano
• *xHBy101z*, 2006
Courtesy the Artist and Metro Pictures
Gallery, New York

Kiki Smith
• *Guardian*, 2005
Collezione Giuseppe Iannaccone, Milano

Vibeke Tandberg
• *Undo*, 2003
Courtesy Galleria Giò Marconi, Milano

Grazia Toderi
• *Scala Nera*, 2006
Collezione dell'Artista/Artist's collection
Courtesy Galleria Giò Marconi, Milano

Ryan Trecartin
• *I smell pregnant*, 2006
• *FixMeAmanda!!FixMeAmanda!!FIXME*, 2006
Courtesy Rex Cumming
• *Dad, The Flower - My Secret*, 2006
• *Midwest Perfume Action*, 2006
• *Yawny Cat But Water*, 2006
• *The Garden*, 2006
Courtesy Louis Reese, H.A.L. Collection and
David Quadrini, Angstrom Gallery, Dallas

Janaina Tschäpe
• *Lacrimacorpus*, 2004
Courtesy the Artist and Sikkema Jenkins and
Co. Gallery, New York

Gavin Turk
• *Nomad*, 2002
Collezione privata/Private Collection, Milano

Atelier Van Lieshout
• *Minimal Steel with Red Lights*, 2006
Courtesy Galleria Giò Marconi

Hellen Van Meene
• *#187*, 2004
• *#189*, 2004
• *#217*, 2004
• *#225*, 2005
• *#244*, 2004
• *#253*, 2004
Courtesy Le Case D'Arte, Milano and Sadie
Coles HQ, London

Mark Wallinger
• *Painting the Divide, Jerusalem*, 2005
• *Painting the Divide, Berlin*, 2005
• *Painting the Divide, Famagusta*, 2005
© L'Artista/The Artist
Courtesy Anthony Reynolds Gallery

Erwin Wurm
• *The Artist Who Swallowed The World When It
Was Still a Disc*, 2006
• *The Artist Who Swallowed The World*, 2006
Collection of Manuel Rios, Lisboa
Courtesy Cristina Guerra Contemporary Art,
Lisboa

Peter Wütrich
• *Untitled Story*, 2007
Courtesy Christian Stein, Milano
Photo Franz Schwendimann

Cang Xin
• *Harmony of Nature and Human*, 2003
Courtesy Marella Gallery Milano-Beijing